KB067120

OPEN
DESIGN
NOW

일러두기

1 외국 인명, 지명, 고유명사는 국립국어원의 외래어 표기법에 따라 표기했습니다.
2 이 책에서 「찾아보기」는 도판으로 이루어져 있습니다. 본문에서 노란색으로 표시된 낱말을
 따라가면 내용의 이해를 돕는 설명과 함께 다양한 사례를 확인할 수 있습니다.
3 이 책을 조판할 때 표지, 판권면, 몇몇 구두점을 제외하고 오픈 소스 글자체를 사용했습니다.

오픈 디자인
OPEN DESIGN NOW

2015년 6월 23일 초판 발행 **○** 2015년 9월 12일 2쇄 발행 **○기획** 크리에이티브커먼즈네덜란드, 프렘셀라,
바그소사이어티 **○엮은이** 바스 판 아벌, 뤼카스 에버르스, 로얼 클라선, 피터 트록슬러 **○옮긴이** 배수현, 김현아
펴낸이 김옥철 **○주간** 문지숙 **○편집** 정일웅, 민구홍, 강지은, 김한아 **○디자인** 헨드릭얀 흐리빙크
한국어판 디자인 이소라, 안마노 **○마케팅** 김헌준, 이지은, 정진희, 강소현 **○인쇄** 한영문화사
펴낸곳 (주)안그라픽스 우 10881 경기도 파주시 회동길 125-15 **○전화** 031.955.7766(편집) 031.955.7755(마케팅)
팩스 031.955.7745(편집) 031.955.7744(마케팅) **○이메일** agdesign@ag.co.kr **○홈페이지** www.agbook.co.kr
등록번호 제2-236(1975.7.7)

이 도서의 국립중앙도서관 출판예정도서목록(CIP)은 서지정보유통지원시스템 홈페이지
(seoji.nl.go.kr)와 국가자료공동목록시스템(www.nl.go.kr/kolisnet)에서 이용하실 수 있습니다.
CIP제어번호: CIP2015015826

ISBN 978.89.7059.809.3(03600)

오픈 디자인
OPEN DESIGN NOW

바스 판 아벌 · 뤼카스 에버르스
로얼 클라선 · 피터 트록슬러 엮음

배수현 · 김현아 옮김

안그라픽스

크리에이티브커먼즈네덜란드
프렘셀라
바그소사이어티

크리에이티브커먼즈네덜란드 Creative Commons Netherlands는 크리에이티브커먼즈 라이선스의 사용을 증진하기 위해 노력한다. 크리에이티브커먼즈네덜란드는 바그소사이어티Waag Society, 네덜란드 케니슬란트, 암스테르담대학University of Amsterdam 정보법연구소 IViR의 세 단체가 참여해 만든 공동 프로젝트다.

네덜란드 디자인 패션 플랫폼인 프렘셀라Premsela는 문화적 관점에서 네덜란드 디자인 발전을 위한 기회를 발굴하고 있다. 프렘셀라는 강연, 토론, 전시 등을 열기도 하고, 네덜란드 최대 디자인 잡지인《모르프Morf》 출판과 국제적인 웹 포털인 design.nl 운영을 맡고 있다.

엮은이

바그소사이어티는 사회 혁신을 위한 창작 기술을 개발한다. 연구뿐 아니라 아이디어 콘셉트를 잡고, 파일럿 프로젝트를 진행해 프로토타입을 제작하기도 한다. 바그소사이어티는 예술, 과학, 미디어 사이의 가교 역할을 하면서 문화, 공공, 민간 부문 등 각계각층과 협력한다.

바스 판 아벌Bas van Abel은 바그소사이어티의 크리에이티브 디렉터로, 오픈 디자인 원칙 위에서 다양한 프로젝트를 개발하는 일에 집중한다. 바그소사이어티 팹랩과 인스트럭터블스 레스토랑의 공동 창립자이기도 한 그는 개인적으로도 전 세계 개인 제작자 및 디지털 제작 커뮤니티의 일원으로도 활발히 활동하고 있다.

뤼카스 에버르스Lucas Evers는 바그소사이어티 인터넷 문화 프로그램 국장이다. 그는 예술, 과학, 디자인, 사회가 교차하는 여러 가지 프로젝트에 참여하고 있다. 이제는 인터넷 문화의 영향력을 기술에 대한 이해도가 높은 분야까지 폭넓게 확대해가고 있다.

로얼 클라선Roel Kaassen은 네덜란드 디자인 패션 플랫폼인 프렘셀라의 프로그램 매니저다. 그는 디자인, 철학, 전략 경영을 공부하고 디자인 분야에서 열정적으로 활동하고 있다. 현재 그는 오픈 디자인 문화 발전 촉진을 목표로 프렘셀라에서 추진하고 있는 이니셔티브인 디자인공화국People's Republic of Design 프로그램을 진행하고 있다.

피터 트록슬러Peter Troxler는 개인 연구자 겸 콘셉트 개발자다. 그는 기업의 사회적, 기술적, 상업적 측면들의 전반적인 구성과 디자인에 관심이 있다. 특히 영구적 조직체로서의 회사와 한시적 조직체로서의 프로젝트에 주목한다.

http://www.opendesignnow.org

옮긴이

배수현은 고려대학교 영어영문학과와 몬트레이 국제대학원 번역학과를 졸업하고 수년 동안 정부 기관 및 기업에서 통번역사로 근무했으며, 현재 문화, 창작, 기술 관련 번역가 겸 크리에이티브커먼즈 아시아 태평양 코디네이터로 일하고 있다.

김현아는 홍익대학교 시각디자인학과와 카이스트 MBA 과정을 마치고 다양한 조직에서 디자이너로 일했다. 프리랜서 디자이너로 활동하며, 크리에이티브커먼즈코리아에서 오픈 디자인 살롱 등 오픈 디자인 프로젝트에 참여하고 있다.

http://creativecommons.or.kr

닫힌 창의성에서
열린 창의성으로

윤종수

변호사 겸 크리에이티브커먼즈 이사

지금처럼 창의성이라는 단어가 자주 언급되던 적이 없었다. 예술뿐 아니라 학생들의 학습에서도, 기업가들의 경제 활동에서도 창의성은 갖추어야 할 중요한 덕목으로 빠짐없이 거론된다. 심지어는 창의성과 가장 거리가 멀게 느껴지는 정부 기관에서도 창의성은 중요한 키워드이다. 창조 경제가 국정 과제로 등장할 정도이니 그야말로 창의성은 21세기를 살아가는 사람들이 추구해야 할 핵심적 가치로 부상한 듯하다.

하지만 창의성처럼 막연한 것 또한 없다. 모두가 창의성을 부르짖지만 막상 창의성이 무엇인지 정확하게 알지 못한다. 창의성은 그 자체로 창의적인 정의가 필요할 만큼 애매하다. 창의성이 무엇이냐에 대한 답 역시 제각각이다. 뭔가 새로운 것을 만들어내는 능력으로 설명되기도 하고, 사물 간의 새로운 관계를 지각하는 능력 내지 전통적 사고 유형에서 벗어나 새로운 유형으로 사고하는 능력 등 좀 더 폭 넓은 의미로 제시되기도 하는데 그 어느 것도 막연하긴 마찬가지다. 게다가 창의성을 키우는 방법 자체도 쉽지 않다. 타고 나는 것인지, 아니면 훈련으로 터득할 수 있는 것인지도 명확하지 않다. 창의성을 고양시키는 다양한 방법이 제시되지만 말이 쉽지 실제 효과를 장담하기는 어렵다.

이처럼 창의성을 둘러싼 모든 것들이 애매함에도 창의성을 이야기할 때 대부분 공통되는 경향이 있었으니 일반인과 구분되는 천부적인 재능을 가진 창작자의 전문적인 창의성에 집중되었다는 점이다. 즉, 창의성은 특별한 재능과 기술을 의미하고, 창의성 고양은 그러한 능력을 가진 소수의 능력자를 키워내는 것을 의미했다. 이른바 '창의적 인간'으로 분류되는 몇몇 탁월한 크리에이터들이 보여준 성과는 왜 우리가 그토록 창의성에 집착하고 창의적인 인간을 양성해야

하는지에 대한 반박할 수 없는 명확한 근거로서 제시되어왔다. 보통의 사람들과 차별되는 능력으로 남들이 깨닫지 못하는 새로운 흐름을 읽거나 세상에 없었던 것을 새롭게 만들 정도가 되어야 비로소 창의적 인간으로 올라설 수 있었다. 수백 년이 흘렀음에도 여전히 레오나르도 다빈치는 창의성의 전형이고, 스티브 잡스는 이 나라에서 꼭 환생하길 바라는 창의적 인간의 모델인 것이다.

결국 모든 이가 기본적으로 갖추어야 할 덕목으로 창의성을 이야기하는 것처럼 보이지만 진정 바라고 있는 것은 보통 사람과 다른 특별한 '창의적 인간'의 강림이다. 창의성이 여기저기서 언급되고 있음에도 다른 세상 이야기처럼 들리는 이유는 바로 그 때문이다. 창의성이 애매하게 느껴지는 이유도 이런 모순적인 상황에 기인한다. 창의성에 관한 우리의 논의가 공허하게 느껴지는 것은, 모든 이가 이야기하고 있지만 그 누구의 이야기도 아니기 때문이다. 창의성에 대한 이런 모순된 인식으로는 결코 많은 이의 창의성을 고양시킬 수 없다. 모두가 완성된 소수의 창의적 인간만 이야기할 수 있을 뿐 그 '창의적 인간'이 어떻게 만들어 질 수 있는지는 이야기하지 않는다. 그저 어느 순간 '창의적 인간'이 마스터 피스를 가지고 나타나 우리를 놀라게 하길 기다리고 있을 뿐이다. 우리가 흔히 말하는 전통적인 창의성은 이처럼 대부분 사람들로부터 격리된 '닫힌 창의성Closed Creativity'이었다.

하지만 어느덧 창의성의 세계는 변화고 있다. 닫힌 창의성에 익숙한 사람들에게 지난 십여 년 동안 곳곳에서 시도된 크고 작은 실험들이 낯설기는 할 테지만 그 의미는 결코 작지 않다. 이미 창작의 대중화는 보편적 현상이 되었다. 단순한 문화 소비자에 불과했던 대중은 적극적인 문화 향유자이자 생산자로서 이전에

는 없었던 새로운 유형의 창작자 그룹을 만들어냈다. 이런 변화를 가져온 가장 큰 요인은 역시 인터넷이다. 인터넷이 이 사회와 사람들의 생활에 미친 영향은 엄청나다. 개방성·중립성을 대표적 속성으로 하는 네트워크의 네트워크로서의 인터넷은 단순히 전기 신호를 전달하는 물리적 망에 그치지 않았다. 그런 속성에서 발현되는 참여와 연결의 극대화는 사회, 경제, 정치 모든 분야에서 패러다임을 바꾸어버린 것이다. 특히 창의성의 영역에서 인터넷과 디지털 기술이 끼친 영향은 그야말로 혁신적이라 할 수 있다. 많은 이들을 창의의 영역으로부터 격리시킨 기술적, 경제적, 심리적 장벽을 일거에 허물어버렸기 때문이다.

네트워크가 제공한 연결과 정보 접근성의 확대는 많은 사람들의 창의적인 잠재성을 실현시키는 결정적 계기가 되었다. 네트워크로 연결된 대중은 창작에 필요한 정보를 쉽게 얻을 수 있었고 자신의 창작물을 보여줄 관객 또한 쉽게 확보할 수 있었다. 창작에 드는 비용은 거의 제로로 떨어졌고, 창작 기법 또한 널리 알려졌으며, 창작물의 배포는 무한대로 확장시킬 수 있었다. 대중은 다양한 동기와 목적으로 글, 사진, 그림, 음악 등을 창작했고 이를 다른 사람들과 주고 받았다. 대중은 적극적인 문화 향유자이자 문화 생산자로서 이전에는 없었던 새로운 유형의 창작자 그룹을 형성하기 시작한 것이다.

이와 같은 문화 소비와 생산 방식의 변화는 창작물에 대한 우리의 관념 역시 변화시켰다. 창작물에 대한 배타적 권리의 행사와 접근의 선별적인 통제가 일반적이던 과거와 달리 오히려 접근 가능성을 최대한 극대화하기 위해 유연한 권리 행사를 택한 창작물들이 많아지기 시작했다. 창작물의 무조건적인 보호는 미래의 잠재적인 창작자의 창의적 활동을 제약한다는 사

실을 깨달았기 때문이다. 새로운 창작자를 위해서는 과거의 창의성이 현재의 창의성의 소재가 되고 현재의 창의성은 다시 미래의 창의성의 소재가 되는 순환 구조가 방해되어서는 안 되었다.

창작물에 대한 권리를 창작자에게 부여해 창의성의 보호와 인센티브의 고취를 달성하려는 기존의 저작권법은 전통적인 닫힌 창의성에 더 어울렸다. 전문적 창작자들의 소수 창작물에 대한 강력한 보호가 저작권법을 지배하는 기본적인 프레임이었기 때문이다. 인터넷의 등장으로 가능해진 새로운 문화생산을 뒷받침하기 위해 창의적인 해결 방안이 등장했으니 그것이 CCL Creative Commons License이다. 자신의 창작물을 몇 가지 조건 아래 모든 이의 자유로운 이용에 제공하는 CCL은 단순히 다른 사람의 창작물을 공짜로 즐기게 하는 데 의미가 있는 것은 아니다. 창작 Creation을 위한 공유재 Commons를 함께 만들어 나감으로써 새로운 문화 환경을 뒷받침하는 데 그 진정한 목적이 있다. 다시 말해 자유로운 리믹스와 재창작을 통해 디지털 시대의 문화적 잠재성을 극대화하고자 하는 데 궁극적인 목적이 있는 것이다.

이런 변화들은 결국 창의성 Creativity에 대한 새로운 인식이 만들어지고 있음을 의미한다. 창의성은 결코 특수성과 전문성에만 머무르는 것이 아니라 다양성과 보편성을 갖는 인간의 본성이라는 사실을 다시 한번 깨닫게 해준 것이다. 사실 문화는 원래 그러한 것이었다. 누구나 창작자가 될 수 있었고 창작물의 향유는 최대한 보장되었으며 수많은 이들의 영감이 서로를 자극하며 문화가 발전해온 것이다.

그리고 창의성에 대한 인식의 변화는 결코 대중에만 머무르지 않았다. 이런 변화는 기존의 전문적인 문화

생산자인 창작자들에게도 새로운 문화적 자극을 주게 되었고 이를 창의적으로 구현하는 전문 창작자들이 등장했다. 즉, 기존의 창작자들도 좀 더 개방적인 유연한 문화적 생태계 속에서 새로운 형태로 창작을 하고 그 결과물을 대중과 공유함으로써 좀 더 다양한 실험을 하기 시작했고 그 결과는 다시 창의성에 대한 기존 관념을 변하게 만들었다. 천부적 재능을 가진 전문적 창작자의 양성과 폐쇄적 권리 보호에 따른 창의성의 육성이 아니라, 다양한 정보와 경험을 기초로 자유로운 사고와 상상력에 의한 지속적인 문화 경험이 만들어 내는 창의성, 이른바 열린 창의성Open Creativity 이 중요한 화두로 떠오른 것이다.

그런 맥락에서 이 책에서 말하는 오픈 디자인Open Design은 중요한 의미를 갖는다. 디자인은 인간의 삶을 풍요롭게 하기 위해 인간과 인간, 인간과 사물의 관계를 설계하는 것이다. 따라서 좋은 디자인을 위해서는 인간에 대한 이해와 통찰이 전제되어야 하는 것은 당연하다. 그런 점에서 디자인이야말로 열린 창의성이 가장 필요한 영역이라 할 수 있다. 좋은 디자인은 결코 닫힌 공간에서 만들어지지 않는다. 다양한 경험과 정보가 반영되고 수많은 사람들로부터의 영감이 투영된 디자인이 좋은 디자인이라 할 수 있다. 그럼에도 오픈 디자인에 대한 우리의 경험은 많지 않아 아쉬움이 많았는데, 오픈 디자인의 소중한 정보와 경험을 얻을 수 있는 이 책이 나오게 되어 반갑다.

창의적 디자인은 언제나 가슴을 뛰게 만든다. 진정한 크리에이터들이 생각하는 풍요로운 인간의 삶은 그래서 언제나 궁금하다. 이젠 열린 창의성이 만들어내는 오픈 디자인을 흥분된 마음으로 기다려본다.

서문

바스 판 아벌
뤼카스 에버르스
로얼 클라선

오픈 디자인은 이 책이 나오기 전에도 존재했다. 20세기 말에 처음 등장한 이 용어는 창작자가 자유로운 배포와 기록을 허락하고, 수정 및 2차 창작을 허용하는 디자인을 의미한다. 그로부터 10년이 넘는 시간이 흐른 지금, 오픈 디자인은 활발한 발전을 통해 디자인 분야에서 영향력 있는 흐름으로 자리 잡고 있다.

바스 판 아벌Bas van Abel, 뤼카스 에버르스Lucas Evers, 로얼 클라선Roel Klaassen은 각각 혁신, 공유, 디자인 자체를 강조하며 디자인에 대한 서로 다른 관점을 대표한다. 하지만 이들은 오픈 디자인이 그 세 가치를 하나로 자연스럽게 이어준다는 점에 동의한다. 바스 판 아벌은 바그소사이어티의 크리에이티브 디렉터로 오픈 디자인 원칙에 기반을 둔 다양한 프로젝트를 개발하는 데 관심이 많다. 뤼카스 에버르스는 바그소사이어티의 인터넷 문화 프로그램 팀장으로 예술, 과학, 디자인, 사회가 융합된 프로젝트에 관여하고 있다. 로얼 클라선은 네덜란드 디자인 패션 플랫폼인 프렘셀라의 프로그램 매니저이자 디자인공화국People's Republic of Design이라는 오픈 디자인 문화 발전을 위한 제안을 추진하고 있는 디자인 운동가다.

http://www.waag.org/persoon/bas
http://www.waag.org/persoon/lucas
http://nl.linkedin.com/in/roelklaassen

오픈 디자인은 이 책이 나오기 전에도 물론 존재했다. 오픈 디자인이라는 용어는 20세기 말 이 새로운 현상을 설명하기 위해 시작된 비영리 단체 오픈디자인재단Open Design Foundation의 설립과 함께 처음 등장했다.[1] 오픈디자인재단은 오픈 디자인에 대한 폭넓은 정의를 내리는 대신 오픈 디자인이 갖춰야 하는 요건을 제시했다. 즉 창작자가 디자인의 자유로운 배포와 기록을 허락하고, 수정 및 2차 창작을 허용하는 디자인을 오픈 디자인으로 정의한 것이다.[2] 비슷한 시기에 레이노드 램버츠Reinoud Lamberts는 오픈 소스 소프트웨어의 정신에 따라 집적회로Integrated Circuit, IC를 개발하기 위한 목적으로 델프트공과대학Delft University of Technology에서 오픈디자인서킷Open Design Circuits 웹사이트를 시작했다.[3] 패션 산업은 일찍이 오픈 디자인을 받아들이며 두각을 나타내기도 했다.[4] 그로부터 10년이 넘는 시간이 흐른 지금, 오픈 디자인은 활발한 발전을 통해 디자인 분야에서 영향력을 끼치고 있다. 이 책은 디자인이 나아갈 미래를 전망하려 한다. 현재의 지식과 경험을 토대로 관련 주요 논문과 우수 사례, 이미지 등을 통해 오픈 디자인을 전체적으로 조망해보고자 한다. 그 과정에서 디자인 실무의 발전에 기여하고, 동시에 디자인 전문가, 학생, 비평가, 관심 있는 사람에 이르기까지 다양한 영역에서 오픈 디자인의 중요성에 대한 관심을 환기하도록 하겠다.

현재의 지식과 경험을 토대로 관련 주요 논문과 우수 사례, 이미지 등을 통해 오픈 디자인을 전체적으로 조망해보고자 한다.

처음 이 책을 함께 엮기로 의기투합한 세 단체 크리에이티브커먼즈네덜란드 크리에이티브커먼즈 , 네덜란드 디자인 패션 플랫폼 프렘셀라, 바그소사이어티는 각각 공유, 디자인, 혁신이라는 디자인에 대한 서로 다르지만 보완적인 세 관점을 대표한다. 2009년 세 단체가 함께 시작한 (언)리미티드디자인(Un)limited Design 프로젝트는 이 세 가지 관점을 자연스럽게 하나로 엮은 행사였다. 첫 (언)리미티드디자인 콘테스트 행사 는 오픈 디자인 실험을 위한 행사였다. 행사 참가자가 자신의 디자인을 다른 참가자가 변경하고 개선하거나 팹랩Fab Lab을 이용해 직접 제품으로 만들 수 있도록 디지털 도면을 공유하는 것이 출품 조건이었다. 참가자들은 크리에이티브커먼즈라이선스Creative Commons License, CCL(저작물사용허가표시)를 적용함으로써 꼭 저작권을 포기하지 않고도 디자인을 공유할 수 있었다. 행사의 결과물로 혁신적이고 창의적인 디자인이 탄생했고,[5] 이 책으로까지 이어졌다.

오픈

디지털 기술과 인터넷은 세상을 완전히 바꾸어놓았다. 수백만 명의 블로거가 유력 매체와 언론사의 심각한 경쟁 상대가 되었고, 연예오락 산업은 시청각 콘텐츠 소비의 급격한 증가를 통해 수익을 얻으려고 안간힘을 쓰고 있다. 인터넷으로 개인이 전 세계의 정치적 관계의 균형을 무너뜨릴 수도 있게 되었다. 영원한 명성을 꿈꾸는 작가와 음악가에게도 이제 더는 인쇄업자, 출판사, 스튜디오, 음반사가 필요하지 않다. 장비가 점점 더 똑똑해지고 비용이 저렴해지는 것과 같은 이런 지속적인 발전은 실제 제품과 생산 과정에까지 영향을 미치고 있다. 누구나 싱기버스Thingiverse(thingiverse.com)같은 무료 플랫폼을 이용해 개인용 컴퓨터로 제작한 3D 디자인을 파이러트베이Pirate Bay 웹사이트(thepiratebay.se)에 무료로 배포하거나 엣시Etsy(etsy.com)에서 판매할 수 있고, 그렇게 세상에 나온 디자인은 셰이프웨이즈Shapeways

같은 개인 주문제작 서비스를 이용해 디지털 혹은 그 밖의 방식으로 전 세계 어디서나 직접 제품으로 제작할 수 있다.

기술의 향상 덕에 이런 새로운 형태의 디자인, 배포, 생산이 가능해졌지만, 이제는 더 만족스러운 형태의 지식재산권을 추구하고 성장시켜야 한다. CCL은 창작자에게 저작권을 유연하게 행사할 수 있는 자유를 주고자 만들어졌다. CCL을 통해 창작자는 권리를 포기하지 않고도 라이선스에 명시한 조건에 따라 자기 창작물의 공유, 배포, 변경을 미리 허락할 수 있다. CCL은 이제 더는 혁신적인 개념은 아니지만 대신 새롭고 창의적인 방식으로 활용되고 있다. 오픈 디자인을 논함으로써, 크리에이티브커먼즈네덜란드는 오픈 라이선스Open Licence의 활용을 제품 디자인의 영역으로 확장하고, 지식재산을 다시 창작자에게 되돌려주고 있다. 결국 어떤 아이디어가 하나의 물건으로 탄생하기까지는 계획과 생산 단계 이전에 아이디어 상태인 시기가 있고, 그 형태는 흔히 종이 위에 그린 아이디어 스케치에서부터 제조 단계에 사용되는 최종 컴퓨터응용설계Computer Aided Design, CAD 도면에 이르기까지 다양하다. 오픈 라이선스로 그 넓은 스펙트럼에 있는 모든 형태의 아이디어를 보호할 수 있다. 오픈 라이선스는 창작과 혁신으로 가는 길을 닦을 뿐 아니라 디자인의 근원적인 문제, 즉 디자인은 이제 독점할 수 있는 게 아니라는 문제를 일깨워준다.

디지털화 청사진 는 산업 디자인, 건축, 패션, 미디어 등의 산업에 유례없는 성장을 가져왔다. 그뿐 아니라 사회적으로 큰 의미를 갖는 기술과 직업적인 변화로 이어졌다. 오픈 디자인은 우리의 주변 환경인 직종으로서의 디자인과 전문가와 아마추어를 불문한 모든 디자이너에게 전대미문의 가능성을 제공한다. 산업사회는 디자이너가 대중을 위해 제품을 디자인하는 시대라고 한다면, 후기 산업사회는 대중 스스로가 직접 제품을 디자인하고 제조하고 유통할 수 있는 디지털 시대다.

디자인

네덜란드가 오픈 디자인이 성장하기 위한 비옥한 토양이 된 것은 어쩌면 당연하다. 바다로 둘러싸인 네덜란드는 끊임없는 외세의 침략과 자국을 지키기 위한 싸움으로 점철된 역사 속에서, 생활환경의 변화에 맞춰 적응하고 설계해온 유구한 역사를 가진 최초의 근대 민주주의 국가라 할 수 있다. 또 비교적 열린 사고를 지향하는 사회적 풍토 덕분에 실험적 디자인 역시 융성할 수 있었다. 작은 나라지만 디자이너 인구 비율이 높고, 그중 대다수는 한 분야에만 특화하거나 한 산업에만 종속되지 않는 편이다. 그 결과, 네덜란드의 디자이너들은 어느 한 분야에 머무르지 않으며, 디자인 산업 안팎의 다른 영역에도 열린 자세를 유지하고 있다. 네덜란드의 디자인 플랫폼인 프렘셀라가 오픈 디자인 문화 발전을 장려하는 것도 우연의 일치가 아니다. 1990년대에 이런 태도는 향후 개념 디자인Conceptual Design의 흐름으로 이어진다. 10여 년이 지난 지금, 오픈 디자인 철학을 갖추는 것은 변화하는 세상에 대처하기 위한 기본적 요건이 되고 있다. 이 책의 제목처럼 '이제 오픈 디자인의 시대Open Design Now'인 것이다.

이제

그렇다면 이제 무엇을 해야 할까? 이 책을 읽는 것이 좋은 출발이 될 수 있을 것이다. 이 책 역시 공개 프로젝트로 진행되었으며 사실 다른 방식은 거의 생각조차 할 수 없었다. 이 책은 최근에 등장해 세계적으로 확산되고 있는 오픈 디자인의 세계를 탐색하기 위한

지침서다. 연구자로서 꼼꼼히 읽으며 공부하고, 일터에서 동료들과 함께 읽고 논의해보기도 하고, 책에서 영감을 얻어보자. 이 책은 바그소사이어티의 표현대로 '창의적 혁신'의 우수 사례를 개괄적으로 소개하고 있다. 혹은 기술과 디자인이 일반 대중에게 유익할 만한 방식으로 응용된 의미 있는 사례들을 찾기 위한 지속적 탐색이라는 뜻에서 '사회 참여적 혁신'이라 부르는 것이 어쩌면 더 적합할 것이다.

폴 발레리Paul Valery[6]는 창의성은 자기만의 생각과 독창성이 아니라 새로운 통찰력을 이끌어내는 구조에서 샘솟는다고 말했다. 공동 창작 그는 진정한 창작자는 절대 탐구를 멈추지 않는다고 보았다. 창작의 행위 자체가 창작물이자 최우선 목표요 목적 그 자체로, 완성된 결과물로 보면 누가 만들었든 다르지 않다는 것이다. 그렇게 보면 이 책도 본질적으로 그의 관점에 부합한다. 완성되지 않았을뿐더러 책의 콘텐츠도 결코 우리 힘만으로 썼다고는 할 수 없기 때문이다.[7]

텍스트 측면에서 이 책은 기고문과 사례로 구성되어 있다. 반면 시각적 측면에서는 오픈 디자인이 세상을 어떻게 변화시켜왔는지 보여주는 이미지로 구성되어 있다. 50달러짜리 의족 소셜 디자인, 디자인 스매시DesignSmashes 리믹스, 페어폰 FairPhones, 프리칭 Fritzing, 인스트럭터블스 레스토랑Instructables Restaurants 공동체, 렙랩RepRaps, (언)리미티드 디자인에 이르기까지 비록 이 책에 소개된 사례 가운데 상당수가 작은 규모지만 오픈 디자인이 가까운 미래에 약속하는 가능성을 시사한다.

NOTES

1 Vallance, R, 'Bazaar Design of Nano and Micro Manufacturing Equipment', 2000 http://www.engr.uky.edu/psl/omne/download/BazaarDesignOpenMicroAndNanofabricationEquipment.PDF (2011년 1월 17일 접속)

2 http://www.opendesign.org/odd.html

3 http://opencollector.org; http://opencollector.org/history/OpenDesignCircuits/reinoud_announce

4 Bollier, D, and Racine, L, 'Ready to Share. Creativity in Fashion & Digital Culture'. The Norman Lear Center: Annenberg, 2005 http://www.learcenter.org/pdf/RTSBollierRacine.PDF. (2011년 1월 17일 접속)

5 http://unlimiteddesigncontest.org

6 Valéry, P, 'Cahier', cited in http://www.8weekly.nl/artikel/1774/paul-val-ry-de-macht-van-de-afwezigheid.html

7 http://www.opendesignnow.org

들어가며

마를레인 스티커르

우리 시대의 개척자들은 세상을 밖에서 주어진 어떤 것으로, 혹은
보이는 그대로 받아들이지 않는다. 그들에게 세상은 그 이면을 드러내고,
바라는 모습으로 만들어나갈 수 있는 대상이다.

마를레인 스티커르Marleen Stikker는 암스
테르담 '디지털시티De Digitale Stad, DDS'
의 개발자다. DDS는 유럽 최초의 무료
게이트웨이Gateway이자 인터넷 가상 커
뮤니티로, 이곳을 통해 많은 네덜란드 시
민, 기관, 기업, 출판사 등이 처음으로
디지털 고속도로를 시험적으로 경험했
다. 또한 그는 사회 혁신을 위한 창의적
인 기술 애플리케이션을 개발하는 미디
어랩인 바그소사이어티를 세우기도 했
다. 바그소사이어티는 인터넷의 사회

적 영향력에 관심을 갖고 오픈 데이터
Open Data를 적극적으로 지지한다. 그녀
는 "오픈 디자인은 확산되고 있는 가능
론Possibilitarian 운동의 일환이다. 정보 통
신 기술에 뿌리를 둔 오픈 디자인은 개인
이 집에서도 스스로 모든 것을 다할 수 있
는 '1인 공장'이 되는 데 필요한 도구를
제공한다."라고 말한다.

http://www.waag.org/persoon/marleen

오스트리아의 작가 로베르트 무질Robert Musil은 소설 『특성 없는 남자Der Mann ohne Eigenschaften』에서 세상에 대해 사고하고 세상과 상호작용하는 두 가지 방식을 설명한다.

"열린 문을 통과하고 싶으면 문에 고정된 틀이 있다는 사실을 인정해야 한다. 이 원칙은 현실의 전제조건이다. 그러나 '현실 감각Sense of reality'이라는 것이 존재한다면, '가능성 감각Sense of possibility'이라 부를 만한 것도 분명 있을 것이다. 가능성 감각을 지닌 사람은, 예를 들어 여기 이러저러한 일이 일어났다거나, 일어날 거라든가, 반드시 일어날 거라고는 말하지 않는다. 대신 여기 이런 일이 어쩌면 일어날 수도 있다거나 아마 일어날 거라는 식으로 말한다. 그리고 누군가 정말 그렇더라고 얘기해주면, 그는 '뭐, 어쩌면 그렇지 않았을 수도 있을 걸.' 하고 생각한다." [1]

가능론자들은 새로운 가능성을 염두에 두고, 상황이 엉망이 되고 인생이 뒤죽박죽되었을 때 오히려 신이 난다. 이런 사람들은 혼란 속에서 새로운 기회를 본다. 그 기회가 어디로 이어질지 모를지라도 말이다. 데니스 가보르Denis Gabor의 말처럼 이들은 "미래는 예측할 수 있는 것이 아니라 창조할 수 있는 것"[2]이라고 믿는다.

현실주의자는 주어진 틀 안에서, 주어진 규칙에 따라 존재하는 힘에 복종하며 행동한다. 이들은 여건과 제도를 주어진 그대로 받아들이며 혼란을 두려워한다.

어떤 사람이 가능론자인지 현실주의자인지는 개인의 창의성과는 아무 관련이 없다. 이런 양쪽의 준거 기준을 대표하는 사람들은 기업가, 정치인, 예술가 등 모든 직종에서 찾아볼 수 있다. 사실, 당연한 말이지만 미술과 디자인이라고 다 아방가르드적인 것도 아니

고, 혁신이 예술이나 과학이 지닌 본연의 속성이라고 주장하는 것 역시 과장이다.

모든 현실주의자가 보수적이라는 생각 또한 옳지 않다. 현실주의자에도 다양한 종류가 있다. 어떤 이들은 주어진 규칙 안에서 고민하며 그 규칙을 잘 이용할 수 있는 더 나은 방법을 찾고, 규칙의 효율성을 개선하고, 규칙의 도덕적 정당성과 공정성을 높이기 위해 노력한다. 또 어떤 이들은 모든 경우의 수를 예상하고 대처할 수 있도록 완벽하게 짜인 시나리오 안에서 통제하려고 노력한다.

오픈 디자인에 관한 한 가능론자들은 오픈 디자인이 정확히 무엇이 될지 혹은 어디로 이어질지 알지 못하지만, 오픈 디자인이 가져다줄 새로운 기회에 흥분하고 열광한다. 행동주의 가능론자들은 오픈 디자인이 디자인 업계에 가져오는 혼란에 주목하고, 그 혼란에 내재된 잠재력을 받아들이는 방식으로 반응한다.

가능론자는 오픈 디자인을 하나의 과정으로 보고 그 과정에 참여하며, 스스로 그 과정을 이끌어나갈 능력이 있다고 믿는다. 그들은 포용적인 태도를 취하고, 다른 사람들을 참여시키며, 남과 북, 구세대와 신세대, 전통과 실험 등 상반되는 견해 사이에 다리를 놓는 전략을 꾀한다. 가능론자는 오픈 디자인의 핵심인 공유 共有 문화를 지지한다. 따라서 이들은 다른 사람들이 각자 나름의 방식으로 기여한다고, 공유된 것을 기반으로 새로운 것을 만들어낸다고 믿는다. 신뢰, 책임, 상호성은 개방, 공유 문화에서 중요한 요소다. 이런 요소는 소프트웨어 개발과 관련해서 오랫동안 논의되어왔으며, 그 논의는 계속되고 있는 '사회의 정보화'라는 맥락에서 다시 활발해지고 있다. 오픈 데이터와 마찬가지로 오픈 디자인도 이런 물음들에 답해야

만 할 것이다. 또 오픈 데이터처럼 오픈 디자인도 조직이나 전문가 집단, 마케팅 인력이 아니라 실제 최종 사용자가 참여하는 것이 되어야 한다. 디자인은 대량 생산 업체나 정부 발주 사업에 급급할 것이 아니라 그러한 근본적인 물음들을 먼저 해결해야 한다. 그리고 특히 인터넷이 처음 출현했을 때 그랬듯, 물건이 사물인터넷Internet of Things의 '스마트한' 구성 요소가 되고 있는 시대를 맞아 이제 디자인은 상호작용을 고려하는 전략을 수립해야 할 것이다.

오픈 디자인은 조직이나 전문가 집단, 마케팅 인력이 아닌 실제 최종 사용자가 참여하는 것이 되어야 한다.

오픈 디자인은 신뢰를 얻기 위한 고유한 논지를 수립해야 할 것이다. 오픈 디자인의 디자인 원칙은 무엇인가? 그것의 윤리와 그것에 수반하는 책임성명은 무엇인가? 비록 이러한 물음에 대한 명확한 답은 아직까지는 없지만, 답이 없다고 해서 가능론자가 오픈 디자인에 참여하지 않는 것은 아니다. 가능론자도 오픈 디자인의 흐름이 더 나은 세상에 대한 꿈, 그러니까 지나치게 순진한 유토피아적 발상이라고 너무 쉽게 치부될 만한 꿈이라는 것을 안다. 가능론자들은 또한 그러한 과정에 참여함으로써, 그리고 그 과정에 참여해 그 흐름의 방향을 잡아줌으로써 그 답을 찾을 수 있다는 것도 안다.

오픈 디자인은 아타리Ataris, 아미가Amigas, 코모도어Commodores, 싱클레어Sinclairs 등 최초의 개인용 컴퓨터에서 인터넷, 이동통신Mobile Communication의 출현에 이르기까지 그동안 있었던 유사한 종류의 변화에 이어 가장 최근에 일어난 변화로 볼 수 있다.

반면 현실주의자는 오픈 디자인에 두려움과 불신으로 반응한다. 한 조각가는 자신이 넉 달 걸려 만든 제품을 레이저커터로 단 몇 시간 만에 만들 수 있다는 사실을 최근에 알고 크게 낙담해 한동안 레이저커터만 생각하면 화가 잔뜩 났다. 그러다 나중이 되어서야 그는 비로소 레이저커터가 자신의 작업에 가져다줄 긍정적인 영향을 깨닫게 되었다. 이 조각가를 현대판 러다이트Luddite(산업혁명 당시 실직을 우려해 기계화를 거부한 사람들—옮긴이)라 할 수 있지 않을까? 한 사람의 생계를 위협할지도 모르고 문화와 사회에 대한 한 장인의 기여를 쓸모없게 만들어버릴 수도 있는, 기계에 대한 두려움 말이다.

현실주의자는 무언가를 만드는 데 들어간 온갖 노고가 헛수고가 되어버릴까 봐 두려워한다. 예컨대 책을 쓰는 데 들어간 시간과 노력이 무의미해질 거라고, 누구나 그냥 가져다 복사해버릴 수도 있지 않느냐고 생각한다. 근본적으로 이들은 자신의 작업물을 퍼블릭도메인Public Domain(저작권이 소멸된 저작물 또는 국제조약의 금지 조치 없이 사용 가능한 작품—옮긴이)으로 풀면 그걸 다른 누군가가 상업적으로 이용할지 모른다고 두려워한다. 이런 측면에서 보면 심지어 크리

에이티브커먼즈 크리에이티브커먼즈 조차 위협적인 요소가 된
다. 창작자가 더는 자신의 창작물이 공정하게 이용되
도록 통제할 수 없을 거라는 우려를 낳기 때문이다.
또는 누구나 오픈 디자인을 활용할 수 있다면 아마추
어가 아름다운 디자인 세계를 오염시킬 거라고 탄식
하면서 오픈 디자인 때문에 품질이 떨어지는 아마추어리시
모 디자인 제품이 마구 양산될 거라고 주장하는 디자
이너도 있을 수 있다. 이게 현실주의자들의 주장이다.

이런 논의는 사실 다른 영역, 다른 분야에서도 있었다.
해킹과 관련해서도 촉발됐고, 1960년대 해적 라디오
방송, 1990년대 후반 블로그가 출현했을 때처럼 미
디어와 언론에서도 지겹도록 경험했다. 이제 그 논의
가 디자인의 영역에서 나타나고 있는 것이다.

오픈 디자인은 아타리, 아미가, 코모도어, 싱클레어
등 최초의 개인용 컴퓨터에서 인터넷, 이동통신의 출
현에 이르기까지 그동안 있었던 유사한 종류의 변화
에 이어 가장 최근에 일어난 변화로 볼 수 있다. 네트워크
사회 그리고 그런 비슷한 종류의 운동에 참여한 사람
들이 이런 이니셔티브Initiative에 또 참여하는 경우가
많다. 이들이 바로 이 시대의 개척자이며 해커이자 예
술가이자 활동가의 자세를 지닌 사람들이다. 이 시대
의 개척자들은 세상을 밖에서 주어진 어떤 것으로, 또
는 보이는 그대로 받아들이지 않는다. 그들에게 세상
은 그 이면을 드러내고, 바라는 모습으로 만들어나갈
수 있는 대상이다.

그래서 이 개척자들은 실험을 시작한다. 풀뿌리 발명 최초
의 컴퓨터는 이들에게는 자립감 같은 것을 느끼게 했
다. 그런데 갑자기 탁상출판Desktop Publishing을 할 수
있게 된 것이다. 탁상출판을 하면서 그들은 직접 신문
을 만들고 인쇄하고 모든 과정에 책임을 졌다. 체계를

갖추고 자신의 의견을 세상에 내놓았던 것이다. 이것
이 기존의 것에 상응하는 평행 운동으로 발생한 최초
의 DIY DIY 운동이었다. 무질의 소설에서 나타난 평행
구조와는 달리, 이 경우의 평행운동은 논의 집단 밖에
서까지 일어났다. 무단 점유가 주택 시장에 대응하는
평행 운동이 되었고, 이들은 독자적인 대안 매체 기반
을 구축한 것이었다. 아마도 인터넷의 역학 덕에 가능
했을 것이다. 사실 네덜란드에서 인터넷을 경험할 최
초의 기회는 어느 가능론적 시각에서 시작된 한 운동
을 통해 마련되었다. 바로 암스테르담의 디지털시티
운동이었다. 상업적 인터넷을 사용할 수 있게 된 건
훨씬 뒤였다.

오픈 디자인은 정보 통신 기술에 뿌리를 두고 있으며,
개인이 혼자 집에서도 모든 것을 다 할 수 있는 1인 공
장이 되는 데 필요한 도구를 제공한다. 그러나 겉보
기에는 문턱이 낮더라도 사실 이런 자원 대부분은 사
실 기술에 아주 능숙한 사람이나 다룰 수 있다. 또한
이런 자원을 의도에 맞게 효과적으로 활용하려면 상
당한 사회성과 사회공학적 전문성이 필요하다. 이와
같은 기술과 사회적 능력을 둘 다 갖추는 경우는 극
히 드물다. 기술이 뛰어난 사람은 보통 사회성이 부
족하고 소통에 서툰 괴짜임을 암시하는 경우가 많고,
사회적 능력이 뛰어난 사람은 으레 기술은 잘 모르려
니 하게 된다.

이와 유사한 분리 현상을 아주 뚜렷하게 볼 수 있는
분야가 교육이다. 미디어 전공자라면 아마도 스스
로 무언가를 만들어보거나 제품을 책임지는 경험 같
은 것은 한 번도 해보지 못한 채 졸업했을 것이다. 자
기 손으로 멋진 게임을 만드는 법을 배우는 대신 다른
사람이 만든 게임만 연구하느라 시간을 다 보냈을 것
이다. 직업학교를 다녔다고 해도 내내 케케묵은 기계

앞에만 앉아 있다가, 분명 업무상 관련성이 클 텐데도, 3D 프린터는 구경도 못했거나 아니면 교육이 끝날 무렵, 그것도 필수 교과 과정이 아닌 외부 수업 때나 겨우 접해봤을 것이다.

사실 사회에는 근본적인 구분, 즉 제작과 학문이라는 본질적인 구분이 존재한다고 주장하는 사람도 있을 것이다. 제작에는 학문적인 부분이 거의 없고, 반대로 학문에도 제작과 관련된 부분이 거의 없기 때문에, 둘은 완전히 별개의 영역이라는 것이다.

하지만 그 반대 사례가 등장하고 있으며, 현대 기술과 전통 공예의 융합이 간혹 '하이퍼크래프트 Hyper Craft'라는 근사한 이름으로 불리기도 한다. 이러한 변화가 교육에 미친 영향은 실로 막대하며 하이퍼크래프트는 디자인뿐 아니라 모든 공예 분야에서 교육의 시각을 넓혀준다. 오픈 디자인 사례로 하이퍼크래프트에서 가장 중요한 것은 제작으로 만들어지는 결과물이 아니다. 그보다 하이퍼크래프트의 초점은 제작 과정 자체에 있으며, 만들어질 사물, 만들기의 과정, 들어갈 재료에 대해 제작자가 갖는 책임에 있다. 프린팅

최근 네덜란드 브라반트 Brabant 지방의 한 직업학교에서는 인스트럭터블스 레스토랑의 아이디어를 호텔 조리학과와 디자인학과의 요소를 합친 융합 학제의 미래상으로 활용했다. 이들은 힘을 합쳐 문화의 밤 CultuurNacht 행사를 위한 인스트럭터블스 레스토랑을 세웠다. 학생들은 다운로드 받은 청사진 청사진 에 기초해 가구를 만들고, 온라인 조리법에 따라 음식을 만들었다. 이 레스토랑은 그날 하루 저녁 동안 1,500명의 손님을 받았다. 이 학교는 요리라는 지극히 전통적인 직종에 재치 있게 색다른 요소를 추가하고 범위와 단계를 확대해 첫 열린 커리큘럼을 만들었다.

생산 공정에서의 투명성 증진, 책임에 대한 논의라는 오픈 디자인의 의제는 분명 정치적 의제다. 오픈 디자인도 투명성 증진을 추구하는 정부가 제공하는 오픈 데이터와 같이 오늘날 일어나고 있는 가능론 운동의 하나다. 정보 개방 이니셔티브가 가져올 수 있는 막대한 영향은 위키리크스 WikiLeaks 와 관련된 사람들에게 미치는 엄청난 여파를 통해 여실히 확인되고 있다. 이 사건은 '현실'의 한계 안에서 어려움에 맞서 싸우는 사람들과 그들이 처한 시스템이라는 두 세계 사이의 충돌이 구체화된 현상이다.

학문 지식이 상업적 대형 출판사의 유료 정책에 얽매이기 시작하자, 오픈 액세스 운동은 다시 모든 사람에게 지식을 되돌려주기 위한 새로운 방법을 찾았다.

오픈 디자인은 그에 비하면 덜 극단적으로 보일 수 있다. 디자인은 상대적으로 더 친근하고, 더 창의적이며, 더 즐길 만한 것이기 때문이다. 오픈 디자인 분야에서 발생하는 불공평은 대부분 '사소한 불평등'의 문제다. 예를 들어 소규모 생산 공정이 대량 생산 환경에서는 아예 불가능하거나, 엄두를 낼 수 없을 정도로 비싸거나 제조업자가 대량판매에 익숙하기 때문에 제품 목록에 무엇을 포함시킬지 결정할 때도 영향을 미칠 수밖에 없다거나 하는 점 등이다.

그러나 물론 이런 형태의 사소한 불평등 외에도 문제는 있다. 이윤을 지향하는 기업이 기술적, 디자인적 해법을 제한함으로써 새로운 가능성을 좋은 방향으로 활용할 수 있는 길이 가로막히는 경우도 있다. 이는 곧 전 세계적인 차원에서 오픈 디자인의 필요성을

환기한다. 서구 기업들이 국제무역협정을 핑계로 전통 지식의 사유화를 정당화하자, 오스트레일리아의 활동가 行動主義 와 도서관 사서는 오픈 디자인 전략을 활용해 전통 지식을 문서화, 성문화하고 '오스트레일리아 원주민 및 토러스 제도 주민 도서관 및 아카이브 의정서Aboriginal and Torres Strait Islander Library and Archive Protocols' 같은 보호 제도를 마련하기도 했다.

지속 가능한 해법이 특허에 발이 묶여 사용이 어려운 경우에 대해서는 크리에이티브커먼즈와 나이키Nike가 시작한 '그린익스체인지GreenXchange' 같은 이니셔티브가 손쉬운 라이선스 제도 활용을 촉진한다. 학술 지식이 대형 출판사의 유료 정책으로 갇히기 시작하자, 오픈 엑세스Open Access 운동으로 지식을 다시 모든 사람에게 되돌려주기 위한 새로운 방법을 찾았다.

다국적 공급망의 출현으로 광산업, 농·어업, 제조업에서 원산지와 노동 조건 책임이 모호해지자, 공정무역 운동이 등장해 투명성에 대한 목소리를 높이고 막스하벨라르Max Havelaar(네덜란드에서 시작되어 세계 공정무역을 추진하고 인증 마크를 발급하는 비영리 단체—옮긴이) 인증 제품군이나 페어폰 프로젝트 등의 대안 상품을 제시하고 있다.

공유재를 사유화하거나 퍼블릭 도메인Public Domain에 대한 접근을 통제하려는 이와 같은 거시적, 정치적 움직임을 막는 것, 그것이 오픈 디자인의 가장 큰 도전 과제다. 이에 대한 우리의 효과적인 대응은 무언가를 만들 때 무엇을 하고 있는지를 깊이 이해하고 고민하는 데서 시작한다.

NOTES

1 Musil, R, *The Man without Qualities*. 1933. Trans. S. Wilkins. London: Picador, 1997, p. 16

2 Gabor, D, *Inventing the Future*. London: Secker & Warburg, 1963. p. 207

Wikil

live your o

KEA
wn design

오픈 디자인이란 무엇인가

오케스트라 방식 디자인

폴 앳킨슨

이 글에서 폴 앳킨슨은 먼저 오픈 디자인의 기원에 대해 설명한다. 이어서 오픈 디자인에 따른 기술적, 경제적, 사회적 변화가 디자인 관련 직업과 디자인의 확산에 미칠 엄청난 영향력에 대해 주의 깊게 살핀다.

폴 앳킨슨Paul Atkinson은 산업 디자이너이며 디자인 역사가이자 교육자로, 영국의 셰필드할람대학교Sheffield Hallam University에서 디자인 강의와 연구를 진행하고 있다. 그에게 오픈 디자인은 다음처럼 정의할 수 있다. "개별적으로 흩어져 아무 상관없는 개인들이 인터넷을 통해 함께 작품을 만드는 공동 창작 활동이다. 순수한 창작 활동으로서 오픈 디자인은 디자이너와 아마추어 사이의 기록적인 지식의 공유를 독려하고 장벽을 무너뜨린다. 상업적 이익이 아닌 공익을 위해 실행될 때, 오픈 디자인은 선진국과 저개발 국가가 창작 기술을 공유할 수 있게 함으로써 인도주의적 지원을 하고, 세계적인 소비 지향성을 막을 수 있다."

http://shu.academia.edu/paulatkinson

오픈 디자인은 개별적으로 흩어져 있는 아무 상관없는 개인들 간의 협업에 의한 공동 창작 공유 을 의미하며, 개별 생산은 제품을 원하는 시점에 직접 디지털로 생산하는 방식을 말한다. 이러한 오픈 디자인과 개별 생산의 개념은 얼핏 들으면 유토피아적 공상과학 영화에서나 나오는 이야기처럼 들린다. 오늘날은 인터넷에서 쉽게 디자인을 다운로드 다운로드 가능한 디자인 해 각자 필요에 맞게 변경한 뒤, 클릭 한 번만으로 완전한 제품을 만들 수 있다. 놀랍지 않은가.

백 투 더 퓨처

하지만 여러 측면에서 전통적인 방식의 생산 및 소비와 유사한 부분도 많다. DIY가 많은 사람들에게 필요를 충족하기 위한 방식으로 당연시되던 인식은 점차 사라지고, 여가 활동과 취미 목적의 DIY가 '손을 놀리지 않으려는' 의식적 욕구에 따라 새롭게 떠올랐다. DIY의 출현은 이제 고된 하루 일과를 마친 뒤의 여가 시간을 위한 것이며 집안에까지 과거 빅토리아 시대의 노동관을 끌어들인 것이다. DIY가 곧 생산적 여가 활동이 된 것이다. DIY가 아마추어의 여가 활동으로 사람들의 관심을 끄는 가운데, 전문적인 디자인 작업(간발의 차로 조금 먼저 등장했을 뿐이지만)도 대중화되었다. 대중적인 DIY 안내서와 잡지 형태의 설명서가 나오면서 누구나 창의적인 디자인과 생산 과정에 직접 참여하고 혼자서도 실용적인 물건을 만드는 데 필요한 손재주를 습득할 수 있게 되었고, 그렇게 습득된 기술은 다음 세대로 전승되었다.[1] 이러한 민주화의 과정은 결코 순탄치 않았다. 제 밥그릇을 지키려는 온갖 전문가 단체들의 강한 반발에 부딪혔고, 아마추어와 전문가 사이의 갈등 요인이 되어 오늘날까지도 이어지고 있다.[2]

처음에는 도구 개발의 기술적 진보와 새로운 재료의 개발이 전문 작업의 대중화에 도움이 됐다. 대표적인 전환점은 전기 드릴을 시작으로 전문적인 전동 공구의 가정용 제품이 등장한 것[3], 하드보드, 플라스틱 합판, 혼합 페인트 및 접착제 같은 새로운 재료를 쉽게 구할 수 있게 된 것 DIY 을 들 수 있을 것이다. 가구에서 주방 기기, 라디오에서 전등에 이르기까지 가정에서 사용하는 많은 제품이 나무나 금속 등의 재료로 비교적 소량 생산되던 때에 등장한 이런 변화는 결과적으로 생산 과정에서 전문기술의 필요성을 없애버렸다. 즉 손재주만 있으면 누구나 다양한 일상 용품을 매우 쉽게 디자인해서 만들 수 있었던 것이다. 그러나 직업이 점점 더 세분화되고 일상과 분리되면서, 기술은 더욱 복잡하고 전문화되어 사출성형 플라스틱 부품의 대량생산이 표준이 되었다. 많은 제품의 디자인과 생산은 웬만큼 수준급인 DIY 마니아의 능력을 넘어서는 버거운 영역이 되어버렸고, 결국 창작 과정은 개인의 손에서 더욱 멀어져버렸다. 게다가 갈수록 개인의 삶이 바빠지면서 발생하는 여가 시간의 부족과 대량생산에 따른 규모의 경제라는 장점이 DIY를 더욱 위축시켰다. 전문가가 완벽하게 디자인해 만들어진 완성도 높은 조립식 제품을 원자재 값보다 저렴하게 살 수 있는데 무엇하러 책장을 직접 만들겠는가?

DIY는 생산적 여가로 볼 수 있다.

이처럼 아마추어와 전문가의 구분은 전문가에 대한 무조건적인 믿음에 어느 정도 일조했다. 즉 일단 전문 디자이너라고만 하면 모든 사람에게 무엇이 가장 좋은지 알 거라고 믿는 것이다. 모더니즘 디자인이라는 거대 담론에서는 어떤 단일한 완벽성을 추구했고 '심미안'이라는 것이 존재한다는 엘리트적 시각을 모든 디자인 관련 논쟁에서 전면에 세웠다. 이러한 시

각이 한동안 지배적 흐름으로 존재하다가 1960년대에 들어서면서 비로소 흔들리기 시작한다. 어느 하나의 디자인적 해결책으로는 그토록 다양하고 이질적인 개인들이 뒤섞인 시장의 요구를 모두 충족시키는 것이 불가능함을, 그리고 어떤 디자인의 적합성은 생산자가 아니라 사용자가 판단한다는 점을 깨달은 것이다.[4] 서서히 사용자 의견의 중요성이 점차 커지기 시작했고, 좀 더 의식 있는 디자인 종사자들은 사용자 중심의 디자인 공정을 주장하기 시작했다. 사용자의 요구를 관찰해 이를 제품 개발의 출발점으로 삼는 방식이었다. 이런 시각이 논리적으로 더 발전된 단계가 이후에 등장한 협업 디자인Co-creation 공동 창작 과정으로, 사용자가 결국 자신이 사용할 제품의 제작 과정에 처음부터 끝까지 참여하는 방식이다. 그리고 공동 창작 또는 공동 디자인에서 한 단계만 더 나아가면, 이제 사용자가 창작과 생산 활동 전체에 모든 책임을 지는 단계까지 이르게 되는데, 기술 덕에 이제는 누구나 그런 선택을 할 수 있게 되었다. 오픈 디자인에서는 전문가에 대한 맹신이 아마추어에 대한 예찬[5]으로 바뀌게 된다. 아마추어는 자신에게 무엇이 가장 좋은지를 안다는 것이다.

그동안 다양한 방식으로 아마추어와 전문가의 격차를 좁히기도 하고 넓히기도 했던 기술 발전 과정이 이제 그 장벽을 완전히 무너뜨릴 수도 있는 요인으로 작용하고 있다.[6] 개방적인 인터넷의 유통망은 전 세계 곳곳의 이름 없는 잠재적 참여자들 사이에서 이루어지는 상호적이고 반복적인 디자인 창작을 더욱 북돋는다. 이런 사람들은 어떤 디자인 문제가 있을 때 힘을 합칠 수 있는, 가상 공간에 존재하는 한 무리의 개인들로, 꼭 디자인 전문가가 아닐 수도 있다. 공동체 모여서 그 특정 디자인 문제를 '해결'하고 나면 흩어졌다가 새로운 문제가 생기면 지난번과 다른 사람들이 또다시 모여 문제를 해결하러 나선다. 게다가 이 가상 공간의 무리는 원하면 언제든 동원할 수 있는 고급 제조 능력까지도 갖추고 있다.

1980년대 중반에 등장한 신속조형Rapid Prototyping (제품 개발에 필요한 프로토타입을 디지털 방식의 데이터로 3D 스캔하여 제작하는 기술—옮긴이) 헬로 월드 기술은 처음에는 고성능, 고가의 기기이기는 했지만 값비싼 설비 투자를 요하는 대량생산 공정을 생략하게 해줌으로써 일회용 제품을 저렴한 비용으로 생산할 수 있게 했다. 이후 이러한 방식을 이어받아 등장한 저비용 디자인들, 즉 인터넷을 통해 배포하고 다운로드하면 직접 제작할 수 있는 디자인을 통해 이제 가정에서도 개인화된 제품의 탁상 제조Desktop Manufacture 다운로드 가능한 디자인 가 가능해졌다. 기술 덕분에 이제 목표는 공동 창작에서 사용자가 제품을 디자인하고 제조하는 전 과정을 혼자서 할 수 있는 능력을 갖추는 것으로 진화했다. 이는 산업혁명 초기 이후 찾아보기 힘들었던 가내수공업 생산과 소비 방식으로의 회귀를 의미한다. 얼핏 보면 미래적 판타지 같지만 사실은 그 반대다. 옛날 방식으로의 회귀인 것이다.

오케스트라 방식

지금까지 도구와 재료의 기술적 발전과 개인 의견이 갖는 위상의 변화가 어떻게 지금 같은 오픈 디자인과 생산 방식을 가져왔는지 살펴보았다. 두 가지 모두 광범위한 인터넷 보급과 디지털 방식의 직접 제조를 위한 저가 기계의 출현과 함께 중요성이 커졌다. 메이커봇인더스트리Makerbot Industries[7]가 생산한 신속조형기 컵케이크CupCake CNC나 팹앳홈Fab@Home[8]의 탁상 신속조형기 모델1패버Model 1 Fabber, 자가 복제 급 신속조형기 렙랩[9]등 이런 기기를 오픈 소스로 만든 사례는 효율성과 정밀도가 더욱 개선되고 성능이 계속 향

상될 것이고 더욱 다양한 원자재를 사용할 수 있게 될 것이다. 이것이 오픈 개발의 특성이다.[10]

> **오픈 디자인에서는 전문가에**
> **대한 맹신이 아마추어에 대한**
> **예찬으로 바뀐다. 아마추어는**
> **자신에게 가장 좋은 게**
> **무엇인지를 안다는 것이다.**

그렇다면, 더 많은 일반인이 더 잘 받아들일 수 있는 기술을 만들기 위해서는 고려할 만한 두 가지 물리적인 측면이 있을 것이다. 좀 더 사용자 친화적인 인터페이스, 즉 애초에 3D 디자인 작업에 적합한 직관적인 시스템의 개발과 그런 기계에서 사용하기에 적합한 형태의 재료의 유통이다. 재료에 대한 수요가 증가하면서 웹 기반 공급 기반구조가 당연시될 것임은 분명하다. 그러나 현재의 오픈 디자인 시스템 중 상당수는 디지털 형태로 디자인을 생산하기 위해 여전히 높은 수준의 CAD 모델링 기술 `지식` 을 필요로 한다.

2002년 이래 필자는 탈공업제조연구실Post Industrial Manufacturing Research Group에서 연구 프로젝트를 이끌고 있는데, 허더즈필드대학교University of Huddersfield에서 처음 시작해 2008년부터는 셰필드할람대학교에서 진행하고 있다. 이 프로젝트를 통해, 디자인 과정에 아마추어의 참여를 확대하고 아마추어와 전문가의 격차를 줄이겠다는 분명한 목적 아래 제품의 오픈 디자인을 가능하게 하는 효과적인 사용자 인터페이스의 개발 가능성을 관찰해왔다. 그런 기술들을 산업디자이너인 리오넬 딘Lionel T. Dean[11]과 아티스트 겸 제작자인 저스틴 마셜Justin Marshall[12]의 프로젝트를 통해 지원해오고 있다.

미래공장

미래공장FutureFactories 웹사이트에서는 사용자가 조명 기기, 초, 가구 등의 제품 디자인을 할 때 유기체 형태인 컴퓨터 생성 모델의 모양이 무작위로 계속 바뀌는 것을 실시간으로 지켜보다가 원하는 모양의 모델이 나오면 언제든 그 상태를 고정한 다음 결과물을 파일로 저장해두었다가 나중에 신속조형으로 생산할 수 있다. 마셜의 오토메이크Automake 프로젝트는 여기서 한발 더 나아가, 사용자가 다양한 컴퓨터 생성 메시 엔벨롭Mesh Envelope을 마음대로 조작할 수 있게 해서 디자인과의 상호작용성을 높였다. 여기에서는 사용자가 선택한 구성 요소를 컴퓨터가 무작위로 배치하며, 그러다 완성된 형태가 나오면 인쇄할 수도 있다. `프린팅` 선택한 메시와 크기에 따라 과일 그릇, 꽃병에서 팔찌나 반지에 이르기까지 여러 결과물을 얻을 수 있다.

내가 큐레이터로 참여해 2008년 허브국립디자인공예센터Hub National Center for Design and Craft에서 진행한 전시회 `행사` 는 이 두 프로젝트의 결과물을 전시하고 관람객이 직접 오토메이크 소프트웨어를 체험해볼 수 있도록 했다. 전시회에서 나온 결과물은 처음에는 컬러 사진으로 인쇄되어 전시품으로 함께 전시했다. 이 사진 중 일부를 골라 매주 후원사가 3D로 인쇄한 다음 전시품에 추가했다. `미학: 3D` 한번 찾은 관람객은 늘어나는 전시작품을 보려고 계속해서 전시를 찾았고, 특히 자신이 만든 작품이 선정되고 인쇄되어 벽에 걸린 사람들은 그 결과물을 자랑하려고 친구와 친지를 데려왔다. 그들은 처음으로 창작 활동을 해봤다면서 오토메이크 시스템이 없었다면 절대 하지 못했을 것이라고 말했다. 이 시스템을 통해 사람들은 사물과의 익숙한 관계에 물음을 던진 새로운 형식의 디자인과 생산 방식에 참여할 수 있었다.

생성 소프트웨어

뒤를 이어, 생성 소프트웨어Generative Software를 활용하여 사용자가 여러 형태의 보석 조각 디자인을 이리저리 조작한 다음 로스트왁스Lost-wax 주조나 레이저 커팅으로 생산할 수 있도록 한 수많은 시스템이 등장했다. 그중 가장 잘 알려진 예가 '너버스시스템Nervous System'13이다. 이 회사 사이트에서 사용자는 소프트웨어를 사용해 만든 레디메이드 부품을 사거나 혹은 다양하면서 간단한 애플릿을 구동하고 아메바, 난초, 이끼, 해조류 등 유기체의 구조에 기반한 스크린 디자인을 조작하여 나만의 독특한 조각을 만들 수 있다. 이렇게 만든 디자인을 저장해두었다가 제조업체에 의뢰해 제작할 수도 있다. 미학: 3D 그 결과 각기 특별하면서도 밀접하게 연관된 형태의 오픈 디자인 라이브러리가 탄생하였으며, 그 수는 지금도 계속 늘어나고 있다. 또 소스코드도 CCL로 공개해 다른 사람이 비슷한 프로그램을 개발할 수 있도록 했다.

그래픽 디자이너의 역할은 고정된 제품을 만드는 것에서 디지털로 존재하는 훨씬 더 유연한 대상을 만드는 것으로 바뀌었다. 이런 환경에서 디자이너는 자신이 만든 원본에 끊임없이 새로운 콘텐츠가 추가되는 것을 완벽히 통제할 수 없다.

사용자는 당연히 시간도 관심도 없기 때문에 스스로 디자인에 필요한 종류의 CAD 기술을 익히거나 3D 디자인에 대한 인식을 갖추기 어렵다. 이런 점에서, 위의 사례들은 사용자가 복잡한 3D 형태를 직접 만들수 있도록 해주는 시스템의 가치를 분명히 보여준다. 일반인이 직접 디자인을 할 수 있게 도와주는 시스템의 광범위한 도입을 두고 전문 디자이너 자신의 전문성이나 고도로 훈련된 기술력에 대한 모욕이라고 볼 수도 있다. 그러나 그런 시스템의 등장을 전문 디자이너에 대한 위협으로 받아들일 것이 아니라 제품 디자인 영역에서 중요한 역할을 유지할 수 있는 기회로 생각해야 한다. 이런 상황에서 디자이너의 역할은 한순간에 사라지기보다는 다른 형태로 변화될 것이 분명해 보이며, 이런 역할의 변화에 따라 디자이너와 완성품의 관계, 그리고 디자이너와 사용자의 관계에 대한 디자이너의 태도에도 변화가 올 것이다. 창작자와 소유자라는 전통적인 모델과 권리와 책임에 대한 지금의 법률 구조는 디자인과 생산의 열린 시스템과는 잘 맞지 않을 수 있다. 따라서 그러한 법률 구조를 고집한다면 크게 상처를 입고 낙담할 수밖에 없을 것이다. 제 밥그릇 지키는 데 급급했던 그래픽, 영화, 음악 산업 등 다른 창작 산업을 통해 이미 그것을 확인할 수 있었다. 디자인 산업 역시 그런 교훈에 귀 기울여야 할 것이다.14

현재 시스템 특성상 일반 사용자가 그런 시스템을 사용하더라도 '전문가'의 작품이라고 오해할 만한 디자인을 누구나 만들 수 있는 것은 아니다. 하지만 어쨌든 컴퓨터와 적절한 소프트웨어만 있으면 누구나 수준 높은 완성도의 그래픽 디자인을 만들고 생산하는 수단을 이용할 수 있게 된다는 점은 분명하다. 그래픽 디자이너는 이제 이러한 사실에 대처할 수 있어야 한다. 많은 그래픽 디자이너의 역할은 이제 인쇄된 디자인을 만드는 것에서 웹사이트 같이 디지털로 존재하는 훨씬 더 유연한 대상을 만들어내고 어떤 경우 이를 유지까지 하는 것으로 바뀌었다. 이런 환경에서 디자이너는 자신이 만든 원본에 끊임없이 새로운 콘텐츠가 추가되는 것을 완벽히 통제할 수 없다.

백 투 더 퓨처: 제품이 다시 개인화되다

음반 산업이 그동안 대처해야 했던 문제들로는 완성품 유통 과정의 대대적이고 급격한 변화뿐 아니라, 새로운 창작물을 공급하는 과정을 공개해야 한다는 문제도 있다. 신인 아티스트를 발굴해야 하는 음반 제작자, 즉 음반 계약을 목표로 하는 수많은 밴드 중 실제로 계약을 할 밴드를 걸러내는 '전문' 취향 감식가 겸 필터 역할을 하던 이들은 이제 프로듀서 역할까지 도맡아 하는 밴드들의 자체 홍보와 유통으로 대체되고 있다. 그렇게 유통된 음악은 다시 전 세계 온라인 음악 팬들 중 일부 잠재적인 팬들이 직접 필터링한다. 마찬가지로, 영화 제작사들도 유튜브YouTube 같은 웹사이트를 통해 널리 퍼지고 있는 엄청난 수의 '아마추어' 아마추어리시모 콘텐츠의 도전에 직면하고 있고, 이렇게 만들어진 콘텐츠들은 어느 한 감독이 아니라 수많은 사용자가 평가해 걸러낸다.

디자이너의 역할을 이렇듯 영화감독, 음반제작자, 오케스트라 지휘자의 역할에 비교해보면 설명에 도움이 될 것이다. 감독이 영화를 만드는 데 가장 큰 힘을 발휘한다고 생각하지만, 사실 영화 제작 과정은 본질적으로 동등하게 창의적인 수많은 개인이 힘을 합쳐 공동으로 이뤄내는 팀워크 과정이다. 공동 창작 마찬가지로 오케스트라는 지휘자 없이는 제대로 연주할 수 없지만, 지휘자의 역할이 아무리 중요하다 한들 오케스트라의 연주력은 모든 구성원의 적극적인 참여에 따라 결정된다. 어쩌면 엔지니어, 인체공학 전문가, 마케팅 전문가나 그 밖의 다양한 팀과 협력해서 일하는 경우와 같이 어쨌든 공동 창작의 한 구성원에 지나지 않는 경우가 대부분이었던 기존의 디자이너의 역할이, 영화감독이나 오케스트라 지휘자와 비슷한 역할로 전환되고 있는 것이 지금 우리가 보고 있는 상황일 것이다. 차이점이라면 영화 제작 인력이나 오케스트라 단원 대신 모든 최종 사용자가 협업의 대상이라는 점뿐이다. 예상컨대, 전문 디자이너는 디자인 중개인이 되고, 최종 사용자인 고객이 어느 디자이너의 시스템을 사용할지 선택하게 될 것이다.

> **전문 디자이너는
> 디자인 중개인이 되고,
> 최종 사용자인 고객이
> 어느 디자이너의 시스템을
> 사용할지 선택하게 될 것이다.**

이와 같은 역할 변화가 예상대로 이뤄진다면 잠재적으로 엄청난 결과를 가져오게 될 것이다. 우선 디자이너와 디자이너가 만드는 제품의 관계에 변화가 있을 것이다. 디자인 결과물을 사용자가 자신의 필요에 맞게 바꿀 것이기 때문에 디자이너는 자기 작업의 결과를 한 번도 보지 못할 수 있고, 심지어 존재 자체도 모를 수 있다. 해킹 디자인 사용자와 사용자가 소유하는 제품의 관계 역시 바뀔 것이다. 사용자는 디자인된 제품의 수동적 소비자에서 이제는 자신만의 디자인을 만드는 능동적 창작자가 될 것이다. 사실 '탈전문가Post-professional 시대'로 접어들고 있는 지금으로서는 앞으로 '아마추어'와 '프로'라는 용어 자체도 사라질 것이다. 디자인 교육도 커리큘럼을 바꾸어야만 할 것이고 어쩌면 공예 교육 방식에 가까운, 즉 학생들이 똑같은 대량생산 제품을 찍어내는 대신 더 의미 있고 개성 있는 제품을 만들도록 가르치는 쪽으로 바뀔 수도 있다. 창작자인 디자이너들은 고유한 디자인을 만드는 것만 고집하기보다는 다른 사람들이 사용할 시스템을 개발하는 방법을 배워야 할 것이다. 디자이너는 디자인한 완성품에 대한 자신의 영향력을 지금보다 포기해야 한다는 점을 받아들이기 어려울지도 모르겠다. 하지만 사실상 자신의 디자인에 대한 관련 지식을

전부 알고 있고 재료의 특징과 성질을 이해한 사람으로서 생산 과정에 이전보다도 더욱 긴밀하게 참여할 수 있는 엄청난 기회를 갖게 되는 것이다. 어려움이라면, 최종 디자인 결과물의 완성도를 유지하고 어쩌면 원본 디자인의 정체성까지도 인식할 수 있게 하면서도, 동시에 사용자 개인이 디자이너의 디자인을 각자의 목적에 맞춰 변경할 수 있도록 부분적인 자유를 주는 시스템을 만드는 일일 것이다.

이렇듯 오케스트라 작업 방식이 디자인에 도입된다면 모든 사람이 하는 모든 것이 바뀔 것이다. 그렇게 되면 앞으로 어려움이 있을 수 있겠지만, 그렇다고 마냥 암울하지만은 않다. 변화에 대한 적응력이라는 디자인의 본질적 속성이 분명 구원의 힘이 되어줄 것이다.

NOTES

1 Seer Atkinson, P, 'Do It Yourself: Democracy and Design', *Journal of Design History*, 19(1), 2006, p. 1–10.

2 (아마추어 디자인)활동에 대한 전문 디자이너들의 태도는 두려움과 감탄 사이를 여전히 계속 오가고 있다 Beegan, G and Atkinson, P, 'Professionalism, Amateurism and the Boundaries of Design', *Journal of Design History*, 21(4), 2008, p. 312.

3 빌헬름 에밀 파인(Wilhelm Emil Fein)은 1895년에 처음으로 핸드드릴을 발명했다.(http://www.fein.de/corp/de/en/fein/history.html, 2010년 9월 30일 접속) 블랙앤드데커는 1916년에 이 도구를 '권총 손잡이'의 형태로 발전시켰고, 이들은 동시에 콜트 권총을 개발하기 시작했다. 전쟁기간 동안 공장 노동자들이 집에서 작업을 할 때 전기 핸드드릴을 이용한 것을 본 뒤 그들은 1946년부터 가벼운 자국산 제품을 내놓기 시작했다. (http://www.blackanddecker100years.com/Innovation, 2010년 9월 30일 접속)

4 영국 디자인위원회 위원장을 지낸 폴 라일리 경은 1967년 다음과 같이 말했다. "우리는 어쩌면 지금 항구적이고 보편적인 가치에 대한 집착에서 벗어나 디자인은 특정 시간에 특정 목적으로, 특정 집단의 사람들에게 특정 상황에서만 의미가 있으며 그 특정 조건을 벗어나면 전혀 쓸모가 없어진다는 것을 받아들이는 입장으로 이동하고 있다."@ Reilly, P, 'The Challenge of Pop', *Architectural Review*, October 967, p. 256.

5 『아마추어 숭배(The Cult of the Amateur, 한국어 번역본: '인터넷 원숭이들의 세상')』은 앤드루 킨이 2007년 발표한 비평서의 제목으로, 이 책에서 그는 현재 상태가 지속된다고 가정할 때 모든 창작 분야에서 사용자에게 너무 많은 권한을 허용하는 것에 대한 주의를 촉구한다.

6 Atkinson, P, 'Boundaries? What Boundaries? The Crisis of Design in a Post-Professional Era', *Design Journal*, Vol. 13, No. 2, 2010, p. 137–155.

7 http://makerbot.com

8 http://fabathome.org

9 http://reprap.org

10 찰스 리드비터(Charles Leadbeater)는 오픈 디자인에 관한 명저 『생각하는 우리(We-Think)』에서 콘월 증기기관 등 협업적 오픈 개발이 폐쇄적, 배타적 디자인 방식에 비해 훨씬 강력하고 성공적인 제품을 만들어낸 다양한 사례들을 소개하고 있다. Leadbeater, C, *We-Think: Mass Innovation, not mass production*, Profile Books, (2nd Ed. 2009), p. 56.

11 http://futurefactories.com

12 http://www.automake.co.uk

13 http://n-e-r-v-o-u-s.com

14 타데오 툴리스(Tadeo Toulis)는 "음반사와 텔레비전 방송국이
 아이튠즈와 유튜브 시대를 맞아 고전하듯, DIY/해킹 문화를 제대로
 인식하지 못하면 전문 디자인 분야는 현대의 산업 지형에서 설자리를
 잃을 위험을 안게 될 것"이라고 말한다. Toulis, T, 'Ugly: How
 unorthodox thinking will save design', Core 77, October
 2008(http://www.core77.com/blog/featured_items/ugly_ho
 w_unorthodox_thinking_will_save_design_by_tad_toulis_11
 563.asp, 2010년 9월 30일 접속).

Template CULTURE

디자인을
다시 디자인하기

요스 드 뮐

오픈 디자인은 명확하고 뚜렷한 흐름이나 활동이 아니다. 요스 드 뮬은
오픈 디자인과 관련해 자신이 인식하는 몇 가지 문제를 규정하되 해결책을
섣불리 제시하지는 않는다. 그런 다음 많은 기록을 통해 입증되고
널리 다뤄진 '데이터베이스'라는 메타포를 디자인으로까지 확장해
메타 디자인으로서의 디자인 개념을 정의한다.

요스 드 뮬 Jos de Mul은 네덜란드 로테르담에 있는 에라스무스대학교 Erasmus University의 철학인류학과 정교수로 인류철학문화대학 학장을 맡고 있으며 '정보통신기술철학 Philosophy of Information and Communication Technology' 연구소 소장이기도 하다. 서로 공통점이 있는 철학인류학, 문화예술철학, 정보통신기술철학이 주요 연구 분야이다. 그에 따르면, "헹크 우스털링 Henk Oosterling이 작년 프렘셀라 강연에서 말했듯이 오픈 디자인 운동은 형식에서 내용을 넘어 맥락으로 이동하는, 또는 구조론에서 의미론을 거쳐 실용론으로 나아가는 디자인 분야의 변화의 일환이다."

http://www2.eur.nl/fw/contect/madewerkers/demul

2010년, 세계 최고의 창작과 사업 전문가들을 한자리에 모아 새로운 파트너십과 기회를 발굴하는 PICNIC 연례 행사 행사 가 암스테르담에서 열렸는데, 톰 흄Tom Hulme 은 '디자인을 다시 디자인하기Redesigning Design'[1]에 대해 이야기했다. "디자인 산업은 근본적인 변화를 겪고 있다. 오픈 디자인, 다운로드 가능한 디자인 다운로드 가능한디자인, 배포되는 디자인은 디자인 산업을 민주화하며, 누구나 디자이너와 생산자가 될 수 있음을 내포한다." 이 메시지의 숨은 뜻은 오픈 디자인[2]이 본질적으로 좋은 것이고, 따라서 이를 지지해야 한다는 것처럼 보인다. 나 역시 오픈 디자인을 대체로 긍정적인 발전이라고 보지만, 필요 없는 것을 버리려다 중요한 것까지 버리는 우를 범하지 않으려면 잠재적인 장애물과 보이지 않는 위험 요소에 대한 경계를 늦추지 않는 것이 중요하다.

오픈 소스 소프트웨어, 오픈 사이언스, 오픈 테크놀로지 등 '오픈Open 운동'의 영향을 받은 다른 분야와 마찬가지로 오픈 디자인도 컴퓨터와 인터넷의 출현과 밀접한 관련이 있다. 이런 본질적 연관성에 비추어 볼 때, 디지털 분야의 근본적인 특징들을 좀 더 깊이 살펴볼 만한 가치가 있다. 오픈 디자인이 갖고 있는 잠재적 위험은 피하고 오픈 디자인의 긍정적 요소만을 발전시키려면, 디자이너는 디자이너로서의 활동을 포기할 것이 아니라 활동을 새롭게 디자인해야 한다. 미래의 디자이너는 데이터베이스 디자이너, 메타 디자이너가 되어야 한다. 사물을 디자인하는 대신, 사용자 친화적 환경 속에서 기술력이 없는 사용자들이 자기 물건을 직접 디자인할 수 있는, 그런 디자인 공간을 디자인해야 한다.

오픈 디자인으로서의 디자인

개방성은 삶의 본질적인 요소이며, 폐쇄성도 마찬가지다. 유기체는 생물학적 정체성을 지키기 위해 주변 환경으로부터 독립된 상태를 유지해야 하지만, 동시에 영양분을 공급하고 생명 유지 과정에서 나오는 부산물을 처리하기 위해 스스로를 환경에 노출시킨다. 그러나 생존에 적합한 일정 환경을 벗어날 수 없다는 점에서 동물의 개방성은 제한적인 데 반해 인간의 개방성은 훨씬 더 급진적이다. 인간 세계는 새로운 환경과 경험에 끊임없이 노출된다는 점에서 무제한적이다. 덕분에 인간의 삶은 동물의 삶에 비해 엄청나게 다양하고 풍부하지만, 또 동시에 그 때문에 인간은 다른 동물이 겪지 않는 짐을 지게 된다. 다른 동물들은 (자신의 통제력이나 이해력을 넘어서는 외부의 압력으로 주변 환경이 급격히 변하는 경우를 포함해) 그저 주어진 환경 속에 내던져지지만, 인간은 주변 환경을 스스로 디자인해야만 한다. 하이데거가 인간의 삶의 특징으로 일컬은 '다자인Dasein', 즉 '현존재'는 이미 존재하는 기존의 세계를 구성해야 한다는 의미뿐 아니라 스스로의 세계를 구축해야만 한다는 좀 더 급진적인 의미에서, 늘 디자인이 존재하는 상태다. 즉 인간은 항상 인공적 세계에 살고 있는 것이다. 독일 철학자 헬무트 플레스너Helmuth Pleßner는 인간을 본질적으로 인공적이라고 말했다.[3] 그 밖에도 이런 인식에 대한 언급을 인용하려면 끝이 없을 것이다. 지난 수십 년간 컴퓨터와 인터넷의 발전으로 우리는 우리 삶의 모든 부분에 영향을 미치지 않는 곳이 없는, 완전히 새로운 차원에서 인간 경험의 폭발과 성립을 목격했으며, 디자인 분야도 예외가 아니다.

인류가 출현한 이래 지금껏 인간은 근본적으로 개방성의 특징을 보여왔지만, '개방성'이라는 개념은 지난 몇십 년 사이에 특히 주목을 받고 있다. 가장 성공적인 오픈 운동 프로젝트 사례인 위키백과는 개방성을 다음과 같이 정의한다. "개방성은 일부 개인과 조직

의 작동 원리가 되는 매우 일반적인 철학적 태도로, 종종 중앙권력(소유자, 전문가, 이사회 등)이 아니라 다양한 이해 당사자(사용자, 생산자, 기여자)에 의한 공동 관리를 인정하는 의사결정 과정으로 보통 설명되곤 한다."[4] 세계 정보 사회에서 개방성은 국제적인 유행어가 되고 있다. 모든 것을 개방하다 최근의 흐름 중 하나는 운영체제에서 온갖 애플리케이션에 이르기까지 다양한 오픈 소프트웨어의 등장이다. 그러나 오픈 액세스에 대한 요구는 소프트웨어에만 해당하는 것이 아니라 음악, 영화에서 책에 이르기까지 생각할 수 있는 모든 문화 콘텐츠를 아우른다. (저작권에 갇힌) 모든 정보는 자유로워지기를 원한다. 성명 더 나아가 오픈 액세스는 디지털 세상에만 국한되지 않는다. 점점 더 많은 과학자가 오픈 사이언스와 오픈 테크놀로지에 대한 지지를 호소하고 있으며, 대중과 협력하고 자신의 출판물과 데이터베이스에 대해 오픈 액세스를 요구하고 있다. 예를 들어 오픈 디노사우르Open Dinosaur 프로젝트는 웹사이트에 '크라우드소싱 공룡과학'이라고 소개하고 있는데, 이곳에서는 과학자나 일반인 할 것 없이 누구나 참여해 공룡의 팔다리 치수 등에 대한 종합 데이터베이스를 구축해 공룡의 기능 및 진화를 연구하고 있다.[5] 그러나 이 경우 오픈 액세스 요구의 대상은 연구 결과만이 아니라 연구 대상에까지 해당된다. 오픈웨트웨어OpenWetWare라는 단체는 생물학 및 생명공학 종사자와 연구자 간의 정보와 기술, 지식의 공유를 주장할 뿐 아니라 DNA 등 살아 있는 물질에 대한 특허 시도를 막는 노력도 기울인다.

오픈 게임에서 오픈 연애에 이르기까지, 그 밖에도 더 많은 사례를 나열할 수 있다. 실로 우리는 모든 것에 대해 개방을 추구하고 있는 것 같다. 개방성을 추구하는 흐름들이 이렇게나 많은 상황에서, 이렇게 오픈 디자인 운동이 출현하는 것도 어쩌면 당연할 것이

다. 사실 다른 많은 영역에 비하면 조금 늦은 감이 없지 않지만. 형식에서 내용을 넘어 맥락으로 이동하는, 또는 구조론에서 의미론을 거쳐 실용론으로 나아가는 디자인 분야의 변화의 일환이다.[6] 하지만 '오픈 디자인'은 정확히 무엇을 의미할까? 「오픈 디자인과 오픈 제조의 출현The Emergence of Open Design and Open Manufacturing」[7]이라는 기사에서, 미헬 바우벤스Michel Bauwens는 다음과 같이 오픈 디자인의 세 가지 측면을 구분한다.

투입 측면
투입 측면에는 자발적 기여자가 있다. 이들은 참여하기 위해, 혹은 제한적인 저작권의 규제에 얽매이지 않는다. 때문에 마음대로 개선·수정할 수 있는 무료 공개된 원재를 사용하려고 허가 행동주의 를 구할 필요가 없다. 무료로 공개된 원재료를 사용할 수 없는 경우, 새로운 원재료를 만들 수 있는 선택권만 있다면 공동 생산이 가능하다.

과정 측면
과정 측면에서 오픈 디자인은 폭넓은 참여를 위한 디자인, 낮은 진입 장벽, 기능직보다 자유롭게 참여할 수 있는 모듈화된 작업, 대안의 품질과 우수성에 대한 집단적 검증(동료 거버넌스)에 기초한다.

산출물 측면
산출물 측면에서 오픈 디자인은 그 결과로 발생한 가치를 역시 허가 없이 모든 사람이 누릴 수 있도록 보장하는 라이선스를 사용해 공유재를 만들어낸다. 이렇게 탄생한 공동의 산출물은 결국 무료로 공개되는 재료의 단계가 하나 더 늘어나는 결과가 되어, 다음에는 동일한 과정이 반복될 수 있다.

거의 모든 것 만들기
매사추세츠공과대학MIT 원자연구소Center for Bits and Atoms의 닐 거셴펠드Neil Gershenfeld가 설립한 팹랩에서

는 이 세 가지 측면이 통합된다. 팹랩은 개인에게 디지털 제작 도구를 사용할 수 있는 권한을 준다. 유일한 규정은 스스로 사용법을 익히고 랩을 다른 사용자와 다른 목적으로 사용할 때도 공유해야 한다는 것이다. 사용자는 팹랩으로 '거의 모든 것을 만들 수' 있다. 참 신나는 말 아닌가. 실제로도 그렇다. 하지만 오픈 디자인과 관련해 몇 가지 문제도 있으며, 그중 세 가지는 오픈 소스 운동 전반에 관한 것이다.

> **미래의 디자이너는 기술이 없는 사용자가 자신의 물건을 직접 디자인할 수 있도록 환경을 조성하는 메타 디자이너가 되어야 한다.**

첫째 문제는 물리적 사물의 생산을 다루는 오픈 소스 운동과 특히 관련이 있다. 모든 무형의 프로젝트는 협업을 위한 일반적인 기반과 이용 또는 제작 가능하도록 무료로 개방된 자원이 있다면 지식 노동자들이 공동 프로젝트로 진행할 수 있다. 그러나 유형의 제품을 생산할 때는 필요한 비용이 따르며, 결과물은 최소한 그 비용을 회수해야 한다. 현실적으로 그런 상품들은 반드시 서로 경쟁하게 된다. 그런 제품을 개인이 소유하고 있다면 공유가 더 어렵고, 한번 쓰면 다시 보충해야 한다. 3D 프린터 덕택에 문제의 시급성은 갈수록 줄어드는 것으로 보인다. HP는 최초의 소비자용 3D 프린터를 2010년 가을에 출시한다고 발표했다. 비록 출시 가격은 약 5,000유로였지만 최근에는 1,000유로 아래로 떨어졌다. 그럼에도 디지털 영역의 오픈 소스 활동에 비교하면 실물경제의 법칙은 여전히 심각한 장애가 될 것이다.

메타 디자인으로서의 디자인

디지털 시대에 들어서, 이전에 컴퓨터가 갖고 있던 물질적 혹은 개념적 상징으로서의 지위는 데이터베이스로 이동하고 있다. 데이터베이스는 물질적 세계에서 행동을 촉발할 때는 물질적 상징으로 기능한다. 대량 맞춤생산을 가능케 하는 산업로봇에 사용된 데이터베이스와 유전자 엔지니어링에 사용되는 바이오테크 데이터베이스가 그 예다. 반면 데이터베이스가 물질적 사물 위에 의미적 레이어를 더하는 의미의 확장을 나타낼 때는 개념적 상징으로 쓰인다.

심리학자 에이브러햄 매슬로Abraham Maslow는 가진 도구가 망치밖에 없다면 모든 것을 박아야 할 못처럼 대하고 싶을 것이라고 말한 적이 있다.[10] 전 세계적으로 500억 개가 넘는 프로세서가 돌아가며 컴퓨터가 지배하는 이 시대는 모든 것이 물리적 혹은 개념적 데이터베이스가 되고 있다. '영화가 20세기의 핵심 문화 형식이 되었듯'[11] 데이터베이스가 컴퓨터 시대의 지배적 문화 형식이 된 것이다.

우리의 세계도, 세계관도 '존재론적 기계Ontological Machines'를 통해 형성된다. 디지털 재조합의 시대에는 자연이든 문화든 할 것 없이 모든 것이 재가공의 대상이 된다. 데이터베이스로 만들어낼 수 있는 조합의 경우의 수는 '거의' 무제한인 탓에, 이 점이 가능성을 억누르는 어떤 형태의 제한을 규정한다고 볼 수 있다. 데이터베이스를 활용한 오픈 디자인의 경우, 이런 상황에서 디자이너는 새로운 역할을 부여받는다. 디자이너는 디자이너의 역할을 포기하거나, 유형 혹은 무형의 사물을 디자인하는 디자이너의 전통적 역할로 자신을 국한해서는 안 될 것이다. 대신, 디자인 경험이 전혀 없거나 시행착오를 통한 경험을 할 기회조차 없

는 사용자도 공동 디자이너가 될 수 있는 사용자 친화적 인터페이스를 제공하고 다차원적 디자인 공간을 디자인하는 메타 디자이너가 되어야 한다.

모델 디자인

메타 디자이너의 역할은 디자인 공간을 통과하기 위한 경로를 만들고, 벽돌들을 합쳐 의미 있는 디자인으로 완성하는 것이다. 이러한 측면에서 메타 디자이너는 1차원적 논쟁을 만들어내는 것이 아니라 사용자가 현실의 특정 영역을 탐색하고 분석할 수 있게 해주는 모델과 시뮬레이션을 만드는 과학자, 의미 있고 흥미로운 게임 공간을 디자인하는 게임디자이너와 비슷하다.

바벨탑

이는 디자이너의 역할이 무질서에서 질서를 만들어내기 위해 무제한적인 조합의 가상공간을 제한하는 것임을 암시한다. 결국

둘째 문제는 많은 사람이 오픈 디자인 운동에 참여할 수 없거나 참여하려 하지 않는다는 점이다. 인간의 삶은 개방성과 폐쇄성 사이에서 영원히 오락가락하기 마련이고, 이는 디자인의 경우도 마찬가지다. 많은 사람이 자신의 옷, 가구, 소프트웨어, 애완동물, 무기를 디자인할 기술이나 시간도 관심도 없다.(아래의 넷째 문제를 참조하자.)

셋째로, 스스로 디자인을 할 수 있다고 생각하는 사람을 무작정 믿을 수는 없다. 그 개인이 결과에 만족한다면 문제는 그리 심각하지 않을 수 있다. 하지만 크라우드소싱이 시작되면 다양한 투입은 디자인의 안정성, 기능성과 심미성에 영향을 줄 수 있다. 안타깝게도 크라우드소싱 크라우드소싱 이 언제나 집단적 지혜로 이어지지는 않는다. 대중의 어리석은 결론만 낳는 경우도 허다하다. 『디지털 휴머니즘You Are Not Gadget』[8]의 저자

재론 래니어Jaron Lanier는 다수로 구성된 집단의 디자인이 최상의 상품으로 이어지지 않는 경우가 많으며, 위키백과에서 아메리칸아이돌, 구글 검색에 이르기까지 모든 것에 체화되어 있는 새로운 집단주의적 분위기 Collectivist Ethos가 개인의 목소리의 중요성과 유일함을 저해하고, 집단적으로 연결된 사고라는 발상이 쉽게 우민정치, 디지털 마오이즘, '인공두뇌적 전체주의'[9]로 이어질 수 있다는 설득력 있는 주장을 폈다.

넷째로 추가적인 문제를 하나 더 언급하겠다. 팹랩과 미래의 가정에서 3D 프린터와 DNA 프린터 프린팅 는 아마도 예쁜 꽃병과 꽃을 디자인하는 데만 쓰이지는 않을 것이다. 치명적인 바이러스처럼 긍정적이지 않은 것을 디자인하는 데 쓰일 수도 있다. 2002년 분자생물학자 에커드 위머Eckard Wimmer는 바이오브릭Biobrick(미국 스탠퍼드대학교Stanford University 생물학

호르헤 루이스 보르헤스Jorge Luis Borges[12]가 상상한 바벨의 도서관의 무한 직육면체 방처럼, 디자인 요소들의 여러 조합은 그 대부분이 거의 혹은 전혀 가치가 없다. 어느 정도는 디자이너가 이러한 디자인 요소를 스스로 만들어내고, 그 밖의 다른 요소들은 공동 디자이너가 추가할 것이다. 그런 요소들은 한편으로는 디자인 공간 안의 여러 가능한 경로, 그리고 다른 한편으로는 공동 디자이너가 선택한 요소가 상호작용하는 방식으로 재조합될 것이다. 물론 데이터 마이닝과 프로파일링 알고리즘도 어떤 메타 디자인이냐에 따라 디자인 요소들을 제안하거나 알아서 추가하는 식으로 일정 부분 역할을 할 것이다.

여기에서 제시되는 메타 디자인이 예를 들어 나이키 웹사이트에 있는 것과 같은 기존의 대량 맞춤생산 방식과 본질적으로 뭐가 다른지 의문을 가질 수도 있다. 답은 대량 맞춤생산은 메타 디자인이라는 프로젝

트의 일부분이며, 메타 디자인이 더 큰 개념이라는 것이다. 주요 글에서 이미 오픈 디자인의 세 가지 측면에 대해 언급한 바 있다. 나이키의 사례와 같은 대량 맞춤생산의 경우, 개방성과 관련된 요소는 어디까지나 산출물 단계에만 존재하며, 그마저도 개방성은 제한적이다. 고객은 선택할 수 있는 몇 가지 색상 중에서 선택할 수 있을 뿐이다. 메타 디자인이 정확히 어떤 모습일지를 볼 수 있는 구체적 청사진이나 로드맵을 제공하는 것은 당연히 불가능할 것이다. 이런 분석은 주제에 대한 나의 개인적 생각일 뿐이며, 어쩌면 앞으로 다가올 흐름에 대한 의견 정도라고 해두자. 어쨌든 메타 디자인을 만들어가는 것은 미래 메타 디자이너들의 몫이 될 것이다.

디자인 가능성
예전에 케빈 켈리Kevin Kelly는 「공짜보다 나은Better Than Free」[13]이라는 글에서, 음악, 책,

영화에서 DNA에 이르기까지 거의 모든 영역에 있는 무료 복사본을 활용해서 발생하는 부가가치로 이윤을 얻는 새로운 비즈니스 모델을 주창했다. 그는 사람들이 기꺼이 돈을 지불할 무료 사본의 가치를 높일 수 있는 여덟 가지 '생성적 가치'를 나열했다. 즉시성Immediacy, 개인화Personalization, 해석Interpretation, 신뢰성Authenticity, 접근성Accessibility, 구체화Embodiment, 후원Patronage, 발견 가능성Findability이다. 개인적으로 여기에 한 가지 가치를 추가해야 한다고 생각한다. 바로 디자인 가능성Designability이다. 디자인 가능성이 다른 여덟 가지 가치를 모두 아우르게 되어, 메타 디자이너에게 큰 도전 과제를 안겨주게 되리라 믿는다.

교수 드루 앤디Drew Endy가 세운 비영리 재단으로, 웹
사이트를 통해 1,500개 이상의 '생명 벽돌' 정보를 무
료로 제공하고 있다.―옮긴이)을 활용해 컴퓨터로 전
염 가능한 소아마비 바이러스의 도안을 만들고 이를
DNA 합성기로 인쇄했다. 2005년 워싱턴의 미군 교
육연구소의 연구원들은 1920년대 당시 전 세계 인구
의 약 3퍼센트에 해당하는 5,000만 명에서 1억 명의
사망자를 낸 스페인 독감을 재현했다. 이 인플루엔자
바이러스가 얼마나 치명적인가 하면, 오늘날 이와 비
슷한 독감 전염병이 발생해 전 세계 인구의 3퍼센트
가 사망할 경우 사망자는 2억 600만 명이 된다. 이런
문제들을 심각하게 고려해야겠지만, 그렇다고 우리
가 더는 오픈 디자인을 발전시키지 말아야 한다는 결
론에 이르러서는 안 될 것이다. 그보다는 오픈 디자인
의 잠재적인 위험 요소들을 무시하거나 과소평가하지
않고 해결하기 위한 새로운 전략을 도출하기 위해 노
력해야 한다.

NOTES

1 http://www.picnicnetwork.org/programsessions/
 redesigning-design.html(2011년 1월 16일 접속)

2 이 글에서는 간결한 표현을 위해 '오픈 디자인'이라는 용어를
 오픈 소스 디자인, 다운로드 가능한 디자인, 분산적 디자인을
 모두 포괄하는 뜻으로 사용했다.

3 Plessner, H, 'Die Stufen des Organischen und der
 Mensch. Einleitung in diePhilosophische Anthropologie',
 in *Gesammelte Schriften*, Vol. IV. Frankfurt: Suhrkamp,
 1975(1928), p. 310.

4 http://en.wikipedia.org/wiki/Openness
 (2011년 1월 16일 접속)

5 http://opendino.wordpress.com

6 Oosterling, H, 'Dasein as Design'. Premsela Lecture
 2009, p. 15. http://www.premsela.org/sbeos/doc/
 file.php?nid=1673(2011년 1월 16일 접속)

7 http://www.we-magazine.net/we-volume-02/the-em
 ergence-of-open-design-and-open-manufacturing/
 (2011년 1월 16일 접속)

8 Lanier, J, *You Are Not a Gadget*. Knopf, 2010.
 More information at http:// www.jaronlanier.com/
 gadgetwebresources.html.

9 Lanier, J, 'One-Half of a Manifesto', on the
 EdgeFoundation's forum.
 http://www.edge.org/3rd_culture/lanier/
 lanier_p1.html(2011년 1월 16일 접속)

10 Maslow, A, *The Psychology of Science: A
 Reconnaissance*. 1966, 2002. http://books.google.com/
 books?id=3_40fK8PW6QC(2011년 1월 16일 접속)

11 Manovich, L, *The Language of New Media*. MIT
 Press: Boston, 2002, p. 82. books.google.com/
 books?id=7m1GhPKuN3cC(2011년 1월 17일 접속)

12 Borges, L, 'The Library of Babel', reprinted in *The
 Total Library: Non-Fiction 1922-1986*. The Penguin
 Press, London, 2000, p. 214-216. Translated by Eliot
 Weinberger.

13 Kelly, K, Better Than Free, 2008.
 http://www.kk.org/thetechnium/archives/2008/01/
 better_than_fre.php(2011년 1월 16일 접속)

SHAR
YOUR
GENE
FUTU

P2P.DNA SHARING

THE X/Y FILES

개방으로

존 타카라

존 타카라는 통제에 사로잡힌 산업경제의 유산을 극복하기 위한 생존 문제로서 일반적인 개방성을 설명하고, 오픈 디자인이 사물을 만들고 사용하고 관리하는 새로운 방법이라고 말한다. 그는 오픈 디자인을 하는 디자이너에게 이런 책임에 진지하게 임할 것을 요청한다.

존 타카라John Thackara는 작가, 연설가, 이벤트 관리자로 철학과 언론을 공부했다. 그는 네덜란드디자인협회Netherlands Design Institute 초대 회장이었으며 2007년 영국 북동부에서 2년마다 열리는 디자인오브더타임07 Design of the time, Dott 07의 프로그램 감독을 맡았다. 그는 오래전부터 이어져온 중요한 행사, 페스티벌이자 프로젝트 시리즈인 '인식의 문 Doors of Perception'을 만든 장본인이기도 하다. 이 시리즈는 사고의 틀을 바꾸는 디자이너, 기술 혁신가, 시민 발명가를 연결한다. 그에게 '개방성은 상업적, 문화적 문제를 넘어선 생존의 문제다. 오픈 디자인은 협업을 통한 지속적이고 사회적인 방식의 질문과 행동이 이루어지기 위한 선결조건'이다.

http://www.thackara.com

1909년, 표트르 크로폿킨Pyotr Kropotkin은 원예만큼 어려운 일도 책으로 배울 수 있느냐는 질문을 받는다. 그는 이렇게 답한다. "가능하다. 하지만 땅에서 하는 일에서 성공하기 위한 필수조건은 소통, 즉 이웃과의 지속적이고 친밀한 교류다."

책을 통해 일반적으로 좋은 조언을 얻을 수는 있지만, 땅은 전부 제각각이라고 크로폿킨은 설명한다. 각각의 대지는 해당 지역의 토질, 지형, 생물 다양성, 바람, 하천 등으로 형성된다. "이렇게 각기 다른 환경에서 작물을 키우는 것은 지역 거주민이 오랜 세월을 보내야만 배울 수 있는 것"이며 "특정 지역에서 쌓여 형성되는 생존을 위한 지식은 집단 경험의 산물"이라고 이 당당한 무정부주의자는 결론짓는다.[1]

생물권, 즉 우리의 유일한 터전은 일종의 정원인데, 우리는 그 정원을 제대로 돌보지 못하고 있다. 오히려 생명을 유지시켜주는 식량과 수자원의 상당 부분을 훼손하고 재생 불가능한 막대한 양의 자원을 고갈시키고 있다. 추세: 자원 부족 이렇게 생명 유지 시스템을 제 손으로 망가뜨린 주된 이유는 우리가 사회적으로 발생한 지식의 가치를 폄하하기 때문이라고 크로폿킨은 설명한다. 계속해서 자연을 사유화하려는 시도와 대학들의 과도한 지식 전문화 시도에 눈이 가려져 우리가 저지른 짓의 결과를 보지 못하고 있다.

한마디로 개방성은 상업적, 문화적 문제를 넘어선 생존의 문제다. 기후 변화나 자원 고갈과 같은 시스템 문제, 이런 '도덕적 해이의 문제들'은 애초에 그런 문제를 야기한 방법으로는 해결할 수 없다. 오픈 조사 Open Research와 오픈 행정Open Governance, 오픈 디자인은 협업을 통한 지속적이고 사회적인 방식의 물음과 실행을 위한 전제조건이다.

수세기 동안 지식 지식 의 추구는 개방과 협업의 과정을 통해 이루어졌다. 예를 들어 과학은 개방된, 서로 연결된 전 세계 커뮤니티의 동료 평가Peer Review의 결과로 발전했다. 소프트웨어 역시 요차이 벤클러 Yochai Benkler가 정의한 소위 '공유재 기반의 협업 생산 Commons-based Peer Production'[2]을 통한 사회적 창작의 결과로 번역해왔다. 이와 같은 접근 방식은 산업경제가 남긴 유산과는 극명한 대조를 이룬다. 자동차에서 발전소에 이르기까지, 산업경제는 명령과 통제의 비즈니스 모델과 공격적인 저작권 보호에 의존하는 시스템이다. 인터넷 덕분에 아이디어와 지식의 공유가 기술적으로 더 쉬워졌는지는 몰라도, 전 세계적으로 수많은 저작권자와 변호사가 이 폐쇄적 생산 시스템을 지켜내려고 끊임없이 노력하고 있다.

한마디로 개방성은 상업적, 문화적 문제를 넘어선 생존의 문제다.

이 책이 출판될 때쯤이면 문을 열었을 60팹랩60Fab Labs 등 이 책에서 소개할 오픈 디자인 실험들은 현재 떠오르는 대안적 산업 시스템을 구성하는 연결점들이다. 이 실험들은 환경디자이너 에지오 만지니Ezio Manzini가 지속 가능한 경제의 결정적 요소로 보는 '작고, 개방되고, 지역적이고, 연결된' 실험들이다.[3]

오픈 디자인은 단순히 제품을 만드는 새로운 방식을 넘어선다. 과정이자 문화로서 오픈 디자인은 사물을 만들고 사용하고 돌보는 사람들 사이의 관계 또한 변화시킨다. 독점적인 제품이나 브랜드 제품과는 달리 열린 해결책open solution은 현지에서의 관리 추세: 세계화 및 보수가 쉬운 편이다. 이는 주류 소비 상품이 그렇듯

수명이 짧고 사용한 뒤 폐기하는 모델과는 정반대다. 책 후반부에 나오듯, "메이커봇MakerBot이 있는 사람은 더는 샤워커튼 고리를 살 필요가 없을 것"이다.[4]

오픈 소스 매니페스토로 "현재의 모습으로 대상을 판단하지 말고 그것이 앞으로 무엇이 될 수 있나 상상하라"라는 말이 있다. 이런 강력한 메시지는 환영할 만한 것이기는 하지만, 오픈 디자인에 평탄한 앞날을 보장해 주지는 못한다. 세상에는 디자인 행위의 의도치 않은 결과들이 곳곳에 널려 있으며 오픈 디자인도 예외는 아닐 것이다. 예를 들어, 오늘날 땅에서 나오는 자원의 90퍼센트가 3년 안에 폐기물 신세가 된다. 오픈 디자인이 그런 상황을 개선시킬 것이라는 확신은 누구도 할 수 없다. 재활용 반면 팹랩 네트워크가 기름을 엄청나게 먹는 SUV의 오픈 소스 버전을 생산할 수도 있을 거라는 예상은 논리적으로 해봄 직하다. 오픈 디자인의 장기적 가치는 우리가 오픈 디자인이 어떤 물음들을 해결해주기를 바라는가에 따라 결정될 것이다.

따라서 오픈 디자인의 중요한 우선 과제는 그 물음들을 파악하고 우선순위를 정하기 위한 의사결정 과정을 수립하는 일이다. 그렇다면 오픈 디자인을 하는 디자이너는 무엇을 디자인해야 할까?우리가 이제부터 내리는 모든 디자인 결정에서는 자연적, 산업적, 문화적 시스템, 그리고 그러한 시스템들 사이의 상호작용이 고려되어야 한다. 이러한 요소들이 창작 활동이 이루어지기 위한 맥락이 되기 때문이다. 그 모든 시스템과 우리가 디자인하는 인공물을 이루는 재료의 지속 가능성과 에너지의 흐름을 고려해야만 한다. 이 책에 실린 글과 사례를 읽으면서, 나는 그런 멋진 일을 하고 있는 똑똑하고 멋진 오픈 디자인 개척자들이 이런 당부에 귀 기울일 거라고 확신하게 되었다. 대중이 아무리 똑똑해도 여전히 디자이너의 손길이 필요하다.

NOTES

1 Kropotkin, P, 'Foreword', in Smith, T, *French Gardening*, London: Joseph Fels, 1909, p. vii–viii. http://www.tumbledownfarm.com/drupal/French_Gardening/Forewords_by_Prince_Kropotkin (2011년 1월 17일 접속)

2 Benkler, Y, Coase's Penguin, or, Linux and the Nature of the Firm. *Yale Law Journal*, Vol. , Vol. 112, 3, p. 369–446

3 Manzini, E, 'Design research for sustainable social innovation'. http://www.dis.polimi.it/manzini-papers/07.06.03-Design-research-for-sustainable-social-innovation.doc(2011년 1월 17일 접속)

4 이 책의 93쪽을 보라.

WHAT'S
OPEN
OF CU
INNO\

......THE

ESAME

URAL

ATION?

Open·X

오픈 디자인의
생성 기반

미헐 아비탈

통신 기반 시설의 변화는 오픈 디자인이 그동안 어떤 식으로 진화해왔고,
앞으로 어떤 가능성을 제공할지 가늠할 수 있는 중요한 요소다.
그 변화는 사물인터넷Internet of things에서 인터넷의 사물Things of internet로의 전환이다.
이 글에서 미헐 아비탈은 오픈 디자인, 오픈 혁신, 오픈 소스의 주요 동력을
분석한다. 또 대상과 과정, 실행 및 기반구조라는 네 가지 측면에서
오픈 디자인의 주요 특징을 설명하고, 특히 기반구조를 중심으로 오픈 디자인의
전제조건을 살펴본다.

미헐 아비탈Michel Avital은 네덜란드 암스테르담경영대학의 정보관리학과 부교수다. 그에게 오픈 디자인은 다음과 같다. "처한 조건에 맞게 마음대로 조정할 수 있으며 이후 소비자가 상용 생산 방법을 통해 맞춤상품으로 제작할 수 있는 오픈 액세스 디지털 청사진을 뜻한다. 오픈 디자인 모델은 디자이너-제조업자-유통업자-소비자 형태의 전통적인 수직 가치 사슬을 벗어나 디자이너와 소비자의 직접 연결을 통한 대안적, 개방적 웹을 제시한다. 이렇게 형성되는 관계는 단기적, 일시적, 비계층적이며, 그 결과 사용자 중심적일 뿐 아니라 사용자 주도의 역동적이며 유연한 미래상이 가능해진다."

http://avital.net

오픈 소스, 오픈 혁신, 오픈 디자인에 이르기까지, '오 픈'은 최근 기술 분야의 일선에서 다뤄지는 담론에 등 장하는 최근 유행어들 중 갈수록 자주 눈에 띄는 주 제다. 각종 주요 언론과 간행물의 관련 기사를 읽어보 면 '오픈'이라는 형용사는 자주 '더 나은 품질에 더 싸 고 빠르다'는 뜻으로 쓰인다. 확실히 개방성Openness 혹은 개방Being Open은 창작, 혁신, 번영으로 나아가는 근본적 가능성을 제공한다. 이 책의 전반적 취지를 따 라가면서 이 글에서는 오픈 디자인의 맥락을 설명하 고, 특히 혁신적인 오픈 디자인의 생산력이 가장 잘 발 휘되기 위한 기반구조의 특징에 초점을 두고 논의하 기로 한다.

오픈 디자인의 배경

오픈 디자인은 접근성과 관련이 있다. 개방성은 무언 가를 보고 수정하고 사용할 수 있는 접근성의 정도를 가리키는 상대적 특질이다. 볼 수 있다는 의미에서의 접근성은 콘텐츠를 공유 _{공유} 하고 대상에 대한 자세한

정보를 공개한다는 것을 뜻한다. 수정할 수 있다는 뜻에서의 접근성은 노동을 공유하고 대상의 변화, 개 선, 확장이 가능할 수 있도록 한다는 것을 뜻한다. 사 용 가능성 측면의 접근성은 소유권을 공유하고 대상 의 전체 혹은 일부의 완전한 또는 부분적인 재사용을 허용한다는 것을 뜻한다. 이 세 가지가 접근성이라는 말이 내포하는 기본적 활동이다. 나아가, 시스템 이론 의 관점에서 개방성은 모든 자연적 혹은 인위적 경계 의 투명성 및 투과성과 관련이 있다. 그러나 개방성은 단순히 흐름이 있느냐 없느냐를 말하는 기술적인 속 성이 아니다. 그보다는 활발한 시민 사회 구조의 구석 구석에 스며들어 있는, 내재된 속성이다. 한편 사회적 관점에서의 개방성은 공유, 호혜성, 협업, 관용, 평등, 정의, 자유를 나타내고 강조하는 기반구조의 핵심적 인 특질이다.

접근성이라는 말에 다양한 속성이 있다는 점 _{모든 것을 개 방하다} 이 나타내듯, 인류 진보를 가져오는 동시다발적

오픈 X의 원형

	오픈 혁신	오픈 소스	오픈 디자인
가치 명제 및 취지	분산 지식	분산 개발	분산 제조
핵심적 오픈 속성	보기	수정	사용
주요 실행 주체	조직	개발자 커뮤니티	소비자

인 중요한 작업들이 점점 더 늘어나는 가운데, 이러한 작업들에 개방성을 적용하는 경향은 이제 모든 것에 '오픈'을 갖다 붙이는, '오픈 X'의 출현이라고 부를 만한 거대 유행Megatrend 트렌드 이 되어가고 있다. 거대 유행은 개인, 조직, 시장, 국가, 시민사회에 이르기까지 모든 단위에 오랜 기간에 걸쳐 막대한 영향을 끼치는 광범위한 유행을 말한다. 거대 유행의 물결 효과를 이해하면 미래지향적 시나리오를 그리기 위한 가치 있는 정보를 얻을 수 있으며, 그 결과 미래에 대한 전망을 바탕으로 현재의 행동을 결정하는 데 도움을 줄 수 있다. 도표처럼 현재까지 '오픈 X'는 다양한 형태로 발현되어왔으며 이는 크게 오픈 혁신, 오픈 소스, 오픈 디자인이라는 세 가지 유형으로 분류할 수 있다. 각각의 원형이 가치와 무게를 어디에 두는지, 개방의 주요 속성은 무엇인지, 주요 주체는 누구인지를 왼쪽 도표와 같이 나타낼 수 있다.

오픈 혁신

오픈 혁신의 가치 명제 및 취지는 개방성의 속성 중 볼 수 있는 측면의 접근성을 강조하는 '분산 지식' 과정이다. 오픈 혁신을 이끄는 주요 실행 주체는 조직들이다. 전통적인 학설을 보면 업계의 리더들은 좋은 아이디어를 독자적으로 가장 많이 생산한다. 따라서 혁신은 조직의 높은 벽 안쪽에서 내부 개발 팀을 통해 만들어지고 사업 기밀로 보호될 수밖에 없다. 반면 오픈 혁신에서는 업계 리더들이 내부와 외부의 아이디어를 가장 잘 활용해 더 나은 사업 모델을 개발한다. 다시 말해 기업과 환경의 경계가 느슨해질 때 더 나은 결과를 기대할 수 있으며, 그 결과 아이디어가 흐르고 지식 지식 이 공유되고 지식 재산의 교류가 이루어진다는 것이다. 외부의 지식 자원을 찾아 활용하면 기업의 생산 및 혁신 능력이 확대된다는 것은 프록터&갬블 Procter&Gamble, 보잉Boeing, 필립스Philips를 비롯한 많은

선도 기업의 사례에서 확인된 바 있다. 그러한 오픈 혁신의 원리들이 실행 커뮤니티들의 확산을 촉진했으며 크라우드소싱의 토대를 마련했다. 크라우드소싱

오픈 소스

오픈 소스의 가치 명제 및 취지는 개방성의 속성 중 수정 가능성 측면의 접근성을 강조하는 '분산 개발' 과정이다. 오픈 소스의 주요 실행 주체는 개발자다. 오픈 소스의 개념은 소프트웨어 산업에서 처음 나왔다. 전통적으로 소프트웨어는 전문 인력에 의해 상업적 소프트웨어 회사에서 개발되고 법적, 기술적 수단의 보호를 받으며, 라이선스를 통해 로열티가 부과된다. 반면 오픈 소스 모델에서 소프트웨어는 자발적 개인 간의 협업적 생산을 통해 개발된다.

> **인류 진보를 가져오는 동시다발적인 중요한 작업들이 점점 더 늘어나는 상황에서, 이러한 작업들에 개방성을 적용하는 것이 '오픈 X'의 출현이라고 부를 만한 거대 유행이 되어가고 있다.**

나아가 누구나 소스 코드에 자유롭게 접근할 수 있고, 수정하여 동일한 조건 아래 재배포할 수 있으며, 그 결과 협업 방식으로의 개선, 수정, 확장의 지속적인 순환이 가능해진다. 외부의 개발 자원을 찾아 활용함으로써 핵심 프로젝트의 생산력과 혁신력은 확대된다. 리눅스Linux, 모질라Mozila, 파이어폭스Firefox 같은 유명 프로젝트 이후 오픈 소스 개발, 라이선스, 배포 모델의 원리들이 온갖 종류의 오픈 소스 프로젝트의 확

산을 촉진하는 결과로 이어지고 있다. 위키백과(디지털 콘텐츠 개발), c,mm,n(자동차), 오픈 소스 맥주 보레스월Vores øl로 알려진 프리비어Free Beer(술), 렙랩(3D 프린터)에 이르기까지 그 예는 셀 수 없이 많다.

모든 것을 개방하다

오픈 디자인

오픈 디자인의 가치 명제 및 취지는 개방성의 속성 중 사용 가능성이라는 측면에서 개방성을 강조하는 '분산 제조'다. 물론 적합한 디자인 청사진 청사진 을 만들어 공유하는 디자이너들이 오픈 디자인의 발전에서 중추적 역할을 하기는 하지만 오픈 디자인의 핵심 주체이자 전도사는 결국 분산 제조 과정에 참여하는 소비자들이다. 전통적으로 디자인은 거의 상업적 제조 및 유통의 사전 단계에 불과하다. 반면 오픈 디자인은 제작에 참여하는 소비자에 맞춰져 있으며, 전통적 제작 및 유통 수단을 건너�뛴다. 오픈 디자인에서는 누구에게나 디자인 청사진이 공개되고, 이를 공유할 수 있으며, 오픈 액세스가 조건인 라이선스가 적용되고, 일반적 디자인 파일 형식(예를 들면 dxf, dwg)의 디지털로 배포된다. 나아가 오픈 디자인은 밀실에서 배타적으로 이루어지지 않는다. 상업적으로 사용할 수 있고 시중에서 쉽게 구매할 수 있는 다목적 생산 수단을 통해 다양하게 분산된 방식으로 제작할 수 있다. 즉 재구성과 확장이 가능한 디자인이다.

다음 도표는 오픈 디자인의 독특한 특징과 유형에 대해 체계적으로 설명하고 있다. 사용자가 주도하는 오픈 디자인의 본질적인 재구성 및 확장 잠재력은 소비자의 생산 및 혁신 능력을 강화해준다. 오픈 디자인의 원칙들은 팹랩 같은 대중적 제조 시설이 네트워크를 성립하는 데 영향을 주었고, 포노코Ponoko, 셰어러블Shareable, 인스트럭터블스Instructables 같은 오픈 디자인

저작권 서비스가 나올 수 있는 토대를 마련했다. 요컨대, '오픈 X'의 세 가지 원형은 취지와 적용 분야에 따라 구분한 것일 뿐, 서로 배타적인 개념은 아니다. 세 가지 모두 개방성의 핵심적 특질을 공유하며 자연히 어느 정도 겹치는 부분이 있다. 예를 들어 오픈 디자인은 재사용과 공동 제작의 문제만은 아니다. 디자인 청사진을 공유하고 그로부터 확장된 파생물을 공유하는 것, 그럼으로써 지식과 개발을 공동화하는 것까지 포함한다. 오픈 디자인에 대한 실질적 정의와 그 독특한 특징에 대한 지금까지의 이해를 토대로, 이제 오픈 디자인의 잠재력을 논하고 특히 혁신이라는 맥락에서 오픈 디자인의 생산 능력을 촉진하기 위해 가장 적합한 기반구조의 특징이 무엇인지 다루도록 하겠다.

오픈 디자인의 분석

오픈 디자인은 주어진 조건에 맞게 마음대로 조정할 수 있으며 이후 소비자가 상용되는 생산 방법을 통해 맞춤 상품으로 제작할 수 있는 오픈 액세스 디지털 청사진을 뜻한다. 오픈 디자인 모델은 디자이너-제조업자-유통업자-소비자라는 관계로 형성되는 전통적인 수직 가치 사슬에서 벗어나 디자이너와 소비자의 직접 연결을 통한 대안적인 망을 제공한다. 이렇게 형성되는 관계는 단기적, 일시적, 비계층적이며, 그 결과 사용자 중심적일 뿐 아니라 사용자 주도적이고 역동적이며 유연한 청사진이 가능해진다.

오픈 디자인에 대한 논의에는 여러 고려 사항, 예컨대 디자인 규격, 제작, 협업, 공급 및 가치 사슬 관리, 비즈니스 모델, 법적 측면, 기술적 기반구조, 규범적 가치 등이 포함된다. 이런 복잡성은 오픈 디자인의 근본적 문제를 네 가지 상호의존적 개념적 층위로 분류함으로써 어느 정도 풀어볼 수 있을 것이다.

오픈 디자인의 구조적 층위

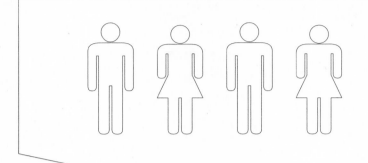

작업 방식

디자인 과정을 구상하는 단계에서, 구상을 가능하게 하거나 제약으로 작용하는 작업 방식을 말한다. 이 층위에는 관련 표기 정립, 전문 표준, 장인정신, 업계에 통용되는 원칙, 직업 윤리, 관례, 규범적 가치 등의 오픈 디자인 문화가 포함된다.

오픈 디자인

작업물

디자인 원본을 설정과 확장 가능한 형태로 오픈 액세스 라이선스를 적용해 온라인 공공 저장소에 공개하는 것을 말한다.

공정

디자인 원본을 물건으로 제작하는 단계에서, 제작을 가능하게 혹은 어렵게 만드는 생산 수단을 뜻한다.

기반

디자인 작업의 생명력을 뒷받침하거나 억누르는 제도적, 기술적 토대를 말한다. 관련 법 체계, 시장 구조, 기술 구조 등 오픈 디자인 활동과 미래의 성장을 결정하는 요소들이 포함된다.

작업물 층위는 디자인 작품의 개별 설정을 가능하게 하거나 제한하는 디자인 원본을 일컫는다. 이 층위에는 오픈 디자인 작업물을 설계하고 배포하는 것, 즉 디자인 원본을 설정과 확장이 가능한 형태로 오픈 액세스 라이선스로 온라인 공개 저장소에 공개하는 것까지 포함된다.

공정 층위는 디자인 대상의 제작을 가능하게 하거나 제한하는 생산 수단을 가리킨다. 이 단계에는 오픈 디자인 제작, 즉 맞춤제품을 생산하기 위해 맞춤제작된 틀이나 기계 없이도 프린터, 프린팅 레이저커터, CNC 장비 등과 같은 상용화된 구매 가능한 장비만 활용하고 작동하는 것이 포함된다.

작업방식 층위는 디자인 과정을 구상하는 단계에서 구상을 가능하게 하거나 어렵게 하는 작업 방식을 뜻한다. 이 층위에는 관련 표기 정립, 전문 표준, 장인정신, 업계에 통용되는 원칙, 직업 윤리, 관례, 규범적 가치 등의 오픈 디자인 문화가 포함된다.

기반구조 층위는 디자인 작업 방식의 적용을 가능하게 하거나 어렵게 하는 근본적인 제도적, 기술적 토대를 말한다. 이 층위에는 오픈 디자인의 하위 구조, 즉 관련 법 체계, 시장 구조, 기술 구조 등 오픈 디자인 활동과 미래의 성장을 결정하는 요소들이 포함된다.

지금까지의 논의는 주로 대상과 과정 층위에 초점을 두고 관행 층위를 약간 언급하는 선에서 이루어지고 있다. 반면 기반구조 단계는 근본적인 역할을 차지함에도 사실상 거의 무시되고 있다.

생성적 기반구조 디자인하기

오픈 디자인 활동, 비즈니스 모델, 발전을 좌우하는 기반구조는 관련 법 체계, 시장 구조, 기술 구조에 기초한다. 이러한 관련 법 체계, 시장 구조, 기술 구조

들이 작용해 대부분의 인간 활동의 체계를 작동시키기도 하고 제한하기도 하며, 그럼으로써 필연적으로 발생하는 갈등을 조정하고 공익을 추구한다. 일반적으로 기반구조는 공정성, 부, 운영의 효율성을 증진하도록 설계된다. 문화복제 다른 곳에서도 기반구조의 일반적인 특성에 대해 이미 많이 다루었기 때문에 여기서 굳이 반복할 필요는 없을 것이다. 대신 오픈 디자인을 위한 기반구조의 요건을 정의할 때 특히 추가로 고려해야 할 요소인 기반구조의 생성력에 대해 설명하겠다. 일반적으로 디자인, 특히 오픈 디자인의 생성 특징을 염두에 둔다면, 적절한 기반구조를 구축할 때는 창작 과정과 제품에 가장 적합한 구조적 특징을 반영하는 것을 목표로 삼아야 한다. 여기서는 생성적 디자인이라는 개념에 기초해 기반구조를 구축할 때 일반적으로 고려할 사항을 제안한다. 구체적으로 말하자면, 오픈 디자인의 기반구조는 아이디어 넘치고 소통 가능하며 유연하고 개방적이어야 할 것이다.

생성적 디자인은 생성력을 높이고 향상하는 일련의 물리적 결과물 및 상호작용을 도출하는 과정에서 고려할 디자인 요소들을 가리킨다. 다시 말해 이는 개인 또는 집단이 새로운 형태와 가능성을 생산하고, 사람들이 세상을 보고 이해하는 방식을 재구성하며, 기존의 규범에 도전할 수 있는 우호적인 시스템을 디자인할 때 고려해야 할 사항들이다.[1] 사람들의 생성력은 혁신의 주요 원천이다. 따라서 당연히 생성적 디자인의 목표는 그런 인간의 능력을 향상하고 보완하려는 디자인의 목표를 반영해야 한다.

일반적으로 생성력은 무언가를 생산 혹은 창조하거나 혁신의 원천을 활용하는 결과로 이어질 수 있는, 아이디어를 환기하는 힘 또는 능력을 뜻한다. 오픈 디자인 기반구조와 관련해서 '생성적'이라는 수식어는

그것이 수식하는 명사가 혁신적인 무언가의 생산, 또는 지금까지는 알려지지 않은 새로운 대안적 디자인의 발견에 도움이 된다는 의미를 나타낸다. 다시 말해 여기서 생성적 디자인은 사람들의 자연적 혁신 능력을 촉진하는 오픈 디자인 기반구조를 구축할 때 필요한 디자인 요건 및 고려 사항을 말한다. 이에 따라, 기반구조에 대한 디자인의 네 가지 상위 목표를 다음과 같이 제안해볼 수 있을 것이다.

생성적 기반구조는 사고를 환기한다

생성적 기반구조는 사람들이 남과 다른 무언가를 만들어내도록 영감을 준다. 이 덕분에 사람들은 새로운 생각으로 기존의 아이디어를 새로운 맥락에 맞춰 전환할 수 있다. 이러한 기반구조는 기본 맥락 속에서는 보통 서로 잘 연관되지 않는 다양한 틀을 만들어내고 교차시킴으로써 새로운 통찰이 쉽게 나올 수 있는 환경과 여건 조성을 조성할 수 있다. 예를 들어 혁신 디자인을 촉진하는 시스템적 기능을 통해, 사물이나 상황을 다각도에서 바라보고, 다양한 거시적, 미시적 관점에서 여러 다층적 조합을 실험해볼 수 있을 것이다.

생성적 기반구조는 매력적이다

생성적 기반구조는 매혹적이며, 자연스러운 재미와 '몰입 경험'을 유도함으로써 사람들의 주목을 끈다. 기반구조는 사용자의 인지적 자발성과 재미뿐 아니라 긍정적 영향을 끼치는 상태를 전반적으로 활발하게 촉진하고, 그럼으로써 더 많은 탐구, 제작, 실험이 환경 또는 플랫폼을 생성하는 데 도움을 줄 수 있다. 이처럼 소통적 디자인을 뒷받침하는 시스템의 특징들을 통해, 예를 들어 '삶의 기쁨'을 누릴 수 있는 긍정적인 영향과 진취적 정신을 길러주고, 재미를 통해 인지적 자발성을 활성화하고, 흥미로운 도전을 통해 호기심을 불러일으킬 수 있다.

생성적 기반구조는 유연하다

생성적 기반구조는 유연하게 다양한 조건에 맞춰 적용할 수 있으며, 각자 다른 환경 속에서 살아가는 다양한 인종의 사람들이 효과적으로 활용할 수 있다. 또 의도한 범위 안에서 다양한 활동에 적용할 수 있다. 다양한 문제 상황에서 사용자 또는 사용 집단의 종류에 따라 조정할 수도 있다. 또 이해가 쉽고 누구나 쉽게 익힐 수 있다. 유연하면서도 새로운 아이디어와 새로운 조합이 끊임없이 솟아나올 수 있도록 충분히 강력한 시스템이나 플랫폼을 구축하는 데 생성적 기반구조가 도움이 될 수 있다. 이처럼 유연한 디자인을 뒷받침하는 시스템의 특징들을 통해, 예를 들어 상황적 필요를 충족하는 사용자별 맞춤 설정, 보완적 확장 기능의 자체 생산, 새로운 필요나 나중에 확인된 필요를 충족하는 기능들, 시스템에 의한 자동 조정, 디자인 규격에 제한을 받지 않고 전반적으로 확장 가능한 기능 등이 이루어질 수 있다.

생성적 기반구조는 개방적이다

생성적 기반구조는 공동 생산, 상호 교류, 그 밖의 모든 종류의 교환을 촉진하는 투명성과 투과성을 강조한다. 이러한 기반구조 건축는 상호 연결을 가능하게 하고, 투명성을 촉진하며, 정보의 공유를 가능하게 해주고, 제도적 또는 문화적인 경계를 뛰어넘는 대화를 위한 개방적인 시스템 및 플랫폼을 형성할 수 있게 해준다. 이처럼 오픈 디자인을 뒷받침하는 시스템의 특징들을 통해, 예를 들면 정보에 대한 자유롭고 무제한적인 접근, 모든 이해 당사자들 간의 소통, 독립적인 영역 확장자에 의한 제3구역 확장 기능 통합의 용이성 등이 성취될 수 있을 것이다. 요약하면, 생성력을 위한 요건의 측면에서, 오픈 디자인 기반구조는 영감을 불러일으킬 수 있어야 하고, 소통적이고 뛰어난 적응력을 갖춰야 하며 개방적이어야 한다. 그러

오픈 디자인의 특질

	있다	없다
접근성	사용 가능, 공유 가능, 오픈 엑세스 조건의 라이선스 적용	폐쇄, 보호, 유료 사용 조건의 라이선스 적용
디자인 원본	공개 디지털 표기 언어 사용	독점적 표기 언어 사용
수정 가능 여부	재설정 및 확장 가능	비공개, 고정형
배타성	복제 가능	한정적으로만 허용
생산 수단	상용화된 기성 다목적 기계로 제작	장인이 수작업으로 또는 주문 생산 기계 및 주형으로 제작
제조 공정	분산형, 확장 가능형 생산	중앙 관리식 일괄 생산
잠재력	생성적	폐쇄적

나 마지막 두 명제는 오픈 디자인에 관한 논의에서 분명하게 언급되는 반면, 앞의 두 명제는 아직도 다뤄지지 않고 있다. 따라서 환기성과 소통성이라는 특질을 오픈 디자인 기반구조의 요건에 대한 논의뿐 아니라 기반구조 자체에 포함시키는 것이 더 필요할 것이다. 이런 결론은 입법가, 정책입안자, 관리자, 엔지니어 들에게는 그다지 와닿지 않을 수도 있지만, 디자이너라면 상당히 직관적으로 이해할 수 있을 것이다. 이를 통한 오픈 디자인의 확산은 단순히 디자인 관행뿐 아니라, 전 세계적으로 막대한 사회경제적 영향을 미칠 것이다.

> 사람들의 생성력은 혁신의
> 주요 원천이다. 따라서 당연히
> 생성적 디자인의 목표는
> 그런 인간의 능력을 향상하고
> 보완하는 역할을 맡은
> 디자인의 목표를 반영해야 한다.

또 다른 멋진 신세계

오픈 디자인은 기업가와 발 빠른 회사 들에게는 기존 시장을 확장하고 새로운 시장을 개척하며 현재 시장을 주도하고 있는 선도 기업들의 시장 점유율을 상당 부분 노릴 수 있는 엄청난 기회를 제공한다. 오픈 디자인을 동원해 조직적 가치를 창출하고 시장 입지를 높이려면 급진적인 전략적, 운영적 변화가 필요하다. 디자인과 생산의 밀접한 상관관계는 지금까지는 범위의 경제를 촉진하고 업계를 주도하는 기업들의 경쟁 우위를 강화하는 데 중요한 역할을 해왔지만, 이제는 오히려 그 기업들이 변화에 민첩하게 대응할 능력과 오픈 디자인으로 생겨날 새로운 땅에 진출할 수 있는 능력을 떨어뜨리고 있다.

지배적 문화와 생산 디자인 방식이 오랜 기간에 걸쳐 형성되고 또 재형성된 지극히 평범한 제조업자는 물론 업계 선두주자까지 오픈 디자인을 채택하려 하고 있지만, 오픈 디자인의 도입은 이런 조직에는 경영 차원에서 생산 공정에 이르기까지 전 영역에 걸쳐 여러 가지 어려움을 줄 것으로 보인다. 그 결과 조직들 내부에서 발생하는 변화에 대한 저항은 현재 제품 디자인과 산업 대량생산의 밀접한 상관관계를 더욱 강화할 것으로 예상된다. 아마존Amazon이 전자상거래라는 새로운 시장에 빠르게 적응하지 못한 기존 소매업자들의 시장 점유율을 장악할 수 있었듯, 오픈 디자인 비즈니스 모델에 기반을 둔 떠오르는 주자들이 시장에서 산업 생산이라는 구시대적 모델만 고집하는 기존 제조업자들의 영역을 잠식할 것으로 보인다.

촉진 모델에서 견인 모델로

오픈 디자인은 촉진Push에서 견인Pull 비즈니스 모델로 이행하는 대대적인 전환에서 다음 단계로 가기 위한 토대를 마련해준다. 일반적으로 촉진 모델은 소수의 대량생산 제품군이 가치 중심적 하류 마케팅 기법을 통해 널리 유통되는 하향식 가치 사슬 구조에 기초한다. 반면 견인 모델은 고객이 설정한 일련의 제품군이 특징 중심의 상류 마케팅 기법을 통해 개별적으로 유통되는 상향식 가치 사슬 구조에 기초한다. 촉진 모델이 규모의 경제에 기초하고 비용 효율을 중시한다면 견인 모델은 유연한 생산에 기초하고 대량 맞춤을 강조한다. 과거에는 신발에서 마차에 이르기까지 대다수의 물품이 맞춤제작되었고, 장인이 주문을 받아 만들었다.

촉진 모델에 기초한 산업혁명은 가내 공업을 거의 말살시켰고, 그중 가장 큰 몫은 생산 라인과 규모와 범위의 경제를 제공하는 공장제 대량생산으로 이동했

다. 그 결과, 넘쳐나는 저가의 제품 공급이 대규모 시장 확장, 생활 수준의 향상, 전반적인 부의 증가에 중요한 역할을 했다. 그러나 이러한 번영을 얻은 대신 제품 다양성과 개인화는 포기해야 했다. 가장 악명 높은 예가 헨리 포드의 "검은 색이면 무슨 색이든 좋다 Any Color As Long As It's Black"라는 말이다. 대중 맞춤생산

> 오픈 디자인은 DIY에
> 비용 절감이나 만들기의
> 즐거움을 훨씬 넘어서는
> 완전히 새로운 의미를
> 불어넣는다.

인터넷의 출현은 산업화가 일군 경제적 성취를 뛰어넘게 해주었을 뿐 아니라 유례없는 제품의 다양성과 개인별 맞춤화를 가능하게 한 새로운 커뮤니케이션 기반구조를 선사했다. 특히 제품 다양화와 맞춤화는 고속 광대역 다대다 커뮤니케이션 네트워크를 통한 주문 처리 자동화 및 물류 센터를 활용하는 견인 모델과 상류 마케팅 기법을 통해 이루어질 수 있었다. 이 정도 수준의 제품 다양성과 맞춤화는 인터넷이 가져다준 접근성(즉, 보고 수정하고 변경할 수 있는 능력)을 거쳐 세 가지 주요 단계에 따라 획득하고 강화되었다. 첫 번째 단계에서는 소매업자가 소비자에게 기성품에 대한 풍부한 최신 맞춤형 정보를 제공하여 소비자들이 정보에 따라 결정을 내릴 수 있도록 했다. 두 번째 단계에서는 제조업자가 소비자에게 기본 제품을 변경하고 맞춤 설정을 지정할 수 있도록 하여 기호에 따라 제품을 세세히 조정할 수 있게 했다. 마지막으로, 아직 시작 단계이기는 하나 세 번째 단계에서는 디자이너가 소비자에게 청사진을 사용해 자유롭게 제작할 수 있도록 하여 생산물의 기능뿐 아니라 생산

과정에서도 완전한 통제력을 가질 수 있도록 했다. 요약하면, 단계 모형에서와 마찬가지로 각 단계는 이전 단계를 기초로 소비자를 좀 더 디자이너에게 가깝게 만들고 소비자가 자신의 제품과, 제작 과정, 유통 방식에까지 좀 더 많은 통제력을 가질 수 있도록 한다.

나아갈 길

오픈 디자인은 아직 초기 단계다. 하지만 현재 대량생산되고 있는 거의 모든 물건에 대해, 오픈 디자인은 소비자가 물건을 얻는 방식에 급진적인 변화를 가져올 발판을 마련해준다. 오픈 디자인은 흔히 각종 3D 프린터 프린팅 로 대변되는 새로운 제조 수단을 보완하는 새로운 디자인 방식을 나타낸다. 오픈 디자인은 'DIY'에 비용 절감이나 만들기의 즐거움을 훨씬 넘어서는 완전히 새로운 의미를 불어넣는다. 소비자에게 통제력을 주고, 기능, 재료, 유통 방식 등 어떤 물건을 완전히 맞춤화할 수 있는 기회를 제공한다. 지속적인 혁신과 현지화를 가능하게 하며, 그 결과 선진국뿐 아니라 개발도상국의 소비자에게도 엄청난 영향을 끼친다. 또한 이 책에 실린 많은 사례에서도 볼 수 있듯이 새로운 형태의 조직, 새로운 비즈니스 모델, 새로운 공급 사슬 구조, 새로운 제품 및 서비스군 등이 탄생하기 위한 비옥한 토대를 마련한다. 그러나 전통적인 디자인과 대량생산 관행들은 산업혁명 혁명 이래 매우 가치 있는 역할을 해왔고, 앞으로도 사라지지는 않을 것으로 보인다. 다만 지배적 기술과 관행에 대한 이런 위협이 믿기 어려울 수도 있겠지만, 오픈 디자인은 적절한 사회경제적 여건이 조성되어 일정 수준까지 발전한다면 강력한 존재로 성장할 수 있는 분명한 대안을 제시할 것이다. 오픈 디자인은 디자이너의 생계를 위협하지 않는다. 오히려 그 반대다. 오픈 디자인은 새로운 지평과 기회를 열어주며 디자이너의 역할에 대한 소비자 인식 또한 개선할 것으로 보인다. 나아가

디자이너들은 자신의 디자인이 의도대로 혹은 의도치 않게 사용되는 경우에 대해서도 좀 더 잘 파악할 수 있게 될 것이다. 거대한 기회가 있다는 건 미개척의 땅이 있다는 뜻이기도 하다. 오픈 디자인의 네 가지 층위, 즉 대상, 과정, 관행, 기반구조 모두 아직 더 많은 발전이 이루어져야 한다. 대개 논의는 그 분야의 현실을 반영한다. 관행을 확립하고 지지 기반을 닦는 일에 무엇보다 즉각적인 관심이 필요할 것이다.

결론

앞서 지적했듯이 오픈 디자인은 보고 수정하고 사용할 수 있도록 오픈 액세스 조건으로 공개된 청사진 형태의 디자인을 나타낸다. 나아가 오픈 디자인은 오픈 액세스 디지털 저장소를 통해 공개된 디자인 청사진으로, 상황적 요건을 충족하기 위해 마음대로 조정할 수 있고 소비자가 이를 이용하여 상용 생산 방식을 통해 주문형으로 제품을 제작할 수 있는 디자인을 뜻하기도 한다. **다운로드 가능한 디자인** 오픈 디자인은 생성력이 크다는 특징을 가진다. 지속적인 리디자인, 개조, 개선, 확장을 촉진하는 방식이다. 오픈 디자인은 정체를 줄이고 생성 활동을 일깨우는 묘약인 것이다.

NOTES

1 Avitla, M. and Te'eni, D., 'From Generative Fit to Generative Capacity: Exploring an Emerging Dimension of Information Systems Design and Task Performance', *Infotmation System Journal*, 19(4), 2009, p. 345–367.

원작자와 소유자

앤드루 카츠

앤드루 카츠는 저작권법과 관행이 자연적, 인간적, 사회적 양식의 창작 활동과 부딪힐 때 발생하는 문제점의 근원을 추적한다. 오픈 소스 소프트웨어의 발전을 바탕으로 그와 유사한 모델이 디자이너에게 어떤 혜택을 줄 수 있는지 설명하고, 디지털 세계와 아날로그 세계의 차이를 보여준다.

소프트웨어 엔지니어 출신인 앤드루 카츠Andrew Katz는 무어크로프트엘엘피 Moorcroft LLP의 파트너이며, 지식재산권 및 오픈 소스 소프트웨어 관련 고객 상담 전문가다. 앤드류는 정의한다. "디자인이 다음의 네 가지 자유를 보장할 경우 오픈 디자인이라 할 수 있습니다. 첫째, 디자인을 가져다 물건으로 만드는 등 디자인을 어떤 목적으로든 사용할 수 있는 자유. 둘째, 디자인의 원리를 뜯어보고 원하는 목적에 맞게 변경할 수 있는 자유. 셋째, 주변에 도움을 줄 수 있도록 디자인을 복제하고 재배포할 수 있는 자유. 마지막으로, 디자인을 변경한 후 사회 전체에 이익이 될 수 있도록 변경 디자인을 복제하고 배포할 수 있는 자유죠. 디자인 문서에 대한 접근성은 이러한 자유를 위한 전제조건입니다."

http://www.moorcrofts.com

위대한 역사적 실험의 끝이 다가오고 있다. 구텐베르크 활자에서 시작해 거대한 산업용 하이델베르크 인쇄 기기로 이어지는 인쇄 기술 프린팅, 라디오 방송, 78회전 레코드, 콤팩트디스크, 영화, 텔레비전에 이르기까지 온갖 새로운 발견이 실험을 위한 기술적 바탕이 됐다. 이런 것들은 모두 일대다 유통 원칙에 기반을 둔 매체들이다. 실험이 어떻게 시작되어 지금의 막바지에 이르고 있는지 알려면 이런 활동에 참여한 기업들의 속성과, 그 속성을 갖고 유지하는 과정에서 법이 어떤 역할을 했는지 이해할 필요가 있다. WYS ≠ WYG

대중이 수동적 소비의 개념에 익숙해지면서, 창작은 점점 남의 일이 되어버렸다.

일대다 방송 유통 방식은 창작에 대한 사람들의 인식을 왜곡시켰다. 일대다 유통 방식의 중요한 특징은 기업의 문지기 역할이다. 즉 대중이 무엇을 읽고 보고 들을지 결정하는 역할을 기업이 하는 것이다. 창작자와 소비자의 역할은 명확하게 정의되고 구분된다. 대중이 수동적 소비의 개념에 익숙해지면서, 창작은 점점 남의 일이 되어버렸고, 적어도 저작권이 적용되는 분야에서는 특히 그랬다. 행동주의 창작은 오직 영화 제작사, 음반사, 텔레비전 방송국의 지원이 있어야만 활발히 이루어지는 것으로 인식됐다.

인쇄, 방송, 음반 복제를 위한 산업 기술은 비용이 많이 든다. 저작권법은 이런 매체를 유통하는 기업들에게 포장과 유통에 필요한 자본 기반에 투자할 수 있는 독점적 지위를 부여한다. 그 독점적 지위를 이용해 덩치를 키운 기업은 공급은 기업의 몫이고 돈을 내고 소비하는 것은 대중이라는 개념을 심는 데 성공했다.

창작에 대한 이런 초기의 사회적 인식은 이후에도 사라지지 않았다. 생산자와 소비자로 양분하는 지배적 구분법이 심지어 그런 인식이 사용되는 매체(예를 들어 음악)에까지 자리 잡았기 때문이다. 앤드루 더글러스Andrew Douglas의 영화 〈나를 찾아 떠나는 여행 Searching for the Wrong-Eyed Jesus〉에 이런 장면이 나온다. 20세기 후반 관광객이 미국 남부 애팔래치아에 가면 십중팔구 "어떤 악기를 연주하세요?"라는 질문을 받게 된다는 것이다. 그런데 그가 "연주는 안 하는데요"라고 대답하면 질문한 사람은 "아, 그럼 노래를 하는군요"라고 말할 것이다.

『탁월한 아이디어는 어디에서 오는가Where Good Ideas Come From』에서 저자 스티븐 존슨Steven Johnson은 다양한 근거를 바탕으로, 다락방이나 작업실에 처박혀 홀로 발명하고 창작하는 이들에 기대는 것보다 사회적 방식이 창작을 극대화하는 데 더 효과적이라는 설득력 있는 주장을 했다. 고독한 창작자는 흥미진진한 이야기의 중심 인물로는 썩 괜찮은 설정이라 그런 인물을 자주 볼 수가 있다. 그러나 이야기의 숨겨진 진실을 파헤쳐보면 훨씬 방대한 배경이 그의 뒤에 있었음이 드러나는 경우가 많다. 제임스 보일James Boyle은 저서 『퍼블릭 도메인Public Domain』에서 레이 찰스Ray Charles의 노래 〈아이 갓 어 우먼I Got a Woman〉에 숨겨진 이야기를 들려준다.

그는 과거로 거슬러 가서 가스펠의 음악적 뿌리를 보여주고 〈조지 부시는 흑인에는 관심이 없다George Bush Doesn't Care About Black People〉라는 유튜브 영상으로 돌아간다. 허리케인 카트리나 직후 큰 화제를 모은 동영상이다. 물론 조직 내부적으로 사회적 방식의 창작을 시도한 회사들도 있다. 하지만 존슨이 지적하듯 사회적 창작의 이익은 잠재적 참여자의 규모가 커질수록

엄청나게 증가한다. 바로 네트워크 효과 때문이다. 회사의 전폭적 지원이 가능하지 않은 상태에서 그 효능은 상대적으로 작다.

기술은 비싸다

인터넷은 엄청나게 파괴적인 변화를 가져왔다. 추세:네트워크 사회 웹2.0의 공유적, 사회적 성격은 자연적, 인간적, 사회적 양식의 창작 활동을 재발견하는 것으로 이어졌다. 인터넷의 사회적인 부분은 기업 영역의 바깥에서 각자의 역량으로 활동하는 개인들이 지배한다. 기업들은 처음에는 직원들의 활동을 통제하지 못할까 봐 두려워하고, 인터넷상에서의 사회적 활동을 시간 낭비일 뿐이라고 여겼다. 최악의 경우 기업들은 온라인 사회관계망서비스를 직원들이 회사의 귀중한 지식재산을 유출하는 통로로 악용할 가능성이 있다고 보기도 했다. 그 결과 때로는 사회적 교류 활동이 회사의 창의성에 주는 혜택을 바로 알아보지 못하는 경우도 많았다. 그러나 경쟁자들이 그 혜택을 입는 모습을 보게 되자, 기업들은 개방적인 사업 방식을 받아들이기 시작하고 있다. 그런 사회적 양식으로 되돌아가기까지 걸림돌이 없을 수는 없다. 인터넷은 협업 방식의 참여에 대한 진입 장벽을 현저히 낮췄고, 그 결과 진입자가 맺을 수 있는 잠재적 계약의 수는 증가했다. 공유 이런 강력한 창작의 동력이 최대로 발휘되는 것을 막는 억제 장치가 있었으니, 바로 본래의 취지에서 벗어난 효과를 내고 있는 저작권법이다.

방송 시대의 저작권법은 협업의 사회적 양식을 증진하기보다는 기득권층(영화사, 음반사 등)을 돕는 측면이 크다. 디지털 세계의 부작용은 거의 모든 형태의 디지털 교류 활동이 어떤 형태로든 복제와 관계가 있다는 것이다. 공동 창작 친구에게 책을 빌려주어 나눠 보는 것은 저작권법상 아무 문제가 되지 않지만, 디지털 세계에서는 전자책 기기나 컴퓨터로 조지 오웰George Orwell이 써낸 『1984』의 디지털 파일을 빌려주면 저작권법 위반 가능성이 있는 형태의 복제 행위가 된다.

방송 시대의 기득권층은 이와 같은 저작권법의 부작용을 이용해 매시업 아티스트 리믹스, UCC 동영상 제작자, 슬래시 픽션Slash Fiction 작가 등 비상업적인 창작 활동을 하는 개인들을 제재했다. 그들은 독점적 영업권을 잃을까 두려운 나머지 지식재산권을 신설하고 늘리는 법안을 마련하도록 정부에 로비를 벌이고(그중 상당수는 성공했다), 지식재산권의 본래의 목적과 취지를 훨씬 넘는 수준까지 과도하게 권리를 연장하려고 애썼다. 이 문제를 전후 맥락 속에서 생각해보려면 다음과 같은 근본적인 질문을 던져야 할 것이다. 저작권은 무엇을 위한 것인가?

토머스 제퍼슨Thomas Jefferson은 이 문제에 관해 가장 명쾌하게 정리한 작가 중 하나다. 그는 지식의 고유한 본성을 제대로 이해한 사람이었다.

> "자연이 다른 모든 배타적 재산에 비해 덜 취약한 한 가지를 만들었다면, 그것은 '아이디어'라는 생각하는 힘을 가진 행위다. 개인이 혼자만 궁리하고 있을 때는 아이디어를 배타적으로 소유할 수 있다. 그러나 아이디어를 한번 입 밖으로 내는 순간, 모든 사람의 것이 될 수밖에 없으며, 아이디어를 들은 사람도 그것을 안 들은 것으로 할 수는 없다. 아이디어의 독특한 성질은 아이디어를 남들보다 덜 가지는 사람은 없다는 것으로, 이는 모두가 아이디어 전체를 소유하기 때문이다. 내게 아이디어를 받은 사람은 스스로 아이디어를 얻지만 내 아이디어는 줄어들지 않는다. 내 초의 촛불을 다른 사람과 나눠도 촛불이 약해지지 않는 것과 같다. 불이 약해지지 않고 사방으로 뻗어나가듯, 우리가 숨 쉬고 움직이고

살아가는 공기를 가두거나 배타적으로 사용할 수 없듯, 아이디어는 사람들이 도덕적으로 서로에게 깨달음을 주고 사람들의 형편을 개선할 수 있도록 온 세상에 자유롭게 확산되어야 한다는 것, 이것이 자연이 특별하고 자비롭게 정한 이치다. 그렇기에 발명은 본질적으로 재산권의 대상이 될 수 없다."[1]

독점은 나쁜 것

제퍼슨은 창작자가 자신의 창작물에 대해 배타적 통제권을 가져야 한다는 점을 인정했다. 독점은 본질적으로 나쁘다는 것이 18세기 후반에 인정됐고, 이는 오늘날도 마찬가지다. 그럼에도 저작권이나 특허권의 형태로 독점적 통제권을 부여하는 것은 창작자에게 창작물에 대한 권리를 보장해줄 수 있는 가장 편리한 방법이었다. 그리고 독점 기한이 만료되면 아이디어는 모든 사람에게 자유롭게 공개되고 인류 공동의 자산이 됨으로써 어떠한 제한 없이 사용할 수 있게 되는 것이다. 이렇게 제한적이지만 불가피한 독점적 권리 중 하나가 '저작권'이다. 저작권의 황금률은 그 목적을 달성하기 위해 가능한 한 최소한으로 사용해야 한다는 것이다. 그러나 이 원칙은 그동안 번번이 무시되어왔다. 저작권 보호 기간은 지난 300년간 지속적으로 연장됐다. 예를 들어 유럽의 경우 소설가의 저작권 보호 기간은 저작권자 사후 70년이다. 지식재산권으로 보호되지 않는 저작물은 '퍼블릭 도메인'으로 간주된다. 퍼블릭 도메인이 공공의 선에 부합한다는 주장을 펴는 평론가들의 목소리는 갈수록 높아지고 있다. 제퍼슨이 살아 있었다면 아마 이 점에 동의했을 것이다. 공유지가 누구나 가축을 풀어 풀을 먹일 수 있는 곳이듯 퍼블릭 도메인은 지식의 공유재로, 누구나 다른 사람의 지적 창작물을 사용할 수 있는 영역으로 여겨진다. 다만 퍼블릭 도메인은 물리적 세계의 공유지와는 한 가지 중요한 차이점이 있다. 모든 사람에게 개방된 목초지는 자칫 쉽게 남용되고 훼손되어 결국

아무도 못 쓰게 될 수 있는데, 이를 종종 '공유지의 비극The Tragedy of The Commons'이라고 일컫는다. 반면 지식과 아이디어의 공유지는 고갈되지 않는다.

공유지의 비극

현대판 '공유지의 비극'은, 인터넷 덕분에 사람 사이에 아이디어와 지식 지식 의 이동이 더 쉬워진 대신 관련 법과 극단적으로 권리를 주장하는 권리자들의 행태로 아이디어와 지식이 공유지로 들어오는 것 자체부터 어려워지고 있다는 것이다. 지식재산권 보호 기간은 계속 연장되고 있고(초기의 미키마우스 애니메이션이 퍼블릭 도메인이 될 날이 과연 올까?) 그 범위 또한 넓어지고 있기 때문이다. 유전자나 식물에 대한 특허만 봐도 알 수 있다. 사람들은 점점 더 공유지의 가치에 눈을 뜨고 있으며 공유지를 보호하려는 생각을 갖게 됐다. 동시에 지식재산권법이 부여하는 독점권이 너무 가혹한 수단임을, 그리고 사람들이 꼭 창작물로 돈을 벌 생각만 하는 게 아니며 다른 이유로 창작을 하는 사람도 있다는 걸 깨닫고 있다. 저작권법이 공유지를 제한하는 방향으로만 작용할 필요는 없다. 자유 소프트웨어Free Software, 오픈 소스 소프트웨어가 이를 단적으로 보여주는 성공 사례다. 가트너Gartner는 오늘날 모든 기업은 시스템에서 일부라도 자유 소프트웨어를 사용한다고 밝혔다. 리눅스재단Linux Foundation은 자유 소프트웨어가 2011년 500억 달러 가치의 경제를 지탱하게 될 것이라고 예측했다. 이 같은 사례와 그 밖의 성공 사례를 따라 다른 상황에서도 오픈 소스 모델의 적용 가능성을 고려하는 모습을 볼 수 있다.

크리에이티브커먼즈 라이선스

가장 널리 알려진 오픈 소스 모델 중 하나는 크리에이티브커먼즈 크리에이티브커먼즈 운동이다. 2001년 시작된 크리에이티브커먼즈는 GNU/GPL에서 영감을 받

아 음악, 문학, 이미지, 영화 등 광범위한 종류의 미디어 사용과 관련해 적용할 수 있는 라이선스 패키지를 만들었다. 이 라이선스는 간단해서 쉽게 이해할 수 있고 모듈화되어 권리 소유자가 여러 옵션 중에서 선택할 수 있다. 저작자표시Attribution 옵션은 해당 저작물을 사용하려면 반드시 저작자를 올바르게 표기해야 한다는 조건이며, 동일조건Share Alike 옵션은 GPL과 마찬가지로 해당 저작물을 가져다가 재배포할 경우 (개작 여부와 관계없이) 원본의 라이선스와 동일한 조건을 적용해야 한다. 변경금지조건No Derivatives 옵션은 저작물을 자유롭게 다른 사람에게 공유할 수는 있지만 변경할 수 없다는 뜻이고, 비영리조건Non-Commercial 옵션은 비영리 목적으로만 해당 저작물을 사용하고 배포할 수 있다는 뜻이다.

현재 수백만 개의 다양한 저작물이 CCL로 공개되어 있다. 플리커Flickr.com는 CCL을 검색 조건으로 설정하는 기능을 제공하는 콘텐츠 호스팅 사이트로, 이 글을 쓰는 현재 플리커에만 CCL이 적용된 이미지가 거의 2억 개에 이른다. 크리에이티브커먼즈는 디자이너와 그 밖에 디지털 영역에서 활동하는 다른 창작자들이 CCL 모델을 적용할 수 있도록 법적 기반을 제공한다. 또한 GPL 방식의 동일조건 공유가 적합할지, 아니면 BSD 방식이 나을지 효과적인 선택을 할 수 있게 해준다. 디자이너 하지만 디자이너의 창작물이 물리적 세상으로 나오면 문제는 이처럼 간단하지 않다. 하드웨어 디자인을 공유재로 공개하게 하는 것은 여전히 어려운 문제다. 근본적인 문제를 요약해보면 다음과 같은 문제들이 있다.

→ 디지털 세상에서 창작자는 GPL과 BSD 방식 중에서 적합한 것을 선택할 수 있다. 그러나 이러한 선택 사항은 아날로그 세상에서는 잘 맞지 않는다.

→ 디지털 창작물은 저렴한 장비로 만들고 시험하는 것이 비교적 쉽다. 아날로그 창작물은 만들고 시험하고 복제하기 더 어려워서 진입 장벽의 문제가 발생한다.

→ 디지털 창작물은 전송이 쉬운 반면 아날로그 창작물은 그렇지 못하다. 네트워크 효과의 혜택을 최대한 누리기 위해서는 커뮤니케이션이 필요하지만 전송 문제 때문에 제약이 발생한다.

디지털 프로젝트의 진입장벽은 매우 낮다. 저렴한 컴퓨터와 기본적 인터넷 액세스만 있으면 (무료)GNU/리눅스 운영체제를 돌릴 수 있는 시스템을 구축할 수 있고, 소스포지sourceforge.com나 코더스koders.com 같은 (무료) 프로젝트 호스팅 사이트에 액세스할 수 있다. GCC(GNU 컴파일러 컬렉션) 같은 소프트웨어를 개발하는 데 필요한 엄청나게 다양한 도구들이 자유 소프트웨어로 나와 있다. 순수하게 디지털로 된 창작물을 복제하는 건 말할 것도 없이 쉽다. 반면 물리적(아날로그) 사물은 다른 문제다.

하드웨어 개발은 개발용뿐 아니라 테스트용 장비까지(게다가 하드웨어를 설치할 기반 장비까지 포함된다.) 집중 투자를 해야 할 가능성이 높다. 낮은 진입장벽이라는 측면에서 소프트웨어에 가장 가까운 건 아마 전자 디지털 하드웨어일 것이다. 예를 들어 오픈소스 아두이노마이크로컨트롤러Arduino Microcontroller 프로젝트 실험자는 기본 USB 컨트롤러 보드 비용으로 단돈 30달러만 들이면(혹은 보드를 직접 만들 수 있다면 더 적게 들 것이다.) 당장 실험을 시작할 수 있

다. 아두이노 도면, 보드 레이아웃, 프로토타입 제작 소프트웨어 모두가 오픈 소스로 공개되어 있다. 청사진 그러나 아두이노 같은 프로젝트는 하드웨어 세상에서 가장 진입 장벽이 낮은 경우다.

아날로그도 간단하지는 않다

아두이노 방식의 프로젝트는 기본적으로 아날로그와 디지털 영역의 혼합 작품이다. 모형 제작 소프트웨어로 디지털 영역에서 아두이노 기반 하드웨어 개발이 가능해졌기 때문에 이런 하드웨어는 디지털 영역의 특징들, 즉 복제가 쉽고 원형을 업로드해 다른 동료들의

의견을 구하거나 도움을 받을 수 있으며 뽐낼 수도 있다는 특징을 함께 가진다. 이 같은 특징은 네트워크 효과를 일으키는데, 이는 오픈 소스 모델의 매우 큰 강점이다. 프로젝트가 물리적인 회로 보드로 구현되는 지점에 이르기 전까지는 이런 특징들이 유지된다.

아날로그 세계라고 무조건 그렇게 간단한 것은 아니다. 가장 야심찬 오픈 소스 프로젝트 중 하나인 리버심플/40파이어Riversimple/40 Fires의 수소차 프로젝트는 연료전지/전기 구동계를 사용하는 수소 연료 도시형 소형차를 개발하는 프로젝트다. 파워 컨트롤 소프

GNU/GPL과
BSD 라이선스

1980년대 후반 컴퓨터 프로그래머였던 리처드 스톨먼은 저작권법을 완전히 뒤집어 컴퓨터 소프트웨어의 공유지를 만들 수 있음을 깨닫는다. 그가 제안한 방법은 단순하지만 기가 막힌 것이었다.

소프트웨어는 저작권의 보호를 받는다. 1980년대에 사용된 소프트웨어 비즈니스 모델은 소비자에게 소프트웨어의 특정 부분을 사용할 수 있는 허가(라이선스)를 부여하는 방식이었다. 이 라이선스를 받기 위해서는 소프트웨어 출판자에게 사용료를 지불하는 것뿐 아니라 수많은 다른 제한 조건(예를 들어 소프트웨어를 한 대의 컴퓨터에서만 사용하는 것 등)을 따라야 했다. 스톨먼은 자신의 소프트웨어를 다른 이에게 공개하면(그는 다른 사람들도 그러기를 바랐다.), 그것을 가져다가 변경해서 쓰는 사람도 반드시 변경 내용까지 전부 같은 라이선스 조건으로 다른 사람들에게 공개하도록 하는 것을 라이선스 조건으로 만들면 안 될까 생각했다. 그는 이런 종류의 소프트웨어를 '자유 소프트웨어'라고 불렀다. 소프

트웨어가 이런 종류의 라이선스로 배포되고 나면 다른 사람들에게도 자유롭게 배포될 수 있다는 뜻에서였다. 단 여기에는 한 가지 조건이 있었는데, 만일 자유 소프트웨어를 배포하면 해당 소프트웨어가 이후에도 반드시 다른 사람들의 자유를 보장하고 존중하는 방식으로 배포되도록 해야 한다는 것이었다.

이윽고 더 많은 소프트웨어가 이 라이선스로 공개될 것이고 자유롭게 사용할 수 있는 소프트웨어의 공유지가 번성할 거라고 그는 생각했다. 이 라이선스 중 가장 널리 사용되는 버전은 제너럴 퍼블릭 라이선스General Public License, GNU 버전 2로, 줄여 GPL이라고 부른다. 발표된 지 19년이 지난 현재 가장 흔히 사용되는 소프트웨어 라이선스가 되었다. GPL은 리눅스의 핵심이 되는 라이선스로, 리눅스는 구글Google, 아마존Amazon, 페이스북Facebook의 작동 기반이 되는 컴퓨터 운영체제다. 리눅스 개발사인 레드햇Red Hat은 2010-2011년에 10억 달러가 넘는 수익을 예상한 바 있다.

스톨먼이 구상한 소프트웨어의 공유지는 그냥 살아남은 정도가 아니라 어떤 기준으로 보더라도 놀라운 성공을 거두고 있다. 이 GPL 공유지를 위해 소프트웨어를 개발

하는 참여자의 수, 사용되고 있는 오픈 소스 소프트웨어 프로그램의 수, 그런 소프트웨어를 찾을 수 있는 환경 등 그 성공을 판단할 수 있는 기준은 셀 수 없이 많다. 전 세계에서 가장 성능이 뛰어난 컴퓨터 100대 중 90대가 넘는 컴퓨터가 GPL 소프트웨어로 구동되며, 휴대전화나 자동차 엔터테인먼트 시스템은 말할 것도 없다. 오픈 소스 소프트웨어는 IBM과 레드햇 같은 거대 기업의 비즈니스 제품의 핵심이다.

공유지 비유

그렇다고 자유 소프트웨어의 성공이 순전히 GPL 때문은 아니다. GPL은 공유지 사용에 대한 대가를 요구한다. 좀 더 과감히 비유하자면, GPL 공유지에 인접한 땅을 가진 사람이 공유지를 사용하려면 자기 땅도 공유지에 넣어야 한다는 것이다. (단 이 아이디어의 토지는 아무리 풀을 뜯어먹어도 고갈되지 않는 마법의 땅이다.) 이러면 더 많은 인접한 토지의 주인들이 공유지를 사용하고 싶어할 것이고 자기 땅도 공유지에 기부하면서 공유지가 넓어지는 효과를 일으킬 것이다. 그러나 그중 많은 이들은 이런 계획에 동참하고 싶지 않을 수도 있다. 자기 땅을 공유지에 기부하고 싶지 않

트웨어나 대시보드의 사용자 인터페이스 같은 디자인적 요소들은 거의 디지털로 개발할 수 있지만, 모터, 브레이크, 바디 쉘 등은 철저히 아날로그로 개발할 수밖에 없다. WYS≠WYG 이런 아날로그 요소들은 관심 있는 창작자들의 진입을 어렵게 만드는 큰 장벽일 뿐 아니라, 개발 커뮤니티에 참여할 수 있는 능력을 제한하기도 쉽다. 개발 사이트에 자동차를 업로드해서 '앞 유리가 왜 새는 걸까요?'라고 묻기는 어려우니 말이다. 그러나 네트워크 효과를 얻으려면 개발 커뮤니티에 반드시 참여해야 한다는 게 문제다.

저작권은 아이디어의 표현을 보호한다. 같은 아이디어를 갖고 표현 방식을 달리할 경우에는 저작권 침해에 해당하지 않는다.

다른 중요한 문제는 디자인 소프트웨어를 적은 비용에 구할 수 없다는 점이다. 소프트웨어 개발자는 자유 소프트웨어 라이선스 덕에 도구나 개발 환경을 무료로 이용할 수 있다. 반면 CAD 소프트웨어에는 그런 것이 전혀 없으며, 유료 CAD 소프트웨어는 비싸기로

기 때문이거나, 이미 자기 땅을 다른 공유지에 기부하기로 약속했거나 둘 중 하나일 수 있다.

참여자들에게 참가비를 내라고, 다시 말해 땅주인들에게 인접한 자기 땅을 공유지에 기부하라고 요구하지 않고도 아이디어의 공유지를 만드는 것이 가능할까? GPL 적용 의무는 필수적인 걸까, 아니면 사회와 커뮤니티의 역학이 충분히 강력하여 비슷한 아이디어의 공유지가 자생적으로 생겨날 수 있는 것일까?

소프트웨어 산업에서 이와 관련해 몇 가지 탁월한 사례를 확인할 수 있다. 세계에서 가장 잘 알려지고, 많은 웹사이트에 가장 활발하게 사용되는 웹서버 소프트웨어인 아파치Apache는 사용자에게 GPL 사용 대가를 요구하지 않는 라이선스로 공개되어 있다. 누구나 아파치 코드를 가져다가 변경해 다른 소프트웨어와 합치고, 그 소스는 아무에게도 공개하지 않고 제품만 공개할 수 있다. GPL과는 달리 아파치 소프트웨어를 이용해 개발한 다음 결과물을 배포하더라도 아파치 공유지에 소프트웨어를 기부해야 할 의무는 없다. 그러나 많은 이들이 그런 의무 조건이 없음에도 기부를 택한다. 또 다른 사례로 FreeBSD는

GNU/Linux와 약간 유사한 운영체제인데, 소프트웨어의 사용, 수정, 배포 모두 어떠한 대가 없이 허용하는 매우 진보적인 라이선스를 택하고 있다. 하지만 그럼에도 많은 사람들이 기부를 택한다.

무임승차

GPL과 나란히 개발된 라이선스로 버클리소프트웨어디스트리뷰션Buckley Software Distribution, BSD에 처음 사용된 BSD 라이선스가 있다. GPL과는 달리 BSD 라이선스는 원작자 표시만을 요구하며, 소스 코드의 사용에 대해서는 어떠한 제한도 두지 않는다. 그 결과 BSD 라이선스가 적용된 코드는 저작자만 표시하면 배타적 소프트웨어에도 사용할 수 있다.

GPL은 무임승차라는 문제를 다룬다. 이용하기만 하고 다시 기여하지 않는 사람을 무임승차자라고 부르는데, BSD는 사람들이 공유지에 다시 기여하도록 요구하지 않기 때문이다. 문제는 (GPL 커뮤니티에서 주장하듯) 무임승차자가 정말 문제인가, 아니면 (BSD 커뮤니티에서 주장하듯) 그래봤자 이들은 기여하지 않고 쓰기만 하는 얄미운 치들일 뿐이고 언젠가 기여의 혜택을 깨닫게 되면 무릎을 탁 치고 기여하기 시작할

잠재적인 사람들인가 하는 점이다. GPL과 BSD 방식을 지지하는 사람들은 모두 비슷한 목표를 갖고 있다. 두 경우 모두 사회적 양식의 창작 활동이 번영할 수 있게 해줄 소프트웨어의 공유지를 지키고자 한다.

BSD 모델이 저작권법이 없는 경우를 상정할 수도 있는 반면, GPL은 모순되지만 공유 의무를 강제하기 위해 저작권법에 의존한다. 라이선스 방식을 사용해 사람들이 소프트웨어 공유지에 참여하도록 강제함으로써(GPL처럼) 무임승차 문제를 줄이는 것이 더 나은 모델인지, 혹은 자발적 참여가 더욱 활발한 커뮤니티를 가져올 것인지(아파치처럼), 이러한 것은 여전히 열린 질문이다. 디지털 영역 밖에서 활동하는 디자이너들은 GPL 방식을 선택할 일은 거의 없을 것이다. 그 결과 BSD 라이선스가 적용된 코드는 저작자만 표시하면 배타적 소프트웨어에도 사용할 수 있다.

지식재산권의 구조

지식재산권에서 경험적인 원칙은 모든 창작물은 일단 퍼블릭 도메인에 있고
예외적으로 지식재산권으로 보호되는 경우가 있다고 보는 것이다.
그러나 이 예외는 매우 다양한 모습으로 나타난다. 저작권은 아이디어의
창의적이고 고유한 표현을 보호하는 반면, 특허권은 아이디어 자체와
그 기술 규격을 보호한다. 디자인권은 형상, 질감, 색상, 재료, 윤곽, 장식 등의
요소를 대상으로 한다. 다른 형태의 보호로는 상표권, 데이터베이스권, 실연권 등이 있다.

악명이 높다. 이 부분에서 장벽이 또 한 단계 높아진다.

이러한 문제 중 상당수는 시간이 지나면 해결될 것들이다. 갈수록 향상되고 있는 시뮬레이션 소프트웨어로 더 많은 테스트와 프로토타입 제작 과정이 디지털로 이루어지고 있으며, 렙랩 같은 3D 프린터 프린팅가 도입되면서 다양한 플라스틱 기어 등의 물리적 물건을 출력하는 것이 비용과 실행 가능성 측면에서 점차 쉬워지고 있다. 쓸 만한 CAD 소프트웨어는 아직 없지만 이 문제도 많은 프로젝트에서 다루는 중이다.

디자이너들에게도 오픈 소스 도구의 발전과 증가하는 연계성 등의 변화 덕에 오픈 소스 커뮤니티 설립의 실현 가능성이 그 어느 때보다 높아지고 있다. 그러나 법적 문제는 그렇게 간단하지 않다.

지금까지는 저작권 문제를 중심으로 논의했다. 하지만 어떤 면에서는 다른 형태의 지식재산권이 더 큰 문제를 제기하기도 한다. 저작권은 아이디어의 표현을 보호한다. 동일한 아이디어에서 출발하되 그 표현 형식이 다르다면 저작권 침해가 성립되지 않는다. 전쟁 중인 부족의 두 사람이 만나 사랑에 빠지고 비극적인 죽음을 맞는다는 이야기는 수없이 다른 방식으로 변형될 수 있으며, 각각의 이야기는 모두 독립적으로 저작권이 있어 서로의 저작권을 침해하지 않는다. 여기에서 발생할 수 있는 현실적인 결과는 두 가지다. 하나는 창작자가 다른 이야기에서 베끼지 않고 어떤 이야기를 지어냈지만 그 이야기가 알고 보니 다른 이야기와 아주 비슷하고 심지어 똑같은데도 저작권 침해가 성립하지 않는 경우이고, 두 번째는 만일 어떤 이야기에 저작권을 침해하는 요소가 있다는 걸 알게 되었지만 그 동일한 아이디어를 다른 표현 방식으로 다시 풀어내서 프로젝트를 살리는 경우이다. 리믹스

디자인권

저작권은 대개 전 세계 공통으로 인정된다는 장점도 있고, 프로그램 코드의 개방성을 보장하도록 저작권을 '해킹'(예를 들면 리처드 스톨먼Richard Stallman이 저작권법을 이용해 라이선스를 만들었듯) 해킹 하는 것도 받아들여지는 유연한 특징이 있다. 그러나 다른 형태의 지식재산권은 디자이너에게 더 문제가 많다.

이 문제는 아날로그와 디지털 영역의 구분과 연관된다. 디자인은 거의 무한할 정도로 다양한 방식으로 표현된 어떤 종류의 드로잉이나 묘사에서 출발하며, 이런 초안도 문학 또는 예술 작품으로 저작권의 보호를 받는다. 그리고 이것은 현실적으로 디지털인 경우가 많을 것이다. 이 점에서는 소프트웨어와 비슷하다. CCL 등의 라이선스를 적용할 수 있다는 점도 같다. 그러나 일단 물건으로 만들어져 물리적인 세상으로 나오면, 다른 종류의 법적 장치가 적용된다.

가장 대표적인 것이 디자인권이다. 그러나 안타깝게도 디자인권은 복잡하고 체계적이지 못하다. 디자인권의 종류도 가지각색이고 나라마다 또 다르다. 예를 들어 영국의 경우에는 동시에 적용되는 별도의 디자인권 체계가 네 가지나 된다. 어떤 권리냐에 따라 모양, 재질, 색상, 사용된 재료, 장식, 윤곽 등의 요소를 보호 대상으로 한다. 디자인 등록제는 많은 측면에서 특허와 유사하다. 사실 때로는 유사 특허 또는 디자인 특허라고 불리기도 한다. 디자인권에서는 의도하지 않았더라도 침해가 성립될 수 있고, 독립적 창작 여부는 고려되지 않는다. 비등록제는 좀 더 저작권의 성격에 가까우며 복제가 발생한 경우에만 침해가 성립될 가능성이 있다. 저작권은 자동으로 발생하고 등록할 필요가 없는 반면, 디자인권은 등록해야 발생하는 권리이기 때문에 그 사실 자체로 협업 프로젝트에

대한 진입장벽을 유발한다. 협업 프로젝트에서 디자인 등록을 위한 비용은 누가 지불하고 신청은 누가 하고, 유지는 또 누가 할 것인지에 대한 문제가 발생하기 때문이다.

특허

특허는 프로그래머와 디자이너 모두에게 특히 문제가 된다. 디지털 영역과 아날로그 영역에 모두 걸쳐 있을 수 있기 때문이다. 특허는 아이디어 자체를 보호한다. 아이디어의 표현 방식과 상관없이 그 표현이 특허 침해를 구성하게 된다. 발명의 독립성은 특허 침해가 아니라고 판단할 수 있는 기준이 되지 못한다. 발명이 특허를 침해하지 않는다는 것을 보장할 수 있는 유일한 방법은 전 세계의 특허 사무소를 통해 일일이 확인하는 것뿐이다. 하지만 그런 확인은 거의 이루어지지 않는데, 그 비용이 막대해서 중소기업에는 엄청난 진입장벽이 되기 때문이다. 특히 미국 법은 확인에 대해 결정적으로 불리한 해석을 적용한다. 확인을 위해 검색을 하면, 검색한 사람이 논리적으로 판단했을 때 특허 침해가 아니라고 생각했더라도 결국 알면서 특허를 침해한 것으로 간주될 수 있으며, 그 결과 몇 곱절의 책임을 지게 된다. 압력 단체들이 전 세계적으로 특허 시스템과 절차의 개혁을 위해 로비를 벌이고 있지만, 확실히 특허 시스템은 아직도 현재 특허 포트폴리오를 쥐고 있는 거대 기업들에게 유리한 상황이다.

지식재산권 문제의 긍정적인 측면은 BSD 모델이 하드웨어, 아날로그 세계에서 유일하게 현실성 있는 옵션이라는 점이다. 반면 디지털 영역에서만 활동하는 창작자들, 즉 프로그래머나 좀 더 범위를 넓혀 영화감독, 소설가, 그래픽 디자이너 등 디지털 창작자들은 수많은 이유로 GPL 모델과 BSD 모델 중에 선호하는 쪽을 선택할 수 있다. 요약하면 두 가지 이유로 정리된다.

특허 시스템은 이미 특허 포트폴리오를 보유한 기득권층의 거대 기업들에게만 유리하다.

저작권은 대체로 보편적이고 자동적이고 등록이 필요 없으며 지속적인 모델이기 때문에 다른 형태의 지식재산권보다 카피레프트Copyleft 모델의 발전에 더 적합하다. 복제와 역엔지니어링 WYS ≠ WYG 의 비용 차이 (디지털 세계에서는 그 차이가 엄청난 반면 아날로그 세계에서는 훨씬 작다.) 때문에 카피레프트는 그다지 심각한 문제가 되지 않는다. 좀 더 자세한 논의를 통해, 이런 것들이 타당성을 갖게 되는 이유를 명확히 밝힐 필요가 있다.

디자이너와 창작자는 이제 점점 더 네트워크적, 사회적 방식의 창작이 약속하는 혜택들을 누릴 수 있게 될 것이다.

GPL 모델을 하드웨어 디자인에 효과적으로 적용하려면, 디자인의 기반이 된 아이디어(특허권)나 디자인의 시각적 특징(디자인권)에 영향을 줄 수밖에 없다. 특허에 기초를 둔 GPL식 모델은 특허 신청 비용, 복잡한 절차와 소요 시간 때문에 실패할 가능성이 높을 것이다. 발표 전까지 발명의 비밀을 유지해야 한다는 점은 말할 필요도 없다. 특허 신청 절차 중 일부는 오픈 소스 윤리와 맞지 않는 것들이 있다. 또 디자인권에 기초를 둔 모델의 경우 특허와 마찬가지 이유 때문에 디자인권 등록제와 관련해 문제가 발생한다. 디

자인권 비등록제에 기초하는 경우에도, 보호의 범위와 기간이 너무 짧기 때문에, 그리고 권리가 충분히 보편적으로 보호되지 않기 때문에 효과적이기 어렵다. (다만 디자인 비등록제와 관련해 제한적인 GPL 스타일 모델을 도입해볼 여지는 어느 정도 있다.) GPL 모델이 하드웨어 세계에서 실현 가능성이 있다 해도 비효율적일 거라는 생각을 뒷받침하는 경제적인 이유도 있다. 디지털 세상의 등장으로 복제가 엄청나게 쉬워졌다는 점이다. 프로그래머가 GPL로 공개된 워드 프로세서와 비슷한 기능을 가진 프로그램에 기초해 어떤 소프트웨어를 만든다고 가정하자. 그러면 원본 GPL 프로그램을 가져다가 수정해 GPL로 결과를 배포하거나, GPL 프로그램을 가져다가 역엔지니어링을 해서 완전히 새로운 프로그램을 처음부터 새로 만들 수 있을 것이다. 후자의 경우 저작권의 제약에 영향을 받지 않지만, 이 두 가지 시나리오에서 각각 프로그래머가 하게 될 작업의 양은 전혀 다르다. 프로그래머라면 누구나 더 손쉽고 값싸고 빠른 옵션, 그리고 발생하는 '비용'은 GPL 라이선스로 배포하는 것이 전부인 전자의 방법을 아주 진지하게 고려할 것이다. 다른 예를 들면, 만일 기계 장비에 동일조건변경허락 조건을 적용할 수 있는 효과적인 방법이 있다 해도, 해당 장비를 재생산하고 싶은 엔지니어는 재생산에 필요한 장비를 만들기 위해 사실상 역엔지니어링을 할 수밖에 없게 된다. 디지털 창작물을 복제하는 건 다음의 코드 한 줄만 입력하면 될 정도로 간단하다.

```
cp old.one new.one
```

반면 아날로그 창작물의 복제는 훨씬 더 어렵다. ^{재생산} 그 결과 GPL식 제약의 적용을 받는 비굴한 베끼기와 적용을 받지 않는 역엔지니어링 및 역생산 사이의

권리와 라이선스 제도

디자인의 재사용은 주로 저작권, 디자인권, 특허권에 따라 판단된다. 전통적 방식의 오픈 라이선스 제도는 저작권에 기초하는데, 저작권이 개방성 측면에서 가장 비옥한 토양인 소프트웨어 영역에 적용되는 주요 지식재산권이기 때문이다.

소프트웨어 라이선스 제도로는 카피레프트를 강제하는 GPL과 그렇지 않은 BSD가 있다. 소프트웨어 라이선스는 다른 저작물에 적용할 때는 거의 적합하지 않다. 문학, 그래픽, 음악에 이르기까지, 크리에이티브커먼즈 라이선스가 더 효과적이다. CCL은 카피레프트(동일 조건)와 카피레프트가 아닌 옵션을 모두 지원한다. 또 저작권의 보호를 받는 디자인 기반 자료에 적용할 때도 효과가 있으며 그 자료를 바탕으로 만들어진 사물의 창작에도 제어가 가능하다. 그러나 (사법 관할구역에 따라) 물리적 사물 자체를 복제하는 경우까지 보호하는 것은 어렵다. 하드웨어에 적용할 수 있는 라이선스를 만들려는 시도도 일부 이루어져왔다. 투선아마추어패킷라디오^{Tucson Amateur Packet Radio, TAPR} 오픈 하드웨어 라이선스가 한 예다. 다만 그런 시도들은 효과가 없다는 비판을 많이 받았다.

http://www.opensource.org/licenses/index.html

크리에이티브커먼즈와 디자인권

CCL은 기본적으로 저작권에 기초하며, 수많은 사법 관할 구역과 다양한 유형의 권리를 담은 디자인권과 관련해 어떻게 적용되는지 명확성이나 합의가 아직 부족하다.

저작권 영역에서만 활동하는 디자이너들은 CCL 및 관련 커뮤니티의 측면에서 이미 지원 체계가 존재한다는 점을 알 것이다. 다른 형태의 지식재산권이 영향을 미치는 경우에는 문제가 훨씬 더 애매해진다. CCL이 어떤 상황에서는 비등록 디자인권에도 적용될 수 있도록 충분히 폭넓게 고안된 것은 맞다. 하지만 처음부터 디자인권을 고려해 만들어진 것은 아니기 때문에, 3D 사물을 복제하는 경우에도 자동으로 CCL 조건의 적용을 받는다고는 할 수 없다.

http://www.creativecommons.org

차이가 거의 없어진다. 이 경우 GPL식 라이선스를 적용하는 '비용'이 GPL을 붙이지 않은 경우의 이점보다 더 클 가능성이 아주 높다. 결론적으로, GPL 방식 라이선스가 물리적 세계에서 효과적이더라도 경제적 이유 때문에 별로 사용되지 않는 것이다.

따라서 아날로그 영역에서 활동하는 디자이너들은 GPL보다는 BSD에 더 가까운 개방 모델만을 선호할 가능성이 크다고 말할 수 있을 것이다. 아날로그 디자이너들에게 주어진 과제는 이를 효과적인 모델로 만들고 무임승차를 억제하는 일이다. 무임승차자들에게는 윤리적 압박을 주고, 또 커뮤니티 규범에 따라 행동하는 것이 양쪽 모두에게, 그리고 커뮤니티 전체에 이롭다는 것을 보여줘야 한다.

창작 네트워크의 혜택을 입다

디자이너와 창작자는 이제 점점 더 네트워크적, 사회적 방식의 창작이 약속하는 세상의 혜택들을 누릴 수 있게 될 것이다. 그 길을 닦은 것은 자유 소프트웨어 선구자들이었다. 이들은 저작권 시스템을 솜씨 좋게 해킹 해킹 해 공유재를 만들어냈고, 그렇게 등장한 공유재는 거대 글로벌 산업뿐 아니라 휴대전화에서 초강력 슈퍼컴퓨터에 이르기까지 많은 기기를 작동시키는 소프트웨어들의 탄생을 가져왔다. 또 개발도상국이 교육, 의료 정보, 소액금융을 이용할 수 있게 소프트웨어를 제공하고, 이들이 선진국과 비슷한 조건에서 지식 경제에 참여할 수 있게 해주고 있다.

다른 영역의 디자이너와 창작자 들에게 주어진 과제는 소프트웨어 개발 모델을 각자의 영역에 적용하는 것, 그리고 방송 시대에 기득권을 누리던 이들이 자신들의 구시대적 비즈니스 모델을 지켜내려고 더 엄격한 법을 동원하며 안간힘을 쓰는 상황에 대항하는 것

이다. 궁극적으로는 사회적 창작 방식이 승리할 것이다. 이는 인간 고유의 본질적 특징, 즉 인간은 매우 사회적이고 커뮤니티 지향적이며 이를 전체 구조의 기초로 삼는다는 사실을 내포하는 방식이기 때문이다. 일대다 유통 방식은 이 같은 인간의 본질적 특징에 반하는 것이다. 본성이 결국 승리하게 될 것이다.

NOTES

1 Jefferson, T. Letter to Isaac McPherson, 13 August 1813. *The Writings of Thomas Jefferson*. Edited by Andrew A. Lipscomb and Albert Ellery Bergh. Washington: Thomas Jefferson Memorial Association, 1905. Vol. 13, p. 333-334. http://press-pubs.uchicago.edu/founders/documents/a1_8_8s12.html(2011년 1월 11일 접속)

Volumizr

IDEAS
BECOME
OBJECTS

개인제작자 시대

브리 페티스

제작을 촉진할 수 있는 오픈 소스의 잠재력을 그려보면서, 브리 페티스는
그저 자가 증식형 로봇을 만들고 싶어 하던 수준에서 프로토타입 개발을 거듭한
끝에 2,500개 메이커봇들의 소우주를 창조하는 장본인이 되기까지의 어렵고도
험난했던 여정을 되짚어본다. 개인제작자와 예술가가 메이커봇으로 만든 몇 가지
사례를 골라 소개하고, 미래에 보게 될지 모를 기적에 대해 이야기한다.

브리 페티스Bre Pettis는 물건을 만드는 도구를 만든다. 발명, 혁신, 그리고 DIY에 대한 열정으로 가득 찬 그는 창작을 위한 기반을 만드는 일을 한다. 또한 로봇을 생산하는 메이커봇의 설립자 중 한 명이다. 브루클린 해커 집단인 NYC레지스터NYCResister의 설립자이자 디지털 디자인 공유 사이트 싱기버스의 공동 설립자이며, 텔레비전 프로그램 진행자이자 비디오 팟캐스트 프로듀서이다. 엣시의 새로운 미디어를 만들었고 잡지 《메이크》의 '주말 프로젝트 Weekend Projects'라는 팟캐스트를 진행했으며, 교사이자 예술가이자 인형극 연출가이기도 하다. 브리는 "나는 뭔가를 디자인할 때 다른 사람이 수정하고, 해킹하고 마음대로 사용할 수 있게 공유합니다. 그것이 오픈 디자인입니다."라고 말한다.

http://www.brepettis.com

2007년: 피자로 끼니를 때우며
밤낮으로 개발에 매달리다

2007년, 나는 뉴욕에서 무엇이든 함께 만들 수 있는 해커스페이스인 NYC레지스터의 일원이 될 하드웨어 해커를 애타게 찾고 있었다. 그러다 NYC레지스터의 마이크로컨트롤러 스터디 그룹에서 자크 스미스^{Zach Smith}를 만났다. 자가 증식형 로봇에 대해 듣고나서 나는 그해 가을 내내 어느 영화 제작 스튜디오 한쪽 구석에 처박혀 있었는데, 자크의 지인들이 영화를 찍을 때만 빼고 거기서 렙랩 로봇 ^{재생산}을 만들 수 있도록 편의를 봐줬기 때문이었다. 우리는 많은 시간을 들여 파이프로 만든 3D 프린터 ^{프린팅}인 맥와이어렙스트랩^{McWire RepStrap}을 만들었다. 그와 함께 인터넷에 있는 안내서를 참조해 디자인한 새 보드를 납땜하거나 부서진 조각들을 보고 욕을 하는 등 대체로 그냥 재미있게 놀았다. 이때 얻은 것 중 하나는 LED를 잊지 않는 습관이었다. 한번은 그가 PCB에 LED를 붙이지 않았다며 정색하고 쳐다본 적이 있다. 우리는 앞으로 전자 보드에 깜빡이는 LED를 달지 않은 채 디자인을 진행하는 일은 절대 없을 거라고 굳게 다짐했다.

정말이지 딱 몇 시간만 더 하면 곧 작동시킬 수 있을 것만 같은 날들이 몇 달째 이어졌다. 정말 거의 완성 직전이어서 나는 당시 입주 작가로 참여하게 된 오스트리아 빈박물관에 위치한 모노크롬 아티스트 공동체에 가져가기 위해 파이프와 구부러진 알루미늄을 주문하기까지 했다. 현지 해커스페이스에 도움을 요청해서 마리우스 킨텔^{Marius Kintel}, 필립 티펜바허^{Philipp Tiefenbacher}, 레드^{Red} 등 그곳의 모든 해커가 일주일 내내 도와주기도 했다. 그때만 해도 모든 것을 위해 일일이 배선 뭉치를 제작해야 했는데, 끝이 없는 작업이었다. 그렇지만 여전히 코드는 작동할 줄 모르고 있었고, 그렇게 완성의 순간이 손에 잡힐 듯 잡히지 않는 상태가 계속됐다. 피자로 끼니를 때우며 밤낮으로 개발에 매달렸다.

2008년: 보드카 잔 출력에 성공하다

오스트리아에서 했던 첫 실험은 멋졌다. ^{헬로 월드}이 1세대 메이커봇은 1분 정도 잘 작동하는가 싶었는데 곧 조각들에 불이 붙으면서 마법은 연기와 함께 사라져버렸다. 성형기는 볼펜 자루와 휴대용 회전식 연삭기인 드레멜^{Dremel}로 다듬은 각진 알루미늄을 합쳐서 만들고, 메타랩아카이브 깊숙한 구석에서 찾아낸 오래된 디스크 드라이브와 스캐너에서 스테퍼 모터를 뜯어내서 썼다. 매년 겨울 빈에서 열리는 칵테일 로봇 페스티벌^{행사}인 로보엑소티카^{Roboexotica}에서 쓸 보드카 잔을 출력할 계획까지 세웠는데, 완전히 실패하고 말았다. 칵테일용 막대조차 출력할 수 없었던 것이다. 실패한 것만으로도 창피한데 그것도 모자라 실패작에게 주어지는 '라임' 상까지 받았다. 나는 기계를 마리우스와 필립에게 남겨주고 빈을 떠났고, 그들은 이듬해 기계를 고쳐 마침내 작동시키는 데 성공했다. 마력과 연금술 같은 마법을 총동원해 2008년 칵테일 페스티벌에서는 잔을 출력해서 거기에 보드카와 피셔맨스프렌드^{Fisherman's Friend}(목캔디를 섞은 독한 스칸디나비아 칵테일)를 채워줄 수 있었던 것이다. 로봇과 술, 그 둘은 환상적인 조합이었다.

마침내 일반인도 쉽게 구할 수 있는 모듈, 부품, 커뮤니티, 공동의 코드만으로도 거의 무엇이든 만들 수 있는 전례 없는 지위를 갖게 된 것이다.

빈에 맥와이어 기계만 남겨두고 미국으로 돌아온 뒤, 하드웨어 해킹 모임인 NYC레지스터는 보금자리를 갖게 됐고 본격적으로 활동을 시작했다. 아홉 명으로 시작해 하드웨어 해커들을 위한 멋진 클럽 하우스를 꾸렸다. NYC레지스터의 모토는 '배우고 공유하고 만들자'다. 처음에는 도구를 공동으로 소유하기로 했고 돈을 모아 2만 달러짜리 레이저커터를 샀다. NYC레지스터는 거침없이 새로운 기술을 시도하고 터무니없는 것에 끌리는 경향이 있는 사람들이 모인 특별한 집단이었다. 그들에게 거의 불가능이란 없었다. 이젠 꿈의 전자기기를 만드는 것도 실현 가능한 일이 되는 단계까지 이르렀다. 아두이노Arduino 같은 오픈 소스 하드웨어도 쉽게 구할 수 있고, 《메이크》 같은 잡지나 '해커데이Hackaday' 같은 무수히 많은 개인 블로그가 개인제작자들을 위한 환상적인 자료를 제공한다. 마침내 일반인도 쉽게 구할 수 있는 모듈, 부품, 커뮤니티, 공동의 코드만으로도 거의 무엇이든 만들 수 있는 전례 없는 지위를 갖게 된 것이다.

2008년 8월의 어느 토요일, 자크와 나는 사람들이 물건을 디지털 디자인으로 공유할 수 있는 공간인 싱기버스를 열었다. 우리는 그동안 사람들에게 디자인을 다운로드하는 것이 언젠가는 가능해질 거라고 누차 얘기했다. 하지만 오픈 라이선스로 자신의 디자인을 다른 사람들과 공유할 수 있게 해주는 디지털 디자인 라이브러리를 아무도 만들지 않으니 우리가 직접 나서기로 한 것이다. 싱기버스는 이제 공유가 활발하게 일어나고 엄청나게 많은 창작물을 볼 수 있는 성공적인 커뮤니티가 되었다.

그해 후반 자크는 다윈Darwin을 만들었지만 디자인에 너무 결함이 많았기 때문에 작동에 애를 먹었다. 이 모델도 몇 분 동안 플라스틱을 갈아대다가 결국 다른 기계들과 마찬가지로 마법의 연기를 뿜어내고 말았다. 너무 실망스러웠다. 기계를 작동시키려고 수년을 쏟아부었는데, 고작 몇 분 돌아가는가 싶더니 완전히 망가져버린 것이었다. 우리는 렙랩 프로젝트를 하면서 3D 프린팅에 관심을 갖게 되었고, 더 많은 것을 원하게 됐다. 초기 맥와이어 기계와 렙랩 다윈재생산을 통해 우리는 저렴한 3D 프린터를 만드는 것이 가능함을 확인했고, 바로 직장을 때려치웠다.

그해 겨울, 2008년 10월, 자크와 나는 25회 카오스 커뮤니케이션 대회에 참석했다.행사 자크는 렙랩을 소개하는 발표를 했고 나는 프로토타입을 만드는 삶에 대해 이야기했다. 대회에서 돌아온 우리는 고민 끝에 우리가 이미 갖고 있는 도구(레이저커터)와 가능한 한 시중에서 쉽게 구할 수 있는 부품으로 만들 수 있는 3D 프린터 제작 회사를 차려야겠다는 결론에 이르렀다. 그렇게 2009년 1월 우리는 메이커봇인더스트리를 차렸다. NYC레지스터를 통해 만난 또 다른 친구 애덤 메이어Adam Mayer도 합류했다. 내장형 기기용 펌웨어 및 소프트웨어 개발 경력이 10년이나 되는 그에게는 제대로 작동하면서도 사용자 친화적인 소프트웨어를 만드는 역할을 맡겼다.

2009년: 메이커봇인더스트리

메이커봇을 시작했을 때 세운 우선순위는 렙랩 때와는 달랐다. 자가 복제형 로봇에 초점을 맞추기보다는 첫 메이커봇 제품을 누구나 조립해 정말로 작동시킬 수 있는 아주 값싼 3D 프린터 키트를 만드는 것이 목표였다. 사업을 시작한 처음 몇 달은 무척 고됐다. 첫 두 달 동안 프로토타입을 제작할 때는 NYC레지스터에서 거의 살다시피 했다. 봉지라면 두 박스를 해치웠고, '클럽메이트(독일의 대표적인 고카페인 탄산음료)'를 몇 캔이나 마셨는지 모르겠다. 카페인과 탄산

음료의 힘으로 우리는 기존에 있던 도구만으로, 즉 레이저커터 하나와 쉽게 구할 수 있는 부품들로 '메이커봇 컵케이크 CNC 키트'를 만들었다. 그러고는 자금 마련을 위해 커넥티드벤처스Connected Ventures 창업자인 제이크 로드윅Jake Lodwick과 렙랩 프로젝트를 시작한 에이드리언 보이어Adrian Boyer를 찾아갔다. 이 두 사람이 대준 일부 자금 덕분에 전자기기, 부품, 모터 등 첫 키트 조립을 위해 필요한 것들을 주문할 수 있었다.

우리는 이 첫 프로토타입에 정말 열심히 공을 들였고, 두 달 간의 작업 끝에 2009년 3월 13일 8시 15분, 마침내 첫 기계를 작동시키는 데 성공했다. 작동되는 걸 확인하자마자 우리는 기계를 펠리칸 케이스에 쑤셔넣고는 사우스바이사우스웨스트The South by SouthWest, SXSW로 날아갔다. SXSW는 미국 텍사스 오스틴에서 음악, 영화, 인터랙티브를 주제로 열리는 대규모 페스티벌로, 여기서 처음으로 우리 작품을 세상에 선보였다. 나는 바에 가게를 차려놓고 셀 수 없이 많은 술잔과 12면체 주사위를 찍어냈다. 행사가 열린 일주일 내내 기계는 전혀 문제없이 작동했다. 총 스무 개의 키트를 조립했는데 만든 첫 달에 그중 열 개를 팔 생각이었고, 나머지 열 개는 다음 달에 팔 재고용이었다. 그런데 두 주 만에 스무 개가 모두 팔려나갔고, 우리는 밤늦게까지 레이저커터를 돌려 부품을 만들기 시작했다.

우리는 3D 프린터를 만들어
소비주의의 대안을 제시하고자 한다.

프린터 구매자들은 용감했다. 기기는 조립되지 않은 상태로 배송되었고 납땜질까지 직접 해야 했는데, 이건 히스키트Heathkit 조립 경험이 있는 숙련된 기술자에게도 쉽지 않은 일이었다. 그런데도 사람들은 어쨌

건 조립을 했고, 다행히 작동이 되었던 것이다. 메이커봇 구글 그룹에는 온갖 잡담부터 프로들이 공유하는 팁과 경험담으로 넘쳐났다. 그 당시만 해도 주로 레이저커터를 위한 DXF 파일의 저장고에 가까웠던 싱기버스에는 그때 이후 3D 프린트 디자인이 점차 올라오기 시작했다.

메이커봇에서 추구하는 목표는 생산을 민주화하는 것이다. 우리는 3D 프린터를 만들어 소비주의의 대안을 제시하고자 한다. 시작한 지 1년 반이 지난 현재 2,500명이 메이커봇에 참여하고 있으며 이들은 자신이 상상한 것을 3D 프린터를 이용해 만질 수 있는 제품으로 찍어내는 미래에 살고 있는 사람들이다. 이들은 물건을 사는 것과 3D 프린터로 직접 만드는 것 사이에서 선택을 할 수 있다. 다운로드 가능한 디자인 메이커봇이 있는 가정이나 교실에서 자란 아이에게는 쇼핑을 하는 대신 원하는 물건을 3D 프린터로 만드는 선택권이 있다. 문손잡이가 필요한 사용자는 싱기버스에서 다른 사람이 만든 적이 있는지 찾아볼 수 있다. (싱기버스에 '손잡이'라는 태그가 붙은 디자인이 이미 스물두 개나 된다.[1]) 디지털 디자이너 커뮤니티에서 제작해 올려놓은 손잡이가 마음에 들지 않으면 오픈 라이선스로 공개된 디자인이 있을 경우에는 디자인을 다운로드해 변경하거나 직접 새로 디자인을 할 수도 있다. 공유한다는 생각, 그리고 다른 사람의 디자인을 필요에 맞게 수정할 수 있다는 생각이 이 세계에 존재하는 강력한 힘이다. 문손잡이뿐 아니라 온갖 실용적이고 아름다운 물건에 이르기까지 무엇이든 가능하다.

3D 프린터용 제품 디자인은 아직은 초기 단계다. 기존 프로그램들은 CAD 프로그램으로 만들어져 있고, 여기 숙련되기까지는 포토숍과 비슷한 훈련이 필요하다. 최근에야 역동적인 파라메트릭디자인Parametric

Design으로 사물을 프로그래밍하는 것에 관심 있는 프로그래머들을 위해 만들어진 오픈 SCAD 같은 프로그램이 등장하고 있다. 소프트웨어 엔지니어들은 이제 코드를 실제 물건으로 만들 수 있게 됐다. 미학: 3D

메이커봇 운영자들은 집안 이곳저곳을 고칠 때가 뿌듯한 순간이라고 말한다. 싱기버스 이용자인 슈마티Schmarty는 동네 상점에 샤워커튼 링이 다 떨어지자 직접 샤워커튼 링을 만들고, 그 디자인을 싱기버스에 공유했다. 이제 메이커봇 재생산이 있는 사람이라면 누구도 다시는 샤워커튼 링을 살 필요가 없어졌다. 샤워커튼 링 페이지에 그는 다음과 같이 적고 있다.

> "누구에게나 일어날 수 있는 일이다. 다른 동네로 이사를 갔는데 그만 샤워커튼을 빠뜨리고 온 것이다. '길 건너 잡화점에서 새 봉을 하나 사오지, 뭐.' 하고는 동네 잡화점에 가서 찾던 샤워커튼 봉이 있나 둘러보지만 샤워커튼 링이니 후크니, 샤워커튼을 거는 부품이라고는 하나도 없었다. 낙담한 채 이제 지저분하고 찝찝하게 목욕하는 수밖에 없다는 아주 현실적인 가능성을 마주하는 순간에 생각이 난다. '참, 나한테 메이커봇이 있었지.' 이럴 때 살맛 나는 것 아니겠는가."

슈마티는 오픈 SCAD로 커튼 링을 만들고 소스 파일을 공유했다. 따라서 누구나 파일을 다운로드해 원하는 크기대로 커튼 링을 만들 수 있다. 이미 한 싱기버스 사이트 사용자는 그 소스 파일을 바탕으로 징이 박힌 모양의 링 디자인을 만들어 업로드했다.[2]

메이커봇을 만들 당시, 레이저커터의 크기 때문에 제약이 있었다. 미학: 2D 즉 첫 모델인 메이커봇 컵케이크 CNC로는 100 × 100 × 120 밀리미터 크기의 물건밖에는 출력할 수 없다. 머그컵보다 조금 더 큰 것을 만

들 수 있는 정도다. 특히 건축가들이 이런 점에 불만이 있었다. 이때 싱기버스 사용자 스킴발Skimbal이 놀라운 모듈식 성당을 만들었다.[3] 열 개의 다른 조각으로 구성되어 있는데 이걸 모듈 방식으로 서로 연결하면 나만의 맞춤형, 확장형 성당을 만들 수 있다. 메이커봇으로 할 수 있는 능력의 한계를 넓혀주는 사례였다. 또 다른 한계는 돌출부와 관련된 것이었다. 메이커봇은 약 45도 정도까지는 돌출부를 만들 수 있다. 그렇게 돌출 부위가 있는 물건을 출력할 수는 있지만, 돌출부가 부풀어오른 모양으로 나오기 때문에 출력 후에 또 다듬고 마무리하는 작업이 추가로 필요하다.

메이커봇은 오픈 소스다. 누구나 설계 도면 및 보드 파일, DXF 레이저커터 파일, 소프트웨어와 펌웨어 및 부품 목록을 다운로드할 수 있다. 그럼으로써 메이커봇 사용자는 메이커봇을 속속들이 진정으로 소유할 수 있게 된다. 찰스 팩스Charles Pax는 이를 처음으로 활용한 사람 중 하나다. 그는 전자 장치를 메이커봇 안에 설치하고 싶었고, 그래서 대체 전원 장치를 넣을 수 있게 DXF 레이저커터 파일을 수정하고 자신의 메이커봇의 폼 팩터를 깔끔하게 만들었다. 출력할 때마다 매번 기계를 리셋해야 하는 번거로움이 싫었던 그는 메이커봇 자동 빌드 플랫폼을 개발했다. 찰스는 현재 메이커봇인더스트리의 R&D 부서에서 일하면서 개인 제작 기술을 발전시켜나가고 있다.

메이커봇은 오픈 플랫폼이기 때문에 누구나 쉽게 툴 헤드를 교체해 다르게 응용할 수 있다. 플라스틱을 깎아 프로그램화된 3D 모양을 만드는 '메이커봇 플래스트루더MakerBot plastruder' 외에 우리는 예술가가 드로잉 도구로 사용할 수 있는 '메이커봇 유니콘 펜 플로터MakerBot Unicorn Pen Plotter'를 출시했다. 또 '메이커봇 프로스트루더'는 누구나 메이커봇을 사용해 컵

메이커봇의 여행 경로

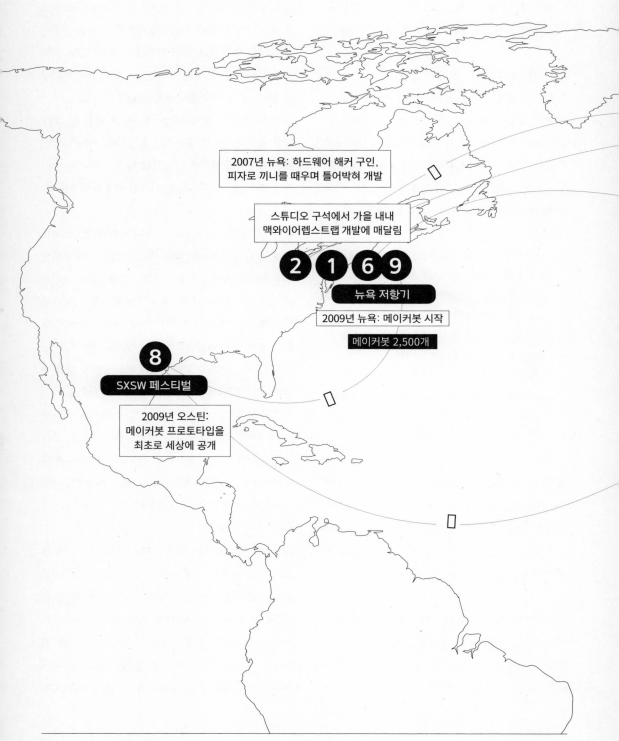

2007년 뉴욕: 하드웨어 해커 구인,
피자로 끼니를 때우며 틀어박혀 개발

스튜디오 구석에서 가을 내내
맥와이어렙스트랩 개발에 매달림

2 1 6 9

뉴욕 저항기

2009년 뉴욕: 메이커봇 시작

메이커봇 2,500개

8

SXSW 페스티벌

2009년 오스틴:
메이커봇 프로토타입을
최초로 세상에 공개

제 25회 카오스 커뮤니케이션 회의

5

3 **4**

모노크롬 로보엑소티카

2008년 빈: 보드카 잔 프린팅 성공

7

미디어랩 프라도(마드리드)

케이크를 장식하거나 시린지 안에 넣을 수만 있으면 무슨 재료든 사용해서 출력할 수 있는 제품이다. 이러한 제품들은 예술가, 요리사, DIY 바이오 실험가에게 전혀 새로운 차원의 가능성을 열어준다. 메이커봇 운영자들은 스테퍼모터Stepper motor를 사용해 아름다운 음악을 만들기도 했다. 8비트 아티스트 '버블리피쉬Bubblyfish'는 메이커봇을 위한 음악을 작곡했고, 다른 많은 사람들도 미디 파일을 변환해 좋아하는 음악을 메이커봇으로 듣기도 했다.

메이커봇 운영자 커뮤니티는 서로 도움을 주고받는 좋은 커뮤니티다. 드레멜퓨지DremelFuge4 개발자인 캐설 가비Cathal Garvey는 쥐 때문에 고민 중이었는데 쥐를 죽이지 않고 산 채로 잡고 싶었다. 그래서 그는 상금을 내걸고 쥐덫 디자인을 공모했다. 메이커봇으로 만들 수 있는 쥐덫을 만들어주면, 그래서 실제로 그걸로 그가 쥐를 잡는 데 성공하면 25달러를 주겠다고 한 것이다. 메이커봇 운영자들에게 쥐덫 디자인을 공모한 바로 다음 날, 싱기버스에 여덟 개의 쥐덫 디자인이 올라왔다.

2010년: 싱고매틱

2009년에서 2010년 사이 우리는 메이커봇 컵케이크 CNC의 소프트웨어와 하드웨어를 모두 지속적으로 업데이트해왔다. 그리고 2010년 가을, 그동안의 모든 업데이트를 통합한 두 번째 제품인 '싱고매틱Thing-O-Matic'을 출시했다. 이 새로운 제품에서는 프린트베드print bed를 따라 이동하는 새로운 방식을 채용하여, 출력하는 동안 출력물의 높이가 높아지면 프린트베드가 Z축을 따라 내려간다. 모든 톨러런스tolerance도 한층 개선됐고 빌드 영역도 넓혀 더 큰 물건도 만들 수 있게 되었다.

> 메이커봇인더스트리에서
> 나와 동료들은 설레는 마음으로
> 미래를 기다리고 있다.
> 이 새로운 산업혁명은
> 이제 겨우 시작일 뿐이다.

메이커봇인더스트리에서 나와 동료들은 설레는 마음으로 미래를 기다리고 있다. 이 새로운 산업혁명 혁명 은 이제 겨우 시작일 뿐이다. 일반인들이 제조, 조작, 생산을 위한 도구들을 직접 사용하기 시작하고 있다. 나는 밤사이 또 어떤 새로운 가능성이 등장했을지 싱기버스에서 확인하는 것이 몹시 즐겁다. 열정과 관심만 있으면 누구에게든 개인제작이라는 영역을 탐험할 수 있는 기회들은 참으로 많다. 쉽게 구할 수 있는 도구들과 메이커봇을 중심으로 형성된 공유 커뮤니티 덕분에 미래는 밝다. 흥미진진한 혁신과 멋진 일들이 생겨나고 있다.

2011년: 2,500개의 메이커봇

처음 메이커봇을 시작했을 때는 이렇게 생각했다. "이걸로 사람들이 무얼 할까?" 그 뒤 메이커봇으로 뭐든지 만들 수 있다는 걸 알았고, 사람들이 자신의 창작물을 공유할 때 그 즐거움을 우리도 함께 나눴다. 2,500개의 메이커봇이 어디선가 작동 중이고 또 매일 새 메이커봇이 어디론가 배송되는 지금, 나는 우리 커뮤니티가 무엇을 함께할 수 있을지 궁금하기만 하다. 2,500개의 메이커봇이 어떤 종류의 문제를 해결할 수 있을까? 전 세계적인 공유 커뮤니티 공유 로서 우리는 어떤 종류의 프로젝트를 함께할 수 있을까?

NOTES

1 http://www.thingiverse.com/tag:knob
2 http://www.thingiverse.com/thing:3465
3 http://www.thingivers.com/thing:2030
4 http://www.thingivers.com/thing:1483

COMMONS-BASED PEER PRODUCTION

THE USER-GENERATED CONTENT OF THE 21ST CENTURY

ﬁﬁﬁﬁ Swarmz. The content providers.

협업생산 시대의
도서관

피터 트록슬러

피터 트록슬러는 이 글에서 공유재 기반 협업생산의 지형도를 그리면서, 오픈 소스 하드웨어의 영역을 분석한다. 특히 팹랩이 내놓은 다양한 이니셔티브를 살펴보면서 비즈니스 잠재력을 밝히고, 사람들이 자기 주도적이고 커뮤니티 중심적인 태도로 스스로의 생산성을 발휘할 수 있도록 그런 이니셔티브가 어떻게 기여하는지도 생각해본다.

피터 트록슬러Peter Troxler는 프로젝트 매니저, 공연 연출가, 커뮤니티 간사 및 산업공학자로 활동한 경력이 있는 독립 연구자이자 개발자다. 그는 이렇게 말한다. "오픈 디자인은 오픈 소스 소프트웨어의 작동 원리를 차용해 디자인의 영역에 적용하는 것이다. 이것은 제품에 대한 지식을 투명하게 전달하고, 그 본질을 제품 자체에 반영한다. 협업 지향적인 생산방식으로서 오픈 디자인의 생산 도구, 방법 및 경험을 공통의 기반으로서 누구나 접근할 수 있으며, 사람들은 자신의 생산성을 자발적으로 발휘할 수 있다. 오픈 디자인은 다양한 형태로 나타났다가 사라지고, 때로는 모순된 모습으로 발현되기도 하면서 끊임없이 진화하고 있다."

http://www.petertroxler.org

오늘날의 개인들은 종종 협업을 통해 물건뿐 아니라 문화 콘텐츠, 지식, 그 밖의 정보를 생산한다. 어떤 경우에는 그 결과와 생산물, 수단, 방법, 그리고 협업으로 얻은 경험을 성장을 위한 자원으로 공유하기도 한다. 공동 창작 이런 현상을 '공유재 기반 협업생산 Commons-based Peer Production'이라고 한다.

공유재 기반 협업생산은 소프트웨어 개발 분야에서 가장 널리 사용된다. 바로 오픈 소스 소프트웨어인데, 대표적인 예가 리눅스 운영체제와 아파치 웹서버이다. 하지만 오픈 소스는 소프트웨어 영역에만 국한된 것은 아니다. 문화, 교육에서 지식의 발견 지식과 공유까지 다른 영역으로 퍼져나가고 있다. CCL 크리에이티브커먼즈 을 사용하는 많은 사람들, 블렌더Blender 영화, VEB필름라이프치히VEB Film Leipzig, 셀 수 없이 많은 열린 교육 이니셔티브, 세티앳홈SETI@home 프로젝트, 위키백과, 오픈스트리트맵Open Street Map, 슬래시닷Slachdot 등이 모두 오픈 소스의 사례들이다. 공유재 기반 협업생산은 일반적으로 디지털 혁명, 즉 새로운 디지털 정보 기술의 보편화에 따른 것으로 보인다.[1]

비록 공유재 기반 협업생산의 시작은 디지털 발전으로 거슬러 올라가지만, 순수 디지털 영역을 넘어서는 개념이다. 수많은 오픈 소스 하드웨어 프로젝트의 목표는 협업생산 방식으로 물리적인 물건을 만들어내는 것이며, 누구나 자기 물건을 직접 생산할 수 있는 것을 추구하는 '팹Fab(공작을 뜻하는 fabrication의 줄임말)' 이니셔티브들은 말할 것도 없다.

아마 이런 이니셔티브들이 등장하는 것은 클레이 셔키Clay Shirky가 지적하듯 많은 "물리적 활동에서 데이터의 중요성이 너무 커진 탓에 이제 물리적 요소들은 디지털 제작 사슬의 맨 마지막 실행 단계에 지나지 않

기 때문"일 것이다.[2] 그렇다면 아마도 공유재 기반 협업생산 모델은 사람들에게 "도덕적 행동을 할 수 있는 기회들을 제공"할 것이고, 따라서 "도덕적 개인들에게 도움이 되는" 모델일 것이다.[3]

요차이 벤클러Yochai Benkler는 "네트워크 정보경제, 즉 정보, 지식, 문화가 유비쿼터스, 탈중심적 네트워크를 통해 사회 전체로 퍼지는 경제에서 생산성과 성장은 20세기 산업정보경제와는 근본적으로 다른 형태로 지속될 수 있는데, 여기에는 두 가지 중요한 특징이 있다. 첫째, 시장 밖에서 이루어지는 생산이 실물 경제에서의 생산보다 중요한 역할을 할 수 있다. 둘째, 시장경제에 기반을 둔 것이든 아니든, 극히 탈중심적인 생산과 유통 역시 마찬가지로 훨씬 중요한 역할을 할 수 있다."라고 지적한다.[4] 추세: 네트워크 사회

공유재 기반 협업생산의 이익 또는 '혜택'이 꼭 금전적인 것만은 아니다.[5] 그 보상으로는 미래의 수익이나 평판이 높아지는 것을 알게 됨으로써 얻는 긍정적인 효과처럼 간접적인 방식도 있고, 이는 미래에 컨설팅, 맞춤화(특별주문제작Customization), 유지 보수 및 기타 서비스 (유료) 계약으로 이어질 수도 있다. 이익에는 또 경제 전문가들이 쾌락적 보상이라고 부르는 것도 포함된다. 즉 소비가 아닌 창작 행위가 프로슈머Prosumer에게 즐거움을 준다는 것이다. 동료의 인정도 자기 만족을 느낌으로써 얻는 또 다른 심리적 보상이다. 이때 금전적 수단에 의존하지 않고도 소비를 생산으로 교환한다는 점에서 이익이 발생한다.

오픈 소스 하드웨어

2006년 이래 필립 토론Philip Torrone과 리모 라드야다 프리드 Limor Ladyada Fried는 잡지 《메이크》의 오픈 소스 하드웨어 프로젝트 소개 코너를 맡고 있다. 이것은

'좋은 일에 쓰이는 선물'[6] 선언에 대한 휴가철 쇼핑 가이드에서 시작됐다. 2010년 5월호에서 '밀리언 달러 베이비'라는 제목으로(아마도 오픈 소스 하드웨어의 끈질기게 물고 늘어지는 성격을 빗댄 것이리라.) 오라일리푸캠프이스트 O'Reilly Foo Camp East에 참가한 회사 열다섯 곳의 사례를 소개했는데 다음과 같다.

아다프루트인더스트리 Adafruit Industries
교육용 전자기기 키트 제작업체

아두이노 Arduino
오픈 소스 컴퓨팅 플랫폼

비글보드 Beagle Board
오픈 컴퓨터 보드 제조사

버그랩스 Bug Labs
모듈형 레고 타입 컴퓨터 하드웨어

춤비 Chumby
독립형 인터넷 콘텐츠 뷰어

데인저러스프로토타입 Dangerous Prototypes
네덜란드 해커들이 오픈 소스 리버스 엔지니어링 도구를 파는 기업가로 변신한 사례

DIY드론스 DIY Drones
오픈 소스 무인 드론

에빌매드사이언티스트랩스 Evil Mad Scientist Labs
교육 프로젝트

리퀴드웨어 Liquidware
아두이노 액세서리 제조사

메이커봇인더스트리 Makerbot Industries
메이커봇 3D 프린터와 공유 플랫폼 싱기버스를 만든 회사

메이커셰드 Maker Shed
《메이크》와 메이커페어 Maker Fair를 시작한 상점

파라랙스 Parallax
마이크로컨트롤러 프로그래밍 및 인터페이싱 교육 회사

시드스튜디오스 Seed Studios
중국판 아두이노 프로젝트

솔라보틱스 Solarbotics
태양열 키트, 로봇 키트, BEAM 로보틱스

스파크펀일렉트로닉스 Spark Fun Electronics
교육 및 프로토타입 제작용 전자기기 제품

이 회사들은 모두 오픈 소스 하드웨어를 판매하면서 제품을 중심으로 일종의 커뮤니티를 생성하고 있다. 토론과 리모는 이들이 총 약 5,000만 달러 정도의 수익을 발생시키고 있는 것으로 추정한다. 또한 현재 약 200개의 비슷한 오픈 소스 하드웨어 프로젝트가 있다고 보고 있다. 이 둘의 전망에 따르면 오픈 소스 하드웨어 커뮤니티에서 발생하는 수익은 2015년이면 10억 달러에 이를 것으로 보인다. 렙랩 커뮤니티와 같이 일부 커뮤니티는 최근 특히나 눈에 띄는 성장세를 보이고 있다.[7]

케르스틴 발카 Kerstin Balka, 크리스티나 라쉬 Christina Raasch, 코르넬리우스 헤르스타트 Cornelius Herstatt는 나아가 Open-innovation-projects.org를 통해 오픈 소스 하드웨어 프로젝트 사례 수집에 나섰다. 2009년 이들이 축적한 데이터베이스에는 106개의 항목이 쌓였으며, 그중 일흔여섯 개는 진정한 의미에서 물리적 제품의 오픈 개발, 즉 오픈 디자인이었다. 사이트에 정의된 바에 따르면 오픈 디자인은 새로운 디자인에 대한 정보를 무료로 공개하는 것을 특징으로 하며, 시장의 활용을 위해 하나의 디자인 또는 제한적인 수의 여러 관련 디자인을 공동으로 개발하려는 의도를 갖고 이루어진다. 데이터베이스에 포함되어 있는

사례들 중에는 오픈모코Openmoko, 팹앳홈, 오픈에그 OpenEEG, 원랩톱퍼차일드One Laptop Per Child 소셜 디자인, 미크로콥터Mikrokopter, 렙랩 등이 있다.

> **디자인의 물질성이 갖는 제약과 가능성을 무시한 채 오픈 소스 소프트웨어 활동 방식을 그대로 가져다가 오픈 디자인 영역에 적용해도 될 거라고 믿는 건 지나치게 순진한 생각이다.**

발카, 라쉬, 허슈타트는 이 오픈 디자인 프로젝트 데이터베이스를 이용해 오픈 소스 소프트웨어 프로젝트들 간의 유사점과 차이점을 밝히기 위한 통계 연구를 실시했고,[8] 그 결과 다음과 같은 결론을 얻었다. "오픈 디자인 커뮤니티에서는 물리적인 물건이 소프트웨어와 매우 비슷한 방식으로 만들어질 수 있다. 심지어 사람들이 디자인을 물리적 사물의 소스 코드로 인식하고, 소스를 수정함으로써 물건을 수정한다고 할 수 있을 정도다." [9] 그러나 이들은 또한 "오픈 디자인에서의 오픈 부품 전략은 전체 디자인 단계에서가 아니라 구성 요소 단계에서 수립되며"[10] "소프트웨어와 하드웨어 구성 요소의 공개의 정도는 완전히 다르다. 소프트웨어가 하드웨어에 비해 투명성, 접근성, 복제성이 더 높다."[11] WYS ≠ WYG고 분석했다. 실제로, 이 같은 시각을 뒷받침하는 학계의 많은 논의에도 디자인의 물질성이 갖는 제약과 가능성을 무시한 채 오픈 소스 소프트웨어 활동 방식을 그대로 가져다가 오픈 디자인 영역에 적용해도 될 거라고 믿는 건 지나치게 순진한 생각이다.

팹

이러한 단일한 목적 또는 단일 제품에 기반을 둔 프로젝트 외에도, 디자인을 공유하고 사람들이 직접 '물건을 만들도록' 장려함으로써 공유재 기반 협업생산 확산을 도모하는 다른 이니셔티브들도 있다. 그중에는 만드는 행위의 즐거움에 초점을 두는 것도 있다. 풀뿌리 발명 미국의 메이커페어와 잡지 《메이크》《크래프트Craft》가 대표적인 예다. 포노코, 셰이프웨이즈, 싱기버스처럼 더 쉽게 공유, 배포하고 홍보하는 것에 초점을 둔 이니셔티브들도 있다. 그 밖에 더 진지하고 좀 더 큰 목표를 둔 사회적 실험 차원에서 이루어지는 오픈소스이콜로지Open Source Ecology와 그곳에서 운영하는 실험적인 시설인 팩터이팜Factor E Farm이 있다.[12]

또한 '기계 공유 상점'이라는 카테고리로 묶어볼 수 있는 공유재 기반 협업생산 이니셔티브도 있다.[13] 이런 이니셔티브들은 보통 수작업용 공구와 비교적 저렴한 공작 기계(레이저커터, 라우터, 3D 밀 등)를 갖춘 작업장을 중심으로 이루어진다. 사용자들은 예전 같으면 수십만 유로짜리 장비가 있어야 만들 수 있었을 2차원, 3차원의 물건을 이런 식으로 만든다. 그들은 디지털 드로잉과 오픈 소스 소프트웨어로 기계를 조작하고, 전자회로와 도구를 만든다.

원헌드레드케이거라지100k-Garages는 "근처 상점이나 차고에서, 프로젝트나 제품을 위해 온갖 종류의 재료 부품을 자르고 기계로 만들고 드릴로 구멍을 뚫고 조각할 수 있는 디지털 공작 도구들을 갖춘 작업장 커뮤니티"다.[14] 대부분의 작업장은 미국과 캐나다에 있으며(약 180곳) 유럽에 다섯 곳, 오스트레일리아에 두 곳이 있다. 원헌드레드케이거라지는 주로 사용자가 디자인을 가져오면 수수료를 받고 제작해주는 부분 제작 상점들의 네트워크를 구축하고 있다. 이러

한 상점들은 개인제작자들이 상점의 물품을 이용해 직접 자기 물건을 만들 수 있도록 하는 것이 아닌 전문적인 제작 서비스를 제공한다. 수준 높은 제작 기술과 표준화된 장비를 통해(이 네트워크는 CNC 라우터 제조사인 숍봇인더스트리ShopBot Industries가 후원하고 있다.) 이들은 제작 부분은 확실히 책임지고 사용자가 디자인에만 집중할 수 있도록 해주는 플랫폼을 구축하고 있다. 인기 있는 공유 플랫폼 중 하나인 포노코는 더 활발한 교류를 지원한다.

테크숍TechShop은 전형적인 공작실 도구(용접 장비, 레이저커터, 제분기)와 그러한 도구에 사용하는 디자인 소프트웨어를 갖춘 작업장 그룹으로, 주로 '헬스클럽 방식', 즉 월 단위로 등록하면 도구, 기계, 디자인 소프트웨어 및 그 밖의 전문 장비들을 사용할 수 있는 방식으로 운영된다. 도구 사용법에 대한 수업도 유료로 제공하고 있다. 캘리포니아의 샌프란시스코 먼로파크와 산호세, 노스캐롤라이나 롤리, 오리건 포틀랜드, 마이애미 디트로이트에 영업점을 두고 미국 고객들을 위한 맞춤형 서비스를 제공하고 있다.[15] 크리스 앤더슨Chris Anderson은 테크숍을 "원자 시대의 인큐베이터"라고 묘사했는데, 이유인즉 이러한 시설들을 이용하는 것이 주로 프로토타이핑과 소량생산을 위해 테크숍을 찾는 기업가들이라는 것이다.[16] 그러나 온라인 회원 프로젝트 갤러리에서는 악어 뼈의 3D 스캔이라든가 맞춤제작 스포츠 장비, 영화 소품, 대바늘용 레이저커터 치수, 레이저로 새긴 노트북, 관절염에 걸린 강아지를 위한 적외선 히터 등 실로 다양한 프로젝트를 볼 수 있다.

해커스페이스도 협업생산이 이루어지는 곳이다. 이들은 스스로를 "사람들이 만나고 프로젝트를 할 수 있는, 커뮤니티가 운영되는 물리적 공간"이라고 정의한다.[17] 반문화 운동에서 시작된[18] 이러한 공간은 "사람들이 직장이나 학교의 테두리 밖에서 기술과 과학에 대해 배울 수 있는 공간"이다.[19] 장비와 운영 자금은 십시일반으로 마련한다.

해커스페이스는 회비, 강의 참가비, 기부금, 지원금 등 다양한 방법을 동원해 유지된다. 해커스페이스에서 이루어지는 활동들은 컴퓨터, 기술, 디지털 또는 전자예술에 관한 것들이다. 해커스페이스는 동일한 형식을 따르되 지역 이니셔티브로 설립된다. 해커스페이스 생태계는 전 세계 수백만 곳의 회원 조직으로 구성되어 있으며, 그중 절반 정도는 활동이 없거나 수리 중이다.[20] 해커스페이스가 되려면 기본적으로 스스로 해커스페이스라고 선언만 하면 되는 것이어서, 'hackerspaces.org' 위키에 이름을 올리는 것만으로도 충분하다. 따라서 컴퓨터를 능숙하게 다룰 줄 아는 사용자에게는 진입장벽이 매우 낮다. 그러나 어쩌면 낮은 진입장벽이 '등록'은 해놓고 활동이 없는 해커스페이스가 비교적 많은 이유이기도 할 것이다. 해커스페이스 간의 협업공동창작이 최근 '해커톤hackerthon'이라는 형태로 시작되고 있는데, 이러한 마라톤 세션은 아직까지는 참여 공간에서 이루어지는 활동만 보여주는 수준을 벗어나지는 못하고 있는 것 같다.[21]

> **오픈 소스라는 타이틀은 기기라면 사족을 못 쓰는 몇몇 사람들 사이에서 소위 꽤 '쿨하다'는 인증이다.**

'공작 실험실Fabrication Laboratory'의 줄임말인 팹랩Fab Lab은 전 세계적으로 점점 더 그 숫자가 늘어나고 있는 이니셔티브다. 팹랩은 좀 더 개념적인 근거를 두고

있는데, '(거의) 무엇이든 만드는 법How To Make (almost) Anything'22이라는 이름의 MIT 수업에서 출발했기 때문이다. 이 글을 쓰고 있는 현재, 팹랩 커뮤니티 공동체에 약 예순 개의 랩이 활동 중이며 조만간 쉰 개가 새로 문을 열 예정이다. 커뮤니티 내에서 이루어지는 몇몇 협업 프로젝트들, 그리고 랩들 사이에 디자인과 경험을 나누기 위한 수많은 이니셔티브가 진행되고 있다. 해커톤과 비슷하지만 그보다는 더 정기적이고 체계적으로 진행된다. 전 세계의 모든 랩은 MIT가 호스팅하는 공동 비디오 컨퍼런스 시스템을 통해 서로 연락할 수 있는데, 이 시스템을 통해 특별 회의나 정기 컨퍼런스, 팹랩 아카데미 트레이닝 프로그램이 실시된다.

학술 출판물에 수많은 팹랩 프로젝트 사례가 언급되고 있다. 미칵Mikhak 연구팀은 인도 마하라슈트라Maharashtra 파발Faval 마을 외곽에 위치한 비기안아슈람팹랩Vigyan Ashram Fab Lab과 코스타리카 산호세에 있는 코스타리카기술연구소에서 진행되는 프로젝트들을 소개한다. 인도에서는 전기 생산을 위해 사용하는 디젤 엔진의 시간 정확도를 향상하기 위해 컨트롤러 보드를 개발하는 프로젝트와, 우유를 생산하는 낙농센터와 가공 공장이 아니라 생산 단계에서부터 우유 품질을 관리하기 위한 기기를 개발하는 프로젝트가 진행되고 있다. 코스타리카에는 농촌 마을의 특정 피부 질환을 모니터링하는 것과 같이, 농업, 교육, 의료 측면에서 적용할 수 있는 무선 진단 모듈 관련 프로젝트가 있다.23 소셜 디자인

『개인제작: 개인 컴퓨터에서 일어나는 혁명FAB: The Coming Revolution on Your Desktop』에서 저자 닐 거셴펠트Neil Gershenfeld는 자신의 MIT 수업 '(거의) 무엇이든 만드는 법'에서 학생들의 작품 사례를 나열한다. 목록에는 비명소리를 수집해 재생하는 가방, 앵무새가 부리를 이용해 조작할 수 있는 컴퓨터 인터페이스, 개인 맞춤형 자전거 프레임, 소를 동력으로 이용한 발전기, 씨름을 벌여야만 끌 수 있는 알람시계, 입는 사람의 사적인 공간을 보호해주는 방어복 등이 있다.24

아르네 젠게달Arne Gjengedal은 링겐Lyngen 솔빅Solvik 농장의 노르웨이 MIT 팹랩에서 초기에 진행된 프로젝트들을 소개했다. 산간 지역에서 양을 몰기 위해 전기통신 설비를 사용한 '전기 양치기' 프로젝트, 재활용 비가 올 때 안전모의 안면보호대를 닦기 위한 '안전모 와이퍼', 산업, 과학 및 의료 무전기를 위한 '광대역 안테나', 저대역 통신폭 인터넷 프로토콜을 위한 '인터넷 0' 프로젝트, '퍼펙트 안테나', 그리고 랩에서 로봇의 위치를 지정하기 위한 '위치 지정 시스템' 등이다.25 다이앤 피퍼Diane Pfeiffer는 분산 디지털 디자인의 맥락에서 자신이 직접 진행했던 실험과 프로젝트를 설명한다. 레이저커트 뉴스, 디지털 색상 연구 및 화소 이미지, 레이저커트 스크린, 레이저커트 팔찌(팔찌는 지역 상점에서 판매했다.) 등의 실험을 했으며, 진행한 프로젝트로는 뒤틀린 의자Distorted Chair와 아스페라투스 타일Asperatus Tile이 있다.26

비즈니스 가능성

이러한 이니셔티브들은 모두 공유재 기반 협업생산 생태계(비시장적 생산 혹은 극단적으로 탈중앙집중적인 생산)의 다양한 측면들을 나타내며, 혹은 적어도 그러한 생태계의 출현에 기여하고 있다.

토론과 프리드는 오픈 소스 하드웨어를 둘러싸고 어떻게 상당한 규모의 정규 시장이 형성되고 확장되어 왔는지를 보여주는 작업을 해왔다. 그런 오픈 소스 하드웨어 사업들도 분명 시장 여건에 따라 운영되며,

극단적으로 탈중앙집중적 생산 방식을 고집하지도 않는다. 사실 토론과 프리드가 하고자 하는 것이 오픈 소스 하드웨어가 시장성 있는 제품으로 이어질 수 있음을 '입증'하는 것이라고도 할 수 있을 것이다. 확실히, 오픈 소스라는 타이틀은 기기라면 사족을 못 쓰는 몇몇 사람들 사이에서는 소위 꽤 '쿨하다'는 인증이다. 모든 것을 개방하다

아두이노와 메이커봇으로 대표되는 이러한 오픈 소스 하드웨어 프로젝트들 중 상당수가 현재 협업생산 생태계에 오픈 소스 재료들을 제공해주고 있다. 물론 제공 비용이 있지만, 모든 부품을 발품을 팔아 구하고, 직접 일일이 조립하고, 또 호환이 안 될 수도 있는 등 번거로운 부분이 한두 가지가 아니라는 점을 생각하면 그 비용이 더 싸다. 이러한 재료들을 구성 단위로 삼아 고차원적 기계를 만들 수 있다는 점에서 오픈 소스 개발의 플랫폼으로 기능하는 것이다. 구성 요소 자체를 놓고 보자면, 이러한 것들은 그 내부 구조와 기능이 투명하게 공개되고 언제든 수정될 가능성을 내포한다는 점에서 오픈 소스다. 청사진

이렇게 패키지로 판매되는 조립식 오픈 소스 기계들은 많은 협업생산자들의 선택을 받고 있으며, 고도로 분산화된, 개인에게 고도로 맞춤화된 생산을 위한 중요한 토대를 형성하고 있다. 돈을 주고 기성품을 사는 대신 조립해서 기계를 소유하는 것이 가능해졌다. 다운로드 가능한 디자인 그리고 오픈 소스라는 특성 덕분에 특정 요건에 맞게 조정하기도 더 쉽고 심지어 전혀 새롭게 다른 용도로 변경할 수도 있다.

원헌드레드케이거라지의 경우, 재료를 상품화하는 대신에 제작 과정 중 한 부분을 상품화했다. 바로 절단 공정이었다. 숍봇 CNC 라우터를 이용한 공정이 레이저커터에 비해 다소 까다롭다는 것을 감안할 때, 특정 지역에 절단 설비가 모여 있어 어느 정도 촘촘한 네트워크가 확보된다면, 효율성과 안전성이라는 측면에서 충분히 현실성이 있는 방식이다. 그러나 이 경우 분업이 생겨나게 되며, 사용자 및 고객으로부터 그들이 얻을 수 있는 잠재적인 배움의 경험, 그리고 나아가 잠재적으로 더 보편적인 공유재에 기여할 수 있는 기회를 박탈하고 만다. 결국 숍봇은 공유재와는 다소 거리를 두는, 어느 정도는 공유에 배타적인 성격을 유지하고 있다.

테크숍, 해커스페이스, 팹랩은 모두 공유재의 일부로, 혹은 그보다는 공유재의 근간으로 설비와 지식을 제공하고 있다. 테크숍이 운영되는 환경은 지극히 상업적이다. 협업생산이 혹시 우연히 자생적으로 일어날 수도 있겠지만, 그렇더라도 사람들이 지지할 만한 동기는 딱히 없을 것이다. '원자 시대의 인큐베이터'로서, 이들은 시장 영역 안에 머무르는 안전한 행로를 취하면서도 탈중앙집중적인 프로토타입 제작과 생산을 위한 기회를 효과적으로 만들어내고 있다.

반면, 해커스페이스는 비시장적이며 때로는 반시장적인, 선언 공유재를 기초로 하는 원칙의 토대 위에 움직이면서 스스로 이름, 정의, 역사를 철저히 고수하고 있다. 이들이 중점을 두는 부분은 개인, 협업 프로젝트를 하는 것이다. 해커스페이스는 배타적인 것과는 거리가 멀다. 이들은 해커스페이스에서 많은 시간을 보내는 비정기 이용자들까지 포용하는 경우가 많다. 닉 파Nick Farr는 심지어 그런 비정기 이용자들이 "어쩌면 정기 회원들보다 훨씬 더 큰 기여를 하면서도 여러 다양한 이유 때문에 공식적으로 참여하지는 않으려 하는 것일 수 있다."고 추측하기도 한다.[27]

협업생산 시대의 도서관

개인제작의 세계는 두 가지 차원으로 설명할 수 있다. 본질 측면에서 좀 더
재생산적인Reproductive 이니셔티브와 생성적인Generative 이니셔티브로 나누거나,
접근법 측면에서 좀 더 기반 중심적인 이니셔티브 또는 좀 더 프로젝트 중심적인
이니셔티브로 나눌 수 있다.

공유재에 대한 팹랩의 의지는 이들의 구조에서도 분명하게 드러난다. 팹랩이 되면 헌장에 서명하는데, 이 헌장은 특히 오픈 액세스를 명시하고 상호 학습을 핵심 요소로 지정하며 "팹랩에서 만들어진 디자인과 과정은 반드시 개별 사용 시에도 사용할 수 있도록 해야 한다."고 정하고 있다. 그러나 같은 조항에서 또한 지식재산권은 '선택에 따라' 보호될 수 있도록 하고 있다. 이 점을 강조하면서 헌장에서는 "팹랩에서 상업적 활동에 대한 인큐베이팅이 이루어질 수 있다."고 명시하는 한편, 오픈 액세스와 충돌할 수 있는 가능성을 경고하고, 사업 활동이 랩 안에 머물지 말고 더 크게 성장하여 그 성공에 기여한 발명가, 랩, 네트워크에 다시 돌려주도록 장려한다.[28] 팹랩은 얼핏 모순되는 듯 보일 수도 있는 특징들이 신기하게 뒤섞여 있지만, 아마 벤클러의 네트워크 정보 경제에 가장 가까운 실제로 간주될 만할 것이다. 추세: 네트워크 사회

책, 도서관, 그리고 자발적 생산이 주는 선택권

구성 요소나 생산 설비로서의 오픈 소스 하드웨어는 전통적인 구성 요소들과 기계처럼 단순히 제품과 생산에 대한 기술적 지식을 구현하는 데 그치지 않는다. 도무지 이해 불가능한 블랙박스 같은 고차원적 20세기 엔지니어링 WYS≠WYG 과는 달리 이들은 오픈 소스 디자인의 결과로 만들어진 지식에 대한 접근권을 사용자에게 나눠준다. 책이 글을 읽을 수 없는 사람에게는 아무 의미가 없지만 읽을 수 있는 사람에게는 그 내용을 다 내어주는 것처럼, 오픈 소스 하드웨어는 그 언어를 이해하는 사람들에게 전문 지식을 공개한다.

오픈 소스 하드웨어를 공유재 기반 협업생산이라는 '책'에 비유할 수 있다면, 테크숍, 해커스페이스, 팹랩은 도서관이라 할 수 있을 것이다. 전통적인 도서관은 책에 적힌 지식을 접하기 위한 공동 공간의 역할을 하고 사실상 지식이 생산될 수 있는 장소를 제공한다. 마찬가지로, 프린트숍은 누구나 카드에서 책, 티셔츠와 머그잔에 이르기까지 자신만의 다양한 프린트 제품을 생산할 수 있게 해준다. 인터넷 피시방도 지식에 접근할 수 있도록 하는 역할을 하는데, 모두 공동의 정보 및 커뮤니케이션 기반에 연결될 수 있는 곳이기 때문이다. 이렇게 새롭게 등장한 실험실들은 모두 공동 생산의 도구, 방법, 경험에 대한 보편적 접근권을 제공하는 장소인 셈이다. 사실 2010년 미국 의회에 제출된 국가 팹랩 법안 행사 은 이러한 맥락에 따라 주장을 펼치면서 다음을 목적으로 하고 있다. "과학과 엔지니어링 기술이 있는 새로운 세대를 육성하고 세계적 수준의 개인 맞춤식, 전통 방식으로 제조된 제품을 생산할 능력을 갖춘 노동력을 제공한다."[29]

오픈 소스 하드웨어를 다룬 사업 기획안과 다양한 개인제작 이니셔티브는 모든 경우가 다 똑같이 간단하지는 않다. 앞서 언급했다시피, 공유재 기반 협업생산은 오픈 소스 제품을 판매하고 오픈 소스 커뮤니티에서 회비를 받거나 유료 교육 및 제작 서비스를 제공함으로써 금전적 수익 창출을 위한 방법을 찾아왔다. 공유재 기반 협업생산이 갖는 강한 매력은 아마 부분적으로는 쾌락적 보상에 기인한다고 할 수 있을 것이다. 창작의 즐거움, 주변의 인정을 받으면서 느끼는 자부심, 성취감과 위상 같은 것들이다. 그러나 예를 들어 개인제작자가 오픈 하드웨어 디자인으로 얻은 명성 덕분에 기업의 개발 사업을 수주하거나 제품 관리자로 계약을 맺게 된다거나 하는 등 그런 쾌락적 보상이 물리적 이익 발생으로 이어지는 간접적 메커니즘을 뚜렷하게 보여주는 이렇다 할 사례는 아직 없다. 혹은 그런 사례가 있기는 하지만 공개된 바는 없는 것 같다. 또 공유재 기반 협업생산은 더 많은 개발자와 생산자가 시장 환경에서나 비시장 환경에서 실질적인 수입

을 창출할 수 있는 플랫폼으로서의 잠재력을 아직은 실현하지 못하고 있다.

요차이 벤클러가 지적하듯, "이러한 노력들은 과거 물리적 경제 (…) 또는 산업 정보 경제에 살던 사람들은 거의 접근이 불가능했던 생산 영역에서 나타난 새로운 생산 방식의 출현이라는 점에 주목해야 한다."[30] 공유재 기반 협업생산 이니셔티브들은 사람들이 자기주도적이고 커뮤니티 중심적인 태도로 스스로의 생산성을 발휘할 수 있도록 해준다. 이처럼 다양한 이니셔티브들이 등장함으로써 사람들은 근본적으로 다른 여러 방식 중에 자신에게 맞는 방식을 선택할 수 있게 된다. 실제로 사람들은 "과거 세대 경제 시스템의 기득권층"[31]의 로비로 결정된 지금과 같은 소비 방식을 묵묵히 받아들이는 대신, 스스로 선택하지 않을 수 없게 되었다.

오픈 소스 하드웨어와 공작 이니셔티브가 출현한 것도 불과 몇십 년밖에 되지 않았지만, 공유재 기반 협업생산은 아직 초기 단계다. 이런 새로운 생산 방식에 대한 바르고 지속성 있는 유일한 접근법을 과연 찾았는지, 혹은 그 보편적인 접근법이 언젠가 나타날 것인지는 아무도 모른다. 혁명 현재의 현상이 공유재 기반 협업생산의 다양한 특성을 내포하는 다양한 모델들이 풍요롭게 공존하는 세상으로 이어져, 사용자들이 상황에 맞게 여러 방식 중에 바꿔가며 적용할 수 있게 될 가능성은 더욱 확실해 보인다. 그렇다고 할 때, 전통적인 기업들이 이와 같은 진정한 프로슈머 선택이라는 새로운 현실에 적응할 수 있을지, 한다면 과연 어떻게 적응할지 궁금하기만 하다.

NOTES

1 Benkler, Y, *The Wealth of Networks. How Social Production Transforms Markets and Freedom*. New Haven and London, Yale University Press, 2006.

2 Shirky, C, 'Re: [decentralization] Generalizing Peer Production into the Physical World'. Forum post,5 Nov 2007 at http://finance.groups.yahoo.com/group/decentralization/message/6967(2010년 10월 30일 접속)

3 Benkler, Y and Nissenbaum, H, 'Commons-based Peer Production and Virtue', *The Journal of Political Philosophy*, Vol. 14, No. 4, 2006, p. 394.

4 Benkler, Y, 'Freedom in the Commons: Towards a Political Economy of Information', Duke Law Journal,Vol. 52, 2003, p. 1246f.

5 Benkler, Y, 'Coase's Penguin, or, Linux and The Nature of the Firm', *The Yale Law Journal*, Vol. 112, 2002.

6 http://blog.makezine.com/archive/2006/11/the_open_source_gift_guid.html

7 Jones, R, Bowyer, A & De Bruijn, E, 'The Law and the Prophets/Profits'. Presentation given at FAB6: The Sixth International Fab Lab Forum and Symposium on Digital Fabrication, Amsterdam, 15–20 August 2010. http://cba.mit.edu/events/10.08.FAB6/RepRap.ppt (2010년 8월 30일 접속)

8 Balka, K, Raasch, C, Herstatt, C, 'Open Source beyond software: An empirical investigation of the open design phenomenon'. Paper presented at the R&D Management Conference 2009, Feldafing near Munich, Germany, 14–16 October 2009. See also: Balka, K, Raasch, C, Herstatt, C, 'Open Source Innovation: A study of openness and community expectations'. Paper presented at the DIME Conference, Milan, Italy, 14–16 April 2010.

9 2009 연구, p. 22.

10 2010 연구, p. 11.

11 Idem.

12 Dolittle, J, 'OSE Proposal–Towards a World-Class Open Source Research and Development Facility' http://openfarmtech.org/OSE_Proposal_2008.pdf (2010년 6월 6일 접속)

13 Hess, K. *Community Technology*. New York: Harper & Rowe, 1979.

14 100kGarages. http://www.100kgarages.com (2010년 8월 30일 접속)

15 테크숍은 샌프란시스코 만 지역에만 있는 무료 작업장이다. http://techshop.ws/(2010년 8월 30일 접속)

16 Anderson, C, 'In the Next Industrial Revolution, Atoms Are the New Bits', Wired, Feb. 2010. http://www.wired.com/magazine/2010/01/ff_newrevolution/all/1 (2010년 6월 4일 접속)

17 HackerspaceWiki. http://hackerspaces.org/wiki/ (2010년 8월 30일 접속)

18 Grenzfurthner, J, and Schneider, F, 'Hacking the Spaces' on monochrom.at, 2009. http://www.monochrom.at/hacking-the-spaces(2010년 8월 30일 접속)

19 Farr, N, 'Respect the past, examine the present, build the future', 25 August 2009. http://blog.hackerspaces.org/2009/08/25/respect-the-past-examine-the-present-build-the-future/(2010년 8월 30일 접속)

20 List of Hackerspaces. http://hackerspaces.org/wiki/List_of_Hacker_Spaces(2010년 8월 30일 접속)

21 Synchronous Hackathon. http://hackerspaces.org/wiki/Synchronous_Hackathon(2010년 8월 30일 접속)

22 Gershenfeld, N, *FAB: The Coming Revolution on Your Desktop*. From Personal Computers to Personal Fabrication, Cambridge: Basic Books, 2005, p. 4.

23 Mikhak, B, Lyon, C, Gorton, T, Gershenfeld, N, McEnnis, C, Taylor, J, 'Fab Lab: An Alternative Model of ICT for Development'. Paper presented at the Development by Design Conference, Bangalore, India, 2002. Bangalore: ThinkCycle. http://gig.media.mit.edu/GIGCD/latest/docs/fablab-dyd02.pdf(2010년 7월 11일 접속)

24 Gershenfeld, op.cit.

25 Gjengedal, A, 'Industrial clusters and establishment of MIT Fab Lab at Furuflaten, Norway'. Paper presented at the 9th International Conference on Engineering Education, 2006. http://www.ineer.org/Events/ICEE2006/papers/3600.pdf (2010년 3월 3일 접속)

26 Pfeiffer, D, Digital Tools, Distributed Making& Design. Thesis submitted to the faculty of the Virginia Polytechnic Institute and State University in partial fulfilment of the requirements for the Master of Science in Architecture. Blacksburg, VA: Virginia Polytechnic Institute and State University, 2006.

27 Farr, N, 'The Rights and Obligations of Hackerspace Members', 19 August 2009. http://blog.hackerspaces.org/2009/08/19/rights-and-obligations-of-hackerspace-members/(2010년 8월 31일 접속)

28 Fab Charter, 2007. http://fab.cba.mit.edu/about/charter/ (2011년 1월 11일 접속)

29 H.R. 6003: To provide for the establishment of the National Fab Lab Network (···). http://www.govtrack.us/congress/billtext.xpd?bill=h111-6003(2010년 10월 13일 접속)

30 Benkler, Y, 'Freedom in the Commons: Towards a Political Economy of Information', *Duke Law Journal*, Vol. 52, 2003, p. 1261.

31 Idem, p. 1276.

WITH MY OPENCARD, I NEVER HAVE TO WORRY ABOUT INTELLECTUAL PROPERTY RIGHTS ANYMORE.

THE OPENCARD. PREMIUM SHARING.

베스트셀러는 더 이상 없다

요스트 스미르스

현재의 저작권 체계는 몇몇 베스트셀러 작가에게는 유리하지만 대부분의
전업 창작자에게는 전혀 이익을 주지 못한다. 요스트 스미르스는
대부분의 예술가나 디자이너들이 겪고 있는 재정적 상황을 비롯한 전반적인
시장을 개선하기 위한 방법과 함께 지식과 창작의 자원을 사유화하지 않고
공동 자산으로 지키기 위한 방법을 살펴본다.

요스트 스미르스 Joost Smiers는 네덜란
드 위트레흐트예술대학 Utrecht School of
the Arts 정치학과 명예교수이며, 캘리포
니아주립대학교 Califonia State University 로
스앤젤레스캠퍼스의 문화예술학과 객원
교수다. 그는 전 세계 문화 관련한 의사
결정의 문제에서부터, 지식재산, 저작권
및 퍼블릭 도메인의 새로운 비전, 표현
의 자유 대 책임의 문제, 그리고 문화 정
체성에 이르기까지 폭넓은 주제로 기고,
강의, 연구 활동을 하고 있다. 요스트는

"적절한 용어는 오픈 디자인이 아니라 오
픈 디자이너다. 오픈 디자이너는 다른 디
자이너에게 소송하느라 시간을 허비하
지 않는다. 독창성? 어떤 이미지든 많은
다른 이미지로부터 영감을 받은 것이다."
라고 말한다.

http://joostsmiers.nl

1993년, 나는 저작권과 특허권 등 지식재산권이 우리 사회가 지난 수세기 동안 발전시키고 키워온 공공의 지식과 창작물의 거의 대부분을 서서히 사유화하고 있다는 것을 깨달았다. 때마침 인도의 농부들이 대대적인 시위를 벌이고 있다는 이야기를 들었다. 농부들이 수년간 사용해온 종자들을 몬산토^{Monsanto} 같은 다국적 기업들이 약간 변형해서는 '새로운' 지식 지식 이라고 주장하며 그 소유권을 가져갈 위험에 직면한 것이다. 농촌 공동체에서 먼 선조 때부터 대대손손 수세기 동안 쌓아온 것이 고작 서류 한 장으로 거대 기업의 독점적 전유물이 될 상황에 처했다. 게다가 이들은 대부분 서구 국가에 근거를 둔, 현재 전 세계 농산물 시장을 장악한 바로 그 기업들이기도 했다.

지식재산권이 사실상 하고 있는 역할이 이런 것인가. 엄청난 규모의 지식과 창작의 사유화?

나는 갑자기 회의적인 생각에 사로잡혔다. 지식재산권이 사실상 하고 있는 역할이 이런 것인가. 엄청난 규모의 지식과 창작의 사유화?그런 대담한 짓을 정당화할 수 있는 것이 과연 무엇이란 말인가? 인도 농부들의 종자 문제에서 발견한 이런 원칙을 또 다른 형태의 사유화인 예술품과 디자인의 저작권 문제로 확장해보는 건 내겐 어렵지 않은 일이었다. 물론 원래부터 있는 종자나 글, 음악, 디자인 혹은 화학적 과정에 수정을 가해 새로운 것을 만드는 경우 기존의 창작물에 무언가를 더한 것이라고 주장할 수는 있다. 하지만 이런 지식과 창작이 나중에 더 많은 발전을 위해 필요할 것이라는 점을 생각할 때, 기존의 것에 무언가를 더했다고 해서 그것이 가장 최신 버전을 만든 생산자에

게 절대적 소유권을 넘겨줄 정당한 이유가 될 수 있을까? 여기서 사유화는 '소유자'의 허락이 있지 않은 한 이러한 지식과 창작물이 더는 공동의 목적을 위해 사용될 수 없음을 뜻한다. 만약 그것을 사용하려면 그 '소유자'가 정한 값을 지불해야 하는 것이다. 역사상 어떤 문화에서도 지난 10년 동안 서구 세계가 보여준 것처럼 엄청난 규모의 지식에 대한 이윤화가 일어난 적은 없었으며, 이 같은 경향은 1990년대 이래 기하급수적으로 확대되어왔다.

냅스터^{Napster} 사건과 오픈 소스 소프트웨어의 유행 후 얼마 지나지 않아, 나는 지식재산권이라는 것이 과연 정말 필요한가에 대해 심각하게 생각해보아야 한다는 결론에 이르렀다. 예술가, 엔터테이너, 디자이너의 저작권 측면에서 생각할 때 내 주된 걱정은 이들이 먹고살 수 있는 기회가 있어야 한다는 것이다. 현재의 저작권 시스템은 몇몇 베스트셀러 작가에게만 비정상적으로 유리하며 대다수의 전문 창작인에게는 거의 아무런 혜택도 주지 못한다. 어떻게 하면 대부분의 예술가와 디자이너가 더 나은 재정적 상황을 보장받을 수 있는 방향으로 시장을 개선할 수 있을까. 나아가, 우리의 지식과 창작 자원을 사유화하는 것이 아니라 공동 자산으로 지키는 방식을 통해 그런 목표를 달성할 수는 없을까.

1990년대에 들어 더 많은 사람이 현재의 저작권 체계를 불편하게 느끼기 시작했는데, 여기에는 부분적으로는 디지털화가 가져다준 기회의 영향이 컸다. 자유문화, 오픈 소스, 크리에이티브커먼즈 같은 개념이 유행하기 시작했다. 행동주의 그러나 이런 개념들, 그리고 그와 관련한 사례들은 전업 창작자들에게 더 공평한 시장 여건을 조성하는 문제에는 별로 도움이 되지 못한다. '자유로운' 액세스와 공유를 그토록 강조하는

데 어떻게 이것이 창작물로 먹고 살려는 예술가와 디자이너에게 올바른 답이 될 수 있겠는가. 게다가, 그런 변화로는 일부 거대 기업이 문화 시장을 지배하는 현재의 구조와 세력 구도는 전혀 개선하지 못한다. 민주적 절차의 문제는 차치하더라도, 그런 기업들은 대스타가 아닌 예술가들을 사실상 세상의 관심 밖으로 밀어냄으로써 그들을 인위적으로 대중의 시야에서 차단한다. 많은 예술가에게 적절한 수입을 보장해주고 공동의 지식과 창작을 사유화하는 것을 막기 위해서는, 우리가 직면한 도전 과제들에 대한 좀 더 근본적인 대답을 찾아야만 한다.

저작권을 폐지한다면?

저작권을 폐지한다고 가정해보자. 그럴 경우 저작권법의 보호가 필요 없도록 시장 구조를 재편하는 것이 가능할까? 머릿속에 떠오르는 첫째 질문은 그런 문화 시장에서 우리가 달성하고자 하는 것이 무엇인가 하는 것이다. 현 구조의 불균형으로부터 다음과 같은 답을 얻을 수 있다.

→ 더 많은 예술가가 창작물로부터 적절한 수입을 얻을 수 있어야 한다.

→ 생산, 유통, 홍보의 자원은 수많은 사람들이 함께 소유해야 하며, 더 자유롭게 접근할 수 있도록 허용되어야 한다.

→ 지식과 예술적 창작물의 방대한 데이터베이스가 퍼블릭 도메인으로 공개되어 있어야 하며, 누구나 자유롭게 사용할 수 있어야 한다.

→ 소수의 유명인을 홍보하는 광고와 홍보만 넘쳐서는 안 된다. 사람들이 폭넓은 문화적 표현을 자유롭게 접할 수 있어야 하고 그럼으로써 스스로 선택할 수 있어야 한다.

이 모든 것을 어떻게 달성할 수 있을까? 내가 생각하는 출발점은 다소 뜻밖일 수도 있겠지만 바로 '문화 기업가'다. 문화 기업가는 예술가나 디자이너 혹은 그 대리인이나 제작자나 출판업자, 고객의 주문을 받는 생산자일 수도 있다. 기업가의 중요한 특징은 선택한 분야에서 모험을 한다는 것이고, 모험을 한다는 것 자체가 어떤 기회와 위험을 가져다주기 마련이다. 이때 문화 기업가의 분야는 엔터테인먼트 산업 또는 그 밖의 다양한 형태의 콘텐츠 생산을 일컫기도 하는 광범위한 용어인 '문화 활동'이라는 말로 정의될 수 있을 것이다. 문화 기업가가 활동하는 분야에는 다른 업계와 몇 가지 비슷한 점도 있다. 주도적으로 생각하고 행동해야 하는 것이다. 다시 말해 경쟁에서 늘 남보다 한발 앞설 수 있어야 하고, 잠재적 위협과 기회를 언제나 훤히 꿰뚫고 있어야 하며, 가까운 주변뿐 아니라 넓은 세상에서 지금 무슨 일이 일어나고 있는지를 정확하게 인식하고 있어야 한다.

그런데 기업가 정신을 이야기할 때 거의 언급되지 않는 한 가지 요소는 모험을 시도하는 행동을 촉진하거나 가로막는 '환경'적 요인이다. 그런 시장이 어떻게 구축될 수 있을까? 힘의 균형은 어떻게 이루어질 수 있으며, 어떤 종류의 규제를 통해 기업가 활동의 한계가 어디까지인지, 어느 범위까지 확장될 수 있는지를 정해야 할까?

두 가지 시장 지배력

현재의 문화 시장은 두 가지 형태의 부정적 통제력의 지배를 받는 양상을 보인다. 첫째는 저작권법이다. 현재와 같은 형태의 저작권은 저작물의 소유자에게 저작물의 사용과 그에 따라 발생할 수 있는 모든 결과에 대한 통제력을 준다. 투자에 대한 보호로서 이는 베스트셀러 작가, 팝스타, 블록버스터 영화 제작자

들에게는 유리하지만 동시에 문화적 민주주의를 해침으로써 문화 시장의 다양성을 저해한다. 두 번째 형식의 문화 통제는 독점으로, 이 주제에 대한 논의에서 종종 간과되는 문제다. 간단히 말해 전 세계적으로 소수의 일부 거대 기업이 영화, 음악, 책, 디자인, 시각 예술, 공연, 뮤지컬 등에 대해서, 게다가 이러한 창작물을 사람들이 받아들이는 방법에 대한 환경에 대해서까지 결정적 통제력을 갖고 있다. 게다가 이제 그 영향력은 예상보다 더 커져 디지털 영역으로까지 확대되고 있다.

이 두 가지 시장 지배력은 동반 관계다. 그렇다면 이 두 가지 시장 지배력을 모두 제거하면 과연 정상적이고 공평한 경쟁의 장이 형성될지 알아보는 것이 흥미로운 도전일 것이다. 다시 말해 어떤 한 주체가 단독으로 시장을, 다른 사람들의 시장에서의 행동을 실질적으로 통제하거나 영향력을 행사할 수 없는 환경을 만드는 것이 가능할까 하는 문제를 생각해보자는 것이다. 이런 측면에서 전업 창작인, 그들의 대리인, 에이전시, 제작자, 출판업자 등을 포함하는 많은 문화 기업가들이 실질적으로 이 시장에 충분히 참여할 수 있도록 하는 것이 매우 중요하다고 본다.

그렇다면 무엇이 현재 그러한 참여를 가로막고 있는 것일까? 한 가지 정답은 없다. 물론 수백만의 예술가와 디자이너가 작품을 만들어내고 있고, 따라서 이론적으로는 시장에 참여하고 있는 게 맞다. 하지만 이들은 세력이 미치지 않는 곳이 없는 거대 문화 기업에 가려 대중의 시야 밖으로 밀려나는 경우가 많다. 상업 활동을 할 수 있는 정당한 기회도 얻지 못한다. 이런 환경에서는 아무리 좋게 본다 해도 기업가 활동에 내재된 위험 부담을 감당하기가 극히 어렵게 된다. 사실상 문화 시장에 대한 접근, 나아가 관객, 고객, 그리고

돈을 벌 수 있는 기회에 대한 접근은 대다수의 문화 기업가에게는 극히 제한적인 반면, 소수의 문화 대기업에게는 활짝 열려 있는데다, 대기업들은 합병을 통해 계속 사업을 확장하는 것이 현실이다.

거대 기업의 힘

이런 거대 기업은 판매하는 상품 대다수에 대한 저작권을 갖고 있다. 저작권자로서 이들은 시장에 더욱 큰 통제력을 가진다. 시장에 나온 대다수 창작물의 사용 가능 여부에서부터 어디서 어떻게 사용되는지까지를 전부 결정하는 유일한 결정권자이기 때문이다. 이들은 어떤 문화 상품이 시장에서 사용될 수 있는지를 결정한다. 어떤 종류의 콘텐츠가 시장에서 먹힐 만한 콘텐츠인지를 결정하고, 그런 콘텐츠를 사용자가 어떤 분위기에서 선호하고 소비하고 사용하는지까지 결정할 수 있다. 그들의 콘텐츠는 변경하거나 수정할 수도 없고, 표현 방법을 바꾸는 것도 허락되지 않는다.

대부분의 문화 기업가들에게는 최소한의 접근 밖에 허락되지 않는다. 많은, 심지어 중간급 창작자조차 설사 시장 진입에 성공한다 하더라도 몇몇 거대 기업이 제 상품의 분위기와 매력을 마음대로 정하는 시장 환경에 맞닥뜨리게 되며, 때로는 대스타 및 '유명' 디자이너와 경쟁해야 한다. 디자이너 이처럼 소수의 주요 참여자가 시장만 지배하는 것이 아니라 문화 경쟁이라는 장의 분위기 자체를 결정해버리는 절대적으로 불공평한 상황에서는, 많은 중소기업가에게는 성공이 아예 불가능하다고는 할 수 없어도, 망하지 않을 정도의 수익을 유지하는 것조차도 너무 벅차다.

새로운 시장 모델의 제안

이 같은 문화 시장에 공평한 경쟁의 장을 만들기 위해서는 두 가지 노력을 동시에 시도하는 것만이 유일

한 대안이라고 본다. 우선 저작권을 폐지하고, 그다음 생산, 유통, 마케팅에 그 어떤 시장 지배력도 존재할 수 없도록 하는 것이다. 그렇다면 어떻게 그렇게 할 수 있을까?

저작권을 폐지한다는 것은 기업가들이 블록버스터 영화, 베스트셀러 서적, 떠오르는 팝스타에 돈을 퍼부을 가치가 사라진다는 것을 뜻한다. 그렇게 되면 더는 그런 상품의 독점적 지위를 보장해줄 어떠한 보호책도 존재하지 않게 된다. 이러한 시스템이 도입되면 원칙적으로 창작물이 나오자마자 이튿날 당장 누구나 가져다가 바꾸거나 다른 목적으로 활용할 수도 있다. 그렇게 되면 왜 굳이 엄청난 투자를 하겠는가? 물론 못할 건 없다. 정 하고 싶다면야 누가 말리겠는가. 그러나 저작권이 보장해준 투자에 대한 보호, 바로 그 특권적 독점력은 더 이상 보장받지 못하는 것이다.

> **모든 시장에는 많은 다양한 참여자가 많이 존재해야 하고, 사회는 그 참여자들이 활동하는 환경을 규제하는 역할을 담당해야 한다.**

그렇다면 예를 들어 대작 영화 같은 건 더는 나오지 않을 거라는 뜻일까? 누가 알겠는가? 어쩌면 애니메이션이 될 수도 있다. 그게 과연 손실일까? 그럴 수도 있고, 아닐 수도 있다. 생산 환경의 변화 탓에 어떤 장르가 사라진 적은 과거에도 있었다. 역사를 보면 어떤 장르가 사라지면 다른 장르가 등장해 그 자리를 대체하고 엄청난 인기를 누렸다. 사람들이 그런 변화에 금세 익숙해질 거라는 것도 그렇게 상상 못할 일은 아니다. 게다가 과도한 마케팅 투자를 받는 대규모 제작

사들에게 투자 보호를 제공할 까닭은 전혀 없다. 그런 마케팅은 사실 진정한 문화적 다양성을 시장에서 소외시키는 것이기 때문이다.

내가 제안하는 두 번째 행동은 시장 여건을 정상화하는 것이다. 이는 저작권을 폐지하는 것보다 더 급진적인 생각일 수 있지만 지난 몇십 년을 지나는 동안 점차 실현 가능성이 높아지고 있다. 앞서 언급했듯, 그 누구도 그 어떤 시장에서도 가격, 품질, 범위, 고용 여건, 다른 업체의 시장 접근 혹은 그 밖에 어떠한 것도 통제해서는 안 된다. 마찬가지로, 그 누구도 처벌을 피하거나 그 밖의 다른 사회적 고려를 무시한 채 행동할 수 없다. 다시 말해 모든 시장에는 다양한 참여자가 존재해야 하고, 사회는 그 참여자가 활동하는 환경을 규제하는 역할을 담당해야 한다.

일반적으로 경제에 적용되는 것은 당연히 예술 매체를 통한 인간의 커뮤니케이션에도 적용된다. 더하면 더했지 덜하지는 않다. 보고 듣고 읽는 모든 것이 개개인의 정체성을 형성하는 데 엄청난 영향을 미친다. 따라서 문화 영역에 실로 많은 기업가가 있어야 한다는 것은 아무리 강조해도 지나치지 않다. 무지막지한 힘에 밀려 대중의 관심에서 밀려나는 대신, 그들이 가진 문화적 자산을 전혀 다른 관점에서 제공할 수 있어야 한다. 이 점만큼은 절대 포기할 수 없는 원칙이다.

결론

그런 대대적인 구조 개혁이 이루어진다면 어떤 결과가 나타날까? 더는 창작물의 생산, 유통, 홍보, 그리고 창작을 지배하거나 예술 작품이 어떻게 받아들여질지에 대한 조건을 제멋대로 정하는 대기업 따위는 없을 것이다. 그리고 그런 기업들의 규모는 현저히 줄어들어 중소기업 정도가 될 것이다. 이런 급격한 변화가

어떻게 발생할 수 있을까?대부분의 국가는 경쟁이나 반독점법 같은 형태로 마음대로 휘두를 수 있는 규제 수단을 가지며, 이런 수단은 문화 시장을 포함한 모든 시장에 공평한 경쟁의 장을 보장하기 위한 목적에 따라 작동한다.

지금 당장 디자인을 포함한 문화 시장에서 과도한 지배적 지위를 나타내는 모든 것들을 낱낱이 밝혀내는 근본적인 조사부터 이루어져야 한다. 어쩌면 그런 조사 작업이 문화 정책의 주요 요소 중 하나로 포함되어야 할 것이다. 자본, 자산, 시장의 입장, 생산 및 유통 시설 등이 합쳐진 거대한 조직들이 작은 단위로 많이 쪼개진다고 상상해보자. 결국 이것이 우리 사회의 문화 및 미디어 분야에서 그동안 줄곧 논의해왔던 모습이다. 의외일 수도 있겠지만 이러한 것이 '승자독식'의 성향을 갖는 고도로 네트워크화된 디지털 세상에 더더욱 필요하다.

문화 시장이 정상화될 수 있다고, 즉 공평한 경쟁의 장이 보장될 수 있다고 가정해보자. 그런 세상이라면 앞서 그렸던 목표들을 달성하는 것이 가능할까? 그렇다고 생각한다. 과감히 뛰어들어 모험을 시도하는 많은 문화 기업들을 막을 어떠한 장애물도 없기 때문이다. 기업을 한다는 것은 늘 위험을 수반한다. 사업 영역이라는 게 원래 그렇다. 역사상 그러한 위험을 용감하게 감수하는 예술가와 기업가는 항상 있었다. 따라서 이 새로운 시장에서는 그런 문화 기업들 중 상당수가 더 자신 있게 모험을 시도할 수 있다. 그들은 활개를 치며 문화 영역 구석구석에서 진화하며 폭넓은 다양한 예술 작품과 행위를 관객에게 선사할 것이다. 한때는 틈새시장이었던 이 분야가 지금껏 가능할 거라고 예상한 것보다 훨씬 더 많은 관객을 불러들이기 시작할 수 있을 것이다.

문화적 거대 기업들의 과잉 마케팅 공세가 중단된다면, 분명 기존 관객과 잠재 관객 모두 더욱 다양한 유행에 눈을 뜨고 관심을 갖게 될 것이다. 왜 아니겠는가? 인간은 본질적으로 호기심이 많은 생물이며 어떤 식으로 즐기고 향유하고 싶은지 각자 선호하는 것이 다르다. 이는 애도의 순간에 사람들이 위안을 찾는 문화 표현 방식이 다양하다는 것에서도 알 수 있다. 그런 취향들이 더는 소수 지배층의 억압을 받지 않는다면, 훨씬 많은 개인적 선택의 여지가 생겨나게 될 것이다. 이처럼 개성이 있기는 하지만, 또 한편 인간은 집단적 동물이기도 하다. 추세: 세계화 따라서 대개 어느 한 명의 특정 예술가에게만 사람들이 몰린다. 그러면 그 예술가는 '잘 팔리는' 작가가 된다. 하지만 내가 제안한 이상 세계에서는 이 예술가는 베스트셀러 작가까지는 절대로 될 수 없다. 그 수준까지 만들어줄 시장 여건이 더는 존재하지 않기 때문이다. 이 경우, 공공 저작물에 속하는 예술적 창작물과 지식도 합당한 관심을 받을 수 있는 균형적 시장이 엄청난 혜택을 가져다준다는 것을 알 수 있다. 결국 예술적 자산과 지식은 더 이상 사유화될 수 없을 것이고, 따라서 계속 우리 모두의 공동 자산으로 지킬 수 있다. 생산, 공정, 유통을 독점할 수 있는 단일 기업도 없게 된다.

이제 문제는 더 흥미진진해진다. 이런 생각의 실험이 얼마나 잘 실천으로 이어질 수 있을까 하는 것이다. 지금까지 내가 제안한 모델과 같은 여건에서 실제로 작동하는 시장이 탄생할 수 있을까? 교활한 도둑들이 잽싸게 훔쳐 달아날 수 없는, 그런 시장이 가능할까? 다시 말해, 수많은 예술가, 그들의 대리인, 중개인, 주문자, 제작자 들이 그 시장에서 충분히 먹고 살 수 있을까? 기업가로서의 위험이 감당할 수 있는 수준일까? 예술가가 창작물에 대해 적절한 존중을 받게 될 거라고 믿어도 될까?

먼저 창작물을 다른 사람들이 대가 없이 사용할 가능성이 있는가라는 질문부터 생각해보자. 내가 작품을 내놓자마자 다른 문화 기업가가 냅다 달려들어 내 작품을 가져다 이윤화할 거라고 가정할 이유가 과연 있는가? 원칙적으로는 저작권법이 없으면 그런 상황도 사실 가능하다. 그럼에도 그럴 가능성이 거의 없다고 보는 이유가 있다. 우선 '최초 진입자' 효과가 있다. 최초의 출판업자 혹은 제작자는 시장에 맨 처음 진입했기 때문에 우위를 점한다. 물론 디지털화 때문에 이러한 '최초 진입자' 효과는 겨우 몇 분 정도로 줄어들 수 있겠지만, 사실상 아주 심각한 문제는 아니다. 대부분의 예술 작품은 무임승차자들이 너도나도 달려들 정도로 유명하지 않다. 게다가 점점 더 중요해지고 있는 요소는 예술가와 관련 기업가가 다른 누구도 모방할 수 없는 특별한 가치를 자신의 창작물에 더한다는 점이다. 명성을 쌓는 것도 그 절반까지는 아닐지 몰라도 분명 중요한 요소다. 단 여기서 우리가 가정하는 상황은 시장에 지배적 존재가 더는 없다는 것임을 기억하자. 예를 들어 얼마 전에 발표되어 좋은 반응을 얻은 창작물을 유통과 홍보 수단을 통제하고 있으므로 쉽게 '훔칠' 수 있다고 생각하는 거대 기업은 이 모델에서 더 이상 존재하지 않는다.

균형적인 시장이 출현하면 많은 예술가와 디자이너가 그 어느 때보다도 많은 수입을 얻게 될 것이다.

저작권이 없다면 절도의 문제도 있을 수 없다. 그러나 무임승차라는 달갑지 않은 행태가 일어난다는 문제는 여전히 남는다. 사실, 동일한 아이디어를 생각해내는 기업이 스무 개, 서른 개, 마흔 개 혹은 그 이상으로 셀 수 없이 많이 있을 수 있다. 이런 현실을 감안하면 기업이 남이 이미 내놓은 상품을 다시 마케팅하는 데 돈과 노력을 쏟을 가능성은 더더욱 적어져 거의 제로에 가깝게 된다. 창작물이 공공 저작물이 되면 그 창작물에 대해 처음 아이디어를 내거나 모험을 감행하지도 않은 엉뚱한 사람이 얼씨구나 하고 덥석 물고 갈 거라고 우려해야 하는 걸까? 그렇게 되지는 않을 것이다. 수많은 사람들이 앞다투어 무임승차의 도박에 뛰어들면, 투자는 물거품이 될 수밖에 없다. 그러면 그 창작물을 이용해 이윤을 취할 유일한 사람은 최초의 창작자뿐일 것이다. 그걸 차지하려고 해봤자 전혀 이득이 없기 때문이다.

다시 말하지만 앞서 제안한 두 가지 노력은 동시에 이루어져야 한다. 저작권 폐지만으로는 안 된다. 문화적 소유와 콘텐츠의 다양성을 위해 경쟁법이나 반독점법의 적용과 시장 규제가 따라야만 한다. 그래야만 무임승차를 억제하는 시장 구조가 형성될 것이다.

어떤 창작물이 정말 대박을 치는 일도 있을 수 있다. 그럴 경우 다른 창작자가 그것을 자신의 레퍼토리에도 넣거나 '합법적' 복제본을 만들거나 혹은 자기 주변에 홍보할 수 있을 것이다. 그런다 한들 문제일까? 아니다. 꼭 그 사람이 아니어도 다른 사람들도 그럴 수 있다. 게다가 최초의 기업가가 시장을 정확히 파악하고 경계심을 늦추지 않는다면 다른 모든 경쟁자들에 비해 유리한 위치에서 출발할 수 있다. 또는, 예를 들면 창작물을 좀 더 저렴한 버전으로 공급할 수도 있을 것이다. 그런다고 경쟁을 조장하지는 않는다. 그럼에도 히트 상품이 나오면 분명 다른 경쟁자들이 가져다 사업화하려고 할 것이다. 하지만 그렇다고 꼭 심각한 문제는 아닌 것이, 원작자와 최초의 제작자 또는 출판업자는 이미 엄청난 수익을 올린 뒤일 것이기

때문이다. 그러면 결국 합법적 복제품이나 새로운 버전은 오히려 원작자의 명성을 높여주는 효과를 줄 것이고, 원작자는 다시 이를 다양한 방식으로 활용할 수 있을 것이다. 크리에이티브커먼즈

대중에 미치는 힘

앞서 이미 살짝 언급했듯, 만일 시장 구조가 내가 제시한 모델대로 형성된다면 베스트셀러 작가는 옛날 얘기가 될 것이다. 그렇게만 된다면 문화적으로 이로운 일이다. 왜냐하면 전 세계 사람들의 예술가에 대한 기호에 진정한 여유가 생겨나서 훨씬 다양한 예술적 표현의 탄생을 촉진하기 때문이다. 경제적 측면의 효과는 디자이너를 포함한 엄청나게 많은 수의 문화 기업가들이 대스타들에게 가려 주목을 받지 못하는 일 없이 시장에서 수익을 얻고 활동을 지속할 수 있게 되는 것이다. 물론 그동안 어떤 예술가와 디자이너가 상대적으로 특히 더 많은 대중적 인기를 누리기도 한다. 그러나 그렇다고 해서 '베스트셀러(가장 잘 팔리는)' 작가가 되지는 못할 것이다. 왜냐하면 그들을 전 세계적인 유명세에 올려놓는 메커니즘이 더는 없기 때문이다. 대신 '웰셀러(잘 팔리는)' 작가는 될 수 있다. 이는 예술가로서도 썩 좋은 상황일 뿐 아니라 경제적 측면에서도 예술가, 제작자, 출판업자, 그 밖의 중개인까지 모두에게 이익이 된다.

또 다른 긍정적인 효과는 예술가들 사이의 소득 격차가 좀 더 좁혀질 거라는 것이다. 떠오르는 스타와 일반 작가 사이의 격차는 가히 천문학적 수준이다. 그러나 이 모델에서 웰셀러 작가는 다른 많은 예술가들에 비해 더 많이 벌기는 하겠지만 그 차이는 사회적으로 좀 더 용인할 만한 수준이다. 동시에, 어쩌면 이보다 더 급진적일 수 있는 변화가 한 가지 더 일어나게 된다. 균형적 시장이 출현함에 따라 많은 예술가, 디자이너 및 관련 중개업자가 그 어느 때보다 많은 수입을 얻게 될 것이라는 점이다. 과거에는 이런 사람들은 일반적으로 생계가 어려웠고, 겨우 입에 풀칠이나 하거나 빚에 쪼들리는 경우도 많았다. 하지만 이제는 훨씬 더 많은 사람들의 벌이가 꽤 나아지게 될 것이다. 나아가 어쩌면 수익을 내는 것까지도 가능해진다. 웰셀러까지는 못될 수도 있겠지만, 꼭 그래야 하는 건 아니니 말이다.

이 시나리오가 이 정도까지 전개되면 이미 상당한 개선이 이루어진 상태가 된다. 왜냐하면 그들의 활동이 수익을 내는 수준이 되었기 때문이다. 이는 예술가의 소득 측면에서 엄청난 진일보인 한편 모험을 감행하는 기업가(예술가나 디자이너일 수도 있다.)에게도 큰 개선이다. 겨우 입에 풀칠이나 하는 영원한 불안정의 상태에서 벗어난 것이다. 게다가 투자도 더 수익을 내게 되면서 더 많은 활동을 위한 자금 마련을 위해 자본을 축적하는 것도 가능해진다. 또한 실력을 보여줄 (출판도 하고 활동을 선보일 기회도 갖는 등) 능력이 충분히 있음에도 아직 그럴 기회를 얻지 못한 예술가에게 투자자가 모험을 하기도 더 쉬워진다.

2008년 전 세계를 휩쓴 금융위기의 한 가지 놀라운 점은 시장이 철저하게 주주와 투자자의 이익에만 부합하는 방식으로 돌아가지는 않는다는 생각을 몇십 년 만에 처음으로 논쟁화했다는 점이다. 주주와 투자자가 자신이 하고 있는 행위에 대해 알고 있으며 스스로 알아서 공동의 선에 부합하기 위해 노력할 거라는 안일한 생각은 높은 대가를 치러야 했다. 시장의 자율적 규제라는 신자유주의적 인식은 버려야 한다. 그런 건 절대 없다. 전 세계 어디에서도 모든 시장은 어떤 식으로든 이익에 부합하는 방식으로 돌아간다. 이런 현실을 일단 깨닫게 되면, 한결 짐을 내려놓게 될

것이다. 그러면 이제 문화 시장을 포함한 여러 시장들이 더욱 폭넓고 다양한 이익을 아우를 수 있도록 시장 구조를 어떻게 재편할 수 있을지 건설적으로 고민해 보기 시작할 수 있을 것이다. 이제, 잠재적 허점도 물론 있지만 동시에 이런 생각들이 자리를 잡고 잘 자라날 수 있는 풍부한 기회들도 함께 기다리는 흥미진진한 시대가 다가오고 있다.

HOW
OPEN
ARE
YOU?

Open AED. The Collaborative Lifesaving Device.

트렌드 시작의 시작의 시작

피터 트록슬러

오픈 디자이너 로넨 카두신에 대한 이 글은 산업 디자인을 '오픈'하고 디자이너를 다시 디자인 과정의 중심으로 되돌려놓고자 하는 비전을 보여준다. 해크체어^{Hack Chair}, 이탤릭셸프^{Italic Shelf} 등 디자인 성공 사례들을 통해, 그의 디자이너로서의 작업 방식을 보여주고 오픈 디자인을 통해 생계를 유지하는 것에 대한 생각을 엿보고자 한다.

로넨 카두신Ronen Kadushin은 독일 베를린 출신의 오픈 디자이너로 디자인을 가르치기도 한다. 가구, 조명, 액세서리가 그의 디자인 분야다. 그에 따르면, "오픈 디자인은 산업 디자인이 전 세계적으로 네트워크화된 정보 사회에 맞는 적합성을 갖도록 변화시키는 것을 목적으로 한다." 그에게 오픈 디자인은 두 가지 전제 조건에 기초한다. 첫째, 오픈 디자인은 다운로드, 생산, 복제, 수정이 가능하도록 크리에이티브커먼즈 라이선스를 적용해 온라인에 게시된 CAD 정보다. 둘째, 오픈 디자인은 파일만 있으면 어떤 특수 도구 없이도 CNC 장비를 사용해 바로 물건으로 만들 수 있다. 이 두 가지 전제조건이 뜻하는 것은 기술 적용에 적합하도록 만들어진 모든 오픈 디자인과 그 파생물들은 도구 없이도 어디서든 누구나 원하는 만큼 끊임없이 생산 가능하다는 것이다.

http://www.ronen-kadushin.com

"어떤 트렌드의 시작의 시작이 시작되고 있다는 기운이 느껴져요." 2009년 9월, 로넨은 내가 베를린 미테 지구에 위치한 그의 아파트를 방문했을 때 이렇게 말했다. 인터넷에 나와 있듯 그는 "오픈 디자인 활동을 위해 아내와 애완견을 데리고" 이 도시로 이사를 왔다. 오늘날의 상품들이 '인간 사회의 거대 비전'과 관련하여 어떻게 동시대적 유의미성을 되찾을 수 있을지를 알아보기 위해서라고 했다. 2010년 5월 11일 프렘셀라의 (언)리미티드 디자인 포럼에서 한 강연에서, 그는 "전문 디자이너로서는 많은 모험을 하지 못하게 된다."고 말했다. ^{디자이너} "지금은 좋은 모험의 시기라고 말하고 싶습니다. 인터넷의 파괴적 속성과 CNC 장비에 대한 높은 접근성 덕분에 제품 개발, 생산, 유통에서 혁명이 임박했습니다. ^{혁명} 오픈 디자인은 바로 그 혁명을 현실화하려는 제안입니다. 오픈 디자인의 목표는 산업 디자인을 변화시켜 전 세계적으로 네트워크화된 정보 사회에서도 다시 유의미한 것이 될 수 있도록 만드는 겁니다." ^{추세}

제 목표는 산업 디자인을 전 세계적으로 네트워크화된 정보 사회에서도 다시 유의미한 것이 될 수 있도록 만드는 겁니다.

로넨 카두신에 대해 처음 들은 것은 취리히에서 2009년 1월 한때 군부대가 있던 자리에서 열린 CCL을 사용한 프로젝트[1]를 소개하는 행사에서였다. 그러다 2009년 8월이 되어서야 처음으로 그를 실제로 만났다. 우리가 네덜란드 피어하우튼에서 열린 2009년 국제기술보안회의의 해킹앳랜덤Hacking at Random에서 제1회 (언)리미티드디자인대회를 열 때였다. 유럽 해커들이 한자리에 모인 이 큰 행사에는 2,000명이 넘

는 인원이 참석했다. ^{행사} 이 대회는 오픈 디자인을 홍보하기 위한 행사였기에, 대표적 오픈 디자인 운동가인 로넨이 대회 시작을 알릴 적임자인 듯했다. 우리는 로넨을 한 커뮤니티에 초대했는데, 나중에 알고 보니 마침 로넨 역시 막 그 커뮤니티에 대해 알게 되었다고 했다. 그는 그 행사에 대한 기억을 오픈 디자인과 관련한 자신의 첫 탐험의 빛나는 추억으로 간직하고 있다.

로넨은 그때 오픈 디자인에 대해 상당히 인상적인 강연을 했고, 그것을 시작으로 빈, 탈린Tallinn, 런던에서도 연달아 강연을 했다. 내가 그와 알고 지낸 시간 동안 로넨은 2009년 초에 발표한 『오픈 디자인 입문Open Design』[2]에서 2010년 9월의 『오픈 디자인 선언Open Design Manifesto』[3]에 이르기까지, '오픈 디자인'에 대한 자신의 견해를 나름대로 정립해갔다. ^{선언}

로넨은 2004년 미들섹스대학교Middlesex University에서 석사 과정을 마치면서 논문을 쓸 때 오픈 디자인에 대해 관심을 갖기 시작했다. 그전에는 예루살렘 베자렐예술디자인대학Bazalel Academy of Art and Design에서 산업 디자인을 전공하고, 1991년 디자인학부를 우등으로 졸업했다. 그 후 텔아비브Tel Aviv의 스튜디오샤함Studio Shaham과 즈노바르Znobar에서 가구 디자인을 했고, 런던으로 건너가 론 아라드Ron Arad의 원오프스튜디오One-Off Studio에서 일했다. 2005년 그는 베를린으로 이주해 오픈 디자인 벤처를 차리고 베를린예술대학Universiät der Künste Berlin 강단에 섰다. 2010년에는 할레의 부르크 기비셴쉬타인예술디자인대학Burg Giebichenstein University of Art and Design에서 객원 교수로 오픈 디자인을 가르쳤다.

그래픽 디자인이나 게임 디자인 같은 다른 디자인 분야를 봤더니 그쪽은 인터넷에서 마치 제 세상을 만난 듯하더군요! 엄청나게 활발한 창작 활동이 일어나고 있었어요. 하지만 산업 디자인에서는 그럴 낌새조차 없었죠.

로넨이 천착해온 관심사는 오픈 소스 소프트웨어의 개념들을 산업 디자인 분야로 가져오는 것이다. 디자인의 소스 코드를 인터넷에 공유하는 것, 그래서 누구나 그 코드를 다운로드하고 베끼고 수정하고 그걸 이용해 자기 제품을 생산할 수 있도록 허용하는 것 말이다. "그래픽 디자인이나 게임 디자인 같은 다른 디자인 분야를 봤더니 그쪽은 인터넷에서 마치 제 세상을 만난 듯하더군요! 엄청나게 활발한 창작 활동이 일어나고 있었어요. 하지만 산업 디자인에서는 그럴 낌새조차도 없었죠." CAD 파일 사용을 허용하는 라이선스 아래 인터넷에 공유하는 것이 오픈 디자인의 첫째 조건이다. 둘째 조건은 오픈 디자인 제품은 반드시 CNC 기계에서 CAD 파일로 직접 생산할 수 있어야 한다는 것으로, 성형틀이나 모판 같은 전문가용 도구가 필요하지 않아야 한다.

지금 싹트고 있는 새로운 전환에 대해 이야기하고 있는 겁니다. 사람들은 필요한 것을 직접 생산하면서 기술의 첫 걸음을 떼고 있어요.

이 두 가지 조건을 따르는 디자인, 그리고 그것을 바탕으로 한 파생 디자인은 누구든 어디서나 도구에 투자하지 않고도 몇 개든 생산할 수 있도록 계속 공개된다. 로넨은 이러한 생각을 더는 염원으로만 간직하지 않는다. "지금 싹트고 있는 새로운 전환에 대해 이야기하고 있는 겁니다. 사람들은 필요한 것을 직접 생산하면서 기술의 첫 걸음을 떼고 있어요." 그러나 이런 얼리어댑터들은 기계 장치로 작동되는 장난감이든 노트북 장식이든 무엇을 만드는지는 그다지 중요하지 않고, 그저 만드는 행위 자체가 좋아서 만드는 것에 빠진 사람들이다.

어쩌면 순전히 오픈 디자인 운동을 입증하기 위해 로넨은 '해크체어'라는 의자를 디자인했다.

"어떤 디자인 운동이나 양식에 가담하고 있다면, 혹은 개인 디자이너라면, 아마 그 기본적인 태도와 시각 혹은 기술을 구현할 의자를 만들고 싶을 겁니다. 그 의자는 우리 문화의 하나의 중심 오브제이자 디자인의 중심 오브제입니다. 그래서 해크체어라는 제 첫 오픈 디자인 의자가 탄생하게 된 겁니다. 디자이너 보는 이의 입에서 '이런 건 처음 봐.'라는 말이 나오게 하는 오브제 혹은 의자로 만들고 싶었어요. 동시에 해크체어는 조각적 특징이 강하고, 아주 위험하지만 또 아주 재미있는 작품이기도 합니다. 순수한 표현 작품이죠. 아무도 산 사람은 없었어요. 팔 수 있게 어떻게 디자인하라고 말하는 그런 제작자를 위해 일하지 않았거든요. 베스트셀러가 되지 않을 것 같기는 하지만, 그건 중요하지 않습니다. 독립 디자이너로 사는 것에 대한 선언을 하는 데 도움이 되었기 때문에 한 작업이었으니까요. 내가 이런 걸 디자인할 수 있다는 걸, 그리고 그걸 공유하고 공개할 수 있다는 메시지를 그 의자를 통해서 아주 분명하게 표현한 겁니다. 의자를 좀 더 푹신하고 편안하게 만들고 싶다면? 오픈 디자인이니까 맘

대로 가져다가 편안하게 만들고 멋진 둥근 반원 모양을 추가해도 좋다는 거죠. 저는 해크체어를 아주 간결하게 봅니다. 제 이야기, 해킹을 아주 기본적인 제품에 담은 겁니다." 해킹 디자인

물론 로넨은 해크체어에서, 예를 들면 단일한 2차원 금속판에서 3차원 오브제를 생산하는 것과 같이 디자인적으로 '영리'하다고 간주되는 어떤 과정들을 채용하고 있다. 로넨은 이를 수십 년간 해오고 있고, 그 기술에 '시놀로지 Thinology'라는 이름을 붙였다. 그는 이 의자에 자신의 미적 취향을 부여하고 싶었다.

"나는 모든 게 잘못되어 보이고, 가능한 한 파격적으로 보이게 이 의자를 디자인했습니다. 의자지만 의자가 아닌, 멈춰서 자아에 대해 생각해보고, 예상한 것과는 다른 객체로서의 오브제와 나의 관계를 재평가하게 만들도록 디자인된 의자. 그 디자인의 미적 아름다움에는 공감하지 못하더라도 감상의 대상으로서의 의자와 앉는 물체로서의 일반적인 의자 사이의 충돌에 대해서는 흥미롭게 느낄 겁니다. 똑바르고 부드럽고 예쁘게 디자인할 수도 있었지만 일부러 그렇게 하지 않은 겁니다."

"이 의자에는 갈등이 담겨 있습니다. 그 안에는 분노도 있고, 유머도 있죠. 보는 사람이 경험했으면 하는 그런 많은 것들을 담았어요. 사람들이 그냥 처음부터 어디 가서 이 의자를 사는 건 원치 않습니다. 곧 구매도 가능해지겠지만 디자인이 공개되어 있기도 하죠. 공개되어 있다는 것과 그 디자인 사이에는 중요한 상관성이 있습니다. 이건 내 선택이라는 거죠. 다른 사람은 또 다른 선택이 있고 다른 시각을 가질 수 있습니다. 만일 당신이 디자이너라면, 혹은 디자이너가 되고 싶다면, 아니면 스스로 디자이너라고 생각한다면, 당

신만의 버전을 만들 수 있습니다. 각자의 버전을 만들어주면 오히려 반갑겠어요."

"각지고 날카로워 보이지만 의외로 앉기에도 꽤 괜찮습니다. 사용자와 오브제 간의 갈등을 내재하는 최초의 의자는 아니지만 제가 만든 걸로는 처음입니다."

로넨은 내게 베를린의 아펠디자인갤러리 Appel Design gallery에서 〈최신 업로드 Recent Uploads〉라는 제목으로 열었던 자신의 해크체어 전시 사진을 몇 장 보내주었다. 그는 해크체어를 확장해 새로운 형태를 몇 개 만들었다. 전시는 순전히 과정에 초점이 맞춰졌다. 벽은 2D 디자인을 잘라낸 자투리로 장식했다. 미학: 2D 저녁 내내 로넨은 새 금속판을 가져다가 접어서 단숨에 또 다른 해크체어 작품으로 탈바꿈시키고는 했는데, 이는 완성품이 아닌 활동적인 창작 과정에 대한 분명한 지향성을 보여준 것이었다. 사람들은 그렇게 전시된 의자에 실제로 앉아도 보고 만져볼 수 있었다. 또 관객이 사서 접어볼 수 있는 미니어처 버전도 있었다. 이는 아주 흥미로운 개념이었으며, 실제로 전시 의자는 모두 판매되었다.

로넨은 디자인을 공유할 때 만드는 방법에 대한 친절한 설명서를 함께 제공한다.

"이 물건을 만들려면 DXF 파일을 꽤 능숙하게 다룰 수 있어야 하고, 레이저커팅 부품 생산에 대한 지식이 있어야 하며, 미학: 3D 손재주 있는 두 손 그리고 실험을 할 때 마음껏 발휘할 창의성이 있어야 합니다. 이런 조건을 모두 갖추었다면 당신은 산업 디자이너나 디자인을 공부하는 학생일 가능성이 높습니다. 아니라면, 이제 함께하게 된 걸 환영합니다."

제 입장은 이렇습니다.
마음껏 베끼셔도 됩니다. 하지만
이걸로 사업을 해보고 싶다면
제게 전화해 로열티에 대해
문의해주세요. 분명히 말하지만
지식재산권은 저에게 있습니다.

"크리에이티브커먼즈 라이선스만 지켜주신다면 이 디자인을 원하는 만큼 마음껏 사용하고, 수정하고, 다른 사람에게 보내주고, 이걸 통해 어떠한 개인적인 견해와 창의성도 표현할 수 있습니다."

그가 적용한 CCL은 누구나 자신의 디자인을 재생산하고 수정할 수 있도록 허용하는 라이선스로, 단 두 가지 조건이 있다. 그의 디자인을 수정하거나 그것을 바탕으로 2차적 창작물을 만들 경우 동일한 라이선스로 공유되어야 하며, 영리 목적으로는 사용할 수 없다.

"제 입장은 이렇습니다. 마음껏 베끼셔도 됩니다. 하지만 이걸로 사업을 해보고 싶다면 제게 전화해 로열티에 대해 문의해주세요. 분명히 말하지만 지식재산권은 저에게 있습니다. 사용하고 싶다면 그렇게 하세요. 그 점에 대해서는 기꺼이 상의할 의사도 있습니다. 공유 하지만 제 디자인으로 사업을 하는 경우라면 제 몫을 받고 싶습니다. 이것이 제 디자인에 대한 제 원칙입니다."

"오픈 디자인은 지식재산권의 덫이 아닙니다. 그걸 이용해 회사를 고소해 돈을 버는 게 아닙니다. 저는 제 관객을 디자이너, 개인창작자, 창작에 관심 있는 모든 사람이라고 생각합니다. 지식재산권, 제가 적용한 CCL은 그저 제 작품을 뒷받침해주는 법적 틀일 뿐입니다. 중심은 물건의 디자인을 통한 창작입니다."

로넨은 대형 제조사가 자신의 디자인을 동의 없이 불법으로 베끼더라도 자신이 누군가를 고소할 수 있는 능력은 상당히 제한적이라는 점을 잘 알고 있다.

"저작권이라는 보호책이 창작자에게 큰 무기를 쥐어주기는 하지만 과연 그 비용을 감당할 수 있을까요? 지식재산권을 등록할 수는 있지만 보통 그걸 지킬 돈은 없을 겁니다. 인생이 그렇죠. 큰 물고기가 작은 물고기를 잡아먹기 마련입니다."

"좋은 자전거가 한 대 있다고 가정합시다. 참 마음에 드는 자전거라 잃어버리지 않으려고 진짜 좋은 자물쇠를 샀단 말이죠. 그런데 자물쇠가 아무리 좋아도 도둑이 자전거를 훔치려고 마음만 먹으면 어떻게든 훔칠 방법을 찾아낼 겁니다. 지식재산권의 보호라는 게 딱 그래요. 그런데 자물쇠에 '한 번 타보고 다 타면 돌려줄래?'라고 써놓는 겁니다. 그러니까 가져가서 한 번 타보세요, 하지만 갖고 싶다면 저한테서 사주세요. 기꺼이 팔 생각도 있으니까요. 이 자전거 같은 걸 만들고 싶으시면 그러셔도 돼요. 그 밖에 다른 방법도 많아요. 대신 정직하게만 행동해주면 됩니다."

많은 사람이 정직하다. 로넨에게 정말 디자인을 공유하는지 묻는 이메일을 보내는 사람이 많았다. 하지만 그 후 그의 디자인을 복제하거나 개작한 작품을 보는 경우는 거의 없었다. 예외적인 경우가 상파울루의 디자이너 오스왈두 멜로니Oswaldo Mellone이었다. 그는 로넨의 촛대 디자인을 바탕으로 한 하누카 디자인을 한 갤러리에 팔았고, 그 수익금을 현지 교육 프로젝트에 썼다.

"좋은 자전거가 한 대 있다고 가정합시다. 참 마음에 드는 자전거라 잃어버리지 않으려고 진짜 좋은 자물쇠를 샀단 말이죠. 그런데 자물쇠가 아무리 좋아도 도둑이 자전거를 훔치려고 마음만 먹으면 어떻게든 훔칠 방법을 찾아낼 겁니다. 지식재산권의 보호라는 게 딱 그래요." 로넨은 자신의 디자인을 사용하는 모든 사람으로부터 뽑아낼 수 있는 돈은 십 원 한 장까지 받아내려고 하지는 않는다. 사실 영리 기업이 그 생산 비용을 회수하는 것도 보지 못했다.

"이런 경우 내 대답은 늘 비용을 충당하기 위해 판매하셔도 괜찮다는 겁니다. 제 디자인으로 돈을 조금이라도 번다면 제게도 기쁜 일일 겁니다."

그 자신도 종종 돈을 벌기도 한다. 2009년 9월, 이탤릭셸프의 프로토타입 원본이 '현재: 21세기 미술Now: Art of the 21st Century'이라는 제목의 필립스드퓨리Phillips de Pury 경매에 포함됐다. 예상가는 4,000-5,000파운드였다. 실제 낙찰가는 6,500파운드였고, 거기에 경매소의 커미션 25퍼센트가 붙어 최종 판매가는 8,125파운드였다.

"경매의 재밌는 점은 구매자들이 보통 구매에 관심이 있는 물건의 배경을 조사한다는 것입니다. 왜냐하면 각 작품마다 작품 이름, 디자이너 이름, 역사 등이 있으니까요. 그러니까 그 선반이 오픈 디자인이고 다른 누구든 베껴서 만들 수 있다는 걸, 따라서 물건의 희소성과 누구나 베낄 수 있다는 사실 사이에 흥미로운 모순이 있다는 걸 경매 참가자들이 사전에 이미 알았을 겁니다. 그런데도 프로토타입을 산 겁니다. 프로토타입과 복제품 사이에 차이가 전혀 없는데도요. 그런데 스스로 그런 선택을 한다는 게 흥미로운 개념인 거죠. 저는 작품을 갤러리 전시도 그런 식으로 하고 싶었어요. 이 방식을 위해서는 오픈 디자인, 그리고 그에 따라 만들어진 합법적 복제품이 필요하고, 희소한 것이나 한정판을 모으려면 수집가의 상황과 대립하기도 합니다. 한정판이라 해도 그걸 누구나 어디서든 합법적으로 생산할 수 있게 되면 다른 복제품과 전혀 다를 게 없거든요. 흥미로운 지적 퍼즐이 아닐 수 없죠."

원본이 다른 복제품과 다른 유일한 한 가지는 선반 가장자리에 '로넨 카두신 2008/이탈리아 선반 프로토타입'이라는 글귀가 새겨진 작은 황동 명패가 붙어 있다는 것뿐이다.

한편 로넨은 오픈 디자인 작품 활동으로 점점 더 많은 관심을 받고 있다. '스퀘어댄스Square Dance' 커피 탁자는 이미 2009년 《와이어드Wired》에 실렸다. 스티브 잡스에게도 부끄럽지 않을 만한 스타일로 출시한 '아이폰 킬러iPhone Killer'의 경우 2010년 프렘셀라의 (언)리미티드디자인포럼에서 발표했는데, 이 작품으로 그는 《와이어드》《보잉보잉》《허핑턴포스트》 등 가장 널리 읽히는 웹 언론들에서 집중 조명을 받았다. 로넨은 인터넷에 반향을 불러일으키는 방법을 안다. 이렇다 할 실질적 마케팅 예산이 전혀 없이도 자발적으로

생겨난 언론의 폭발적 관심도 간과할 수 없을 것이다. 게다가 그는 인터넷의 '15메가바이트짜리 명성'의 덕도 톡톡히 보고 있다.

그렇지만 로넨의 진짜 오픈 디자인 사업은 확실히 주로 조명과 가구 소품 제작사 들을 대상으로 하고 있다. 비즈니스 대 비즈니스의 문제인 것이다. 로열티와 본격적인 마케팅, 생산과 브랜딩 등에 있어서는 이것이 내가 주목하는 부분이다.

프로토타입과 복제품 사이에는 아무런 실질적 차이가 없다.

"소품 생산업체나 조명 제조업체가 제 디자인을 자사 컬렉션에 포함하고 싶으면 저와 만나서 세부적인 내용, 그러니까 로열티만이 아니라 전체 콘셉트까지 전부 조율해야 할 겁니다. 현재 오픈 디자인과 어떤 식으로든 연결된 방식으로 무언가를 하고 있는 대형 회사는 전혀 없습니다. 대형 업체만이 아니라, 중간급이나 심지어 소규모 생산업체도 마찬가지죠. 대량 맞춤 생산은 있지만 오픈 디자인 같은 건 없습니다. 대량맞춤생산 오픈 디자인을 시도하는 게 회사에도 이익이 될 수 있다고, 시도하는 데 돈이 더 들지도 않을 거라고 생산업체를 설득하고 싶어요. 사실 회사 입장에서도 오픈 디자인을 도입한 최초의 회사라는 포지션을 갖는 것이 마케팅 피치가 될 수 있거든요. 그런 타이틀은 오픈 디자인을 시도하는 회사에 이익이 될 가능성이 아주 높을 겁니다."

오픈 디자인 원칙을 도입한 생산자에게 갈 현실적인 이익은 당연히 제2, 제3의 오픈 디자인 제품이 장비 제작을 위한 추가 비용을 전혀 발생시키지 않을 거라는 점이다. 마케팅, 포장, 생산에 대해서만 신경 쓰면 된다. 그러나 로넨이 지금까지 이야기해본 회사들은 이런 방식이 유의미하다고 생각하지는 않고 있었다. "그들은 특정 제품을 생산하기 위해 장비 제작에 투자를 하고 있어요. 만일 어떤 회사가 플라스틱으로 만드는 무언가를 생산한다면, 혹은 어쩔 수 없이 장비 제작이 필요한 무언가를 생산한다면, 오픈 디자인은 의미가 없어집니다. 또 그럴 경우 디자인을 공개해봤자 수정하고 싶은 다른 사용자가 있어도 아무 소용이 없을 겁니다. 장비가 없고, 노하우가 없고, 지식 돈이 없으니 말이죠. 너무 복잡한 문제예요."

"제발 제 디자인에 로열티 3퍼센트만 좀 주세요."라고 빌고, 제조업체가 "안 됩니다. 뭐 어쩌면 나중에요." 그래 놓고 말을 바꾸는 그런 관계가 아니죠.

로넨은 여전히 오픈 디자인의 상업적 적용이 가능하다고 믿는다. 하지만 자기 생각을 고집하는 근본주의자는 아니다. 회사들에 오픈 디자인을 강요하지도 않는다. 그보다는 오픈 디자인을 차차 소개하고, 회사들이 그들의 네트워크에 '이런 종류의 디자이너', 그러니까 세상을 약간 다르게 보는 디자이너가 있다는 기본적인 이해를 가질 수 있도록 유도하고 있다. 이런 접근 방식이 효과를 거두면서 로넨은 약 2년 전에 상당히 큰 프로젝트를 맡았다. "그 회사는 오픈 디자인 개념이 마음에 들어 내게 연락을 했고, 오픈 디자인의 개념에서 빚어져 나온 결과물을 마음에 들어 했어요. 저는 전혀 불이익을 받거나 제대로 대접을 못 받기는 커녕 오히려 그 반대였습니다."

그래서 그는 언젠가는 또 다른 제작자가 다가와 수석 디자이너 자리를 제안해주는 날을 꿈꾼다. "제가 보고 싶은 것은 다른 사람들로부터 돈을 받는 그런 것이 아닙니다. 제가 되고 싶은 건 그저, 이런 종류의 프로젝트를 하는, 말하자면 '예술감독'이라고 할 수 있어요. 사람들이 장점을 어떻게 생각하는지, 생산자와 오픈 디자인과 소비자 사이를 어떻게 연결할지, 어떻게 다음 단계를 찾을지 등에 대해 영향을 줄 수 있는 그런 위치에 서고 싶습니다. 그런 자리라면 아주 편안하게, 즐기면서 할 수 있을 겁니다. 하지만 그렇게 되기까지는 시간이 걸릴 테죠. 지금은 인내심을 갖고 느긋하게 기다리고 있습니다. 지금은 다른 일들을 하고 있습니다. 하지만 제 계획은 이런 개념을 기업들에게 알리는 겁니다."

로넨의 해크체어는 오픈 디자인 제품의 모든 특성을 갖고 있다. 인터넷을 기반으로 분명히 인터넷을 마케팅과 유통 수단으로 사용하도록 디자인되었다.

로넨은 "무언가를 이런 방식으로 하면 폐쇄적이고 일반적인 디자인일 때에 비해 더 많은 곳에서 사람들이 지켜보고 살펴보고 생산하고 베끼기도 할 것이고, 이야기하고 블로그에 올리기도 할 것"이라고 믿는다.

"따라서 이런 상황에서는 디자이너가 회사의 중심에 놓이게 됩니다. 제가 제조업체를 만날 땐 말이 잘 통합니다. '제발 제 디자인에 로열티 3퍼센트만 좀 주세요'라고 빌고, 제조업체가 '안 됩니다. 뭐, 어쩌면 나중에요.' 그래 놓고 말을 바꾸는 그런 관계가 아니죠. 창작자가 자신의 창작물에 대한 통제력을 갖는 그런 위치에 서는 겁니다."

"디자이너는 상당히 적은 비용으로 적합한 생산자를 선택할 수 있고, 자신이 적절하다고 생각하는 가격에 제품을 판매할 수 있습니다. 이는 고객의 필요와 위치에 쉽게 맞출 수 있는 유연한 벤처 비즈니스이며, 생산량을 늘리는 것도 부담이 없습니다. 이러한 디자인들이 웹에 존재함으로써 많은 디자이너, 생산자, 기업가가 실험할 수 있는 창작 콘텐츠가 생겨나게 되는 겁니다. '사기 전에 입어보는' 것을 기반으로 하는 비즈니스 기회라고 생각할 수 있을 겁니다. 또한 '일반적인' 상황에서는 알려지지 않은 새로운 비즈니스 관행이 나올 수 있는 여지를 열어줍니다." 로넨은 2009년 쓴 『오픈 디자인 입문』에 이같이 적었다.[4]

> **상당히 적은 비용으로 디자이너는 적합한 생산자를 선택할 수 있고 자신이 적절하다고 생각하는 가격에 제품을 판매할 수 있습니다.**

로넨은 디자인 학교에서의 경험과 그런 학교들이 오픈 디자인을 어떻게 보는지에 대해 다음과 같이 이야기한다. "학생들은 의심의 눈초리로 보지만 제가 일단 오픈 디자인을 통해 어떻게 돈을 버는지, 사람들이 왜 제 것을 마냥 베끼지 않는지 이야기해주면 그제서야 이해하기 시작합니다. 학생들이 제가 여기에 대해 무언가 생각하는 게 있다는 걸 이해하는 거죠. 또 디자인학과 교수들은 디자인이 더는 자신들에게 좋은 상황이 아니라고 불평하고, 디자인이 예전 같지 않다고 말하잖아요. 그러니까 아마도 우리는 여기서 새로운 기회, 새로운 접근 방법을 발견하고 있는 겁니다."

로넨 카두신이 오픈 디자인 개념에서 제안하는 것과 같은 이러한 새로운 접근 방법 역시 또 다른 흥미로운

측면이다. "당신은 소비자를 위해 디자인하는 것이지만 또한 디자인 사용자를 위해 디자인하고 있는 것이기도 합니다. 디자인으로서, 그 디자인을 변경할 목적으로 사용하는 사람도 있다는 거죠. 그리고 이런 구별이 학생들 사이에 많은 혼란을 야기합니다. 학생들은 프로젝트에 꽤 깊이 관여하기 전까지는 이런 차이를 어떻게 다루어야 할지 모릅니다."

그러나 학생들이 결국 그 개념을 이해하고 나면, 일부 학생들은 아주 흥미롭게 변형한 새로운 것을 만들어낸다. 바르셀로나고등건축학교의 오픈 디자인 수업에서 학생들은 스퀘어댄스 탁자를 남아메리카에서 사용할 수 있는 대피소로 변신시켰다. 또 다른 디자인에서 학생들은 이탈리아 선반 제작 아이디어를 가져다가 교회 예배당을 지었다. 로넨은 학생들이 하는 작업에 감명을 받았다. "그들은 오픈 디자인을 건축으로 바꾸고 있어요."

로넨은 미래에는, 아마 앞으로 10년 뒤에는, 커플이 거리를 걷다가 디자이너 아울렛의 진열장을 들여다보면서 서로 "휴, 정말이지 이런 오픈 디자인 쓰레기를 더는 못 참겠어. 다 이런 것만 있잖아. 좀 다른 것 좀 만들어낼 수 없나?" 하고 말하는 세상을 상상하고 있다. 그때도 디자이너는 여전히 있을 것이고, 그들의 제품도 여전히 디자인 숍에서 판매될 것이고, 새로 이사 간 집을 꾸미려고 쇼핑을 하는 커플들도 있을 것이다.

하지만 아마 상황은 완전히 다를 것이다. 생산자가 전부 없어졌을 수도 있고, 어쩌면 전혀 다른 역할을 맡고 있을지도 모른다. 로넨은 그의 오픈 디자인 비전을 어떻게 현실로 만들지를 찾고 있다. "제 창작이 생산자의 문앞에서 가로막히지 않도록 할 방법을 찾고 말 겁니다. 독립 디자이너로서 그 목표를 향해 노력할 겁니다."

NOTES

1 http://creativecommons.org/licenses/by-nc-sa/3.0/

2 Kadushin, R. *Open Design. Exploring creativity in IT context*. An Industrial Design educationprogram by Ronen Kadushin, 2009. http://www.ronen-kadushin.com/uploads/2382/Open%20Design%20edu3.pdf(2011년 1월 11일 접속)

3 Kadushin, R. *Open Design Manifesto*. Presentedat Mestakes and Manifestos (M&M!), curatedby Daniel Charny, Anti Design Festival, London, 18–21 September 2010. http://ronen-kadushin.com/uploads/2440/Open%20Design%20Manifesto-Ronen%20Kadushin%20.pdf(2011년 1월 11일 접속)

4 Kadushin, 2009, op.cit.

PRODUCTS BECOME INFORMATION BECOMES PRODUCTS.

Vectorizr ⊕

요리스 라르만의
오픈 소스 디자인 실험

가브리엘레 케네디

평범한 중산층이 현재의 대량생산 디자인을 지배하고 있다. 브랜드와 규제의 장악력이 덜한 환경에서는 새로운 유형의 디자이너들이 변화된 형태의 좀 더 정직한 경제의 출현에 기여할 수 있다. 네덜란드의 디자이너 요리스 라르만의 인터뷰를 통해, 그가 모더니즘과 맺은 관계를 살펴보고, 오픈 소스 디자인과 디지털 제작의 모더니즘적 뿌리를 고찰한다.

가브리엘레 케네디Gabrielle Kenedy가 쓴 이 글은 요리스 라르만Joris Laarman의 실험을 소개한다. 요리스 라르만은 2004년 영화감독 아니타 스타르Anita Star와 협력해 요리스라르만랩Joris Laarman Lab을 설립했다. 요리스라르만랩은 미래상을 위한 실험적 놀이터다. 수공업자, 과학자와 기술자, 그 밖의 많은 젊고 의욕 넘치는 사람들과 작업을 한다. 랩은 시적 감성이 풍부한 실천적 접근법을 통해, 기술 진보에 의미를 부여하고 사물을 작동시키는 멋진 사례를 보여주고자 한다. 요리스는 오픈 디자인을 "그 모든 우여곡절이 아직 드러나지 않은 복잡한 주제"라고 표현한다. "기본적으로 오픈 디자인은 소수의 특권적 산업 브랜드에 힘을 집중시키지 않고 전문 창작자와 현지 제조업체에게 고루 분포시키는 디자인의 신경제 모델을 제시합니다."

http://www.jorislaarman.com

네덜란드의 일류 디자이너들은 뭔가 특별한 데가 있기는 하지만, 간혹 특히 주목을 끄는 인물이 나타나곤 한다. 2003년 요리스 라르만이 바로 그런 인물이다. 그가 아인트호벤디자인아카데미Design Academy of Eindhoven에서 진행한 '기능의 재발명Reinventing Functionality' 프로젝트는 기능을 장식과 결합시킨 작품으로, 로테르담의 보에이만스판뵈닝언미술관Museum Boijmans Van Beuningen이 이 작품을 보자마자 사들였다.

디자인은 반드시 현재 세계의 문제점을 야기한 데 일정한 책임을 져야 합니다.

그는 통찰력 있는 아이디어와 사회 문제에 대한 관심을 겸비한 디자이너로 명성을 얻고 있다. 졸업 후 첫 프로젝트인 '골격 가구Bone Furniture' 시리즈는 대리석, 자기, 송진으로 만든 한정판으로, 뉴욕 프리드먼벤다 갤러리Friedman Benda gallery에서 전시되었다. 자신의 작품 중 상당수가 현대의 최신 유행을 일으킨 것에 대해 정작 작가는 '귀찮은 우연의 일치'라고 일축하지만, 이는 그의 작품이 그만큼 중요한 문제들에 대한 유의미성을 가진다는 것을 보여준다.

성장 가능한 가구

이 프로젝트는 모더니즘에 대한 작가의 날카로운 시각을 보여준다. 자동차 제조 회사 오펠Opel과의 협업으로 탄생한 '골격 가구' 시리즈 디자이너 는 소프트웨어로 뼈대의 유기적 형태를 응용해 만들었다. 자동차 부품의 재료 강도는 강화하고, 효율성을 극대화하는 위상 최적화 소프트웨어로 디자인했다. 그는 이 프로젝트로, 가구도 재료를 더하고 빼서 강도와 기능성을 최대화함으로써 '성장'할 수 있음을 보여주었다.

라르만은 기능과 사치가 공존할 수 있다고 본다. 그가 천착하는 화두는 모더니즘이 어디서부터 잘못되었는지, 그리고 모더니즘의 핵심적인 장점들을 어떻게 다시 평가할 것인지다. 그가 찾고 있는 것은 혁신적 특징을 갖는 디자인 해결책이다. 그가 진행하는 연구의 상당 부분은 현재의 방식을 거부하고 디자인의 생산뿐 아니라 유통을 위한 더 나은 방법을 집요하게 파헤치는 것이다.

이런 측면에서 생각하면 세계가 당면한 문제 중 상당수에 대해 디자인에도 일부 책임이 있다. 나아가 그런 문제들을 해결하는 데 중요한 역할을 할 수 있을 것이다. 2009년 라르만은 암스테르담 스튜디오를 일반에 처음 공개했는데, 자신의 생각과 과정을 공유하기 위해서였다. 그는 단지 보기 좋은 물건이 아니라 디자인 실험과 연구가 어떻게 해답을 만들어내는지 보여주고 싶었다.

"갤러리와 밀라노에서 사람들은 완벽한 작품만 봅니다. 이번 전시에서도 사람들은 디자인 연구에 관한 부분만 보고자 했죠. 온갖 보기 좋은 모양 뒤에 있는 것들과, 그런 디자인들이 결국 세상에서 쓸모 있게 될 수 있는지 하는 것들 말이에요. 기술 진보를 이용해 디자인의 미래가 어떤 모습이 될 수 있는지 이해하기를 바랍니다."

라르만은 오픈 소스 디자인과 디지털 제작에 대한 조사를 하다가 벽에 부딪혔다. 그는 디자인이 어딘가에서 길을 잘못 들었고 지금 사회를 망가뜨리고 있다는 걸 깨달았다. "꼭 현재의 디자인에 대해 반대하는 건 아닙니다. 하지만 인터넷이 분명 물건을 디자인하고 만들고 유통하고 판매하는 더욱 정직한 방법을 제공해줄 수 있다고 생각합니다." 그렇다면 모더니즘은 아니라는 얘기다. 필요한 건 어떤 새로운 '주의'다. 신

진 디자이너가 업계를 비판하는 것은 웬만한 배짱으로는 쉽지 않은 일이다. 라르만은 이론적 비판에만 그치지 않고 자신의 견해를 뒷받침하기 위해 몇 가지 실용적인 아이디어를 시도하려고 구상하고 있으며, 동시대 디자이너들의 지지도 바라고 있다.

> **인터넷이 분명 물건을 디자인하고 만들고 유통하고 판매하는 더욱 정직한 방법을 제공해줄 수 있다고 생각합니다.**

"제 작업과 디자인이라는 분야에 대해 저는 일종의 실험실로 생각하고 있습니다." 그는 그 실험실을 어쩌면 후기 산업 시대의 생산 과잉으로 생긴 곤경에 대한 해결책을 찾을 수도 있는 곳이라고 설명한다. "디자인 산업 전체를 비난하려는 것이 아닙니다. 회의적으로 보지도 않아요. 훌륭한 산업 디자인 사례들이 많고, 앞으로도 절대 없어지지는 않을 겁니다. 하지만 머지않아 인터넷으로 가능해진 또 다른 혁명이 곧 더해질 거라고 생각합니다." 혁명

모더니즘이 여러 가지 실패와 생산 과잉을 가져온 역할을 했음에도, 라르만은 연구를 진행하면서 계속 모더니즘에 끌렸다. 미학적 측면이 아니라 철학으로서의 모더니즘에 주목한 것이다. 2010년 라르만은 암스테르담의 스테델레이크미술관Stedelijk Museum 산업 디자인 큐레이터 잉에보르흐 데 로더Ingeborg de Roode가 선정한 '오늘날의 모더니즘Modernism Today' 시리즈에 참여하게 된다. "그는 나를 일종의 현대판 리트벨트로 여기는 것 같은데 재밌는 비교라고 생각한다. 연결되는 지점이 있는 것 같다." 디자이너 100년 전 헤릿 리트벨트Gerrit Rietveld는 기술과 재료를 실험한 작가였고,

라르만도 오늘날 같은 작업을 하고 있다. 라르만의 미학은 더스테일De Stijl 전통을 따르지는 않지만 그가 추구하는 가치는 확실히 그 연장선상에 있다.

(오픈 디자인의) 모더니즘적 뿌리

그런 가치에 따라, 리트벨트의 생각과 실험의 세계를 오픈 소스 디자인과 디지털 제작이 결합한 것은 당연한 결과였다. 오픈 소스 디자인과 디지털 제작 모두 모더니즘에 뿌리를 두고 있다고 볼 수 있기 때문이다. 오픈 소스는 거의 십 년 동안 음악과 소프트웨어의 문화적 콘텐츠 세계를 혁신해왔다. 그렇다면 디자인을 생산하고 배포하는 방식도 변화시키지 못할 까닭이 없지 않은가?

"진정한 모더니스트들이 100년 전에 이미 오픈 소스 디자인을 원했다고 생각합니다. 하지만 그때는 그게 불가능했죠. 리트벨트는 자기 의자를 만드는 방법에 대한 매뉴얼을 출판했지만 아무도 그 정보를 실질적으로 이용할 수가 없었습니다. 기술이 있는 장인 네트워크가 없었거든요. 그의 디자인은 간단해 보이지만 만들기는 어려워요. 오늘날은 장인들을 다시 디자인의 중심 무대에 세우는 방식으로 지식을 배포할 수 있습니다. 그냥 이상적이고 순진할 정도로 낭만적인 그런 식이 아니라, 경제적으로도 합당한 방식으로요. 네트워크와 값싸고 좀 더 접근성 높은 디지털 제조 기술만 있으면 됩니다." 모더니즘의 결정적인 한 가지 흠은 엄청난 힘이 소수의 거대 공장과 디자인 회사들의 손에 들어가 버린다는 것이다. 모더니즘 운동은 원래 디자인의 민주화에 관한 것이 되어야 했다. 그게 본래 취지였다. 하지만 도중 어딘가에서부터 꼬여 단순히 미학에 관한 이야기에 머무르고 말았다. 물론 모더니즘과 오픈 소스 디자인 사이에는 분명한 차이점들이 존재한다. 모더니즘은 국제적이고 보편적인 스타일을

생산했다. 산업화는 대량생산으로 이어졌고, 대량생산이 가능하려면 생산은 중앙집중화되어야 했다. 제품은 가장 값싼 노동력을 제공하는 국가에서 엄청난 환경적, 경제적인 희생을 치르고 생산되어 전 세계로 운송되었다. 정보와 지식은 독점되었고 저작권으로 보호됐다. 디자인 데이터에 대한 접근성이 주어졌더라도, 개인이 무지막지하게 비싼 생산 도구들을 사용할 수 없는 상태에서 그런 데이터를 사용하는 건 불가능했을 것이다. 생산된 디자인의 품질은 생산자가 보장해주었고 이후에도 마찬가지다. 그 결과, 생산자와 유통업자가 판매 수익의 대부분을 나눠 가진다.

진정한 모더니스트들이 100년 전에 오픈 소스 디자인을 원했다고 생각합니다.

반면 오픈 소스 디자인은 새로운 기술을 활용해 문화와 양식, 전통 기술을 보존할 수 있다. 디지털 생산으로 대량 맞춤화가 가능해졌다. 오픈 소스를 사용하면 정보와 지식이 널리 공개될 뿐만 아니라, 진입 비용도 낮고 품질 관리도 협업 평가의 형태로 대중에 의해 이루어진다. 수익은 제작자와 창작자 사이에 나눠 갖게 된다. 또 오픈 소스 디자인 제품은 현지에서 생산이 가능하기 때문에 운송비도 현저히 감소한다.

오픈 소스 디자인이 하는 일은 지식 지식 과 생산 수단을 재분배하는 것이다. 오픈 소스 디자인에는 제조에서 교육에 이르기까지 우리가 디자인에 대해 아는 모든 것을 바꿔놓을 잠재력이 있다. 오픈 소스 디자인은 더 공정하고 정직한 가격을 형성할 수 있다는 점에서 반-엘리트주의적이다. 민주적이고, 개인이 각자의 주변 환경에 대해 자기 결정권을 갖도록 돕는다. 결국,

거대 다국적 기업들과 중국, 인도 같은 생산 허브가 움켜쥐고 있던 힘을 빼앗아 산업화 탓에 갈 곳을 잃은 장인들에게 되돌려준다. 즉 오픈 소스 디자인은 현대의 새로운 '주의'가 될 수 있을 만한 충분한 잠재력을 갖고 있는 흐름인 것이다.

결국 거대 다국적 기업과 중국, 인도 같은 생산 허브가 움켜쥐고 있던 힘을 빼앗아 산업화로 쓸모없는 취급을 받았던 장인들에게 되돌려준다.

"그렇다고 누구나 좋은 디자인을 만들 수 있다거나 더 많은 쓰레기만 나올 수 있다는 뜻은 아닙니다. 모든 사람이 디지털 카메라를 갖고 있다고 해서 모든 사람이 사진가는 아니잖아요. 아마추어리즘을 썩 좋아하지는 않지만, 제가 생각하는 이 시스템의 작동 방식대로라면 결국은 나쁜 것들은 걸러지고 좋은 것들이 추려지게 될 겁니다." 아마추리시모

대량생산이 아니라 소량생산이 필요하다

통계에 따르면 산업혁명이 있기 전까지는 매년 비슷한 양의 제품이 생산되었다. 산업화가 이루어지면서 부의 증가를 가져왔고, 이는 생산의 급격한 증가로 이어졌다. 그 결과는 쓰레기와 환경오염의 증가, 추세: 자원의 부족 장인들의 실업 급증으로 이어졌다. 오늘날의 평균적인 서양인은 빅토리아 여왕이 집권 당시에 소유했던 것보다 더 많은 물건을 사용할 수 있다. "비극적인 건 오늘날 만들어지고 있는 것의 대다수는 창의성이나 품질은 떨어지고 딱히 필요하지도 않은 물건들이라는 점입니다. 중산층을 위한 보급형 제품의 생산 과잉은 경제적 어려움을 야기했으며, 이 점에 대해 현

시장 가격의 구성 요소

현재의 시스템 아래서는 디자이너가 제조업자에게 디자인을 가져가면
제조업자가 물건을 만들어 상점에 가져가고, 그 물건을 상점이 판매한다.
운이 좋아야 디자이너는 공장도 가격의 3퍼센트를 받는 반면
제조업자는 300퍼센트를, 유통업자는 그 두 배를 번다.

소매상

브랜드

공장

디자이너

재의 시스템 내에서는 별로 할 수 있는 게 없습니다." 라고 라르만은 지적한다.

디지털 디자인이 시장에 도입된다면 이것이 소규모 생산자들에게 어떤 의미일지 상상해보자. "현재 대부분의 사람들이 디지털 제작에 대해 이야기만 하고 있어요. 하지만 실제로 일어나고 있는 상황이고, 저는 결국 디지털 제작이 대세가 될 거라고 봅니다. 세상을 바꿀 거라는 얘기는 아니지만, 물건이 만들어지는 방식에는 변화를 가져올 겁니다. 3D 프린팅은 특히 재료 측면에서 아직도 아주 제한적이지만 미학: 3D, 디지털 제조 기술이 발전하면 무엇이든 가능해질 거예요."

지역 사회에서 기술에 투자하는 상황도 가능할 것이다. "이미 온갖 종류의 이니셔티브가 쏟아져 나오면서 개인도 나만의 생산 시설을 갖출 수 있는 기회를 얻고 있습니다. 우리는 일종의 전문 팹랩을 세우는 걸 생각하고 있습니다. 예를 들면 디지털 청사진에 기초한 모든 디자인을 대량 맞춤화해서 만들 수 있는 공간을 만드는 거죠."

가능할 수도 있다. 예를 들어 렙랩 기계는 오픈을 표방하는 DIY 3D 프린팅 장비다. 헬로월드 사용자가 직접 만들 수 있는 (그리고 스스로 복제 가능한) 재생산 기계로, 다시 그걸 이용해 다른 도구를 만들 수 있다. 그는 "지금 당장이야 이런 게 괴짜들만의 영역이지만, 좀 더 전문화되면 더 일반적으로 사용할 수 있게 될 것"이라고 말한다.

오픈 소스 디자인과 현지 디지털 제작은 교육에도 혁명을 일으킬 수 있다. 교육은 거의 현실에 맞지 않는 구시대적인 것이 되어버렸다. "이 플랫폼을 직업학교에 적용할 수 있을 겁니다. 교육은 현실을 따라가지 못하고 있고, 아이들은 필요한 것을 배우지 못하고 있어요. 디지털 제작을 학교에서, 특히 직업학교에서 가르쳐야 합니다."

오늘날의 평균적인 서양인은 빅토리아 여왕이 집권 당시에 소유했던 것보다 더 많은 물건을 사용할 수 있다.

그러나 이러한 변화는 느리게 나타난다. 오픈 소스 디자인이 여전히 미지의 영역이고 답을 찾지 못한 어려움들이 많기 때문이다. 오픈 소스 개념의 새롭고 혁신적인 특성은 그런 문제들에 한편으로는 긍정적으로, 다른 한편으로는 부정적으로 작용한다. 브랜드와 규제의 통제력이 줄어든 세상을 그릴 수 있게 해주는 대신, 오픈 소스 디자인은 너무 많은 선택과 실험과 낭비가 넘쳐 혼란스럽게 느껴지기도 한다. 저작권과 수익 공유의 문제가 주는 거부감에 많은 이가 진입을 망설이고, 그 결과 초기의 실험적 플랫폼 중 상당수가 전문적이지 못하고 불안정한 것처럼 느껴진다. 선언

그러나 현재 오픈 소스 디자인을 판매하는 웹사이트 대부분이 안고 있는 문제는 전문가의 참여가 없다는 점이다. 최고 수준의 통찰력이 있는, 수많은 똑똑한 디자이너들이 모든 것이 제대로 이루어질 방법에 대해 논의해야만 한다. "지금까지 일어나고 있는 상황으로 크게 달라진 건 없습니다. 하지만 엄청난 잠재력이 있다는 것만은 분명히 보여줍니다."

이 점에서 크리에이티브커먼즈 크리에이티브커먼즈 가 다소 흥미로운 시도를 해왔다. 크리에이티브커먼즈는 디자이너(또는 그 누구든)를 보호해주는 새로운 형태

의 저작권으로, 이를 이용하면 알맞은 생산자와 라이선스 계약을 맺거나 자신의 아이디어를 개인적 용도로만 사용하도록 제한할 수 있다. "모든 사람이 바르게 행동할 경우 이 라이선스는 이상적인 방식으로 작동됩니다." 하지만 제한적 제도로, 제한적 수의 악기만으로 연주를 하는 아마추어 음악가가 장악한 작은 아이튠스 iTunes와 비슷하다. 앞으로 필요한 건 전문가 중심의 디지털 플랫폼이나 사람들이 만나서 디자인을 어떻게 어디서 디지털 방식으로 제작할 수 있는지에 대한 정보를 접하고 공유할 수 있는 네트워크다.

디지털 제작을 학교에서, 특히 직업 학교에서 가르쳐야 합니다.

메이크미닷컴

비록 아직 걸음마 단계이기는 하지만 이미 진행 중인 프로젝트로 메이크미닷컴 Make-Me.com이라는 프로젝트가 있다. 이는 라르만과 바그소사이어티, 드로흐디자인 Droog Design, 그리고 다른 몇몇 초창기 인터넷 선구자들이 참여한 합작 벤처다. 디자이너는 디자인을 업로드해 일반에 배포할 수 있다. 소비자는 디자인을 사용하고 각자에 맞게 바꿀 수 있다. 지역 생산자들은 라이선스 계약을 사용해 사람들이 원하는 물건을 만들 수 있다. 라르만은 "이로써 온실가스 배출을 줄이고 맞춤화의 폭을 넓힐 수 있다."고 말한다.

과거로부터 무언가를 가져다가 새로운 어떤 것으로 탈바꿈시키는 것, 그것이 우리가 하는 작업입니다.

메이크미닷컴은 앱스토어처럼 운영할 계획이다. 소비자는 이곳에 방문해 원하는 것을 얻을 수 있다. 콘텐츠 중에는 무료도 유료도 있다. 아마추어가 만든 디자인도, 전문가의 작품도 있다. "아마추어와 전문가가 서로 경쟁해야 합니다. 예를 들어 온라인에서 저희 서비스를 통해 원하는 의자를 찾고, 지역의 팹랩에 가서 그 디자인을 바로 제품으로 만드는 거죠. 이 플랫폼은 소비자를 장인과 디지털 제작 도구에 연결해줍니다."

오픈 소스 플랫폼으로서 메이크미닷컴은 디자인에 한정되지 않는다. "언론인, 건축가, 사업가, 과학자를 위한 곳입니다. 심지어 머리 모양을 바꾸러 갈 수도 있는 거죠." 예를 들어 대형 제약회사는 희귀병에 대한 연구에는 투자하려고 하지 않는다. 돈이 안되기 때문이다. 이런 경우에 오픈 소스 플랫폼은 과학자와 의사가 연구 결과를 보고 직접 약품을 만들 수 있는 DIY 바이오랩이 탄생할 수 있는 가능성을 열어줄 수 있다. "누구나 메이크미닷컴을 이용해 정보를 새로운 방식으로 배포할 수 있습니다."

그러나 디자이너들은 저작권 측면에서 이 모든 것이 갖는 의미를 두려워한다. 디자이너들은 제조회사들이 자신들의 지식재산권과 디자인의 품질을 보호해주고 수입을 보장해준다고 생각한다. 하지만 이런 생각이 놓치는 점은 저작권이 복잡한 문제라는 것이다. 독창적인 아이디어의 진짜 소유자는 누구일까? 완전히 독창적인 것이 과연 있을까? 모든 창작자는 모든 곳에서, 이곳저곳에서 아이디어를 얻는다. 이전에 있었던 것을 참조하는 것은 창작 과정의 자연스러운 일부다. "과거로부터 무언가를 가져다가 새로운 무언가로 만드는 것, 그게 바로 우리가 하는 일입니다." 리믹스 CCL 제도를 통해, 내 아이디어를 훔치는 사람에게서 수익을 얻는 것도 어쩌면 가능해질 수 있다.

현시점에서 오픈 소스의 범위를 결정하는 기준이 무엇인가 하는 것은 법적인 차원을 넘어서는 문제다. 오픈 소스가 작동하려면 완전히 새로운 경제 모델이 만들어지고 수용되어야 할 것이다. 현재의 시스템 아래서는 디자이너가 제조업체에게 디자인을 가져가면 제조업체가 물건을 만든 다음 그 물건을 상점에 가져가고, 상점이 물건을 판매한다. "운이 좋으면 공장도 가격의 3퍼센트를 받겠죠." "제조사는 브랜드 값으로 300퍼센트를 얹고, 상점은 그 두 배를 받습니다. 디자이너에게 돌아가는 몫은 어이가 없을 정도로 적죠. 디지털 도구를 사용하고 유통 방식을 바꾼다면 창작자와 제작자를 좀 더 배려한 수준으로 그 비율을 맞출 수 있을 겁니다."

그러나 새로운 모델을 시험하려면 메이크미닷컴과 같은 플랫폼이 필요할 것이다. 규모가 커야 하고, 유명 디자이너와 브랜드를 끌어들여 그런 플랫폼이 잘 작동한다는 걸 사람들이 눈으로 확인할 수 있도록 해야 할 것이다. 닭이 먼저냐, 달걀이 먼저냐 하는 어려운 상황이다. 디자이너들이 자신의 금전적 수입과 저작권료가 보장된다고 느끼지 않는 한 모험을 감수하려들지 않을 것이다. 그리고 충분히 많은 디자이너가 모험을 감수하지 않는 한 순조롭고 안전하며 합법적인 운영을 보장하는 안정적인 기반구조를 세우는 일은 사실상 불가능할 것이다. 이러한 것이 가능하려면 교육 기관, 디자이너, 장인이 모두 한 뜻으로 전적인 신뢰를 보내주어야 한다.

이 중에 극복할 수 없는 장애물은 없다. 라르만이 바라는 건 앞으로의 길을 개척하고 기준을 정의하게 될 세대의 일원으로서 이 실험에 참여하고 기여하는 것이다. 이러한 비전을 갖는다는 점에서 그는 여타 디자이너들과 다르다. 그는 의지와 인내를 갖고 지켜보

고 있다. 이 실험이 어떤 위대한 비전이라는 것을 알며, 그 실현을 위해 할 수 있는 모든 노력을 기울일 계획이다. "지금 당장은 아주 비싼 한정판 디자인을 만들고 있습니다. 실험을 위한 자금을 마련하고 사업을 시작할 수 있는 좋은 방법이거든요. 하지만 궁극적으로 바라는 건 제 작품의 오픈 소스 버전을 모두에게 공개하는 것입니다. 그게 제 목표입니다."

그는 자신이 모든 답을 갖고 있지는 않다는 걸 안다. 하지만 이 모든 문제들을 하나하나 풀어나가고 있다. "이 생각이 생산 전체를 뒤바꿔놓을 수도 있다고 말하고 싶진 않습니다. 하지만 표준화나 대량생산이 어려운 물건을 장인들이 만들 수 있도록 하는 데 분명 도움은 될 수 있을 겁니다. 전 세계적인 장인 네트워크가 커지면, 그때는 이것이 정말로 변화를 가져올 수도 있을 겁니다."

폐쇄된 사회는 실패한다

이 문제를 어떤 식으로 바라보든, 디자인은 지금 이대로는 계속될 수 없다. 디자인은 사회에 대해 많은 것을 보여주며, 폐쇄된 사회는 실패한다. 유기체가 환경으로부터 고립되어 살 수 없듯, 현실을 외면하는 사회는 결국 죽음에 이른다. 마찬가지로, 폐쇄된 디자인은 시대에 뒤처진 디자인이다. 오픈 소스가 디자이너들이 원하거나 이해하는 것이 될 수 있을지 현재로서는 알 수 없지만, 어쨌든 오픈 소스는 디자인이 새롭고 좀 더 정직한 경제를 만드는 데 실질적인 역할을 할 수 있는 한 가지 방법이다. 대량생산, 낭비, 운송, 표준화된 디자인이 _{표준} 줄어든 세계는 관계된 모두에게 이익이 되는 상황일 수밖에 없기 때문이다.

오픈 소스 디자인이 실질적인 변화를 가져올 수 있게 되기 전까지 앞으로 또 십 년은 논의가 이루어져야 할

것이다. 재미있게도, 현재의 현상에 대해 반대 논리로 사용되고 있는 주장들은 한때 민주주의 도입의 반대 논리로 쓰였던 바로 그 주장들이다. 그때나 지금이나 특권층은 대중에게 권력을 나눠준다는 생각에 늘 위협을 느끼는 것이다.

제가 바라는 건 제 작품의 오픈 소스 버전을 모두에게 공개하는 것입니다.

UPGRADE
TO NEARLY
PERFECT.

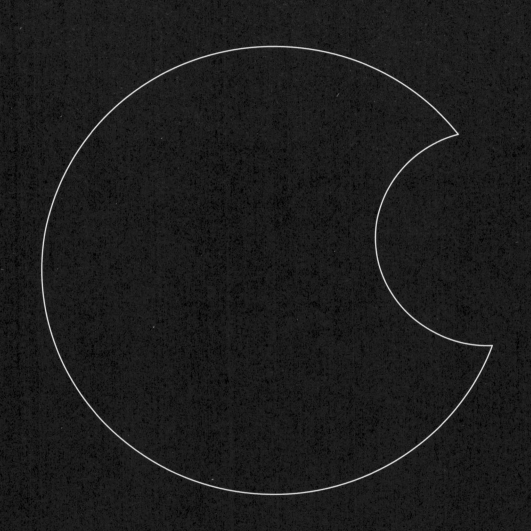

Different Thinking.

디자인 그룹 드로흐

로얼 클라선
피터 트록슬러

레니 라마커르스는 드로흐의 최신 프로젝트인 '다운로드 가능한 디자인'을 소개하고, 수익 창출, 대중을 위한 디자인, 디자인 직종의 발전, 그리고 드로흐에서 최근에 진행한 실험들과 지속 가능성, 지역 생산, 공동 창작, 업사이클링, 교외 공동 활성화에 대한 연구를 이야기한다.

레니 라마커르스Renny Ramakers는 네덜란드 암스테르담 드로흐디자인 소장이다. 미술사를 공부했으나 졸업 후 디자인을 전문 분야로 삼기로 마음먹고, 디자인 사고의 경계를 확장하고 대중과의 상호작용을 만들어내는 프로젝트를 통해 스스로 역사를 써나가기로 했다. 그는 디자인 전시 큐레이터, 다양한 디자인 위원회의 심사위원으로 활동하고 전 세계에서 강연과 워크숍을 진행하고 있다. 그에게 "오픈 디자인은 사용자를 향해 마음을 연다는 것, 사용자에게 나 자신을 열어 보인다는 것을 의미한다. 하지만 시장 조사 같은 것을 통해 하는 게 아니다. 사람들에게 열린 자세를 취하고, 사람들이 할 수 있는 무언가를 주고, 상호작용하는 것이다. 마지막 사소한 것 하나까지 빈틈없이 내가 모든 것을 계획하는 것이 아니다."

http://www.rennyramakers.com

로열 클라선: 네덜란드 디자인 산업에서 최근과 미래의 변화의 흐름을 살펴보면 드로흐가 중요한, 어찌 보면 핵심적인 역할을 해왔다고 할 수 있습니다. 드로흐의 최신 프로젝트 중 하나는 다운로드할 수 있는 디자인에 관한 것으로 알고 있는데, 디자인을 사용자에게 주어서 사람들이 수정할 수 있게 하는 건가요?

레니 라마커르스: 우리는 바그소사이어티와 함께 '다운로드 가능한 디자인' 다운로드 가능한 디자인 프로젝트를 시작했습니다. 오늘날의 디자이너들은 쉽게 다운로드할 수 있을 제품을 만들고 있는데, 정작 다운로드할 수 없다는 걸 알았기 때문이었죠. 드로흐 뉴욕 지점에 있는 위르헌 베이Jurgen Bey의 디자인을 예로 들면, 레이저커팅만으로 만든 제품이기는 하지만 구성 부품이 너무 많고 조립하는 데 손이 너무 많이 가서 현 단계에서는 다운로드할 수 있는 형태로 디자인을 제공하기가 어렵습니다.

사용자가 직접 조립하는 조립식 제품 아이디어도 이미 예전부터 있었고, 현재 3D 프린터 프린팅 도 성장하고 있는 중이죠. 이제는 다양한 디자인을 가져다 3D 프린터로 물건으로 만들 수 있습니다. 그런 개념에 흥미를 느껴, 이런 종류의 디자인을 위한 플랫폼을 한번 만들어보자는 생각을 하게 됐습니다. 초창기 인터넷 선구자 중 한 명인 미힐 프라크커르스Michiel Frackers와 디자이너 요리스 라르만과 힘을 합쳐 현재 이런 플랫폼 아이디어를 구현하는 작업을 진행하고 있는데, 메이크미닷컴이라는 이름으로 발표할 예정입니다.

프로젝트에 착수하면서 여러 목표를 세웠습니다. 첫째, 디자인과 생산 사이의 많은 단계를 줄여 제품 가격을 낮추고 싶었습니다. 어떤 면에서는 이케아IKEA와 비슷한 식이라고 할 수 있죠. 과정을 축소하는 것도

중요한 이유입니다. 그동안 디자인 작업을 하면서 겪어보니 완제품이 진열대에 오르기까지 최대 2년까지 걸리더군요. 2년이라는 시간은 엄청나게 긴 시간입니다. 그래서 디자이너가 이 두 번째 과정을 거치지 않고 제품을 디자인할 수 있을지 알아보고 싶습니다. 아주 재미있는 결과가 나올 수도 있을 거예요. 둘째, 현지에서 생산을 하면 운송의 필요성이 줄어듭니다. 그리고 운송을 줄이면 생태적 이점이 생기죠. 셋째, 주문형 지역 생산은 재고를 쌓아둘 필요가 없다는 뜻입니다. 이는 경제적 이점으로 이어집니다. 소비자 입장에서는 모든 사람에게 제품을 디자인할 수 있는 접근권을 준다는 측면에서 가치가 있죠. 디자인은 어디에나 있습니다. 아무리 쓸데없는 잡지에도 디자인은 있습니다. 그러나 고급 디자인의 경우 최종 소비자 대부분은 접할 수가 없어요. 그런 잡지를 읽는 사람에게는 우리 제품이 너무 비싸죠. 그래서 결국 사람들은 이케아 같은 상점에 가게 됩니다. 우리는 다운로드 가능한 디자인을 통해 기존 방식에서는 우리 디자인 제품을 사지 못했을 사람들에게 가까이 다가갈 수 있을 거라고 생각합니다. 최종 사용자가 조립만 하면 되죠.

> 드로흐 뉴욕 지점에 있는 위르헌 베이의 디자인을 예로 들면, 레이저커팅만으로 만든 제품이기는 하지만 구성 부품이 너무 많고 조립하는 데 손이 너무 많이 가서 현 단계에서는 다운로드할 수 있는 형태로 디자인을 제공하기가 어렵습니다.

이런 생각은 다른 측면으로 이어졌습니다. '직접 하라 Do It Yourself', 즉 DIY죠. DIY 텔레비전을 틀면 DIY 프로그램이 셀 수 없이 많이 나옵니다. 온통 DIY죠. 그래서 이렇게 생각했습니다. '디자인 제품 가격을 낮추는 것 말고 더 다양한 제품을 출시하면 어떨까? 거실에 놓으면 딱 좋겠다 싶은 거의 완벽한 탁자를 찾았는데, 폭이 90센티미터나 120센티미터이면 좋으련만 하필 꼭 80센티미터밖에 안 되는, 그럴 때가 얼마나 많았나. 표준 치수에 비해 꼭 집이 작거나 큰 경우가 많다. 그런데 치수를 자기 공간에 딱 맞게 수정할 수 있다면 어떨까. 정말 유용하고 훨씬 실용적일 것이다. 원하는 색상을 마음대로 선택해 내 스타일대로 만들 수도 있고. 다운로드 가능한 디자인은 공동 창작의 한 형태이기도 하다.' 공동 창작

디자이너들의 창작력을 자극하는 것도 정말 중요한 이유 중 하나였습니다. 디자이너들은 자신의 디자인 과정을 플랫폼에 맞추어야 하죠. 제품의 어떤 척도가 달라질 수 있는지 파악해야 하고, 그러면서 수익도 내야 합니다. 이 부분에서 우리가 한 건 디자이너들에게 제품을 디자인하되 소비자가 색상이나 무늬를 선택할 수 있게 해달라고 한 게 아니었죠. 그런 모델은 이미 있습니다. 우리는 디자이너들에게 자기 디자인으로부터 어떻게 수익을 얻을지에 대해 생각해보도록 자극했습니다. 어떤 것을 무료로 주고 어떤 부분을 유료로 제공할지 창의적으로 생각해보라고 요청했습니다. 디자인에도 단계가 있을 수 있다면 어떨까요? 예를 들어 어떤 제품에 디자이너의 서명이 들어가 있으면 더 높은 가격을 매길 수도 있을 겁니다. 비즈니스 모델에도 창의력이 필요하고, 그게 가장 어려운 부분입니다. 앞서 말했듯 우리는 레이저커팅과 디지털 기술에서 영감을 얻었지만 우리의 초점은 디지털 기술에만 국한되지 않습니다. 장인 기술도 부활시키고 싶어요.

우리는 고급 공예품 제작을 위한 소규모 공방들을 모두 연결하는 네트워크를 구축할 계획입니다. 내가 본 바로는 소규모 작업장이 살아남기는 쉽지 않아요. 이런 장인들의 네트워크는 3D 프린터나 레이저커터만큼이나 중요합니다. 장인 기술에 중점을 두는 것이 정말 중요한 이유는 특히 포노코와 셰이프웨이즈 같은 곳에서 이미 3D 프린팅과 레이저커팅 제품을 제공하고 있기 때문입니다. 미학: 3D 공예품을 포함시킴으로써 차별적인 우위를 얻을 수 있을 거라고 봅니다. 또한 디지털 기술을 공방들에 도입하고 반대로 공방이 디지털 기술에 영향을 줌으로써 아이디어의 교류가 촉진됩니다. 마지막으로, 지역 현지의 재료를 사용하는 것도 중요하게 여깁니다. 현지에서의 자원 조달을 우선적으로 고려하죠.

수익 창출 부분에 대해 좀 더 자세히 듣고 싶습니다. 디자이너들은 새로운 비즈니스 모델을 모색해야만 합니다. 다운로드 가능한 디자인 플랫폼의 경험으로부터 얻은 생각이나 관련 사례가 있나요?

현시점에서 디자이너들은 아직 그 수준은 안 됩니다. 이제 겨우 시작하는 단계죠. 한 디자이너가 흥미로운 제안을 내놓은 적이 있습니다. 어떤 디자인, 예를 들어 의자 디자인을 다운로드한다고 하면, 점점 더 많은 픽셀이 추가되는 방식으로 다운로드되도록 한다는 겁니다. 중간에 다운로드를 중단할 수 있는데 그러면 다운로드 받은 부분까지는 무료지만 불완전하거나 해상도가 낮은 디자인으로 만족해야 합니다. 전체를 다운로드 받으려면 대신 그 값을 지불해야 하죠.

또 다른 아이디어는 인테리어 디자인 서비스 제공에 대한 것이었죠. 고객이 플랫폼에 올라와 있는 디자인을 기초로 각자의 필요에 맞게 디자인을 변형해서 자

신만의 인테리어 디자인을 맞춤제작할 수 있는 방식이었습니다. 이 경우에는 제품에 대해서가 아니라 맞춤제작에 대한 비용을 지불하게 되는 겁니다. 기성품을 사는 대신 기본 디자인을 각자의 요건에 맞게 조정해서 쓰는 값을 내는 겁니다. 대량 맞춤생산

많은 경우 표준 치수에 비해 꼭 집이 작거나 큽니다. 그런데 치수를 자기 공간에 딱 맞게 수정할 수 있다면 어떨까요.

나는 디자이너들에게 여러 단계, 여러 레벨, 혹은 여러 다른 서비스를 고려하라고 요구합니다. 서비스의 필요성을 만들어낼 방법을 생각하라고 하죠. 당연한 것 같지만, 디자이너가 서비스에 대한 수요를 만들어내는 제품을 생각하기란 쉽지 않습니다. 전화기처럼 소프트웨어가 함께 가는 제품은 쉽습니다. 하지만 순수하게 물리적인 물건을 다룰 때는 정말 어렵죠. 그것 말고도 어려운 점은 있습니다. 고객들이 맞춤제작에 익숙해져야 한다는 점이죠. '청사진'이 좋은 예입니다. 드로흐 뉴욕 지점의 위르헌 베이가 디자인한 것으로, 주택(엄밀히 말하면 주택의 일부)을 파란색 스티로폼으로 만들었죠. 사람들이 제품을 구매하되 원하는 재료를 정할 수 있게 하는 거죠. 파란색 스티로폼으로 만든, 굴뚝이며 모든 것이 다 표현된 완벽한 벽난로 모형이 있습니다. 그럼 누군가 이 벽난로를 집에 설치하고 싶으면 타일이나 벽돌로 만들 수 있을 겁니다. 하지만 사람들은 그런 식으로 생각을 못합니다. 우선 실물을 실제로 보고 싶어 하죠. 어떤 재료로 만들어졌는지, 어떤 모양인지, 어떤 느낌인지 알고 싶어 합니다. 이런 프로젝트는 실물의 견본을 만들고, 그걸 판매용으로 내놓아야만 가능하다는 걸 알게 되었습니다.

마찬가지로, 사람들은 자기 옷을 전부 직접 만드는 걸 원하지 않습니다. 입으면 어떨지 일단 상점에서 걸쳐보고 싶어 하죠. 우리는 별도 카테고리로 디자인을 제공하는 방안도 논의했어요. 다운로드용과 판매용 모두 제품군을 확대하기 위해서였습니다. 하지만 온라인 상점도 있는데 굳이 다운로드할 수 있는 디자인을 위한 별도의 플랫폼을 두는 것이 의미가 있을까요. 일반적인 온라인 상점을 두지 않는 것은 내가 이 프로젝트에 참여하고 있는 중요한 이유 중 하나이며, 따라서 앞으로도 온라인 상점은 열지 않을 겁니다. 그러나 이 주제가 자꾸 불거져 나온다는 사실은 확실히 앞으로 어떤 상황이 벌어질지를 암시해줍니다.

그것이 무엇을 의미하는 것 같다고 보십니까? 그저 소비자가 게으른 것일까요?

아니오. 자신감 부족입니다. 나이키 ID에서 스니커즈 색상을 바꾸는 정도는 몰라도요.

저도 한 번 해봤습니다. 꽤 재미있더군요.

그럼 이제 그걸 찬장이나 책장 전체에 해보는 겁니다. 물리적인 물건이 될 디자인 작업을 하는 거죠. 모든 척도를 바꿀 수 있다고 상상해보세요. 맞춤제작을 위한 일부 옵션만이 아니라 제작 과정의 필수적인 부분까지요. 모든 요소를 일일이 다 지정해야 할 겁니다. 그렇다면 문제는 사람들이 상점에 가서 그냥 찬장을 새로 하나 사고 말지 않을까, 하는 것이죠.

어쩌면 자신감의 부족과 관련이 있는 것일지 모르겠군요. 또 모든 사람이 인테리어 디자인 전문가는 아니기도 하고요. 그게 또 표준 가구라는 게 존재하는 이유이기도 할 겁니다. 모든 사람이 텅 빈 평면도에서부터 시작하지는 않습니다. 그 많은 컨설팅 인력이니 홈데코 센터들이

왜 있겠습니까? 사람들이 자신의 인테리어 디자인 취향을 정할 수 있게 도와주는 것인데, 이건 우리가 추측한 자신감의 부족과는 별개의 문제입니다. 자신의 세계를 어떻게 디자인할지에 대한 '지원형 디자인 리터러시'라고 부를 수 있을 겁니다.

우리도 사람들을 기꺼이 도울 겁니다. 온갖 디자인 잡지들이 집 꾸미기에 대해 엄청나게 많은 조언을 제공하고 있고, 실제로 그런 수요가 있는 것 같기는 합니다. 하지만 그렇다면 디자인이 어느 정도까지 열릴 수 있는지 고려해보아야 합니다. 1960년대의 모듈형 가구를 생각해보면, 사람들은 그때도 견본을 보고 싶어 했어요. 모듈을 조립하는 가장 좋은 방법이 뭔지 시각적인 인상을 얻고자 했던 거죠. 사람들은 이 부분에서 투자를 하고 있는 겁니다. 순전히 디지털인 무언가를 다운로드하는 건 비용이 별로 들지 않으니까요.

그리고 마음에 안 들더라도 별 문제는 아닐테고요.
그러나 다운로드 가능한 디자인 다운로드 가능한 디자인 있다면 사람들은 정말 다음 단계로 나아가야만 합니다. 그 말은 사람들이 제품을 만들러 공방에 찾아가야 한다거나 혼자서 만들어야 한다는 얘기죠. 당신은 재미있어 보인다고 하지만, 대다수의 보통 사람에게도 과연 재미있을까 싶습니다. 그런 시간을 들이고 싶지 않을 테니까요. 심지어 나도 그래요. 나도 하고 싶지 않아요. 다른 것도 할 게 많잖아요.

이 같은 유행, 전환, 변화, 이러한 것이 디자인 직군에 어떤 변화를 가져올까요?
디자이너들은 항상 일반 대중을 위해 일하고 싶어 했습니다. 1920년대와 1930년대에 그들이 디자인하고 싶어 했던 건 대중을 위한 제품이었죠. 디자이너들이 대중에게 좋은 물건을 어떻게 만들지에 대한 방향을 결정했고, 대중은 계몽이 필요한 존재라는 믿음이 있었어요. 그러다 1960년대가 되자 대중의 해방이 이루어졌죠. 재산업화는 대대적인 시장 분할로 이어졌고, 대중은 더 다양한 물건을 더 많이 살 수 있게 되었습니다. 그 결과 디자이너들은 대중의 기호를 따라가기 시작했습니다. 시장이 포화되면 분화되는 것, 그게 논리적인 수순이니까요.

> **음악은 다운로드하면 당장 들을 수 있습니다. 디자인은 다르죠. 어딘가 가서 만들어달라고 주문하거나 직접 만들어야 하죠.**

그 후 대항적 움직임이 일어났습니다. 멤피스Memphis와 알키미아Alchimia의 사례를 보면 알 수 있는데요, 그들은 대중의 선택에서 영감을 얻고 이를 활용해 최고급 상품을 디자인했습니다. 대중에게 받은 영감은 처음부터 늘 그 자리에 있었습니다. 언제나. 다만 디자인이 항상 위에서 아래로 이루어질 뿐이죠.

1990년대에 일부 디자이너들은 디자인이 과한 환경에서 등을 돌리기 시작했습니다. 포화 상태에 다다른 거죠. 대신 형태의 유동성에 관심을 가졌습니다. 이 디자이너들은 공정을 진행시키다 흥미로운 지점에 이르면 변형을 중단하고, 그 결과를 제품으로 생산했습니다. 자유 형태를 추구하는 작업으로서 소개됐지만 사실 거의 디자이너들이 정하는 바에 따라 진행됐죠.

인터넷과 디지털 제작으로부터 새로운 기회들이 생겨나고 있고, 이는 대중이 디자인에 참여하기 시작할 수 있다는 걸 뜻합니다.
적어도 당신의 관점에서 보면 그게 논리적으로 다음 순서인 것처럼 보일 겁니다. 하지만 포노코나 셰이프

웨이즈 같은 사이트에 올라와 있는 제품을 볼 때면 볼품없고 투박한 디자인이 엄청나게 쏟아져 나올 것 같아 우려스러울 정도죠. 이런 경향이 계속 가면 그 끝은 좋지 않을 겁니다. 미학: 2D

디자인 전문가로서 말하는 건가요?

한 사람의 인간으로서 하는 말입니다. 이런 유행이 바이러스처럼 퍼질까 봐 걱정됩니다. 인터넷은 많은 추한 것들을 만들어냈어요. 아름다운 것도 물론 많이 있었지만 추한 것들도 많죠. 사람들이 각자 자기 기기를 가지고 만지작거리는 것, 원칙적으로 여기에 반대하지는 않지만 제 취향은 아닙니다.

디자인 세계는 이런 변화로부터 영감을 얻지만 이런 경향들이 현재 일어나고 있는 현상의 전부는 아닙니다. 디자인 세상에서 벌어지고 있는 상황, 동료 디자이너들과 작업 중인 프로젝트를 살펴보면 두 가지 상황이 벌어지고 있다는 걸 알게 되죠. 먼저, 이제 막 참여의 가능성들을 찾으려고 하는 중인 오픈 소스 흐름이 있습니다. 그 목표는 우리가 지지하는 원칙들과도 일맥상통합니다.

나머지 하나는 지역 현지 자원 활용을 우선하는 경향으로, 일종의 반세계화 흐름이라 할 수 있습니다. 선언 많은 디자이너는 생산 과정의 투명성에 대해 우려하며 지역의 재료와 자원을 더 많이 활용하려고 합니다. 우리 플랫폼에서도 적용하고 있는 부분인데, 현지 자원과 공방을 활용한 작업을 촉진하기를 바라기 때문입니다. 현재 또 다른 중요한 문제는 지속 가능성으로, 재생 가능 자원을 활용하는 개념입니다.

디자이너들은 이제 기업가가 되어가고 있습니다. 디자이너에게 수익 창출을 위한 자신만의 방법을 찾으라고 말하는 건 그들의 기업가적 정신에 대해 이야기하는 것이죠. 하지만 자신만의 혁신적인 수익 창출 방안을 찾는다는 개념이 아직 자리 잡지는 못했습니다. 이게 정말 어려운 문제인데요, 디자이너들이 마음가짐을 기업가적으로 바꿔야 합니다.

반면 토르트 본체Tord Boontje 같은 디자이너도 있어요. 디자이너 그는 1990년대에 이미 자신의 의자 디자인을 파일로 배포했죠. 이 디지털 디자인 파일들을 시작으로 이후 그런 경향이 확대되기는 했지만, 콘텐츠는 정체되어 있었습니다. 의자 커버를 다른 천으로 고를 수 있다는 것 정도 말고는 그다지 할 수 있는 게 없었죠. 그때의 생각은 단순히 디자인을 그대로 배포하는 것이었습니다. 기본적으로 오픈 디자인의 시초가 된 시도였습니다. 반면 현대의 디자이너로서 나는 어떤 걸 무료로 풀고 어떤 건 풀지 않을지를 결정하는 일에 익숙해져야 할지 모릅니다. 기준은 내가 정하겠지만, 정말 어느 정도까지 내 디자인에 대한 통제력을 포기할 수밖에 없게 될까요? 이 점은 흥미로운 역학 관계이며, 디자이너들은 이 부분에 대해서도 창작자로서의 관심을 놓지 않아야 합니다.

내가 느낀 또 다른 문제는 디자이너들이 소비자가 자신의 디자인을 다운로드할 거라고 진짜 믿지는 않는다는 점입니다. 음악은 다운로드하면 당장 들을 수 있습니다. 디자인은 다르죠. 어딘가 가서 만들어달라고 주문하거나 직접 만들어야 하죠. 수고가 더 많이 드는 일입니다.

사람들은 100유로 정도를 주고 산 램프에 자기가 손을 댔다가 행여 망칠까 봐 겁이 나 엄두를 못 냈죠.

'다운로드 가능한 디자인' 플랫폼은 우리에게도 배움의 과정입니다. 우리는 이 프로젝트를 개념을 알아가는 탐험의 과정으로 시작했고, 그 개념을 면밀히 파악해보고자 합니다. 사람들이 이 플랫폼을 큐레이팅하고, 플랫폼에서 공유되는 콘텐츠에 대해 일정 수준의 통제력을 갖는 것은 우리에게 중요한 문제입니다. 사람들이 디자인을 업로드할 수 있도록 하기 위한 아이디어들을 시도하고는 있지만 저는 여전히 제가 이걸 하고 싶은지 아닌지 아직 결론을 내리지 못했습니다. 어느 쪽이든 나는 사람들이 업로드한 디자인이 우리 디자이너들이 올리는 디자인과 관계를 맺기를 바랄 겁니다. 어쩌면 사람들이 자기가 다운로드한 제품을 어떻게 만들었는지를 업로드할 수도 있을 것이고, 그렇게 되면 만들어지는 제품들의 매개 변수가 디자이너가 정의한 범위 내에서 유지될 수 있을 것입니다.

새로운 디자인 방식으로서의 오픈 디자인,
당신에게는 어떤 의미입니까?

드로흐에서는 처음부터 줄곧 오픈 디자인을 추구하고 있습니다. 우리의 작업은 늘 프로젝트나 이벤트와 연관됐죠. _{행사} 언제나 소비자와의 상호작용에 관심이 있었습니다. 일관되게 우리 작업에서 중요 요소였던 점은 소비자가 디자인을 각자의 필요에 맞게 맞출 수 있다는 것, 그리고 우리 디자인에 재미, 즐거움, 상호적인 공동 창작의 요소가 있다는 것입니다. 공동 창작

아주 좋은 예가 '창작하라^{Do Create}'인데요, 케셀스크라머^{KesselsKramer} 홍보 회사와 협업해 2000년에 실행으로 옮긴 아이디어입니다.[1] 그중 한 프로젝트는 마르티 귀세^{Marti Guixe}의 '긁어라^{Do Scratch}'였습니다. 검정페인트로 칠한 램프로, 사람들이 페인트를 긁어서 원하는 그림을 그리도록 한 것이 의도였죠. 램프가 7~8년 동안 상점에 있었는데 아무도 사는 사람이 없었습니다. 사람들은 100유로 정도를 주고 산 램프에 자기가 손을 댔다가 행여 망칠까 봐 겁이 나 엄두를 못 내는 겁니다. 심지어 샘플 그림을 그려놓고 사람들이 베껴서 그릴 수 있게 해놓았는데도 아무도 사는 사람이 없었습니다. 예술가들이 그림을 그리도록 한 후에야 비로소 램프가 팔리기 시작했죠. 이런 일을 겪은 후 우리는 이 제품은 중단하기로 결정했습니다. 이런 종류의 상호작용 디자인은 성공하지 못하는 듯했습니다.

그러다 2008년 암스테르담에서 '어번플레이^{Urban Play}'를 진행했습니다. 이때도 마르티 귀세가 참여했죠.[2] 저밀도 무독성으로 매우 쉽게 조각할 수 있는 오토클레이브 기포 콘크리트^{AAC} 블록으로 지은 대형 큐브였어요. 이 '스컬처미포인트^{Sculpture Me Point}' 프로젝트의 아이디어는 모든 사람이 나만의 조각을 남길 수 있게 한 것이었습니다. 모든 사람이 첫째 날부터 조각을 했죠. 하지만 여섯 주 뒤에 나온 결과는 보기 민망한 수준이었어요. 그래서 두 가지 궁금증을 품게 되었죠. 첫째, 사람들이 무언가를 하고자 하는 마음이 있을까? 둘째, 실제로 하면 어떻게 될까? 즉, 어떤 결과가 벌어질까? 그 결과가 흥미로울까?

사용자와의 상호작용이 이루어지는 공동 창작에
대해 추가 연구를 했나요? 연구로 무엇을
알게 되었나요?

드로흐랩에서 시작된 프로젝트 중 하나는 위르헌 베이와 사스키아 판 드리멜런^{Saskia van Drimmelen}이 창안한 공동 창작을 위한 디지털 플랫폼입니다. 그게 상당히 근접한 결과인 것 같아요. 그 프로젝트는 공동 창작 공동 창작에 대한 것이기는 하지만 디자이너들이 다른 디자이너들과 함께 일할 수 있는 플랫폼을 제공합니다. 위르헌과 사스키아가 관리를 해서 그 둘이 흥미롭다고 판단하는 사람들만이 참여할 수 있어요. 철저

한 큐레이팅이 이루어지는 거죠. 그 둘이서 누가 들어올 수 있고 누구는 들어올 수 없는지, 누가 무언가를 같이 만들지 결정합니다. 하지만 동시에 개인적 발전의 여지도 줍니다. 우리는 또 생산자들에게 처치 곤란인 재고를 '업사이클링'하는 것과 관련한 또 다른 플랫폼을 개발하고 있습니다. 이 프로젝트의 목적은 디자이너들이 버려지는 재고를 활용할 수 있도록 하는 거죠. 디지털 기술 활용과는 아무런 관련이 없습니다. 그냥 버려질 자원을 위한 프로젝트일 뿐이죠. 사실 이런 버려지는 제품들은 대부분 재활용됩니다. 재활용 그러나 여기서 중요한 건 그 제품들의 디자인은 흔적도 없이 사라져버린다는 점입니다. 수천 개의 전기면도기가 그냥 사라지는 거죠. 그 전기면도기도 누군가가 디자인한 제품입니다. 그걸 만드는 데 일정한 개발 노력이 들어가죠. 비용도 발생했고, 에너지도 많이 소비했죠. 그런 게 우리가 추구하고 있는 또 다른 변화입니다. 이미 존재하는 물건을 다시 디자인하는 쪽으로 디자인의 방향을 이끌어가려고 하고 있습니다.

다시 말하지만 이건 디자이너들의 창작성에 대한 문제입니다. 어떤 의미에서 이건 공동 창작으로 생각될 수도 있습니다. 다른 디자이너가 창작한 무언가를 바탕으로 또 다른 것을 만드는 것이기 때문이죠. 여기서 문제가 되는 건 그게 허락되는가 하는 점입니다. 누군가가 디자인을 했지만, 이제는 팔다가 남아 회사 차원에서는 우리가 가져다가 디자이너들이 디자인에 활용할 수 있게 하지 않으면 어차피 갖다버리게 될 처치 곤란 재고일 뿐이죠. 공동 창작, 그리고 상향식 디자인과 아주 느슨하게 연결되는 점이 있습니다. 그러나 더 중요한 점은 이런 것들이 전부 현재 일어나고 있는 현상의 일부분일 뿐이라는 것입니다. 현재 훨씬 더 많은 일이 벌어지고 있습니다. '상향식'이라는 요소는 그중 작은 일부분에 불과하죠.

예를 들어 중국의 값싼 제조기지 역할도 곧 끝이 날 것으로 보입니다. 새로운 시스템을 만드는 것, 그것이 우리가 '다운로드 가능한 디자인' 프로젝트를 시작한 한 가지 이유입니다.

앞서 서비스에 대해 이야기하면서 인테리어 디자인 사례를 언급했습니다. 디자이너가 중개자나 조직을 통하지 않고 직접 소비자와 연결된다는 점이 흥미롭습니다.

그 점이 정말 바로 지금 일어나고 있는 변화입니다. 패션 그룹 '페인티드Painted'의 예를 들면, 그들은 기꺼이 사용자를 위한 제품을 만들고자 합니다. 그 디자이너들은 상점의 평균치에 맞춰진 그런 옷이 아니라 진짜 사람들이 입을 수 있는 옷을 만들고자 합니다. 그들은 사용자와 직접 접촉해 일대일로 옷을 만드는 것을 훨씬 선호하죠. 이런 것이 지금 이 순간 디자인계에서 벌어지고 있는 상황이라고 생각합니다.

생산 과정에서의 유통과 중개는 이케아가 다루기 시작한 문제입니다. 우리는 얼마나 많은 에너지와 돈과 시간이 들어가는지를 직접 경험했죠. '다운로드 가능한 디자인' 플랫폼이든 고객을 직접 만나는 디자이너들이든, 다들 이 문제를 해결해보겠다고 무언가를 만들어내고 있습니다. 그게 지금 모든 사람이 해결책을 찾고 있는 부분입니다. 이는 현재의 시스템과 관련이 있어요. 생산 사슬 전반이 무너지기 시작하고 있죠. 환경적인 문제, 경제적인 문제, 개발도상국의 생산에 관한 문제 등이 제기되고 있습니다. 얼마 전까지만 해도 너도 나도 개발도상국에서 물건을 생산하기 시작

했지만, 개발도상국들도 이제 소득이 증가하기 시작하고 있습니다. 예를 들어 중국의 값싼 제조기지 역할도 곧 끝이 날 것으로 보입니다. 새로운 시스템을 만드는 것, 그것이 우리가 '다운로드 가능한 디자인' 프로젝트를 시작한 한 가지 이유입니다.

우리가 찾은 또 다른 답은 재고품의 문제를 해결하는 것입니다. 제품을 폐기하지 않고 대신 '업사이클링'하여 다시 유통할 수 있는 시스템을 만든다면 그토록 많은 새 원자재를 사용할 필요가 없어질 겁니다. 이미 갖고 있는 걸 쓸 수 있으니까요. 사람들이 이 개념을 받아들이기 시작하려면 그전에 몇 가지 먼저 이루어져야 하는 것들이 있기는 합니다. 하지만 우리는 이렇게 대안적 시스템들을 검토함으로써 우리가 어떻게 하면 창작을 위한 새로운 인센티브를 만들어낼 수 있을지, 그리고 어떻게 생태적, 경제적 문제들을 해결하기 시작할 수 있을지 알아보고자 합니다.

드로흐랩에서 다루고 있는 문제가 하나 더 있습니다. 바로 세계화의 문제죠. 추세: 세계화 어딜 가나 똑같은 것만 보여요. 어딜 가도 같은 체인점이 있고, 같은 쇼핑몰이 있죠. 사방에 고층 빌딩이 들어서고 있어요. 제철 음식에 대한 인식은 사라지고 농산물은 전 세계로 운송됩니다. 이런 예들은 사람들이 원산지를 잊게 만드는 세계화의 아주 놀랍고도 특별한 특징 가운데 하나입니다. 사람들은 모든 것을 당연시하기 시작하고, 자기 문화에 대한 애착을 잃어가고 있습니다. 그래서 우리가 이 드로흐랩을 시작한 겁니다. 지역 환경에, 지역 사람들이 살고 일하는 방식에 기초하여 창작을 배양하기 위한 시스템을 만들고자 했죠. 우리는 예술학교 출신이 아니라 택시 운전사, 미용사 같은 보통 사람들과의 대화에서 나오는 창의적인 아이디어를 발전시키고자 합니다. 풀뿌리 발명 이런 접근 방식을 통해 우리는 문제의 본질을 파악함으로써 창의적 아이디어가 최종 사용자의 눈에 어떻게 비치는지를 종합적으로 이해할 수 있습니다. 디자이너들이 이를 통해 풍부한 영감을 얻음으로써 세계적인 맥락에서 새로운 아이디어를 만들어낼 수 있도록 하는 것이 그 목표입니다.

> **우리는 예술학교 출신이 아니라 택시 운전사, 미용사 같은 보통 사람들과의 대화에서 나오는 창의적인 아이디어를 발전시키고자 합니다.**

위르헌과 사스키아가 이끄는 드로흐 알 아랍 팀은 두바이에서 진행한 드로흐랩 프로젝트 후 공동 창작 플랫폼 아이디어를 갖고 왔습니다. 공동 창작 그 모든 쇼핑몰을 본 뒤 그들은 어떻게 현재의 대량생산 시스템이 물건이 생산되는 방식에 대해 소비자에게 전혀 알려주지 않는 일방적인 방식을 취하는지를 알게 됐죠. 플랫폼을 통해 그들은 물건이 어떻게 디자인되는지, 특히 어떻게 협업을 통해 디자인되는지를 보여주고자 하며, 그 단일 플랫폼을 통해 고객과 생산자와의 관계를 구축하기를 바랐습니다. 대량 맞춤생산

뉴욕 교외 지역에서 진행 중인 또 다른 프로젝트는 '딜러, 스코피오디오+렌프로 Diller Scofiodio+Renfro' 팀이 맡고 있는데, 이 팀은 유령도시가 된 위성도시에서 주민들을 기업가로 탈바꿈시킴으로써 새로운 활력을 불어넣을 계획입니다. 아마추어 요리사는 음식점 주인으로 부업을 시작할 수도 있고, 책이 많은 사람은 비공식 도서관을 열 수도 있을 겁니다. 우리 디자이너들은 다운로드할 수 있는 디자인 같은 것에는 전혀 관심이 없지만, 그쪽 분야에서 벌어지는 상황을 알아보고

있고 그런 변화에 창작가로서 어떻게 대응할 수 있을지 방법을 찾고 있습니다. 그러다 한발 물러나 주민들이 알아서 하고 싶은 대로 하도록 놔두죠. 정말로 재미있는 프로젝트입니다. 한번 상상해보세요. 교외에 갔는데 어떤 집은 음식점이 되어 있고, 또 그 옆집은 도서관이, 또 어떤 집은 카페가 되어 있는 겁니다. 누군가 프로젝터가 있다고 영화관을 차리고요. 그런 온갖 즐길거리들을 다시 이용할 수 있게 되는 것이고, 사람들은 굳이 다른 동네까지 가지 않아도 됩니다. 새로운 의미의 커뮤니티를 만드는 거죠.

누군가 프로젝터가 있다고 영화관을 차리는 상황을 상상해보세요.

한편으로 나는 그 사람들이 실제로 무얼 할지 너무나 궁금합니다. 또 한편으로는 우리가 어떻게 공공과 민간 사이의 경계를 흐리고 있는지에 대해서도 관심이 있습니다. 본질적으로 우리는 사람들이 사적인 공간인 자신의 집에서 공적인 역할을 해주기를 요청하는 겁니다. 그런 참여를 받아들일 경우 심지어 집의 건축에까지 영향을 줄 수도 있습니다. 교외 지역이 그런 방향으로 발전해간다면, 주택은 어떤 모습이 될까요? 모든 사람이, 아니면 적어도 상당수의 사람들이 기업가가 된다면, 그들이 사는 집의 모습은 달라질 겁니다. 그들의 사적인 주거 공간이 공적인 영역을 포함하게 될 겁니다.

제가 이런 일을 하는 이유가 바로 그것입니다. 어떤 방식의 혁신이든, 나는 늘 시스템을 발명하는 것에 대한 도전, 혁신을 일으키는 방법으로 되돌아오고 맙니다. '다운로드 가능한 디자인' 프로젝트, 디자이너를

혁신하는 일, 재고를 업사이클링하는 것, 지역적 맥락 내에서 하는 작업, 그 어떤 것이든 상관없죠. 나에게는 이런 것들은 전부 같은 이야기의 일부분이자, 하나의 전체를 구성하는 여러 측면 중 하나일 뿐입니다. 어쩌면 두 달쯤 후에는 다른 걸 상상해내고 또 다른 아이디어를 궁리하고 있을지도 모르겠어요.

이런 것들은 우리가 현재 진행하고 있는 프로젝트들 중 몇 가지 예일 뿐입니다. 이런 이니셔티브는 모두 같은 동기에서 출발했습니다. 사용자에 대한 호기심, 그리고 새로운 방식의 혁신에 대한 의지죠. 디자인이 재미있기도 하다는 점을 결코 잊지 않는 가운데 새로운 방법을 발굴함으로써, 다른 방식으로 디자인에 혁신을 일으키고 싶습니다.

NOTES

1 http://www.droog.com/presentationsevents/do-create

2 http://www.droog.com/presentationsevents/detail

CO-CREATE YOUR HEALTH
INSURANCE POLICY.

CUT OUT THE
MIDDLEMAN.

창작과 회사: 디자인 과정의 사용자 참여

피터르 얀 스타퍼르스와 동료들*

*프로우케 슬리스비크 비세르
산드라 키스트마커

지금까지 주로 대량생산 위주였던 산업 관행에서 디자이너, 고객 (또는 생산자나 제조업자), 사용자의 역할이 바뀌고 있다. 스태퍼스와 동료들은 이 시대에 일어나고 있는 공동 창작, 공동 디자인 현상을 기술하고 디자이너 역할의 혼성에 대해 설명한다.

피터르 얀 스타퍼르스Pieter Jan Stappers는 디자인테크니케스Design Techniques의 전임교수 겸 학과장이며 네덜란드 델프트 기술대학Delft University of Technology 산업 디자인 엔지니어링 학부의 ID스튜디오랩ID-StudioLab의 디렉터다. 프로우케 슬리스비크 비세르Froukje Sleeswijk Visser는 ID스튜디오랩의 조교수 겸 로테르담에 소재한 디자인 컨설팅 회사인 컨텍스트퀸ContextQueen의 대표다. 산드라 키스트마커Sandra Kistemaker는 헤이그에 기반을 둔 무주스디자인그룹Muzus design group 소속 디자이너다. 이 세 사람이 모여 컨텍스트매핑Contextmapping 방법을 고민하고 있다. 긍정적인 시각을 갖고 있는 피테르 얀은 "오픈 디자인이 디자이너와 최종 사용자의 간극을 메우고, 제작과 배포, 판매와 마케팅에 집중하느라 발생하는 산업적 우회를 줄여줄 수 있다."라고 믿는다.

http://studiolab.io.tudelft.nl

오픈 디자인의 목적은 수없이 많다. 그중 가장 중요한 목적은 디자이너와 최종 사용자의 벽을 허무는 것, 디자이너가 아닌 사람이 디자이너가 될 수 있게 하는 것 아마추리시모 , 그리고 최종 사용자가 필요한 제품을 직접 제작하게 함으로써 중간자를 없애는 것 등이다. 고무적인 사례들이 수공예 분야에서 등장하고 있다. 지역적이든 인터넷을 통해 전 세계적으로 운영되는 경우든 수공예 기반의 새로운 산업이 눈에 띄게 발전하고 있다. 하지만 세탁기나 자동차, 제트기 같은 더 복잡한 제품을 위한 오픈 디자인의 실현 가능성은 어떨까?

창작의 주체
사용자 참여에 대한 사용자 중심의 접근 방식의 한계가 어디인지 아직은 명확하지 않다. 이런 불투명한 요인에도 더 복잡한 디자인과 제품 개발 분야에서 디자이너, 의뢰인, 사용자의 역할이 바뀌고 있다.[1] 디자이너는 '창의적인 사람', 사용자는 수신자이자 '수동적, 무비판적인 소비자'라는 전통적인 역할 인식에 대해 점점 더 다양한 방식으로 문제 제기가 이루어지고 고정관념의 탈피가 나타나고 있다.

자주 언급되는 예로 '리드 사용자 접근 방식'[2]이 있다. 열정적이고 기술에 정통한 사용자들로 구성된 소수 정예 집단이 해결책을 만드는 과정에 참여하고 신제품을 개발하게 하는 방법이다. 이는 디자인 과정에서의 전통적인 역할 분담에 대한 정면 도전인 셈이다. 단 사용자층은 특정 소수 집단의 필요만 충족한다. 생성 기술, 맥락지도화[3] 등의 다른 접근이 필요할 때는 최종 사용자들이 디자인 팀 내에서 훌륭한 파트너가 될 수 있도록 세심한 조율과 지원을 통해 자신의 경험에서 이해, 제고, 표현의 과정을 차근차근 밟으며 전문가로 참여할 수 있게 한다. 실제 상업적 프로

전통적 시각: (엄격한) 역할 분리

전통적 시각에서는 디자인 과정의 역할을 세 가지로 구분한다. 물건을 구매하고 사용할 사용자, 제품을 고안하는 디자이너, 제품을 생산하고 유통하는 의뢰인이다.

젝트에서는 표적 집단을 통한 특정 신제품 디자인 비평, 사용성 테스트, 마케팅 자문 등에서 지금까지보다 더 적극적인 방식으로 사용자들을 참여시키는 형태로 나타난다. 그런 의미에서 공동 창작 공동 창작과 공동 디자인을 구분하는 기준이 중요하다. 공동 창작은 크고 작은 모든 형태의 협업적 창작 활동을 가리키며, 때로는 국지적이다. 반면, 공동 디자인은 디자인 과정에서 이루어지는 공동 창작으로, 가급적 시작부터 끝까지 모든 과정에 적용된다. 이 글에서는 맥락지도화라는 공동 디자인의 한 측면을 집중적으로 다루고자 한다. 맥락지도화에서 최종 사용자는 전문 정보 제공자의 역할을 부여받으며, 관찰, 제고, 표현을 위한 전용 도구를 지원받는다. 이 도구를 생산하고 과정을 조정하는 역할이 이제 디자인 및 연구 경력이 있는 전문 인력이 수행하는 디자인 연구 활동이 되었다.

전통적 관점의 변화

디자인에 대한 전통적 시각은 세 가지 역할을 상정한다. 제품을 구매하고 쓸 사용자, 고안하는 디자이너, 제품을 생산하고 유통하는 의뢰인이다. 이런 역할을 시각적으로 나타낸 도표나 여러 종류의 디자인 교육 과정에 사용되는 교육 자료를 보면, 대개 단일한 좁은 고리로 이루어진 사슬 모양의 연결 관계로 표현된다. 이 시각에서는 의뢰인이 주도권을 잡는다. 예를 들어, 의뢰인은 시장 연구를 실시하고, 시장에서 기회를 포착하고, 디자인 요구 사항을 디자이너에게 간단히 설명해 콘셉트 디자인을 받게 된다. 수많은 유행이 이처럼 모든 참여자가 서로 전혀 통합되지 않는 선형적 모델에서 크게 벗어나지 않는다. 반면 공동 창작에서는 기존에 분리된 것으로 생각되던 역할과 책임이 상호작용하고 합쳐지거나 심지어 주거니 받거니 이동하기도 한다. 어떤 역할은 우리가 알던 형태로는 더

새로운 시각

공동 창작이라는 새로운 시각에서는 역할과 책임이 서로 영향을 주고 합쳐지고 심지어 뒤바뀌기도 한다. 어떤 역할은 기존에 알고 있는 형태로는 더 이상 존재하지 않거나 새로운 역할이 등장하기도 한다.

이상 존재하지 않기도 하고, 새로운 역할이 생겨나기도 한다.

이런 변화에는 여러 이유가 있다. 첫째, 우리의 삶이 복잡해지고 사람들은 더 많은 정보를 얻고 있으며, 더 많은 정보가 필요하기 때문이다.

사용자들이 똑똑해진다

인터넷은 사용자가 더 많은 정보를 얻을 수 있게 해서 참여할 기회를 주고, 자신을 위해 만들어지는 물건에 대해 발언권을 준다. 추세: 네트워크 사회

디자이너들도 똑똑해진다

디자인 과정이 다양한 이들의 점점 더 많은 전문성을 흡수하면서, 이런 과정을 관리하는 일에 연구 능력이나 조정 능력이 점점 더 필요해지고 있다. 내가 졸업한 학교를 포함한 일부 기관에서는 그런 필수적인 기술을 디자인 교육 커리큘럼에 포함하기 시작했다. 어떤 곳에서는 조직 관리나 사회과학 쪽에 배경이 있는 사람들이 그런 역할을 전문적으로 맡고 있다.

더 이상 디자이너와 의뢰인의 관계는 명확하게 정의된 문제를 명시한 업무 지침서처럼 간단하지 않다. 의뢰인이 다양해지고 있다.

인간 활동의 일부 분야에 디자인적 관점이 도입되고 있다. 그 결과 점점 더 복잡한 문제들을 해결하는 데 디자인 원칙과 관행들이 사용되고 있다. 병원, 서비스, 정책 디자인과 같은 프로젝트에는 일반적으로 복수의 이해 당사자와 전문적인 분야가 관여된다. 디자인 과정의 구조가 변화하면서 디자인 분야의 기법들이 공동의 해결 지향적인 사고 과정을 용이하게 함으로써

이처럼 전혀 다른 사람들을 지원해줄 수 있는 방법으로 인식되고 있다. '서비스 디자인' 또는 '디자인적 사고 Design Thinking'로 총칭되기도 하는 더 큰 규모의 문제들이 디자인 직종(혹은 적어도 디자인 절차에서)에서 다룰 대상으로 여겨지고 있는 상황이다.

이 같은 상황 변화와 함께, 당사자들 사이의 관계도 변화하고 있다.

→ 더 이상 디자이너와 의뢰인의 관계는 분명하게 정의된 문제를 명시한 업무 지침서처럼 간단하지 않다. 『대시보드 사용자 가이드』에서, 스티븐스와 왓슨은 의뢰인이 디자이너의 서비스를 받는 방법을 정도에 따라 다섯 단계로 나누었다. 지시(업무 지침서에 한 가지 콘셉트만을 전달), 메뉴를 통한 방법(여러 개의 콘셉트 중에 선택 가능), 공동 창작 DIY(동등한 위치에서 협업), 지원(의뢰 업체가 디자인에 관해 지도와 도움을 받음), DIY(의뢰 업체가 디자인을 하고 디자이너는 관찰하다가 필요 시 조언)의 다섯 가지다.[4]

→ 의뢰인과 사용자의 관계는 오픈 디자인과 메타 디자인에서 소통이 이루어지고 있다. 오픈 디자인에서는 여러 가지 생산 방식이 널리 확산되면서 많은 사람들이 사용할 수 있게 되었다. 디자인 아이디어 공유를 위한 자원도 사용할 수 있게 되었다.(오픈 운동) 메타 디자인의 경우[5], 제품을 만들 때 변경 가능성을 충분히 반영하므로 사용자가 많은 최종 디자인 중에서 선택 사항을 고를 수 있게 된다.

→ 디자이너와 사용자의 관계는 디자인 과정 전체에서 소통이 활발히 이루어지고 있다. 몇몇 산업에서는 기술과 가격 경쟁이 시장 포화를 가져왔고, 의뢰 업체들은 제품을 향상하기 위해 사용자 경험과 사용자의 맥락을 좀 더 주의 깊게 살피고 있다. 우리는 다른 곳에서는[6] 이를

'맥락적 푸시Contextual Push'라고 칭한 바 있다. '기술 푸시Technology Push'와 '시장 풀Market Pull'이라는 고전적인 힘을 보완하는 제품 개발에서 드러나는 힘을 말한다. 사용자들은 디자인 과정에 점점 더 일찍부터 관여하기 시작하고 있으며, 개념화 이후 단계(예를 들어 사용성 테스트나 콘셉트 테스트 등)뿐 아니라 전략 계획, 정보 수집, 개념화와 같이 아직 명확하지 않은 초기 단계에까지 참여하고 있다. 종종 사용자들은 디자인에 영향을 주고, 해결을 위한 아이디어를 제공하거나 제안된 콘셉트를 평가한다. 단 이 단계에서 무엇이 만들어질지를 결정하는 데는 거의 관여하지 않는다. (완전 참여형 디자인에서도 마찬가지다.)

**반면 중소기업에서는
역할 정의가 덜 명확하다.
한 사람이 디자인 과정에서
여러 역할을 맡는 경우도 많다.
이 경우 장점은 큰 기업에 비해
여러 관점이 조금 더
순조롭게 통합된다는 점이다.**

이는 이러한 변화의 한 부분이 어떻게 전개되고 있는지를 보여준다. 역할을 명확하게 구분하는 전통적 시각은 너무 제한적이어서 현재의 복잡성을 해결할 수 없어 보인다. 그러나 그 영향력은 아직 디자인 전문 용어, 사고 과정, 실행 단계에서 완전히 사라지지 않고 있다. 경험상 비교적 규모가 큰 산업의 경우 이러한 역할 구분이 좀 더 강하게 자리 잡혀 있다. 즉 많은 전문 인력이나 부서로 역할이 쪼개지는 경향이 있다. 반면 중소기업에서는 역할 정의가 덜 명확하다. 한 사람이 디자인 과정에서 여러 역할을 맡는 경우도 많다.

이 경우 장점은 큰 기업에 비해 여러 관점이 조금 더 순조롭게 통합된다는 점이다.

산업 현장에 도입되는 공동 창작

사용자의 참여는 계속해서 디자인 과정의 앞쪽으로 이동하고 있다. 디자인 과정을 관리하는 사람들은 사용자를 결과물을 내보낼 경로가 아니라 가치 있는 의견을 얻을 수 있는 원천이 될 수 있다고 인식하고 있다.

다소 일반화하자면, 많은 회사의 민원 접수 부서는 반품이라는 형태로 사용자로부터 가장 많은 의견을 받는 곳이라고 볼 수 있다. 반품 사유는 제품 하자보다는 사용자가 작동법을 몰라서, 혹은 구매 후 제품을 받아보니 예상했던 것과 전혀 달라서인 경우가 많았다. 1980년대와 1990년대에 사용자 의견 수렴은 제품 개발 과정에서 점점 더 앞쪽으로 이동했다. 처음에는 판매와 마케팅, 그다음에는 사용자 테스트, 그리고 결국 콘셉트 평가 단계까지 갔다. 이 세 단계에서 실시했던 것은, 콘셉트 개발이 이루어진 다음에 사용자를 불러 제품을 실제로 테스트해보도록 함으로써 행여 있을 실수를 밝히려는 것이다. 이를 통해 회사는 디자인 과정에서 더 일찍 문제를 제거함으로써 더 나은 제품을 출시할 수 있게 되었다.

1990년대와 2000년대의 사용자 참여는 디자인 과정의 다른 쪽 끝에서부터 시도되었다. 사용자 맥락의 전달, 아이디어의 생산, 콘셉트 개발에 사용자가 점점 더 적극적으로 참여하도록 했다. 지식 참여형 디자인 운동이 사용자들과의 집중적인 협업이 생산 과정 전반에 걸쳐 효과적일 수 있음을 보여주기는 했지만, 이처럼 생산 과정의 앞쪽 단계에 대한 사용자 참여는 진전이 더뎠고, 종종 부수적인 참여(짧고 국지적인 기여)로 제한되었다.

맥락지도화: 사용자 맥락의 전달

맥락지도화Contextmapping 기법은 사용자가 삶의 일부분을 관찰하고 성찰한 뒤 이를 통해 자신의 경험의 다양한 측면들을 반영하는 '지도'로 만들 수 있게 해준다. 이 지도는 디자인 팀에게 정보, 영감, 공감을 제공하고, 그럼으로써 디자이너는 콘셉트 디자인을 좀 더 발전시켜 제품에 반영시킬 수 있다.[7] 이 방식은 다음과 같은 네 가지 주요 원칙에 기초하고 있다.

→ 사용자는 자기만의 경험에 대한 전문가로 참여한다.

→ 사용자의 전문성은 적절한 기법들을 적용함으로써 발휘할 수 있으며, 여기에는 대체로 자기 성찰과 반성이 포함된다.

→ 사용 맥락에 대해 수집된 정보는 지도와 같아야 한다. 즉 디자인 팀이 경험적 맥락을 파악하는 데 도움이 될 수 있도록 다면적이고 풍부한 단서들을 제공해야 한다. 이를 위해서는 사용자와의 공감(맥락에 대한 구체적이고 전체적인 느낌)과 맥락에 대한 이해(다른 사용자, 다른 상황, 향후 발전에 맞게 일반화될 수 있는지에 대한 개략적 파악)가 모두 필요하다.

→ 이 과정을 조정하기 위해서는 디자인 능력과 연구 능력이 함께 필요하다.

학생 개개인의 졸업 프로젝트에서부터 학계 연구자들과 산업 파트너로 구성된 컨소시엄의 대형 협업 프로젝트 공동 창작 에 이르기까지, 100여 개의 디자인 연구 프로젝트에서 사용자의 필요와 산업 관행을 모두 만족시키기 위한 이러한 방법들이 개발되었다. 어떤 경우에는 사용자 참여가 과정에 정보를 제공하는 것을 넘어 아이디어와 콘셉트를 제안하고 발전시키는 영역까지 확대되는 경우도 있었다.

이 프로젝트에 참여한 의뢰 업체는 개인 사용자들이 수영할 때, 일할 때, 비행기를 탈 때, 음악을 연주하거나 들을 때, 잘 때, 오토바이를 탈 때 등 다양한 상황에서 사용할 수 있는 폭넓은 종류의 귀마개를 제공하는 회사였다. 프로젝트의 초점은 삶과 경험, 아마추어 음악가들의 맥락에 대한 이해를 얻는 것이었다.

> **우리의 기대와 야심 찬 온갖 미사여구에도 디자인은 의뢰 업체의 주된 관심 대상이 되지 못하는 경우가 많다.**

이 회사는 내부에 디자인 부서가 없었다. 대부분의 혁신은 서로 다른 배경을 가진 사람들로 구성된 기존의 팀 사람들을 통해 내부적으로 나왔다. 최고경영자와 그 밖에 혁신을 담당하는 사람들이 깊이 관여했고, 프로젝트 내내 연구와 디자인에 참여했다. 첫 연구 및 아이디어 창출 브레인스토밍 세션이 실시됐고, 세션을 조정하는 역할은 디자인 대행사 무주스가 맡았다. 그 결과 나온 콘셉트는 이후 또 다른 전문 디자인 대행사가 발전시켜서 다시 회사에 전달했다. 벌써 여러 디자인 대행사가 참여하고 있음을 알 수 있다.

과정과 기법

이런 기법들은 디자이너들이 사용자 집단에 공감하고, 그들의 삶에 대해 알아가고 상황을 이해하며 그들의 입장이 되어볼 수 있게 해준다. 의뢰 업체는 사용자와 오랜 관계를 쌓아왔지만, 한동안 그런 관계가 새로운 아이디어로 이어지지 못했다고 느꼈다. 공동체 맥락지도화 연구에서는 아마추어 밴드에서 활동하는 일곱 명의 음악가가 새로운 밴드를 구성해 세 시간짜리 세션

에서 각자의 악기를 연주하도록 했다. 참여자들은 테스트 세션에 참여하기 전 일주일 동안 예민하게 감각의 촉수를 세우는 준비 과정을 거쳤다. 창작 과제에 참여하고, 공예품에 대해 설명하고 서로 다른 주제들에 대해 토론하는 과정을 통해 이들은 연구팀에게 풍부하고 자세하게 설명했다. 의뢰 업체 담당자들은 세션을 지켜보면서 그들의 관점에서 기록을 한 다음, 음악가들과의 토론에 참여했다. 세션의 즉각적인 결과로 여러 고정관념에 대한 재평가가 이루어졌고, 디자인 팀은 이 프로젝트에서 더 많은 혁신으로 발전시킬 아이디어들을 잔뜩 얻었다.

통찰, 아이디어, 개념

세션과 그 이후의 분석을 통해 세 가지 실질적인 새로운 통찰을 얻을 수 있었다. 첫째, 귀마개는 현재 개인이 주로 사용하는데, 이 점이 밴드의 경우 역효과를 일으킨다는 것이었다. 만일 어느 한 사람이 귀마개를 사용하면 음량이 높아져서 다른 모든 밴드 구성원이 힘들어질 것이다. 둘째, 많은 음악가가 청력 손상 위험에 무지하며 몇 데시벨 정도가 손상을 야기하는 수준인지 전혀 알지 못한다는 점이다. 이 같은 인식 부족은 의뢰 업체도 모르던 부분이었다. 셋째, 이 그룹이 이 회사가 서비스를 제공하는 모든 사용자 그룹과는 다르다는 것이다. 예를 들어 중장비를 운전하는 건설 노동자와는 달리 음악가들은 심지어 소리의 최대 충격으로부터 보호를 받는 상황에서도 사실 소리를 듣고 싶어 한다. 자신들의 음악을 사랑하고 그 음악을 최대한 경험할 수 있기를 원하는 것이다.

사용자들에 대한 이러한 통찰을 토대로, 의뢰 업체는 사용자 및 연구 디자인 팀과 협의하여 아마추어 음악가들의 상황, 경험, 필요에 맞는 혁신적인 귀마개에 대한 새로운 아이디어를 창출하고자 했다. 그 결과 나온 콘셉트는 여러 단계의 차원을 아우르는 것이었다. 음악가들이 높은 음량의 위험을 알도록 돕고, 음악가들이 익숙한 환경에서 그들과 소통하는 새로운 방법을 개발하고 그들의 언어에 맞춰 이야기하고, 이 특정 사용자 그룹에 맞춰 마케팅을 다시 디자인하고, 혁신적인 신제품을 위한 콘셉트를 개발하는 것이다.

이 회사는 사용자와 이미 오랜 기간 소통해왔지만, 종종 매번 같은 사람들에게만 의견을 묻고 또 물은 경우가 많았다는 것과, 회사 아이디어에 대한 확인만 부탁한다거나 사용자에게 기존 아이디어를 평가해달라고 요청하는 것에 그쳤다는 사실을 알게 되었다. 사용자들에게 참여의 문을 열고, 새로운 관점을 더하고, 특정 사용자 그룹의 입장이 되어본 이번 경험은 다양한 수준에서 혁신을 위한 새로운 방향성으로 이어졌다.

어디로 갈 것인가

전통적인 시각이 조금씩 허물어지고 있다. 많은 산업에서 전통적인 역할 구분은 더는 불가피하거나 효과적이거나 바람직한 것으로 인식되지 않는다. 그러나 이와 같은 새로운 형태의 디자인 과정으로 진화가 일어나고 있음에도, 그 역할들이 지금은 어떻게 분담되는지에 대한 안정적이고 통일된 시각을 제공해주지는 못하고 있다. 게다가 이러한 과정을 이행하기도 쉽지 않다. 우리의 기대와 야심 찬 온갖 미사여구에도 디자인은 의뢰 업체의 주된 관심 대상이 되지 못하는 경우가 많다. 예산 부족, 디자인적 접근 방식이 기여할 수 있는 바와 비용에 대한 불충분한 이해, 혁신적이고 사용자 주도적인 태도의 부족과 같은 요소 때문이다. 이는 디자인 안에 연구 조사를 포함시키는 새로운 경향, 특히 사용자 연구의 경우에도 마찬가지다. 디자인 과정에 최종 사용자가 참여할 수 있도록 개방하는 것 `해킹 디자인` 은 고려조차 되지 않는 경우가 많다.

크고 작은 산업들을 겪어본 바, 디자인의 대상이 무엇이냐에 따라 서로 다른 집단의 요소들을 합치고 서로 다른 정도의 역할 구분이나 특화 방법을 사용하여 다양한 형식이 쓰이고 있음을 알게 되었다. 나아가 '서비스 디자인'이라는 이름으로 현재 주목받고 있는 대형 디자인 프로젝트들에서 이 과정들을 조율해야 할 필요성이 커지고 있음을 알 수 있었다. 실제로 일부 디자인 종사자들은 현재 새로운 역할로 이동하고 있다.

많은 산업에서, 전통적인 역할 구분은 더는 불가피하거나 효과적이거나 바람직한 것으로 인식되지 않는다.

의뢰인(혹은 사용자의 관점에서는 공급자)은 무엇이 가능한지 알아야 하며 그들이 어떻게 좀 더 유연한 자세를 가져 새로운 디자인 패러다임을 수용할 수 있을지 고려해야 한다. 여기서 역설적인 것은, 이것이 작은 회사보다 규모가 큰 회사에게 더 어려울 수 있다는 것이다. 규모가 큰 회사는 연구 예산에 사용자 참여 부분을 이미 포함시키고 있는 반면, 작은 회사는 예산이 훨씬 적다. 그럼에도 작은 회사가 사용자와 더 긴밀한 관계를 구축하는 경우가 많다. 큰 회사는 종종 디자인 과정의 여러 단계가 또 쪼개져서 공식 문서를 통해서만 연결되어 있고, 그런 문서는 너무 제한적이어서 사용자 맥락을 충분히 전달하지 못한다. 이처럼 전달 과정이 지나치게 조직화되면 가치 있는 통찰을 놓치는 결과가 발생한다. 새로운 팀에게 효과적으로 넘겨주지 못하기 때문이다. 반면 작은 회사들의 경우에는 이미 사용자들과 오랫동안 관계를 맺고 있어서 적절한 수단을 지원함으로써 사용자 전문성을 좀 더 효과적으로 반영할 수 있다는 점을 놓치곤 한다. `표준`

디자이너의 역할은 다양해지고 있다. 어느 때는 창작자이기도 하고, 또 어느 때는 연구자, 조력자, 또는 과정의 관리자이기도 하다.

디자인 학교 졸업생들 중에 정도는 다르지만 이런 역할을 전문적으로 하는 경우를 볼 수 있다. 사용자의 역할도 바뀌고 있다. 그동안 공동 창작 `공동 창작` 의 부수적 효과 한 가지는 참여하는 사용자들의 전문성을 일단 확인시켜주면 그 후에 자신의 전문성에 대한 자각을 잃지 않는다는 것이었다. 사실 사용자는 그런 전문성을 더 발전시켜나가고 싶어 한다. 우리가 실제로 경험한 바에 따르면, 참여자들은 처음 참여하고 몇 달 후에 다시 그 역할로 돌아가고 싶어 하며, 연구 때 일깨워준 자신의 전문성을 계속 발전시켜나간다.[8] 가완데Gawande가 병원 위생 분야에 대한 일련의 비슷한 참여 연구를 진행한 적이 있는데, 그때 다양한 참여자들이 논의를 하여 해결책을 제시했다.[9] 한 가지 효과는 세션 후에 이 사용자들이 간호사, 청소부, 의사라는 자신의 전통적 역할에 임할 때 예전과는 달리 주도적으로 자신들의 작업 환경을 변화시키려고 나서곤 했다는 점이다. 전문성을 일깨우면 자신감으로 이어질 수 있고, 사용자들이 더 책임감을 갖고 주도적으로 앞장설 수 있도록 자극을 줄 수 있다. 이런 효과가 특히 공동 디자인과 공동 창작의 모든 분야에서 `모든 것을 개방하다`, 그리고 크게는 오픈 디자인 전반에서 발견될 수 있을 것으로 보인다. 창작 과정에 참여하고 그 안에서 전문성을 깨닫게 되는 행위는 사람들에게 자발적으로 나설 수 있는 자신감을 준다.

NOTES

1 디자인에 대한 글을 읽거나 이야기를 할 때면 이 역할들을 어떻게
 부를지 그 자체도 심각한 골칫거리(How)이며, 다양한 용어가 사용되고
 있다는 것은 이 분야의 여러 가지 가치를 반영한다고 할 수 있다.
 사용자는 의뢰인, 소비자, 수혜자라고도 부를 수 있고, 디자이너는
 디자인 팀, 개발자로, 또 의뢰인은 (사용자의 관점에서 보자면) 공급자,
 의뢰인이라고 부를 수 있다. 제품 자체도 서비스, 시스템, 경험이라는
 용어가 사용된다. 이렇듯 다른 용어들이 실제로 쓰이고 있고 각각
 중요한 의미가 있지만, 세세한 뉘앙스의 차이까지 설명하는 것은 논지를
 벗어나므로 생략하겠다.

2 Von Hippel, E, *Democratizing Innovation*. MIT Press, 2005

3 Sanders, E & Stappers, P, 'Co-creation and the new
 landscapes of Design', *Codesign*, 4(1), 2008, p. 5–18

4 Stevens, M & Watson, M, *Dashboard User Guide*.
 Institute without boundaries, Toronto, Canada, 2008.
 http://www.thedesigndashboard.com/contents/
 dashboard_userguide.pdf (2010년 10월 13일 접속)

5 Fischer, G, Giaccardi, E, Eden, H, Sugimoto, M and Ye, Y,
 'Beyond binary choices: Integrating individual and social
 creativity', *International Journal of Human Computer Studies*,
 63:4–5, 2005, p. 482–512.

6 Sanders & Stappers, op.cit.

7 Sleewijk Visser, F. Stappers, P. Van der Lugt, R. & Sanders,
 E. 'Contextmapping: Experiences from practice', *Codesign*,
 1(2), 2005. p. 119–149. Stapper, P. & Sleeswijk Visser, F.
 'Contextmapping'. *Geoconnexion International*, July/Augusto,
 2006.p. 22–24. Stappers, P, van Rijn, H, Kistemaker, S,
 Hennink, A, Sleeswijk Visser, F, 'Designing for other people's
 strengths and motivations: Three cases using context,
 visions, and experiential prototypes', Advanced Engineering
 Informatics, *A Special Issue on Human–Centered Product
 Design and Development*. Vol. 23, 2009, p. 174–183.

8 Sleeswijk Visser, F, Visser, V, 'Re-using users: Co-create and
 co-evaluate', *Personal and Ubiquitous Computing*, 10(2–3),
 2005, p. 148–152.

9 Gawande, A, *Better: A surgeon's notes on performance*. Picador,
 2007.

디자인 리터러시:
자기조직화 이끌어내기

딕 레이컨

지식과 전문성의 지위가 급격하게 변하고 있으며, 특히 디지털 도구나 매체와 직면했을 때 디자인 리터러시^{Design Literacy}가 받는 영향에 변화가 눈에 띄게 나타나고 있다. 딕 레이컨은 디자인 리터러시를 전략적, 전술적, 운영적 세 가지 차원에서 분석하고 디자인 비전, 디자인 선택, 디자인 기술을 위해 필요한 오픈 디자인의 조건을 검토한다.

딕 레이컨^{Dick Ricken}은 헤이그응용과학대학의 정보기술사회학과 교수이자 STEIM의 디렉터다. STEIM은 네덜란드 암스테르담에 소재한 디자인 스튜디오로 전자음악 라이브 공연용 악기와 도구의 개발 및 예술적 연구를 목적으로 한다. 그는 오픈 디자인을 "디자인 문서(드로잉, 모델, 규격, 흐름도, 제조 지시 사항 등)를 공유하여 다른 사람들이 디자인을 사용하고 수정한 2차 창작물 또한 무료로 개방하고, 이때 모든 사용과 재사용을 허용하는 법적 (저작권) 조항을 붙여 공개할 수 있도록 하는 과정"으로 정의한다.

http://nl.linkedin.com/in/dickrijken

네트워크 사회 추세: 네트워크 의 삶은 복잡하다. 우리는 친구, 가족, 지인, 동료, 사업 파트너, 회사, 브랜드, 웹사이트, 플랫폼, 모임, 학교, 그 밖에 다른 많은 종류의 커뮤니티와 다양한 종류의 유연한 관계를 맺고 있다. 그리고 꽤 자주 페이스북, 유튜브, 플리커, 이메일 같은 디지털 미디어를 사용해 관계를 유지한다. 우리는 마치 삶이 그런 것에 달려 있기라도 하다는 듯이 서로 연결하고 소통하고 공유한다. 사실 점점 그렇기는 하다. 공유

폴 앳킨슨은 모더니즘 디자인이라는 거대서사의 종말에 대한 글을 쓴 적이 있다. 정확한 지적이지만, 반드시 디자인에만 적용되는 건 아니다. 모든 거대서사에 비슷하게 적용될 수 있고, 일반적인 모더니즘에도 적용된다. 한때 보편적 진실과 선형적 진보Linear Progress 같은 개념에 푹 빠져 있던 분야도 이제는 파편적 일화들과 서로 연결된 생각들이 혼란스럽게 얽힌 미궁 속에 있다. 선형적 진보는 공통된 방향성 없이 끝없는 변화를 경험했다. 변화 안에서, 우리는 개인적 의미를 끊임없이 찾아 헤매지만 더는 진실을 추구하지 않는다. 이 모든 것이 나쁜 것은 아니지만, 분명 삶을 어렵고 예측할 수 없게 만든다. 즉흥적으로 대처하고 상황에 맞게 조정하는 법을 배울 수 있다면 삶은 매우 의미 있고 가치 있는 것이 될 수 있으리라. 하지만 우리는 아직 그 수준에 이르지 못했다. 배울 것이 아직 많다.

> **우리는 마치 삶이 그런 것에**
> **달려 있기라도 하다는 듯이**
> **서로 연결하고 소통하고 공유한다.**
> **사실 점점 그렇기는 하다.**

여기서는 오픈 네트워크에서 달라지고 있는 지식 지식과 전문성의 지위에 대해 다룰 것이다. 디지털 도구와 매체들은 정보를 생성하고 공유하고 변형하기 위한 보편적인 기반이다. 이러한 기반구조를 통해 대규모의 개인적 교육이 가능해지며, 더욱 촉진될 수 있다. 디지털 형식으로 전환될 수만 있으면 무엇이든 누구나 어디에나 저장하고 공유하고 사용할 수 있다. 이는 아이디어에 관련된 모든 것을 변화시키며, 따라서 디자인에도 변화를 가져온다. 어떻게 무엇을 디자인하는지, 그리고 디자인에 대해 생각하고 디자인을 배우고 가르치는 방법을 변화시키고 있다. 그리고 궁극적으로는 디자인의 주체에도 변화를 가져올 것이다. 사용자 제작 콘텐츠User GeneratedContents, UGC 개념을 핵심으로 하는 웹 2.0 때문에 디자인 분야는 지금과 같은 모습을 유지할 수 없을 것이다.

본질적 모순

디자인에 어떤 일이 벌어지고 있는지를 이해하려면 네트워크의 본질적 특성으로서 서로 밀접하게 연관된 두 가지 모순을 이해할 필요가 있다. 바로 정체성의 모순과 선택의 모순이다.

정체성의 모순은 네트워크가 노드Nod와 링크Link로 만들어진다는 것, 다시 말해 정체성과 관계로 만들어진다는 사실로부터 발생한다. 각각의 노드는 독자적인 정체성을 가진다. 하지만 다른 노드로 연결되지 않는다면 정체성은 의미가 없다. 사람들은 개별적 자아의 발전과 실현을 통해 타인으로부터 좀 더 독립할 수 있게 되었다. 그러나 동시에 타인에게 더욱 의존하게 되었다. 우리가 누구인지는 상당 부분 우리가 누구와 관계를 맺고 상호작용하는지에 달려 있기 때문이다. 우리는 군중 속에서 돋보여야 할 필요를 느끼지만, 서로 연결되지 않으면 아무 의미가 없다. 추세: 네트워크 사회

우리는 일상생활에서 주변의 유동적 네트워크에 의존한다. 정당도 페이스북에서 발표하고 소통하고, 재밌는 일은 이후 플리커의 사진으로 공유한다. 공유 링크드인LinkedIn을 통해 일자리를 찾고 이력서를 올리고, 한때 같이 일했던 동료들에게 자신에 대한 긍정적인 평가를 써달라고 부탁한다. 참여하고자 하는 네트워크에서 내 모습이 드러나지 않으면 존재하지 않는 것이나 마찬가지다. 어떻게 행동하느냐에 따라 내가 누구인지 결정된다면, 나답게 혹은 되고 싶은 모습으로 행동하는 것이 좋을 것이다.

이 점이 네트워크 사회를 본질적으로 문화적인 곳으로 만든다. 단지 우리가 배우는 모든 것을 '문화'로 보는 인류학적 의미뿐 아니라, 중요한 역할을 한다는 차원에서 볼 때도 그렇다. 예술과 그 밖의 관련 문화적 활동의 핵심인 '표현'이나 '투영' 같은 활동은 개인의 네트워크화된 삶에 형태를 부여한다. 그리고 이는 두 번째 모순인 선택의 모순으로 이어진다. 우리는 선택을 통해 자기 삶의 디자이너가 된다. 그리고 우리 앞에는 그 어느 때보다도 더 많은 선택의 가능성이 놓여 있다. 반면 이러한 자유에는 이면도 있다. 좋든 싫든 선택을 해야 한다는 점이다. 대량 맞춤생산 선택의 자유는 피할 수 없는 의무이기도 하다. 선택에는 책임이 따른다. 주어진 제약 내에서 삶을 표현해내고 삶에 형태를 부여하는 능력은 읽고 쓰고 계산하는 능력만큼이나 중요하다. 이런 맥락에서, 우리는 '문화로서의 디자인'에서 디자인이 존재 양식의 일부가 되는 '디자인 문화'로 이동하고 있다.

원자와 비트

여기에 도움이 될, 마음대로 활용할 수 있는 기반이 있다. 디지털 도구, 디지털 매체, 인터넷에 있는 막대한 자원이 합쳐져 개인적, 공동체적 표현과 투영을 위

한 거대하고 개방된, 접근 가능한 기반구조가 탄생하는 것이다. 일부 영역에서는 산업 전체를 완전히 뒤집어엎은 폭발적인 양의 활동(음악 생산, 디지털 사진)이 이루어지기도 했다. 모든 것을 개방하다 그 밖의 다른 영역에서도 서서히 활기를 띠기 시작하고 있다. 특히 3D 제품이 그렇다. 다양한 3D 프린팅 기술 비용이 감당할 만한 수준으로 떨어지면서, 팹랩이 보스턴 도심에서 인도 농촌 지역으로, 남아프리카에서 노르웨이 최북단까지 퍼졌다. 팹랩에서는 기술 능력 배양, 개인 간 협업, 프로젝트 기반 기술 훈련, 지역 문제 해결, 소규모 첨단 기술 기업 인큐베이팅, 풀뿌리 연구에 이르기까지 광범위한 활동이 이루어진다.

> **3D 디자인 표준 규격 형식에 맞는 생산 기반이 형성되고 있어, 유튜브에 동영상을 올리는 것만큼이나 쉽게 물건에 대한 아이디어를 출판하고 공유하고 수정할 수 있다.**

3D 디자인 표준표준 규격 형식에 맞는 생산 기반이 형성되고 있어, 유튜브에 동영상을 올리는 것만큼이나 쉽게 물건에 대한 아이디어를 출판하고 공유하고 수정할 수 있다. DIY DIY 는 더는 목공에만 국한된 문제가 아니다. DIY는 만들 수 있는 형태와 구성 개념의 측면에서 더욱 발전되고 있다. 다른 분야에서 이와 같은 기술적 자극은 전문가와 아마추어 모두에게서 창작의 폭발적 증가를 가져왔다. 이와 같은 창작 활동의 급증과 함께, 기술적인 도움은 아주 기본적인 수준에서만 의미가 있다는 사실에 대한 인식도 생겨나게 되었다. 근본적으로 무언가를 표현하거나 투영하는 모든 것은 내재된 아이디어와 가치들로부터 그 자체

의 가치를 얻는다. 기술이 아니라 사람들로부터 나오는 아이디어와 가치 들에서 그 예술의 가치가 나오는 것이다. 그리고 기술이 아닌 사람들로부터 나오는 아이디어와 가치로부터 그 자체의 가치를 얻는다. 무엇이든 가능하지만, 우리가 원하는 게 무엇인지를 생각해야 한다. 원자를 재배열할 수 있으려면 비트부터 재배열해야 한다. 아이디어가 중요하다는 말이다. 활용할 수 있는 재료의 종류를 늘리려면 그 어느 때보다도 더 풍부한 상상이 필요하다. 기타만 산다고 음악가가 되는 것이 아니다. 마찬가지로 3D 디자인 도구를 사용할 수 있다고 해서 디자이너가 되지는 않는다.

단순함을 추구하는 이유

자기조직Self-organization이라는 것은 매우 흥미로운 개념이다. 유튜브, 플리커, 블로그스팟Blogspot 같은 온라인 매체 환경들은 잘 설계된 기반구조 건축 가 실제로 좀처럼 믿기 힘들 정도로 대대적인 규모의 사적 표현을 촉진할 수 있음을 입증하고 있다. 하지만 이들에게는 한 가지 공통점이 있다. 바로 '단순함'이다. 매체 형식이 간단하고('여기에 사진을 업로드하세요.'나 '제목란입니다. 여기에 텍스트를 입력하세요.' 등) 이런 도구로 생산하고 공유하는 매체 또한 단순하다. (사진, 무비클립, 글 등) 하지만 실제 삶은 늘 그리 단순하지만은 않다. 앞에서 언급했듯 네트워크 속의 삶은 짜증날 정도로 복잡하고 우리들 대부분은 현재 사용할 수 있는 생산 기술들의 잠재력을 최대한 활용하기에 충분한 상상력을 갖고 태어난 세대가 아니다. 대부분 도움이 필요하다. 더 복잡한 매체나 가공품의 경우 기반구조만 깔아놓으면 자기조직 능력이 발휘되어 나머지는 알아서 하겠거니 해서는 충분치 않다. 자기조직을 이끌어내려면 많은 노력이 필요하며, 사실 엄청난 디자인과 영감이 필요하다.

우리는 선택을 통해 자기 삶의 디자이너가 된다. 반면 이러한 자유에는 이면도 있다. 좋든 싫든 선택을 해야 한다는 점이다.

전통적인 DIY 업체들은 이런 점을 잘 안다. 이들은 더는 기본 건설 자재만 파는 데 머물지 않는다. 갈수록 전등, 가구, 다양한 반조립 제품 등 기성 생활용품을 제공하는 경우가 늘고 있다. 나아가 아마추어의 선택에 도움을 줘야 한다는 것도 안다. DIY 업체 DIY 들의 웹사이트는 대부분 어떤 형태로든 지원 기능을 제공한다. 유명 디자이너의 조언과 추천뿐 아니라 구매자가 인테리어 디자인에 대한 개인의 취향을 파악할 수 있게 도와주는 온라인 도구도 있다. 심지어 인테리어 장식용 무드보드Mood Board 도구까지 본 적이 있다. 너무 많은 선택지 앞에서 갈피를 못 잡는 사람들을 위해, 구매자가 자신이 어떤 사람인지, 어떤 선택을 해야 할지 알 수 있게 돕는 스타일 코치도 있다.

디자인 리터러시

더 혁신적이거나 복잡한 디자인에는 영감과 상상이 생산 기술만큼이나 매우 중요하다. 이는 경험 많은 프로건 의욕적인 아마추어건 마찬가지다. 한껏 고무된 프로슈머들이 자신의 정체성을 표현하고 싶을 때, 그들에게는 다른 종류의 지식과 기술이 필요하며, 그런 지식과 기술을 합쳐 '디자인 리터러시'라고 부를 수 있을 만한 것이 만들어진다. 이를 다음의 세 가지 단계로 개념화하고자 한다.

전략적 비전
자신이 어떤 사람인지, 무엇을 성취하고자 하는지에 기초해 자신이 원하는 것이 무엇인지를 파악할

수 있는 능력이다. 이는 개인적인 목표와 가치를 아는 것을 말한다. 너무 뻔해서 명확하게 표현된 기준으로 옮겨지는 경우도 있을 것이고, 아니면 극히 함축적이어서 의도를 통해 사례와 디자인 선택을 판단해야 하는 경우일 수도 있다. 둘 다 적용 가능한 접근 방식이고, 사실 대개 이 둘은 특정한 형태로 공존한다. 만들려고 하는 게 무엇이든, 그 혼을 느끼고 목적하는 바를 표현해내야 한다. 아마 이 부분에서 스티브 잡스 만한 예는 없을 것이다. 그는 늘 기업이나 정부의 하청을 맡는 것이 아니라 개인적 목표를 위해 컴퓨터 기술을 사용하는 것에 대한 매우 구체적인 비전을 갖고 있었다. 애플은 1979년 설립됐다. 30년 후, 그의 비전은 현실이 되었다. 그의 지휘 아래 애플이 만든 모든 제품은 그 비전을 의식적으로 구체화한 결과였다. 좀 더 사적인 차원의, 예를 들면 자기 집 실내 장식을 다시 하고 싶은 아마추어가 있다고 할 때, 그가 원하는 '분위기'가 어떤 종류인지 어느 정도 생각해둔 바가 없다면 그는 많은 선택과 가능성 사이에서 자유롭다기보다는 버겁다고 느끼게 될 것이다. 이들에게도 비전이 필요한 것이다. 그 외에 다른 방법은 없다.

전술적 선택

자신이 만들 대상을 스스로 결정할 수 있는 능력이다. 지금 만드는 것은 비전을 실현하기 위해 궁극적으로 제품으로 생산될 수 있는 디자인인 것이다. 우리는 천지간에 속하는 현실적 존재이고, 이곳이 디자인이 발생하는 실제적 공간이다. 중요한 결정은 개념 수준에서 이루어지고, 그 개념적 수준이 최종 결과의 세부적 요소들을 궁극적으로 결정하게 된다. 내용, 구조, 행동, 형태에 대한 선택이 이루어지고 수정된다. 이 부분이 전문적인 디자인 직업이 되며 공예술이 역할을 하기 시작하는 지점이다. 문제는 얼마나 많은 직업적 전문성이 필요한가, 아마추어도 할 수 있는 작업인가 하는 점이다. 아마추리시모 아무것도 없이 처음부터 시작해야 한다는 건 어렵다. 비슷한 게 이미

있어서 변경만 하면 된다면 그게 더 나을 수 있다. 여기서 오픈 디자인이 빛을 발한다. 마음에 드는 게 있으면 그냥 다운로드한 다음 수정해서 자신의 비전을 표현할 수 있는 것이다. 이 부분에 대해서는 나중에 다시 다루겠다.

운영적 기술

사용할 수 있는 생산 도구와 기반구조를 활용할 수 있는 능력이다. 디지털 카메라로 초점을 맞춰서 사진을 찍거나 유튜브에 동영상을 올리는 법을 아는 것에서부터 여러 스피커 시스템에서도 좋은 음질로 감상할 수 있도록 곡의 파이널 믹스 버전을 만드는 것이라든가 3D 프린터를 위해 3D 모델링 소프트웨어로 디자인 사양을 지정한다든가 하는 것까지 다양할 수 있다.

비전의 확립(전략), 디자인의 표현(전술), 기술적 생산(운영), 이 세 가지가 바로 '디자인 리터러시'라고 부를 수 있는 개념의 핵심이다. 그러나 이 세 단계 사이에는 흥미로운 상호작용이 이루어진다. 결국은 사용 가능한 생산 도구와 기반구조가 애초부터 무엇이 만들어질 수 있는지를 결정하기 때문에, 따라서 운영적 기술과 전술적 선택은 종종 강하게 얽혀 있다. 또 전술적 선택과 전략적 비전 사이에도 중요한 연관성이 있다. 3D 모델링 도구가 매우 사용자 친화적으로 사용자의 필요에 맞춰 쉽게 조정할 수 있고 생산 도구와의 호환도 잘 된다면(아마도 데이터 표준을 통해서), 스케치와 최종 디자인의 경계는 흐려지기 시작하고, 사용자는 세 가지 단계가 동시에 이루어지는 순조로운 과정 속에서 막힘없이 작업을 할 수 있게 된다.

여러 온라인 환경은 잘 설계된 기반구조가 대대적인 규모의 사적 표현을 촉진할 수 있음을 입증하고 있다. 하지만 이들에게는 한 가지 공통점이 있다. 바로 '단순함'이다.

이 같은 세 가지 리터러시의 차이점은 서로 다른 종류의 전문성과 관련이 있다는 것에 주목한다는 점에서 인식론적이다. 세 가지 모두 사고방식, 지식, 기술이라는 매우 익숙한 교육학 개념과 관련이 있다. 따라서 디자인 리터러시는 다른 많은 것처럼 학습할 수 있다. 다만 도구를 다루는 법을 배우는 것 말고도 많은 것들이 있다.

리터러시 습득
전문 디자이너 디자이너 에게는 필요한 모든 전문성이 있다. 그들은 광범위한 디자인 리터러시 습득에서 중요한 역할을 한다. 그들의 수준 높은 디자인이 열혈 아마추어에게 영감을 줄 때 그들은 영웅이 될 수 있다. 온라인 플랫폼에서 공유될 수 있는 디자인 사례들을 생산하면 사람들이 이를 사용하고 수정하고 재배포할 수 있다. 예를 들어 오프라인 수업이나 온라인 동영상의 강사로 나서 자신들의 작업 방법을 설명할 수도 있다. 디자인 리터러시의 향상을 위한 노력에서는 전문성이 여전히 출발점이다. 위에서 언급한 디자인 리터러시의 세 가지 중심 개념인 비전, 디자인, 생산으로 다시 돌아가 보면, 디자인 리터러시를 증진하려 노력하는 과정에는 각각 다음과 같은 흥미로운 기회와 도전 과제가 존재한다.

전략적 비전
개인의 비전 확립은 전문 디자이너들의 수준 높은 디자인을 보여주고 설명하고 논의하는 과정에서 촉진될 수 있다. 비전을 세우는 것은 가치 있고 직관적인 과정인데, 프로들이 비전을 세우는 과정을 보는 것(예를 들어 인터뷰 동영상을 통해)만으로 큰 도움이 되고 영감을 얻을 수 있다. 올바른 질문을 던지는 것이 종종 해결책을 시도하고 찾을 수 있는 가장 좋은 방법이다. 여기서는 '영감'이 키워드다. 디자이너들은 그들이 만드는 것을 통해서, 또 시작점이 될 올바른 비전을 어떻게 도출했는지를 보여줌으로써 영감을 줄 수 있다.

전술적 선택
디자인의 표현은 전문 디자이너들의 수준 높은 디자인 예시들이 관찰, 수정, 공유가 허용되는 방식으로 발표됨으로써 촉진될 수 있다. 오픈 디자인이 여기서 매우 중요한 역할을 한다. 분석, 사용, 수정, 논의, 재발표가 가능한 수준 높은 디자인 컬렉션을 찾을 수 있는 온라인 환경은 어마어마한 잠재력을 가진다. 사용자들이 디자인의 내부 구조를 꼼꼼히 뜯어본 다음 변경하고 공유할 수 있어야 한다. 디자이너들은 이런 예들을 생산하고 인터뷰나 토론에서 자신들의 방법과 식견을 공유할 수 있고, 디자인 교육자들은 새로운 교육학적 방법과 형식을 개발할 수 있다. 디지털 매체의 세계에서 사용자들은 매시업을 만들고 리믹스, 다른 곳에서 찾은 정보 덩어리들을 가져다가 재조합하여 논리적인 새로운 구성을 만든다. 오픈 디자인은 다른 사람들과 공유하고 의견을 나눌 수 있는 매시업의 물리적 버전인 3D 사물에 대해서도 비슷한 접근법을 취한다.

운영적 기술
기술적 생산은 가장 쉬운 기술이다. 관련 도구를 위한 쓸 만한 인터페이스 디자인에, 인쇄물이건 동영상이건 혹은 다른 형식이건 사용설명서라는

형태로 기술적 지식을 제공해 지원만 해주면 되기 때문이다. 많은 사람들이 사용 방법을 스스로 익히고 포럼이나 블로그 같은 소셜 미디어를 통해 서로 도움을 주고받을 수 있다. 그래도 모든 것을 디지털 영역에서 해결할 수 있는 건 아니다. '디자인 영웅', 디자인 교육자, 같은 아마추어와 직접 만날 필요성도 분명 있다. 이 부분에서 공공 도서관, 아카이브, 박물관 같은 기존의 문화 기관이 프로와 아마추어 사이에, 더욱이 아마추어끼리도 지식 **지식** 을 교환하도록 조율하는 역할을 할 수 있을 것이다. 그들은 아마추어가 자신의 전문성을 갈고 닦기 위해 찾아갈 수 있는 현실 공간의 거점이 될 수 있는 것이다.

미래를 지향한 디자인

다음의 STEIM 사례는 숙련된 전문 디자이너들의 초점이 고품질의 생산에서 열정적인 아마추어들이 모인 커다란 커뮤니티의 표현 향상을 돕기 위한 수준 높은 지도와 교육으로 이동하였음을 보여준다. 이 같은 중요한 전환은 어느 날 갑자기 일어나는 것이 아니다. 의도적인 선택이자 우리의 세계가 어떻게 변하고 있는지에 대한 합리적 인식에 기초한, 실질적인 수고가 드는 일이다. **혁명** 오픈 디자인과 새로운 기술 기반구조를 통해 가능해진 정보와 아이디어의 교환에 이러한 사고방식이 더해진다면 더할 나위 없이 좋을 것이다. 이를 위해서는 사람, 기관, 관계, 도구, 오픈 기반구조로 구성된 새로운 생태계가 필요하며, 이곳에서는 디자인이 모든 참여자들의 자연스러운 활동이 된다. 디자인 리터러시 육성을 위한 계획적 이니셔티브들을 통해 위에서 논의한 세 단계가 다루어져야 할 것이다. 오픈 디자인은 본질적으로 매우 사회적인 일이다. 아마추어 사용자들은 오픈 디자인의 형태로 공유되는 좋은 예들을 찾을 수 있는 온라인 환경으로, 아울러 전문 디자이너들이 세 가지 단계의 리터러시를

STEIM 사례

STEIM은 암스테르담의 라이브 공연용 전자악기로 실험을 하는 실험실이다. 이런 작업은 1980년대와 1990년대에 매우 특화된 작업이었다. STEIM의 악기디자이너들은 음악가를 위한 전용 악기와 사용자 인터페이스를 개발해주곤 했다. 이 팀은 음악적인 목표(전략)를 숙련된 디자인(전술)을 통해 기술적 솔루션(운영)으로 연결하는 탁월한 전문성으로 세계적 명성을 얻었다.

그러나 1990년대에는 센서 기술과 소프트웨어가 더 널리 확산되고 비용도 저렴해졌다. 동시에 인터넷이 음악가 사이에서 지식과 솔루션을 공유하는 플랫폼으로 널리 사용되기 시작했다. STEIM의 핵심 활동은 DIY 열풍이 되었다. STEIM은 이런 트렌드를 지속적으로 지원해서, 값싼 위 Wii

컨트롤러를 해킹해 음악 애플리케이션을 만들고 크래클박스 Crackle Box라는 이름의 유명한 악기를 위한 전자 다이어그램을 출시한 최초의 단체 중 하나가 되었다. 그러나 그 과정에서 STEIM과 소속 전문가들은 변화하는 상황에 적응해야 했다.

오늘날 STEIM은 전 세계 지식 네트워크에서 중요한 노드로 역할을 한다. 그 어느 때보다 많은 워크숍이 열리고 있고, 2011년부터는 헤이그 왕립음악원과 공동으로 '악기와 인터페이스' 전공 석사 과정을 개설했다. STEIM은 DIY 악기 디자인에 대해 배우고 비슷한 관심사를 가진 사람들을 만날 수 있는 활기 넘치는 허브가 되었다. 이곳에는 강한 공동 창작 문화가 존재한다. 음악가들은 자신이 만들고 싶은 음악의 종류에 대해 자신의 생각을 발전시키도록 자극을 받고(전략적 비전) STEIM은 그들이 소프트웨어 구성과 물리적 사물 제작을 활용해(운영적 기술) 공동 디자인과 공동 생

산으로 아이디어를 발전시킬 수 있게 돕는다. (전술적 선택)

STEIM을 찾는 많은 사람들은 그저 악기만 만들어서 나가지 않는다. 그곳에 머무는 동안 악기가 어떻게 만들어지는지 배운다. 그리고 악기 자체는 시작일 뿐이다. 악기를 연주할 수 있게 되기까지 상당한 시간을 들여야 하고, 조금만 더 수정하고 싶은 유혹과 싸워야 한다. 이는 전술적 선택 단계에서의 큰 위기를 뜻한다. 즉 어느 시점에 수정을 그만하고 제품을 사용하기 시작할 것인가 하는 것이다. 이는 운영적 기술의 단계를 넘어서는 전문성이다. 오늘날 음악가들을 지도하고 교육하는 방식에 반영된, 수년 동안의 경험인 것이다.

http://www.steim.org

어떻게 헤치고 나아가는지를 설명하는 인터뷰가 제공되는 온라인 환경으로 모여들 것이다. 이런 영웅들이 사람들을 끌어들이는 요소다. 그들 주변으로 사람들이 모여들고, 그들뿐 아니라 자기들끼리도 배움을 얻는다. 이 생태계에서 어떤 부분은 자율적으로 자라나고 번성하겠지만 또 어떤 부분은 활발하고 활기 있는 환경을 만들기 위해 고도의 의식적인 디자인과 계획이 필요할 것이다. 이런 노력은 우리가 복잡하고 예측할 수 없는 네트워크 속에서 정체성과 선택 같은 어려운 문제들에 대처하기 위한 고무적 방법을 찾을 수 있도록 도움을 줄 것이다.

ADD
STEPHEN
HAWKING
TO YOUR
EXTENDED
NETWORK

UNIVERSITIES OF OPENNESS

KNOWLEDGE WAS POWER, ONCE

태도, 기술, 접근법, 구조, 도구의 교육

카롤리너 휘멀스

오픈 디자인은 현재의 교육 모델을 비판적인 시각으로 바라봄으로써 태도,
기술, 접근법 측면에서 디자이너와 잠재적 사용자의 관계에 변화를 가져올 것이다.
카롤리너 휘멀스는 오픈 디자인이 교육의 접근법, 구조와 제공되는 도구에
어떤 결과를 야기하는지 논의한다. 또 오픈 디자인의 유연성, 개방성,
지속적 발전이 반영된 교육 모델의 도입을 촉구한다.

카롤리너 휘멀스Caroline Hummels는 네
덜란드 아인트호벤기술대학 Eindhoven
University of Technology의 산업 디자인학부
교육 디렉터 겸 '지능형 제품 및 시스템
디자인에서의 상호작용의 미학'을 연구
하는 조교수다. 그에게 "오픈 디자인은
디자인에 대한 하나의 구체적 접근법으
로, 다양한 배경을 가진 내적 동기가 충
만한 사람들이 서로의 기술과 전문성에
대한 존중을 바탕으로 오픈 커뮤니티 안
에서 함께 디자인 가능성과 솔루션을 만
드는 방법"이다. 오픈 디자인은 오픈 액
세스, 공유, 활발한 참여, 책임감, 그저
좋은 일을 하고자 하는 좋은 마음으로 참
여하는 헌신, 존중, 변화, 학습, 끊임없이
진화하는 지식과 기술 등의 특성을 갖는
유연하고 개방된 오픈 플랫폼을 필요로
한다.

http://dqi.id.tue.nl/web/#Caroline–
Hummels

오픈 디자인 교육은 다른 스타일의 교육을 필요로 할까? 리눅스, 보이스드VOICED, 팹랩 같은 최근의 이니셔티브는 꼭 전문 교육을 이수하지 않은 사람 아마추어시모 도 기여할 수 있는, 공유와 학습을 위한 오픈 플랫폼의 장점을 보여준다. 이러한 내재적 장점에도 오픈 디자인을 뚜렷하게 지향하는 교육 모델은 필요하다. 여기서는 어떻게 디자이너들이 오픈 구조에서 마음껏 꽃피울 수 있는 방향으로 모델을 수립할 수 있을지 논의하고자 한다. 디자인 교육에 초점을 맞춰 논의하겠지만 이 모델은 다른 전문 분야에도 적용될 수 있다.

오픈 디자인의 목표와 초점

오픈 디자인을 촉진하기 위한 별도의 교육 방식이 왜 필요할까? 사실 필요하지는 않다. 하지만 교육계가 현재 패러다임을 스스로 성찰해보고 사회가 미래에 어떤 유형의 디자이너를 필요로 할지 그려볼 필요가 있다고 생각한다. 오픈 디자인은 현재의 교육 모델을 비판적 시각으로 바라봐야 하는 이유 중에 하나일 뿐이다. 사회는 늘 변한다. 혁명 그 말은 우리가 현재 거대한 사회적 문제들에 대한 답을 찾아야만 한다는 뜻이기도 하다. 특히 금융, 환경 생태계가 한계에 다다랐다. 오픈 디자인은 이러한 전반적인 추세에 대해 고민하고 대응해 나간다. 트렌드

이렇게 오픈 디자인은 오픈 액세스, 공유, 변화, 학습, 끊임없이 진화하는 지식과 능력을 상정한다. 닫힌 플랫폼이 아닌 열린 플랫폼이다. 그 결과 아인슈타인, 보어Bohr, 프리고진Prigogin 같은 과학자 덕에 발전한 양자물리학, 상대성 이론, 자기조직 구조라는 신과학 패러다임에서 오픈 디자인이 탄생한다.[1] 뉴턴의 고전적 과학관은 근본적으로 단순하고 폐쇄적이었다. 시간 가역성의 법칙으로 모형화될 수 있고 모든 복잡한 것은 단순하게 줄일 수 있다. 반면 프리고진의 세계는 다중적이고 일시적이며 복잡하다. 개방적이고 변화에 수용적이다.

윌리엄 돌William Doll에 따르면 신과학 패러다임에 기초한 디자인 교육에는 변형된 커리큘럼이 필요하다.[2] 그런 변형 커리큘럼에서 강사는 절대적 시각, 획일적인 커리큘럼, 객관적이며 예측적 평가에 적합하다고 여겨지는 시험 같은 것들을 버린다. 반대로 다양한 입장, 절차, 해석을 강조하고 지지한다. 오픈 디자인을 위한 디자인 교육은 학습자가 의미를 맥락 속에서 적극적으로 구성하는 행위를 학습으로 보는 구성주의 같은 이론들에 의해 뒷받침될 수 있을 것이다.

> 오픈 디자인은 디자이너와 잠재적 사용자 간의 자유주의적 관계에 바탕을 둔다. 디자이너를 우월한 존재로 보는 합리적인 관계가 아니다.

오픈 디자인을 위한 교육이 어떤 형태일 수 있을지를 구성주의적 학습 모델에 기초해 상상해볼 수 있을 것이다. 아래에서 설명하는 오픈 디자인 교육 모델은 태도, 기술, 접근법, 구조, 도구를 다룬다. 글에서 언급된 인물들은 아인트호벤기술대학 산업 디자인 학과에서 사용하고 있는 교육 모델을 보여줌으로써 이러한 주제들을 단적으로 설명하는 전형적인 사례들이다.

오픈 디자인을 위한 태도와 기술의 학습

리처드 세넷Richard Sennett은 자신의 책 『공예가The Craftsman』[3]에서 공예가의 내적 동기, 작품의 완성도 자체를 위해 일에 헌신하는 의지, 자신의 기술을 끊임없이 갈고 닦는 노력의 중요성을 설명한다. 이런 태도

가 결과물의 품질, 그룹 내의 사회적 평가(동료 평가), 기여자의 개인적 발전에 기초하는 보상 시스템인 리눅스 같은 오픈 커뮤니티가 성공하게 된 기반이다. 이런 오픈 커뮤니티의 성공은 경험을 통한 학습, 실행을 통한 기술 연마, 호기심, 모호성, 상상, 개방, 의문 제기, 협업, 자유 토론, 실험, 친밀함을 촉진하는 태도, 능력, 활동으로 가능하다. 오픈 디자인의 성공을 결정하는 것 또한 이런 태도, 기술, 활동이 될 것이다.

따라서 나는 디자인 교육이 자기 주도적 평생 학습 인구의 형성에 초점을 맞추는 것이 매우 중요하다고 본다. 이러한 사람들은 내적 동기가 있고 자신의 능력 개발과 결과물의 완성도에 책임을 지는 사람들이다. 오픈 디자인에 대한 접근법을 다룬 다음 섹션에서도 설명하겠지만, 디자인 전공 학생들은 자신의 감각과 직관을 믿고 모호함, 열린 시도, 실험을 받아들이는 법을 배워야 한다. 나아가 협업 공동 창작 을 지향하는 태도를 키워야 하며, 협업을 촉진하는 수단, 도구, 구조를 활용할 수 있다면 더 좋을 것이다. (오픈 디자인을 위한 구조 및 도구에 관한 마지막 섹션에서 참조하라.) 오픈 디자인에 참여하고 있는 건 디자이너들만이 아니다. 원칙적으로 모든 사람이 참여할 수 있다. 중요한 것은 모든 사람이 자기만의 전문성을 기여하면서 동시에 다른 사람의 전문성을 존중하고 그 토대 위에 또 다른 기여를 한다는 점이다. 특히 디자인, 사회과학, 엔지니어링을 포함한 폭넓은 분야의 전문성이 요구되는, 거대한 사회적 문제를 해결하고 시스템을 디자인하는 일에서는 더더욱 그렇다. 지식

허물어지는 경계

오픈 디자인은 디자이너와 사용자의 경계가 흐려지고 있음을 뜻한다. 적어도 동기, 이니셔티브, 필요 측면에서는 확실히 그렇다. 그렇다면 이것이 디자이너

와 잠재적 사용자의 상호작용에는 어떤 의미를 미칠까? 나의 구조적 분류에 근거해볼 때[4], 오픈 디자인은 디자이너와 잠재적 사용자 간의 자유주의적 관계에 기초한다. 디자이너를 우월하게 보는 합리적 관계나, 디자이너가 잠재적 사용자 대다수의 이익을 추구하는 통합적 관계에 기초하지 않는다. 자유주의적 접근법은 모든 개인의 자유와 책임을 강조한다. 이는 사용자에게 무엇이 적합한지를 결정하는 데 디자이너가 더는 사용자의 위에 있지 않다는 걸 뜻한다. 디자이너도 더 큰 커뮤니티를 구성하는 일부일 뿐인 것이다.[5]

분명히 하자면 그렇다고 이케아나 그 밖의 많은 이들이 시사하고 있는 것처럼 이제 모든 사람이 디자이너가 된다는 뜻은 아니다. WYS ≠ WYG 디자이너는 다른 직업이 모두 그렇듯 오랜 교육과 실무 경험이 필요한 직업이다. 그러나 잠재적 사용자들이 이제 그 기존의 조합에 각자의 경험과 어떤 면에서의 능력을 더한다는 것만은 분명하다.

앞서 말한 내용에 근거할 때, 나는 현재 디자인 교육에서 학생들에게 다른 전문가의 전문성을 존중하면서 자기 자신의 능력을 성찰함으로써 다른 전문가와 협력하는 것을 가르치는 것이 매우 중요하다고 본다. 즉 예를 들어 디자인을 배우는 학생들은 다학제 간 융합 프로젝트의 일원으로 참여하여 다른 학과나 다른 학교 학생과 협업하는 법을 배워야 할 것이다. 수준이 같은 학교일 수도 있고, 아닐 수도 있다. 예를 들어 지역 훈련소, 응용과학대학교, 기술대학교 출신 학생들이 모여 함께 프로젝트를 하는 것이다. 나아가 사용자 연구를 수행하는 객관적인 연구자나 공동 디자인 세션을 진행하는 진행자뿐 아니라, 해결 방안에 직접 참여하는 집중적 과정의 주체적 참여자로 잠재적 사용자와 긴밀하게 협업하는 법을 배워야 할 것이다.

오픈 디자인에 대한 접근법

오픈 디자인의 유연성, 개방성, 그리고 때로는 혁신적인 성격 때문에 학생들은 디자인을 할 때 내리는 결정이 늘 조건부라는 사실을 직접 경험하게 된다. 그런 결정들은 늘 불충분한 정보에 기초하지만, 이는 학생 및 해당 커뮤니티의 경험과 지식을 가장 많이 얻을 수 있을 때 이루어진다. 이러한 결정을 뒷받침하기 위한 정보 생성을 위해, 학생들은 상반된 초점의 두 가지 전략을 활용할 수 있다. 디자인 제작(통합과 구체화)과 디자인 사고(분석과 추론)다.

오픈 디자인은 잠재적 사용자가 제공하는 요소를 포함해 다양한 사람들과 전문성에 많이 의존하기 때문에 아이디어를 입증하고 이후 더욱 발전시켜나갈 수 있으려면 디자인 과정에서 반드시 직접 경험해볼 수 있는 구체화된 솔루션을 만들어야 한다. **표준** 더구나 단체의 경우, 혹은 사용자나 시장을 위한 확립된 준거틀이 아직 없는 혁신적이고 파괴적인 제품에 초점을 두고 있는 경우, 디자인 제작은 솔루션을 위한 상상을 초월하는 새로운 공간을 활짝 열어준다. '양으로 질을 추구한다'는 말이 생각나는 대목이다.

따라서 디자인 학생들이 솔루션을 수십 개 만들어 현장과 관련 맥락 속에서 시험하는 지겨운 반복적 과정을 활용할 수 있어야 한다. 반성적 변형 디자인 과정 Reflective Transformative Design Process[6]은 디자인 행위를 단순히 생각이 아니라 지식을 생산하는 발전기로 간주하는 매우 유연하고 개방된 과정을 제공한다. 이 과정은 사회적 차원의, 사회 전반에 걸친 전환에 대한 비전을 세우고, 다른 이들과 현장에서 솔루션을 찾아보고, 성찰의 시간을 제공할 수 있도록 돕는다.

오픈 디자인을 위한 구조와 도구

오픈 디자인에는 협력을 위한 공간이 필요하다. 그렇기는 하지만, 하이브리드 디자인 환경에서는 전 세계에서 언제나 사용할 수 있는 디지털 공간을 활용하면서 동시에 물리적 작업 공간에서 협업하고 무언가를 만들고 아이디어와 지식을 교환하고 디자인을 잠재적 사용자에게 맥락에 맞게 테스트해보는 집중적 작업 방식도 활용한다. 그런 하이브리드 커뮤니티의 훌륭한 예가 베페 그릴로 Beppe Grillo의 블로그[7]일 것이다. 그의 블로그에서 사람들은 디지털 방식으로 공유하고 전 세계 사람들과 만난다. **공동체** 이것이 디자인 교육에는 어떤 의미를 가질까? 학부, 학과, 단과대학이 협업 **공동창작** 을 증진하는 작업 공간에 대해 물리적 공간과 가상공간을 모두 생각해야 한다. 아인트호벤기술대학 산업디자인학과에서는 학생들이 함께 작업하고 전문성을 공유하고 서로 배움을 주고받을 수 있는 장을 제공하기 위해 작업 공간 구조를 주제별로 구성했다. 이 같은 구조적인 지원 외에도, 다양한 기여자를 위해 디자인과 공유를 돕는 도구들도 오픈 디자인에 도움이 될 것이다. 디자인 교육은 학생들이 참여형 디자인, 공동 디자인, 또는 팹랩의 신속 시제품화 Rapid Prototyping 장비 같은 수단을 통해 이런 도구들을 찾아보는 과정을 지원할 수 있다. 대학들은 또 스킨 2.0[8], 팹앳홈 프린터, 아인트호벤기술대학 출신 스튜디오루덴스 Studio Ludens 디자이너가 개발한 디자인 도구 같은 오픈 디자인 도구와 수단을 개발할 수도 있다.

결론

오픈 디자인은 디자이너들이 자신의 직업, 역할, 태도, 능력에 대해 생각해보도록 할 뿐 아니라 디자인 교육자들이 교육 시스템을 비판적 시각에서 바라보도록 자극하는 역할을 한다. 이 글에서는 디자이너의 태도, 기술, 접근법에서, 나아가 교육 구조와 제공되는 도구

교육 모델

반성적 전환 디자인 과정Reflective Transformative Design Process에서는
의사결정에서 필요한 정보 수집을 위한 두 가지 수직적 동인과
정보 생성을 위한 두 가지 수평적 전략이 있다.

주제별 '리빙랩Living Lab'은 공동 교육, 연구, 가치화
프로젝트를 위한 매개체로 사용된다. 각 주제별로 독립
공간이 할당되고, 그런 공간은 교육/디자인 스튜디오,
연구 실험실, 도서관, 작업장, 시험대 등으로 사용된다.

그 외에도 도시 곳곳에 추가로 위성 시험대도 운영한다.
이러한 접근법은 개방적이고 유연한 조직을 만들어 모든
참여자들이 더 책임감을 갖고 적극적으로 참여하도록
하기 위한 것이다.

에서 오픈 디자인이 갖는 의미에 대해 논의했다. 지금까지 오픈 디자인의 유연성, 개방성, 그리고 종종 혁신적인 성격을 강조해왔으므로, 오픈 디자인을 위한 교육 모델 또한 유연하고 개방적이어야 하며, 진정한 오픈 디자인 시스템이 되기 위해서는 지속적인 발전과 모든 관련 당사자들을 대상으로 테스트도 이루어져야 할 것이다.

NOTES

1 Doll, W, 'Prigogine: A New Sense of Order, A New Curriculum' in *Theory into Practice, Beyond the Measured Curriculum 25(1)*, 1986, p. 10-16.

2 Idem.

3 Sennett, R, The Craftsman. London, Penguin Books, 2009.

4 De Geus, M, *Organisatietheorie in de politieke filosofie*. Delft: Eburon, 1989. Cited in: Hummels, G, Vluchtige arbeid: *Ethiek en een proces van organisatie-ontwikkeling*. Doctoral dissertation, University of Twente, Faculty of Philosophy and Social Sciences, Enschede, The Netherlands, 1996.

5 Hummels, C, *Gestural design tools: prototypes, experiments and scenarios*. Doctoral dissertation, Delft University of Technology, 2000. http://id-dock.com/pages/overig/caro/publications/thesis/00Humthesis.pdf(2011년 1월 16일 접속)

6 Hummels, C and Frens, J, 'The reflective transformative design process', CHI 2009, 4-9 April 2009, Boston, Massachusetts, USA, ACM, p. 2655-2658.

7 http://www.beppegrillo.it/en/

8 Saakes, D, *Shape does matter: designing materials in products*. Doctoral dissertation, Delft University of Technology, 2010.

VERSION ZERO

live
fun
forev
I'll be

VERSION ZERO

경험을 통한 학습

무숀 제르아비브

무숀 제르아비브는 개인의 자율성과 결합된 협업이 디자인 분야에서는 왜 오픈 소스 소프트웨어 개발에서처럼 일반적으로 퍼지지 못하고 있는지를 알아보기 위한 시도로 오픈 소스 디자인을 가르친다. 그는 이 글에서 그러한 자신의 노력에 대해 설명하고, 디자인도 이진수 형태의 물리적 사물이라는 관점에서 코딩에 맞던 방식이 어쩌면 디자인에도 마찬가지로 쉽게 적용될 수 있을지를 논의한다.

무숀 제르아비브Mushon Zer-Aviv는 뉴욕과 텔아비브에서 활동하는 디자이너겸 교육자 겸 미디어운동가다. 그의 작업은 공공 공간의 미디어와 미디어의 공공 공간을 포함한다. 그는 뉴욕대학교New York University에서 뉴미디어 연구를, 파슨스디자인스쿨Parsons The New School for Design과 예루살렘 베자렐예술디자인아카데미에서 오픈 소스 디자인을 가르치고 있다. 무숀은 오픈 디자인을 이렇게 정의한다. "이상을 설정하는 방식의 측면에서 디자인은 위에서부터 아래로 시스템을 정의하는 활동이다. 반면 해킹은 그런 디자인 시스템에 몰입감과 동요를 일으키는 창작 활동을 도입하려는 시도가 아래에서부터 이루어지는 활동이다. 오픈 디자인은 이 두 세계 사이의 최적의 조합을 찾아내기 위한 여정이다."

http://www.mushon.com

나는 오픈 소스 디자인이라는 것의 존재 자체가 가능한지 알아보기 위해 2008년부터 오픈 소스 디자인을 가르치고 있다. 이 지면에서 그간의 활동을 돌이켜보고 아직 더 많은 교육이 이루어져야 할 분야들을 다루면서 겪은 최근의 실패담과 성공담을 나누고자 한다.

오픈 소스 세계에 대해 처음 알게 된 건 한 자유 소프트웨어를 사용하면서였다. 좀 더 추상적인 원칙으로서의 자유 운동에 대한 이상적 주장들을 접한 건 더 나중이었다. 나는 그런 운동이 주장하는 협업과 개인의 자율성의 조합에 매료되었다. 개발자들은 창작을 증진하는 매력적인 정치 구조를 함께 만들어가고 있었다. 그 정도의 창작의 자유라니, 부러울 따름이었다. 디자이너로서 내게 '집단 디자인'이라는 건 두려워할 대상이었기 때문이었다.

디자이너들은 자유로운 협업이 얼마나 멋질 수 있는지 모르는 걸까? 차마 시도할 용기가 나지 않는 것일까? 도움의 손길을 내밀어주기만 기다리는 것은 아닐까? 아니면 코딩에는 맞는 방법일지 몰라도 디자인에 그대로 적용되지는 않는다는 게 문제일까?

이러한 이니셔티브에 감명을 받아 나는 직접 공동 설립자로 시프트스페이스ShiftSpace라는 오픈 소스 프로젝트를 시작했다. 나는 디자이너로 참여했고 개발자 댄 피퍼Dan Phiffer가 함께했다. 나를 그렇게 밀어붙인 건 열린 개발에 대한 나 자신의 열정이었다. 하지만 동료 디자이너들은 나처럼 흥분하지 않는다는 걸 알고

놀랐다. 디자이너들은 자유로운 협업이 얼마나 멋질 수 있는지 모르는 걸까? 모든 것을 개방하다 차마 시도할 용기가 나지 않는 것일까? 도움의 손길을 내밀어주기만 기다리는 것은 아닐까? 아니면 코딩에는 맞는 방법일지 몰라도 디자인에 그대로 적용되지는 않는다는 게 문제일까?

나는 이런 질문들에 대한 답을 찾아나서기 시작했다. 하지만 온라인 자료들을 아무리 뒤져도 이 주제에 대한 충분히 만족스러운 글을 내놓을 수가 없었다. 공유를 협업 공동 창작 과 혼동하거나 순전히 이념적인 이유로만 오픈 그래픽 소프트웨어 사용을 주장하는 경우가 많았다. 그런 주장들은 내겐 설득력이 없었다. 개발자들의 이념적 입장이 사람들이 자유 소프트웨어를 그토록 바람직한 관행으로 받아들이는 유일한 이유일 리는 없다고 확신하고 있었다. 마찬가지로, 개발자들의 본능에 내재된 사교성 같은 게 있어 개발자들이 서로에게 끌린다던가 하는 것도 없다. 단지 코딩에서 자유 소프트웨어의 네트워크적 협업 모델이 실용적 관점에서 볼 때 최선의 방식이며, 다른 방식은 그에 비해 별로 합리적이지 않을 뿐이다. 이런 맥락에서 볼 때, 순수하게 실용적인 이유와 비교하면 이념적인 이유는 부차적인 요소일 수 있다.

오픈 디자인 랩에서 학생들을 실험 쥐로 실험하다
우리가 디자인 과정을 뛰어넘을 올바른 길을 아직 찾지 못했을 뿐인지도 모른다. 아직 정말 최선을 다했다고 말할 수는 없기 때문이었다. 예술 디자인 학교들은 여전히 예술가 개인의 천재성이라는 이미지 디자이너 에 매달린다. 독창성은 소통보다 더 수준이 높은 것으로 평가되고, 베끼는 건 죄악시된다. 나는 실험을 시작할 첫 대상으로 학교 수업이 적합하다고 판단했고, 그래서 파슨스디자인스쿨에 '오픈 소스 디자인'이라는 이

름의 강좌를 제안했다. 그리고 자유 소프트웨어 방법을 기반으로 하는 디자인을 탐구하려면 아마 일단 인터페이스 디자인부터 시작하는 게 좋겠다고 판단했다. 인터페이스는 우리가 사용하는 대부분의 소프트웨어에 필수적이기 때문이다. 내 바람은 학생들이 자신의 디자인 능력을 일부 프로젝트에 기여하도록 하는 것이었다. 그들이 실제 프로젝트에 참여하는 직접적인 경험을 하고, 자유 소프트웨어에 어떤 실질적인 (그리고 매우 필요한) 기여를 실제로 하길 바랐다.

협업이라는 것을 충분히 이해하기 위해 (그리고 이 순탄하지 않은 길을 갈 준비가 안 된 학생들은 알아서 물러나도록 하기 위해) 나는 첫 시간부터 다음과 같은 과감한 선포로 시작하기로 했다.

> "이 수업에서는 HTML, CSS, 워드프레스WordPress 테마 설정을 배우면서 오픈 소스 디자인의 가능성을 탐구할 것입니다. 미리 경고하지만 HTML과 CSS 경험은 나도 별로 없습니다. 워드프레스는 사실상 나도 이번에 여러분과 함께 처음 배우게 될 겁니다."

그 말을 들은 학생들의 표정이 어땠는지는 상상할 수 있을 것이다. 운 좋게도 첫 시간이 끝나자마자 그중 몇 명만이 남았다. 이 수업에 대한 내 접근법은 그전까지 내가 맡았던 수업에서와는 달랐다. 학생들에게 기술 사용을 가르치는 대신, 함께 알아내는 방법을 익혔다. 모든 HTML 요소와 각 요소가 어디에 좋을 수 있는지를 외우는 대신 파이어폭스와 파이어버그 Firebug 확장 기능을 사용해 모든 사이트의 소스 코드를 뜯어보았다. 학생들이 모든 페이지의 HTML 코드 지식 를 훤히 읽을 수 있게 되자 비로소 오픈 소스가 의미를 갖게 되었다. 다른 수업과는 다르게, 이 수업에서는 학생들이 웹에서 찾은 코드와 디자인 패턴을 복사하고 분석하고 이해하고 실행해보도록 장려했다. 해킹

그리드 기반 디자인을 살펴보기 위해 청사진 청사진 CSS 프레임워크를 사용했고, 워드프레스는 샌드박스 Sandbox와 테마틱Thematic 프레임워크 테마를 사용했다. 두 가지 경우 모두 학생들은 각 프레임워크에 코드로 적용되어 있는 기존의 디자인 설정을 기초로 하여, 코드나 디자인을 자신의 필요에 맞춰 수정하는 방법을 탐구했다. 우리는 강력한 동시에 수정하기 쉬운 기초 디자인을 사용하고 있었다. 학생들은 이제 오픈이라는 개념이 실제로 자신과 관련이 있을 수 있다는 것을 이해하고 있었다.

교육 대 학습

다른 많은 디자인 교육자들이 그렇듯, 가르치는 것은 내가 최신 흐름에 뒤처지지 않도록 하는 데 도움이 된다. 나는 끊임없이 이 분야에 대해 잘 알고 있어야 하고, 끊임없이 배우고, 새로운 주제에 대해서는 학생들에게 가르칠 수 있을 만큼 충분히 이해하지 않으면 안 된다. 오픈 소스 이니셔티브에 참여하는 것도 이런 점에서 이점이 된다. 개발자들 간의 전문적인 교류는 지속 가능한 또래 학습 환경을 촉진하며, 이러한 학습 환경은 기관 교육의 울타리를 넘어서는 것이다. 내가 학생들을 가르치면서 배우고, 개발자들이 서로 가르쳐주는 과정에서 배울 수 있다면, 아마 내 학생들도 그런 식으로 배울 수 있을 거라고 추론해볼 수 있다.

내 수업의 첫 과제는 '안내서' 만들기였다. 학생들은 자신은 이미 할 줄 아는 무언가에 대한(디지털이 아닌) 안내서를 만들어야 했다. 주제로는 가급적 다른 사람들은 익숙하지 않을 만한 것을 고르도록 했다. 학생들은 수업에서 그것을 돌려보았다. 그다음 주에는 모든 학생들이 다른 급우들의 지침에 따라야 했고, 자신의 경험을 수업에 공유해야 했다. 학생들은 '축구공 감아 차는 방법' '바나나빵 요리법' 'DIY 3D 안경'

'뉴욕에서 아파트 구하기(직거래)' '신발 여러 켤레 파는 법' 같은 주제에 대한 안내서를 작성했다. 이번처럼, 심지어 디지털이 아닐 때에도 안내서는 복잡한 상호적인 디자인 작업이다. 이 안내서는 또한 지식 공유, 문서화, 또래 학습을 중심으로 구성된 이번 학기의 틀을 제공하는 역할을 하기도 했다.

> **예술 디자인 학교들은 여전히
> 예술가 개인의 천재성이라는
> 이미지에 매달린다.
> 독창성은 소통보다 더 수준이
> 높은 것으로 평가받고,
> 베끼는 건 죄악시된다.**

안내서가 여러 지식을 모아 볼 수 있는 주요 창구가 되면서, 안내서 탐구 프로젝트는 그 학기 수업의 상당 부분을 차지하게 되었다. 수업에서는 메일링 리스트를 사용해 학생들이 기술적인 질문을 올리고 창의적인 피드백을 구할 수 있었다. 나는 학생들에게 코드와 질문을 블로그에 올리게 하고 메일링 리스트에서 급우들이 해당 블로그 글을 참조하도록 했다. 그러나 많은 경우 코드의 일부분만으로는 전체 그림을 보고 문제를 재현해 해결에 도움을 주기에 충분하지 않다. 코드 저장소 전체를 공유할 필요가 있었다. 학생들에게 버전 관리 시스템까지 다루게 하는 것은 디자인과 학생들이 한 학기에 감당할 수 있는 정도를 살짝 넘어서는 수준이 아닐까 걱정되기는 했지만, 피할 수 없는 상황이 되었다. 나는 학생들이 서브버전Subversion 중앙 코드 저장소를 사용하도록 하고 모든 학생이 모든 코드 업데이트를 각자의 컴퓨터에 직접 다운로드 받을 수 있게 했다. 학생들은 모든 코드를 공유했고 필요할 때 서로의 코드를 수정할 수도 있었다. 공유

이 방법은 매우 효과적이었지만 받아들이기 힘든 부작용이 있었다. 각 학기가 끝나면 해당 학기에 만든 코드 저장소는 버려진다는 점이었다. 상징적으로 말해 각 학기 수업은 버려진 오픈 소스 프로젝트가 되었던 것이다. 이건 내가 학생들에게 남기고 싶은 메시지는 분명 아니었다. 나는 최근에는 중앙 버전 관리 방식인 서브버전 시스템을 버리고 학생들에게 기트Git와 기트허브github.com라는 '소셜 코딩' 사이트를 쓰도록 했다. 기트허브에서 학생들은 자신의 코드를 공개하고 다른 사용자들(수업의 다른 학우들뿐 아니라 다른 사용자들까지)은 그 코드를 쉽게 가져오거나 합치고 의견을 작성할 수 있다. 그 학기가 끝났을 때 학생들은 수업과 관련 있는 범위를 넘어서까지 자신들의 저장소를 꾸준히 유지할 수 있게 되었다.

이타주의가 아닌 실용주의적 행동

학기가 끝날 무렵, 나는 학생들에게 온라인에서 얻을 수 있는 자유, 오픈 소스 콘텐츠가 그들에게 왜 관련이 있는지, 왜 그들의 창작 활동을 발전시키게 될 것인지를 납득시킬 수 있었다. 그러나 그건 차라리 쉬웠다. 왜 그들도 기여를 해야 하는지, 왜 누린 만큼 대신 공유지에 되돌려줘야 하는지에 대해서는 아직도 설득을 하지 못하고 있다. 선언

나는 처음에는 학기 마지막 과제로 다음과 같이 임의적인 과제를 설정했다. '오픈 소스 프로젝트를 찾아서 디자이너로서 기여하시오.' 좋게 말해 참 순진했다. 내 판단의 실수로 이 과제는 처참한 실패로 끝났다. 학생들은 각자가 선택한 프로젝트를 충분히 이해하지 못했고, 메일링 리스트의 개발자스러운 대화들은 학생들이 이해할 수 없는 전문 용어로 가득했다. 그들이 발을 담갔던 커뮤니티들은 학생들의 기여를 인정해주는 준거 기준이 없었고, 학생들의 의도를 의심스

러워했다. 오픈 소스 디자인 수업의 첫 학기는 이렇게 실망스럽게 끝이 났다. 명백히 잘못된 길이었다.

그다음 학기에서는 나는 임의적 기여를 과제로 내는 건 잘못된 방법이라는 걸 알고 있었다. 이번 학기에는 학생 수가 좀 적었고, 학기 중에 두 가지 협업 프로젝트를 하기로 했다. 첫 번째로는 워드프레스 2.7 아이콘 디자인 대회에 참여했다. 그다음으로 학생들이 인덱시비트Indexhibit 시스템을 사용해 친구들의 포트폴리오를 온라인에 올리는 것을 도와주기로 했다. 학생들은 안내서를 작성했고 화면 캡처 동영상을 찍어 코드 예시와 스타일에 대한 의견을 작성했다. 마지막으로 수업 블로그와 인덱시비트에 각자가 기여한 내용을 올렸다. 그때는 인덱시비트를 위한 문서가 없었기 때문에 학생들의 작업은 좋은 반응을 얻었다.

두 번째 시도가 첫 번째 시도보다 훨씬 성과가 좋았다. 이 성공은 수업을 들은 학생들의 자질과 개성에 많이 관련되어 있다는 걸 알았다. 학생들은 물론 함께 작업하는 것을 즐기기는 했다. 하지만 그들이 작성한 인덱시비트 문서 역시 여전히 비교적 순전히 이타적인 기여에만 그친다는 문제는 남았다. 학기가 끝나면 학생들은 그 프로젝트를 사용할 계획이 없으니 말이다. 자기가 기여한 바에 대해서도 혜택을 보는 부분이 없고, 그룹 과제 때문에 의무적으로 할 필요가 없어지면 무엇하러 다시 기여를 하겠는가?

그다음 학기에는 학생들에게 평소 바란 종류의 안내서를 작성하라고 했다. 그러자 주로 학생들이 유용하게 쓸 수 있는, 자기 작업에서 사용한 환경인 CSS, 워드프레스, 기트허브 위주였다. 학생들은 문서화한 기술의 기술적 측면만이 아니라 디자인 측면도 보았다. 학기 말이 되자 블로그에는 동료의 검토와 테스트를

거친 가치 있는 안내서가 올라왔고, 이런 안내서는 앞서 수업을 들었던 학생들에게 도움이 되었다. 이렇게 각 학기가 끝나고 수개월, 수년이 지난 지금도 이름도 모르는 웹 사용자들이 학생들이 공개한 이런 자료에 대해 고맙다는 의견을 끊임없이 보내준다. 하지만 그것만으로는 아직 만족할 수 없었다.

협업 디자인 과정을 향해

지식의 공유라는 문제에서 안내서 접근법은 그동안 유의미성이 입증되었다고 볼 수 있다. 그러나 기술과 디자인 관련 도움말을 공유하는 건 협업이 아니다. 지금껏 보아온 바로는 그런 공유는 창작 행위가 일어난 이후에 이루어지는 활동이기 때문이다. 디자인 과정에 정말로 의문을 제기하고 디자인이 네트워크 생산 혁명혁명의 혜택을 누릴 수 있을지 알아보기 위해, 나는 디자인 협업에 노력을 집중할 필요가 있었다.

위키와 코딩 소프트웨어를 만드는 것 모두 협업 친화적인 기술의 혜택을 입은 예다. 두 가지 콘텐츠 생산 유형 모두 기존의 언어로 정의된 구문을 사용하며, 이는 다양한 기여자들이 동등하게 참여할 수 있는 공평한 조건을 만들어준다. 그 결과 암묵적인 전제조건(리터러시)이 적용되며, 기여자들은 언어로 표준화된 한정된 구문 옵션을 사용해야 한다. 그러나 좋든 싫든, 시각 언어와 행동 언어 모두 그런 엄격한 구조 안에 국한되지 않는다.표준 아이러니하게도 이런 언어들의 개방성 탓에 네트워크 협업이 더 어려워졌다.

지난 몇십 년 동안 인터페이스 디자인은 중요한 문화적 작업으로 떠올랐다. 최근 이 새로운 언어를 조직화, 표준화하려는 시도가 많이 생겨났다. 인터페이스 언어에 대한 중요한 논의는 학계에서가 아니라 블로그 영역에서 이루어지고 있다. 이런 인터페이스 언어학자

들은 모범적인 디자인을 기록하고 그런 모범을 따른 우수 사례를 평가한다. 그들 중 상당수는 의미론적 콘텐츠와 구조화 데이터를 지지하면서, 그런 접근법이 콘텐츠의 색인과 처리에 도움을 줄 거라고 주장한다. 이때의 목표는 외부 도움 없이 의미를 추출할 수준이 안 되는 인공지능 시스템을 지원하는 것이다. 동시에 이처럼 색인 기반, 성분 기반 접근법은 창작 과정을 구조화하는 데도 도움을 준다. 이를 위키백과에서 확인할 수 있다. 위키백과에서 글을 구조화하는 방식은 협업 행위에 주목하고 행위를 처리하는 데 도움이 된다. CSS 구조에서도 마찬가지다. 디자인에 대한 결정이 문서의 구조를 통해서 반영된다. 또 상호작용 모듈은 코드 라이브러리로 하나의 동작을 요약할 수 있고, 이는 API를 통해 외부에서 수정할 수 있다.

인터페이스 언어에 대한 중요한 논의는 학계에서가 아니라 블로그 영역에서 이루어지고 있다.

내가 학생들과 함께 이끌어온 학문적인 협업 디자인 실험실이 다음으로 도전할 영역은 인터랙션 디자인 언어와 관련된 작업이다. 글자를 뽑아보고 그다음 단어, 문장으로 확대해나가는, 구조화된 시각 언어를 구축하는 일을 해보고자 한다. 구문을 정의해보고, 다시 배열해보고, 또다시 시도해보며 모듈 시스템을 디자인해보기도 할 것이다. 표준을 정하고 확장하고 또다시 부수며 디자인 가이드를 만들 수도 있겠다. 우리가 내보내는 메시지의 가독성과 판독성을 평가하는, 사용성 테스트 같은 것도 할 계획이다. 그리고 디자인 과정을 위한 새로운 협업 패러다임, '오픈 소스 디자인'이라 부를 만한 것을 찾아낼 것이다.

THE TRIBE
THE CROWD
THE SWARM

 GroupThink.

정부를 위한 오픈 디자인

베르트 뮐더르

정부 기관은 디자인과 오픈 디자인을 전략적 도구로 사용해야 하는 도전에 직면하고 있다. 베르트 뮐더르는 참여와 디자인 품질의 문제를 다루고, 오픈 디자인을 시민 참여 측면에서 활용하기 위해 정부가 정보, 도구, 수단, 그리고 일련의 가치를 포함하는 시스템을 어떻게 마련할 수 있을지 제시한다.

베르트 뮐더르Bert Mulder는 네덜란드 헤이그응용과학대학의 정보기술사회학과 부교수 겸 전자사회연구소 소장이다. 그는 정부 부처, 대도시뿐 아니라 기업, 보건, 예술, 문화, 비영리 분야의 크고 작은 기관에 장기적 인터넷 전략 수립에 관한 자문을 제공한다. 또 정보통신 기술을 이용하는 새로운 서비스 및 시스템 개발의 자문과 콘셉트 개발자로도 일하고 있다. 그에 따르면 오픈 디자인은 다음처럼 정의할 수 있다. "오픈 디자인은 공개적으로 공유된 디자인 정보 및 과정의 활용을 통한 제품, 시스템, 서비스의 디자인이다. 철학적으로는 오프 소스의 철학과 비슷하다."

http://nl.linkedin.com/in/bertmulder

정부를 위한 오픈 디자인은 어려운 과제다. 오픈 디자인 자체가 워낙 비교적 최근에 등장한 개념이기 때문이기도 하지만, 디자인과 정부는 일반적으로 쉽게 소통하지 않기 때문이다. 정부의 디자인 작업에 대해서는 별로 이야기한 적이 없다. 정부는 정책과 절차를 마련하고, 도시 계획을 세우고, 서비스를 만든다고 말한다. 최근 네덜란드에서 나온 '헤이그, 디자인, 정부'라는 야심찬 제목의 이니셔티브조차 슬로건은 '공공장소, 건축, 시각커뮤니케이션을 위한 디자인'이었다. 정부를 위한 디자인이 논의되는 경우에도 디자인은 거의 기능적인 요소로 인식될 뿐이다.

그러나 디자인은 정부 각 부처에서 점점 더 필수적이고 전략적인 도구가 될 것이다. 따라서 오픈 디자인과 정부의 관계를 살펴보는 일은 흥미로울 뿐 아니라 시기적절하고 필요한 작업이다.

오늘날의 사회는 우리에게 더욱 폭넓고 다양한 해결 방법을, 그것도 더 빠르고 더 훌륭하게 만들어내라고 요구한다.

정부를 위한 오픈 디자인의 가능성을 탐색할 때는 섬세하게 접근해야 한다. 오픈 디자인 사고방식의 상당 부분은 가트너의 '하이프' 곡선Hype Cycle에 따라 분석하면 '열광Hype' 단계에 있는 것으로 보인다. 이 단계는 찬성과 반대를 이루는 주장들이 현실보다는 희망과 기대를 반영하는 단계인데, 이는 현실적인 예측을 위한 근거로 삼을 경험이 거의 혹은 전혀 없기 때문이다. 이 글에서는 다소 분석적인 접근법을 취하면서 오픈 디자인과 정부의 몇 가지 특성을 개괄적으로 서술하고 어떤 잠재적 도전 과제들이 있는지 살펴보겠다.

아울러 계획을 소개하고 공공 부문의 오픈 디자인을 촉진할 변화들을 제안한다. 근본적으로 이 글에서는 정부를 위한 구조적, 전략적 도구로서의 오픈 디자인이 어떤 모습이 될지 그려볼 것이다.

디자인의 중요성

정부를 위한 오픈 디자인을 고려해야 하는 첫째 이유는 전반적으로 디자인의 중요성이 커지기 때문이다. 이는 갈수록 복잡해지고 있는 우리 사회가 더 많은 디자인을 요구하기 때문이다. 트렌드 1960년대 슈퍼마켓이 1,000개의 제품을 판매했다면 오늘날의 슈퍼마켓은 2만 개에서 4만 개의 제품을 판매한다. 이 모든 제품들은 만들어지고 생산되고 마케팅을 거쳐 구매되고 사용되는 과정을 거친다. 이러한 과정이 디자인의 지위를 '있으면 좋은' 것에서 '있어야 하는' 것으로 상승시켰다. 우리 사회의 지속을 위해 더 많은 제품과 서비스를 만들어야 하고, 그렇게 만든 제품을 사람들에게 의미 있는 방식으로 제시해야 하기 때문이다.

그러나 디자인이 더 중요해지고 있는 데는 또 다른 이유가 있다. 오늘날의 사회는 우리에게 더욱 폭넓고 다양한 해결 방법을, 그것도 더 빠르고 더 훌륭하게 만들어내라고 요구한다. 새로운 도전에는 근본적으로 새로운 해결책이 필요하다. 그저 과거를 보고 추론하는 것만으로는 충분하지 않을 것이다. 그리고 해결책은 오늘날과는 다른 미래에서도 유효해야 할 것이기 때문에 혁명 디자인 능력은 더욱 중요해진다. 오늘날 직면한 문제들과의 연관성이 갈수록 옅어지는 과거에 의존할 것이 아니라 미래를 염두에 두고 사회를 만들어나가야 한다. 상상, 혁신, 그리고 창의성과 창작성을 통해 더 낫고 지속 가능한 해결책을 만들어내야 한다.

정부가 디자인에 참여하는 이유

디자인이 정부에 근본적으로 중요한 이유는 바로 미래지향적 사고 때문이다. 미래에 맞닥뜨릴 어려움에 맞서기 위해, 정부는 디자인 역량을 개발하고 디자인을 업무 과정 안에 통합해야 한다. 정치적인 과정에 휘둘리는 분석과 단순한 추론은 이제 상상과 더욱 독창적인 창작, 더욱 지속 가능한 해결책의 구축에 자리를 내주어야 할 것이다. 사회적 혁신의 발전이 좋은 예다. 디자인 전문가들은 사회적 맥락 속 소셜 디자인 에서 참신한 해결책을 만들어내고 있다. 이런 접근법에서는 디자인을 공공장소, 건축, 시각커뮤니케이션에서 단순히 기능적으로 사용하는 것이 아니라 정부가 디자인을 더 전략적으로 사용한다.

디자인 능력이 정부에 필수적인 요소가 되는 둘째 이유는 네트워크 사회의 새로운 복잡성 때문이다. 갈수록 정부 정책과 서비스가 다양한 당사자들이 연결된 네트워크 속에서 개발되고 있다. 다양한 이해 당사자와 제도적 규제가 복잡하게 얽혀 있어, 그런 모든 요소를 묶을 수 있는 중심 개념을 확립하는 것이 매우 중요해진다. 이런 점들은 또 디자인 분야에서 일어나는 모든 변화가 잠재적으로 공공 영역에 상당한 관련성을 가질 것이라는 의미이기도 하다. 확실히 정부 영역에서 오픈 디자인이 활용되고 있는 최근의 흐름은 중요한 변화다.

오픈 디자인의 필요조건과 영역

오픈 디자인에 대한 현재의 논의는 종종 두 가지 서로 연관된 변화와 관련이 있다. 바로 오픈 생산과 오픈 디자인이다. 오픈 디자인은 디지털 디자인과 생산 도구 및 시설 들을 어디서든 구할 수 있게 되면서 촉발되어, 디자인 분야들의 분포를 역전시키며 현재 진행되고 있는 혁신과 관련 있는 디자인이다. 디자인 작품이

공유되고 엄청나게 다양한 제품들의 혁신이 전 세계적인 협업의 과정을 통해 일어난다. 그중 어떤 것도 저절로 이루어지지 않으며 각각 매우 구체적인 조건을 필요로 한다. 그런 일반적인 요건들을 분석함으로써, 정부를 위한 오픈 디자인을 촉진하기 위해 어떤 전제조건이 필요한지 좀 더 명확히 밝힐 수 있게 될 것이다.

DIY DIY 는 오픈 디자인이 어떻게 시작되는지를 보여주는 좋은 예다. 정말 제대로 DIY 생산을 시작하려면, 의욕적인 아마추어가 제작 능력을 가질 수 있도록 적절한 재료, 도구, 기술에 대한 접근권이 필요하다. 예를 들어 집 고치기 DIY 프로젝트에는 전동 드릴, 쉽게 구할 수 있는 목재, 특별한 기술이 없는 사람도 사용할 수 있는 조임 기술이 필요하다. 분야를 막론하고 아마추어 단계에서는 다들 이런 식으로 시작하기 마련이며, 전문가도 언젠가는 올챙이적 시절이 있었다. 마찬가지 방식으로 오픈 디자인은 비전문가도 직접 디자인을 할 수 있게 해주는 사용자 친화적이고 접근 가능한 정보, 수단, 개념, 가치, 도구가 함께할 때 가능하게 된다. 전자기기 상점에서 자가 제작용 전자기기 재료들을 구할 수 있고, 전자기기 잡지나 웹사이트에 가면 그에 맞는 도면을 얻을 수 있다. 이런 모든 자원을 얻을 수 있을 때, 더 많은 사람들이 자기만의 디자인을 직접 만드는 것이 장려되는 문화와 그럴 수 있는 능력을 얻을 여건이 마련될 것이다.

DIY 생산과 오픈 디자인 모두 대중의 손에 전문적 도구를 쥐어줌으로써 사용자에게 능력을 부여한다. 그런 도구들은 보통 수준에 따라 여러 단계 중에 선택할 수가 있다. 가장 낮은 단계는 전문가의 솔루션이 사용하기 쉬운 템플릿 형태로 제공되어 사용자가 크게 손대지 않고 거의 그대로 재사용하고 적용할 수 있는 형태다. 중급자용은 사용자들이 수정해서 각자의 디자

211

인을 만들 수 있도록 디자인 템플릿 템플릿 문화 이나 생성 코드의 형태로 제공되고, 가장 난이도가 높은 경우는 숙련된 아마추어가 전문가용 고급 디자인 도구를 구해 사용할 수 있는 정도일 수 있다. 청사진 정부를 위한 오픈 디자인이 현실화되면, 그런 오픈 디자인에는 바로 사용할 수 있는 다양한 솔루션, 디자인 템플릿, 고급 도구가 선택적으로 포함될 것이다. 오픈 디자인은 참여형 디자인, 공동 디자인, 사회적 혁신 등 사용자가 디자인 과정에 좀 더 직접적으로 참여하는 방식의 최근 디자인 경향과 구분되어야 한다. 오픈 디자인에서는 많은 사용자들이 스스로 디자인을 할 수 있다. 전문 디자이너가 시작해 진행하는 디자인 과정에 사용자는 수동적으로 참여하기만 하지 않는다. 오픈 디자인은 두 방향에서 작용한다. 외부적으로는 개인들이 각자의 물건을 디자인하고 생산할 때, 내부적으로는 사람들이 협업을 통해 솔루션을 디자인할 때이다. 특히 후자의 차원에서 보는 오픈 디자인은 복잡한 시스템들을 조율해야 한다는 점에서 또 다른 어려움이 존재한다. 이런 측면에서 정부를 위한 오픈 디자인은 많은 사람들이 함께 솔루션을 디자인할 수 있는 여건을 조성해야 하며, 사실 그것이 정부의 역할이다.

DIY 생산과 오픈 디자인 모두 대중의 손에 전문적 도구를 쥐어줌으로써 사용자에게 능력을 부여한다.

정부를 위한 오픈 디자인은 현재 나타나고 있는 성과와는 다른 성과로 이어질 수 있다. 크라우드소싱 같은 방식을 통해 참신한 생각을 더 많이 이끌어낸다거나, 디자인 품질을 향상시키거나 참여와 지지를 높이고 실제 서비스의 개발이나 구성을 촉진하는 것 등이

다. 오픈 디자인은 이러한 목표 성과 모두를 위해, 혹은 그중 어느 것에도 적용될 수 있지만, 그러려면 바라는 성과에 맞게 조정되어야 할 것이다. 오픈 디자인이 민간 부문에서 성취할 수 있는 역할은 두 가지가 있다. 첫째, 시민이 정부의 통치 과정에 참여할 수 있게 해주는 시민 자원으로서 정부가 시민과의 소통에 활용할 수 있다. 둘째, 내부적으로는 정부 어젠다 추진을 위한 기존의 절차를 지지하고 기여하는 데 활용될 수 있다. 이 경우에도 마찬가지로 내·외부적 용도로 모두 활용될 수 있지만 원하는 성과에 맞게 오픈 디자인 활용 방식이 조정되어야 할 것이다. 어느 쪽이든 오픈 디자인 도구 자체가 달라지지는 않지만 기존의 어젠다를 뒷받침한다는 것은 기존의 절차적 제약에 따라야 한다는 것을 뜻하며, 이는 오픈 디자인이 시민을 위해서만 온전히 쓰일 수는 없음을 뜻한다.

오픈 디자인이 정부와 만날 때

오픈 디자인이 정부와 만날 때, 둘이 소통하기 위해서는 디자인이 정부의 제약에 따라 변화해야 한다. 건축가나 산업 디자이너에게 건축 자재, 물리적 힘, 생산을 위한 요건에 대한 기본적 이해가 필요한 것과 마찬가지로, 공공 부문 디자인은 공공 부문만의 독특한 제약에 영향을 받는다. 그렇다면 오픈 디자이너가 정부와 함께 일할 때 필요한 것은 무엇일까?

오픈 디자인과 정부의 만남은 어쩌면 완벽한 조합일지도 모른다. 결국 정부는 모든 시민을 위해 일하는 것 아니던가? 그리고 모두가 다 같이 기여한다면 더 낫지 않을까? 어찌 보면 민주주의란 국민에 의해, 국민을 위해 작동되는 사회라는 형태의 '디자인'이라고 볼 수 있다. 모든 사람이 서로를 위해 더 나은 미래를 디자인하는 과정에 다 함께 참여하는 것이다. 대량 맞춤 생산 그러나 현재의 민주적 절차 구조는 대의민주제건

직접민주제건 새로운 해결책을 디자인하는 과정에 시민을 거의 포함시키지 않는다. 그렇다면 오픈 디자인의 특징들이 어떻게 그런 요건을 충족할 수 있을까?

정부를 위한 오픈 디자인도 정부 활동에 따라 결정될 것이다. 정부는 정책을 설정하고 경제, 기반 시설, 도시 디자인, 복지, 보건, 문화, 교육, 공공 안전 등의 영역에서 서비스를 제공하는 일에 관여한다. 이러한 것들이 정부가 다루는 사안이며, 정부를 위한 오픈 디자인이 성공적이기 위해서는 그런 분야에서 유용한 해결책을 도출해야 할 것이다.

정부의 어젠다는 사회의 필요를 반영한다. 한 국가나 도시를 운영하기 위해 이루어지는 활동의 수는 제한적이며, 오픈 디자인이 그런 활동에 집중적으로 초점을 맞추게 될 거라고 예상할 수 있다. 한정적인 수의 합의된 결정을 내리는 과정이 포함된다는 측면에서, 도시나 국가를 운영하는 것은 가정을 꾸리는 일과도 비슷하다. 온 가족이 정말 한자리에 모여야 하는 경우는 비싼 가전제품을 구입하거나 휴가지를 결정하거나 어디로 이사할지, 아이들에게 가장 좋은 학교가 어디일지를 결정하는 일과 같은 문제를 논의할 때처럼 한 해에 몇 번 되지 않는다. 오픈 디자인의 과정은 논의에 더 많은 사람을 참여시킬 수는 있지만 그렇다고 논의할 어젠다의 수가 늘어나지도 않고, 그런 구조에 큰 변화가 생기는 것도 아니다.

공공 행정은 공익을 목적으로 한다. 따라서 정부를 위한 오픈 디자인은 힘, 정치, 여론 형성에 대응하면서 다양하고 많은 시민들의 욕구와 필요 사이에 균형을 맞추어야 한다. 때문에 오픈 디자인은 개별 사안에 대한 개별적 해결책을 디자인하는 것을 뜻하지 않는다. 그보다는 과정 속에서 다양한 이해 당사자들 간

의 힘의 균형을 고려해야 할 것이다. 그 과정에서 중요한 요소 가운데 하나는 공평한 대의권의 보장이다. 정부를 위한 오픈 디자인은 힘과 능력이 있는 자가 지배하는 과정이 되어서는 안 된다. 힘없고 소외된 자들도 포함시켜야만 한다. 소셜 디자인

정부를 위한 오픈 디자인은 '사용자'의 필요에 대한 깊은 이해와 공감을 뒷받침해야 한다. 최선의 해결책에서는 절대 '사회' '시민' '공공' 같은 개념들을 하나의 계층으로 뭉뚱그려 보지 않는다. 이 동네는 옆 동네와 다르고, 마을 이쪽과 저쪽은 같지 않으며, 한 도시가 직면하는 어려움들은 다른 도시의 그것과 완전히 일치하지는 않는다. 세대 간에도 마찬가지고, 사회의 어떤 집단도 또 다른 집단과 판에 박은 듯 똑같을 수는 없다. 오픈 참여자들이든, 그들이 참여하는 과정이든, 이러한 구별되는 특징들을 인식하고 존중해주어야 하며, 오픈 디자인을 통해 만들어지는 해결책에서 목소리를 낼 수 있게 해야 한다. 정부를 위한 오픈 디자인이 효과적이려면 정부의 변화에 민감해야 한다. 정책과 개발 과정에는 자체적인 흐름이 있기 때문에 그런 흐름이 서로 맞춰지기까지 몇 년이 걸릴 수 있다. 기여가 최대의 효과를 달성하려면 정책 사이클이나 개발 과정에서 제때 제 역할을 해야 한다. 오픈 디자인의 자체적 흐름을 유지하면서도 동시에 의사결정의 속도에 차질을 빚거나 성급한 판단으로 이어지지 않도록 하는 가운데 오픈 디자인의 복잡한 과정을 통합하는 것은 매우 어려운 도전 과제가 될 것이다.

참여
오픈 디자인은 일단 도구와 재료를 사용할 수 있게 되면 많은 사람들이 참여할 거라는 것을 암묵적으로 전제한다. 그러나 참여는 그보다 복잡하다. 오늘날의 정치적 과정에 참여하는 것도 물론 만만치 않은 과제

지만, 온라인 활동에 대한 참여도 균형적으로 이루어지지 않고 있다. 대규모의 다중사용자 커뮤니티와 온라인 미디어 공유 사이트에서 사용자의 기여는 참여의 불균등이라는 특징을 나타낸다. 유튜브 사용자 중 동영상 콘텐츠 생산에 실제로 기여하는 사람은 단 0.16퍼센트에 불과하다. 플리커 사용자 중 0.12퍼센트만이 남의 것이 아닌 자기 사진을 올린다. 이 같은 현상을 1퍼센트의 법칙이라 부른다. 사용자의 1퍼센트만이 기여하고 9퍼센트는 댓글을 남기고 90퍼센트는 조용히 보기만 한다는 것이다.

결국 정부는 모든 시민을 위해 일하는 것 아니던가? 그리고 모두가 다 같이 기여한다면 더 낫지 않을까?

더구나 그런 사이트의 온라인 커뮤니티는 평균적인 웹 이용자를 대표하지 않는다. 전체로 확대해 인터넷의 모든 웹사이트를 대상으로 할 경우에는 실제 참여율은 더 떨어질 것이다. 1퍼센트의 법칙 그 자체는 꼭 나쁘다고 할 수 없다. 네덜란드 인구의 3퍼센트가 정치 단체에 실제로 참여한다. 그중 30퍼센트가량, 그러니까 전체 인구의 1퍼센트만이 지역 정치에 활발히 참여한다. 온라인 정치 참여의 실상에 대한 초기 연구 결과들에 따르면 온라인 정치 참여는 편향적이며 현실 세계에서의 삶과 마찬가지로 활발한 참여자들은 늘 정해진 사람들인 경향을 보이는 것으로 나타났다. 독일 의회 전자청원제도에 대한 예비 연구가 이를 보여준다. 조사 대상이 된 온라인 사용자는 실제 삶에서의 참여 계층과 다른, 더 젊은 세대였으나, 온라인 정치 참여층은 어쨌든 정해진 사람들인 것으로 나타났다.

정부를 위한 디자인

오픈 디자인은 두 방향에서 작용한다. 외부적으로는 개인이 각자의 물건을 디자인하고 생산할 때, 내부적으로는 사람들이 협업을 통해 솔루션을 디자인할 때다. 특히 후자의 차원에서의 오픈 디자인은 복잡한 시스템을 조율해야 한다는 점에서 또 다른 어려움이 존재한다. 이런 측면에서 정부를 위한 오픈 디자인은 많은 사람들이 함께 솔루션을 디자인할 수 있는 여건을 조성해야 하며, 사실 그것이 정부의 역할이다.

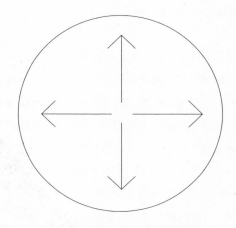

외부: 분산된 도구, 개별 디자인, 개별 솔루션

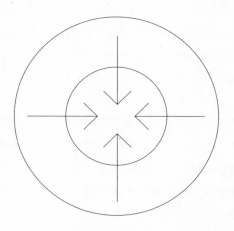

내부: 분산된 도구, 공동 디자인, 공동 솔루션

오픈 소스 소프트웨어 개발에서 참여는 큰 도전이다. 충분한 자격과 의지를 가진 사람들을 찾기가 어렵고 한번 들어온 사람의 참여를 지속시키기는 더 어렵다. 리눅스와 아파치 같은 현재의 성공 사례들은 기여자가 전 세계적으로 15억 명에 이르지만, 그 15억 중 단 1,600명 정도만이 실제 기여하는 사람들이다. 소도시나 동네 규모로 좁혀볼 경우 그 정도의 참여율은 큰 어려움을 제기한다. 인터넷에 1억 2,000만 개가 넘는 블로그가 있지만 한 동네에서 좋은 블로거를 찾기는 어렵거나 거의 불가능하다. 뉴스거리가 될 만한 콘텐츠 자체가 너무 적어서 일 수도 있고, 매일 또는 매주 글을 쓸 수 있는 능력과 의지가 있는 사람이 너무 적기 때문이기도 하다. 네덜란드의 경우 위키백과 네덜란드 버전의 기여자 수가 너무 적어 콘텐츠의 품질을 유지하기가 어렵다. 정부를 위한 오픈 디자인은 좋은 생각일 수 있지만, 그 생각을 뒷받침해줄 충분한 사람들을 찾는 것이 어려울 것이다.

> **정부를 위한 오픈 디자인 과정에 진정으로 참여하기 위해서는 참여자들은 적어도 자신의 디자인 활동이 금융, 규제, 정치 차원에서 가져올 영향에 대한 정보에 접근할 수 있어야만 한다.**

또 다른 일반적인 가정은 시민의 참여와 각 사회의 민주주의 수준 사이에 상관관계가 있다는 것이다. 이와 관련한 또 다른 가정은 온라인 참여를 증진할 방법을 찾는 것은 결국 사회의 민주주의 발전에 기여할 것이라는 가정이다. 그러나 연구 결과는 그런 가정을 뒷받침하지 않는다. 오히려 참여와 민주주의 발전 수준은 생각보다 더 복잡한 관계를 가진다는 것을 보여준다.

품질

정부를 위한 오픈 디자인의 문제 중 하나는 품질이다. 정부 차원의 의사결정의 대상은 개인 또는 소규모 프로젝트나 지역 단기 프로젝트 수준이 아니다. 정부 차원의 의사결정에 기여하는 경우 대규모 장기 프로젝트를 뒷받침하면서 규제, 금융, 정치적 제약 들에 대한 답을 주는 그런 수준의 결정을 만들어낼 수 있어야 한다. 물론 이런 주장은 디자인의 결과에 지나치게 초점을 두는 것일 수 있다. 정부를 위한 오픈 디자인의 진정한 결과는 어쩌면 참여, 투명성, 신임에 대한 인식 제고일 수 있다.

더 많은 사람들을 참여시킨다고 더 나은 디자인이 나오지는 않는다. 디자인은 대부분 디자이너 개인이나 작은 팀에서 나오기 때문이다. 사실 사람들을 더 많이 참여시키는 것은 결과물의 질에 오히려 독이 될 수 있다. 물론 참여자가 늘어나면 예상 외의 유용한 아이디어들이 더 많이 나올 수도 있다. 그것이 크라우드소싱이 결과물을 생산하는 방식 중 하나다. 크라우드소싱 그러나 아이디어를 좋은 디자인으로 만들려면 전혀 다른 과정이 필요하다. 온라인 청원이 이를 보여주는 한 예가 될 것이다. 예비 연구 결과를 보면 전자청원이 참여와 투명성에 대한 사람들의 인식을 높일 수는 있을지 몰라도, 진지하게 새로운 정책 아이디어를 생산해내지는 못하는 경우가 많다는 점을 알 수 있다.

좋은 디자인을 위해서는 재료, 생산, 마케팅, 사용자 필요의 많은 다양한 요소들에 대한 경험과 지식이 필요하다. 정부를 위한 디자인은 그 자체로 독자적인 기술을 요하는 하나의 독자적인 영역이다. 디자이너들이 사회적 맥락 속에서 활동을 하는 사회적 혁신에 대해, 전문 디자이너들은 동료 중 5퍼센트 정도가 새롭고 다양하고 복잡한 문제를 다루는 데 필요한 기술을

갖고 있다고 추정한다. 정부를 위한 오픈 디자인은 숙련되지 않은 비전문가를 참여시킨다는 점을 생각할 때, 오픈 디자인 과정은 이러한 비전문가들의 부족한 경험을 보완할 수 있도록 능력을 갖출 수 있게 해주어야 한다. 정부를 위한 오픈 디자인에서는 프로젝트들이 폭넓고 다양한 영역에서 활발히 이루어질 수 있고, 그 과정에서 여러 차원의 복잡한 문제를 야기할 수 있다. 오픈 디자인은 문제점과 해결책이 단순 명확하고 디자인 과정의 목적이 참여일 경우에는 간단하다. 그러나 진짜 복잡한 상황인 경우에는 오픈 디자인을 위한 적절한 전제조건을 규정하는 것이 어려운 문제가 된다. 따라서 더 많은 정보, 좋은 도구, 정교한 방법, 깊이 있는 공유된 가치가 필요할 것이다.

생태계: 정보, 도구, 방법, 가치

오픈 디자인은 올바른 정보, 올바른 도구, 적절한 방법을 갖추고 가치를 공유하는 참여자들이 있을 때 가능하다. 오픈 디자인이 제대로 이루어지면 디자인 작업의 복잡성과 미래 참여자들의 능력과 동기 사이에 건설적인 균형이 이루어진다. 정부를 위한 오픈 디자인 과정에 진정으로 참여하기 위해서는 참여자들은 적어도 자신의 디자인 활동이 금융, 규제, 정치 차원에서 가져올 영향에 대한 정보에 접근할 수 있어야만 한다. 그다음으로 그 정보를 시각화하고 분석하고 통합하는 데 사용할 도구가 필요할 것이다. 디자인 과정과 합의 도출을 뒷받침할 방법도 필요하다. 이 모든 과정은 적절한 해결책을 디자인하기 위해 필요한, 가치와 개념의 틀이 마련될 때 그 안에서 활발히 이루어질 수 있을 것이다.

> 새로운 디지털 도구들을 통해
> 사용자들은 토지와 재산 하나하나에
> 현재 어떤 정책과 규제가
> 적용되는지를 보여주는 매시업을
> 만들 수 있게 되었다.

도시 디자인 분야는 그런 정보, 도구, 방법으로 구성된 생태계의 복잡함과 힘을 보여준다. 이 분야에서는 지리 정보와 정책 정보 데이터 세트가 시민들에게 개방되어 있기 때문에 기본적인 정보가 일반에 공개되고 있다. 이런 추세는 미국, 영국, 오스트레일리아, 네덜란드 등 몇몇 국가의 데이터가브 DataGov 프로젝트에서 분명히 나타난다. 새로운 디지털 도구들을 통해 사용자들은 토지와 재산 하나하나에 현재 어떤 정책과 규제들이 적용되는지를 보여주는 매시업을 만들 수 있게 되었다.

미국 루이지애나 주는 허리케인 카트리나와 리타 피해 후 당장 지역 사회의 재건이 시급했고, 보통 때보다 훨씬 더 신속하게 이를 이행해야 했다. 루이지애나 지역 계획 Louisiana Speaks Regional Plan은 그런 대응의 핵심이었다. 프로젝트에 사용된 디자인 도구는 루이지애나 패턴북 Louisiana Speaks Pattern Book으로, 지역 사회를 재건하는 모든 주민의 의식을 고취하고 능력을 길러주기 위해 사용한 자료였다. 여기에는 루이지애나 건물, 지역 사회, 지역의 상태에 대한 폭넓은 분석이 담겨 있었고, 새로운 주택과 지역 사회에 대한 디자인 패턴과 함께 더 수준 높은 프로젝트를 위한 영감을 얻을 수 있는 사례가 이해하기 쉽게 소개되어 있었다. 디자이너들이 품질은 유지하면서도 해결책을 더욱 쉽고 빠르게 내놓을 수 있도록 복잡한 역사적 분석, 해당 지역만의 독특한 특징, 현대적 재해석 방안도 담겨 있었다.

이러한 노력은 미국 도시 경관의 '21세기적 수정'을 일으키는 것을 목표로 하는 또 다른 생성 모델인 스마트코드Smartcode 모델에 기반을 둔 것이다. 이 모델은 지역, 지역 사회, 빌딩의 가장 바람직한 물리적 속성을 정의하고, 특히 신도시주의 운동의 시각을 표현한다. 이는 지역 계획과 공동체의 형태부터 건물 하나하나에 이르기까지 모든 차원의 디자인을 다룬다. 또한 지역 주민들이 자신의 주변 환경에 적용되는 일반적인 디자인 원칙을 정하는 데 적극 관여하는 디자인 방법을 개괄적으로 서술한다. 이 모든 것이 보여주는 것은 도시 계획의 전반적인 추세가 점점 더 오픈 디자인을 위한 요건을 촉진하고 있다는 점이다. 기본적인 정보를 쉽게 얻을 수 있게 되면서 그 데이터를 사용하기 위한 다양한 도구가 개발되고 시민의 활발한 참여를 뒷받침하는 디자인 방법도 개발되고 있다. 결국 스마트코드가 그러한 가치 시스템을 분명하게 보여주고 있다. 물론 이런 추세들이 진정한 정부를 위한 오픈 디자인의 필요를 충족하는 방향으로 나아가게끔 몰아가고 싶기도 하다. 하지만 '열린 생태계'의 기본적인 요소들이 아직은 만들어지고 있는 중이다.

이것은 많은 사례 중 하나에 불과하다. 하지만 이 사례는 다양한 요소들(정보, 도구, 방법, 가치)이 오픈 디자인을 뒷받침하기 위해 꼭 필요한 요소가 되는, 어떤 '생태계'가 필수적이라는 점을 보여준다. 지지 기반이 될 틀이 필요하다는 건 도시 계획에서 더 잘 확인할 수 있는데, 이미 디자인에 기초를 두는 영역이기 때문이다. 오픈 디자인이 정부와 만날 때, 보건, 복지, 공공 안전, 경제, 교육 등 다른 영역에서도 비슷한 변화가 이루어져야 할 것이다. 보건이나 공공 안전의 정책 입안에 대해서도 그와 같은 동일한 생태계를 만들려면 더욱 발전이 이루어져야 할 것이다.

정부를 위한 오픈 디자인의 육성

오픈 디자인은 현재 초기 단계이며 정부를 위한 오픈 디자인은 아직은 약속에 불과하다. 정부를 위한 오픈 디자인을 촉진하기 위해 필요한 선결조건이 될 만한 요소들을 명시하고 나아가 어젠다를 마련한다면 어떨까? 비록 일부 프로젝트에서 시민을 참여시키는 크라우드소싱 같은 새로운 작업 방식을 도입하고 있지만, 정부를 위한 오픈 디자인과는 거리가 멀다. 좀 더 명확하고 실질적인 어젠다를 설정한다면 관련된 발전 양상들을 조화롭게 엮어 시너지를 일으키고 더 나은 품질로도 이어질 수 있을 것이다.

발전을 위한 어젠다를 설정하려면 네 가지 측면에 대한 투자가 이루어져야 할 것이다. 바로 핵심 개념을 더 발전시키고 가능한 구현 방안들의 윤곽을 그리고 그 구성 요소를 파악하고 다양한 프로젝트에 대한 경험을 촉진하는 일이다. '정부를 위한 오픈 디자인'이라고 할 때, 그 말이 정말 무엇을 의미하는지, 또 무엇이 될 수 있는지, 무엇이 되어야 할지, 무엇을 필요로 할지를 스스로 질문해야 한다. 실제 운영의 관점에서 바라보는 시각만이 실질적인 발전 어젠다를 위한 기초를 제공할 수 있다. 과학적 연구는 최우선적인 목표가 아니다. 아직은 연구할 것이 아무것도 없다. 필요한 건 정부를 위한 오픈 디자인이 실제로 어떤 모습일 수 있을지를 그려보는 디자인 작업이다. 오픈 디자인이 정말로 무엇을 의미하는지에 대한 좀 더 명확한 이해를 통해 우리는 현재의 흐름들(오픈 디자인 데이터, 새로운 시각화 도구, 디자인의 새로운 진전 상황 등)을 파악하고 그러한 흐름들이 진정으로 개방된 오픈 디자인 과정을 뒷받침할 올바른 자질을 갖고 있는지를 판단할 수 있을 것이다.

앞으로는 정부가 오픈 디자인을 사용하는 모습을 보게 될 것이다. 디자인이 더 중요해지고 있기 때문이기도 하고, 또 한편으로는 오픈 디자인을 위한 도구와 방법들의 활용이 점점 더 손쉬워질 것이기 때문이다. 오픈 디자인은 참여에 대한 인식을 형성하고 새로운 해결책을 도출하는 것에서부터 정부 과제들에 대해 더 나은 해결책을 제시하는 것까지 다양한 목적으로 추진될 수 있을 것이다. 그러나 오픈 디자인이 선사하는 잠재력을 실현하려면 정부를 위한 오픈 디자인을 고려할 때 맞닥뜨릴 수 있는 심각한 어려움들을 뛰어넘어 꿈을 현실로 만들어나가야 할 것이다. 실질적 개념들이 더욱 발전될수록 새로운 변화와 현재의 상황 사이에서 시너지를 만들어내는 작업이 정부를 위한 오픈 디자인에 필요한 한계선을 정하는 역할을 할 수 있을 것이다. 이 모든 것이 정부를 위한 더 나은 디자인으로 이어질지 아닐지는 우리가 찾아낼 도구, 방법, 가치의 질에 달려 있을 것이다. 어쩌면 이제 정부를 위한 오픈 디자인을 구축하는 과정에 오픈 디자인 과정을 활용할 때인지 모른다.

LEAVE
YOUR
LAPTOP

TO YOUR
GRAND
CHILD

최고의 디자인에서 공정한 디자인으로

토미 라이티오

오픈 디자인이 자연자원의 고갈과 남용, 인구성장, 소비주의, 빈곤의 만연 등 세계의 심각한 문제를 해결하는 데 기여할 수 있을까? 그리고 결과적으로 지식과 자원을 모으고, 시간 개념을 재평가하고, 사용자 참여를 촉진하는 것은 오픈 디자인이 지속 가능성에 기여하는 데 도움을 줄 수 있을까? 토미 라이티오는 이런 질문을 살펴보고 진지하게 고민한다.

토미 라이티오Tommi Laitio는 핀란드 유일의 독립 싱크탱크인 데모스헬싱키Demos Helsinki 소속 연구자다. 이 연구소의 목적은 21세기 시민의 필요와 능력에 맞도록 민주주의를 발전시키는 것이다. 이러한 비전은 본질적으로 인간중심적이다. 데모스헬싱키는 광범위하면서도 수준 높은 연구 활동에 중점을 두고, 미래의 중대한 어려움들을 파악하는 데 새로운 통찰력을 주는 시나리오 권고안을 작성하거나 실험을 진행한다. 주요 연구 주제는 복지, 민주주의, 시민 참여, 미래 도시, 저탄소 사회다. 그에게 오픈 디자인은 "총체적인 도덕적 파탄으로부터 비롯되는 문제들을 해결하고, 그 과정에서 더욱 강한 공동체를 구축하기 위한 도구"다.

http://www.demos.fi/node327

희소한 자원, 그리고 그런 자원을 다룰 수 있는 인간으로 구성된 세계에서, 디자인을 할 때 던져야 할 올바른 질문은 누가 제일 잘 아는가가 아니다. 무엇이 공정하고 공평한가이다.

세계의 문제들은 우리가 살아가고 꾸려가는 모든 시스템의 기저에 깔린 도덕적 파탄에서 기원한다. 오늘날 땅에서 얻는 자원의 90퍼센트가 세 달 안에 쓰레기가 된다.[1] 기후 변화로 인한 파괴적 영향을 피하려면 탄소 배출량을 현재 수준의 10분의 1로 줄여야 한다. 전 세계 인구의 약 75퍼센트가 국가 소비가 지구의 생태용량Biocapacity을 넘어서는 나라에서 살아가고 있다.[2] 이런 상황에 세계 인구는 앞으로 40년 안에 50퍼센트 증가해 90억 명에 이를 것으로 전망된다.

소비를 줄이기는 쉽지 않을 것이다. 선진국에서는 새로운 능력을 갖게 된 시민들이 쓸 시간과 돈은 늘어난 상황에서 삶의 의미를 찾아나서면서, 새로운 제품, 다른 생활 방식, 더 적극적인 형태의 참여에 대한 욕구가 커지고 있다. 반면 세계의 많은 지역에서는 기본적인 생활 수준도 영위하지 못하고 있다. 선진국들은 향락적 불안을 어떻게 해결할지 고민하고 있는 반면, 다른 한쪽에서는 약 5만 명이 매일 빈곤 관련 원인으로 사망하고 있고, 그중 대부분은 여성과 아동이다. 매일 10억 명이 주린 배를 움켜쥔 채 잠을 청한다.

온갖 비합리적이고 복잡한 상태가 뒤엉킨 트렌드 현재의 세계는 오늘날 디자인이 맞닥뜨린 최대 난제다. 해결해야 할 이러한 문제들에는 단 하나의 분명한 원인도 해결 방법도 존재하지 않는다. 지금은 서로 완전히 양립하기 어려운, 심지어 서로 배타적일 수도 있는 진실들이 공존하는 시대다. 지금의 난제들은 우리가 먹고 타인과 상호작용하고 운동하고 소비하는 방식으로 인해 생긴 결과다. 그렇기에 전문 디자이너에게만 맡겨두기에는 너무도 심각한 문제들이다.

이처럼 복잡하게 얽힌 문제점들을 해결하기 위해서는 오픈 디자인이 필요하다. 지금까지 전문 디자이너들은 생산과 배포에서 발생하는 부정적 영향을 최소화하는 방식으로 자원 부족 문제에 대처해왔다. 시장 분화에 대한 고전적 접근법은 나이나 인종 같은 요소가 더는 소망이나 욕망을 결정하지 않는 이런 시기에는 더 이상 유효할 수 없다. 전문가에 의한 디자인과 고전적 접근 방법 어느 것도 기후 변화 같은 전 세계적 문제나 도덕적 책임의 부재 때문에 생긴 문제점들을 해결할 만큼 광범위한 해법이 되지 못한다. 사실은 분명하다. 전면적인 패러다임의 전환이 필요하다는 것이다. 전통적인 방법을 조금 바꾸는 것으로는 더 이상 충분하지 않을 것이다. 혁명

인류 공동의 도전 과제는 문제를 실제로 해결하는 디자인을 만드는 것이다. 소셜디자인 이렇게 전략적인 초점을 설정하면 답을 구해야 할 질문들이 한결 명확해진다. 우리가 사는 세상을 좀 더 공정한 세상으로 만드는 노력에 디자인이 효과적으로 사용될 수 있도록 하려면, 문제의 구조를 이해하기 위한 좀 더 참여적인 도구, 대안들을 더 빨리 테스트할 수 있는 방법, 협상과 선택을 위한 더 효율적인 방법, 생산과 유통 단계에서의 유연한 적용 등 많은 노력이 필요할 것이다.

두 세계 이야기

인류 역사상 처음으로 세계 인구의 절반 이상이 도시에서 살아가고 있다. 국제연합에 따르면 2020년이면

도시 거주자의 절반이 빈민가에서 살 것으로 전망된다. 도시 생활에 대한 열망은 산산조각 날 수밖에 없을 것이다. 모든 사람이 약자에 속한다고 느끼는 상황에서는 공동체를 구축하기가 더 어렵다.

도시 자유는 다른 사람의 자유를 제한하지 않는 방식으로 추구되어야 한다. 사람들이 자신의 삶을 계획하고, 자원과 지식을 공유하고, 집에 대한 인식을 제고하고, 직면한 문제점들을 해결하며, 안전하다고 느끼고, 웃고 즐길 수 있는 여유를 갖고, 주변 사람들과 지속적인 관계를 구축할 수 있도록 하려면 강한 지역 공동체 공동체 가 필수적이다. 공동체 구조를 위해서는 정부의 투자가 필요하고, 비용적으로 감당할 만한 커뮤니케이션, 식량 생산, 대중교통, 주택 등도 필요하다.

도시들이 전 세계적 혼란에도 끄떡없을 내성을 길러나감에 따라, 미래의 세상은 도시에서 만들어지고 있다. 지역의 식량 생산 같은 문제들이 정부 프로그램에 반영되고 있기는 하다. 그러나 그런 아이디어와 자원을 공유하기 위해서는 사람들이 편안하고 안전하다고 느껴야 한다. 이는 엄청난 어려움을 야기하며, 특히 전 세계적 불평등으로 인한 영향을 가장 많이 받는 사회의 경우에는 더 큰 시련이 된다. 그날그날 입에 풀칠하기 위한 가장 기초적인 필요도 충족시키기 버거운 사회에서는, 함께 해결책을 찾아볼 동기가 적을 수밖에 없다. 이는 선진국의 소외계층도 마찬가지다. 사람들이 스스로를 환경의 희생자로 여길 경우, 타인에게 마음을 열기까지는 몇 단계의 준비 과정이 필요하게 된다. 평등, 훌륭한 공공 공간과 교육은 오픈 디자인을 위한 근본적인 선결조건이다. 공공 서비스를 위한 오픈 디자인 또한 마찬가지로, 평등한 사회는 더 많은 이가 행복해지고 비용 면에서도 더 효율적이다.[3]

오픈 디자인은 '와' 하는 디자인에서 '우리' 디자인으로의 전환의 일부분이다.

선진국과 개발도상국에서 공통적으로 나타나는 양상들이 많기는 하지만, 엄청난 차이들도 존재한다. 개발도상국은 쉽게 접근할 수 있는 자원을 활용한, 비용 측면에서 감당할 만하면서도 지속 가능한 해결책이 시급하다. 네팔의 비영리 국제개발단체International Development Enterprises[4] 같은 이니셔티브들은 현지 농가들이 먹고사는 데 쓰는 자신들의 부족한 자원으로도 전 세계의 정보를 활용할 수 있도록 해준다. 협동조합에서 조합 공동 전화기를 구매하면서 사람들이 시장 가격을 확인하게 해 협상에서 불이익을 받지 않도록 하는 방법이다. 소셜 네트워크 지역의 신뢰 네트워크들을 결합하고 지속 가능성을 추구하려면 선진국의 시스템을 대충 베끼는 것 이상의 다른 해결책이 필요하다. 이런 방식은 또한 개발도상국이 자칫 범하기 쉬운 실수를 막아주기도 하는데, 바로 늘어난 국가 수입 중 지나치게 많은 부분을 보건과 교육이 아니라 기술에 써버리는 것이다. 무료 문자 메시지, 안정적인 커뮤니케이션 네트워크, 쉽게 만들 수 있는 충전 시스템 같은 것들이 결정적인 역할을 하게 된다.

동일한 논리가 태양열과 확성기나 자전거 타이어를 이용한 오픈 소스 세탁기[5]를 개발하는 데서도 사용됐다. 이 디자인 작업은 사용 가능한 재료와 현지 커뮤니티의 실질적 필요로부터 시작됐다. 디자인에 대한 이러한 접근법을 통해 개발도상국들은 스마트 재활용을 선도해나갈 수도 있을 것이다.

똑똑해지는 군중

오픈 디자인의 가장 큰 잠재력은 동기를 통해 무언가를 만들어내는 것에 있다. 미헬 바우엔스Michel Bauwens에 따르면 오픈, P2P 방식에는 가장 지속 가능한 해결책을 모색하기 위한 동력이 내재되어 있다.[6] 그 과정 전체가 공익에 대한 협상일 경우, 다양한 상황에 적용될 수 있는 해결책을 찾으려는 분위기가 자연스럽게 형성된다. 사람들이 문제를 이리저리 뜯어보고 다양한 각도에서 분석하면서 문제의 진짜 본질이 더 명확해지게 된다. 연구 프로젝트에 고용된 소수의 인류학자보다 오히려 군중이 더 철저하게 문제를 검토할 수 있다는 것이다.

단계적 개선과 신속한 프로토타입 제작의 문화 속에서 프린팅, 다양한 대안들의 실용성을 더 빠르게 테스트하는 것이 가능해지고 있다. 이는 전통적인 과정에서 종종 그렇듯 안 될 패에 판돈을 거는 위험을 줄일 수 있다. 오픈 디자인은 '와' 하는 디자인에서 '우리' 디자인으로의 전환의 일부분이다. 그러나 그 전환을 이루기 위해서는 팹랩과 같은 실험과 학습을 위한 공간에 대한 좀 더 보편적인 접근이 보장되어야 한다.

여기서 이들을 구분하는 새로운 기준선은 참여하는 사람들의 바탕에 깔린 동기다. 모두에게 혜택을 주기 위한(이타적 동기) 것일 수도, 영리적 목적을 위한(이기적 동기) 것일 수도 있다. 법률과 교육은 이러한 계속되는 변화에서 중요한 역할을 한다. 미헬 바우엔스가 지적했듯, 진정 모두를 위한 디자인에는 새로운 사람들이 참여할 수 있는 여지가 있다.[7] 새로운 사람들은 발견되지 않았던 오류를 찾아내고 새로운 자원과 새로운 아이디어를 더한다. 모두를 위한 디자인의 좋은 예가 윌윈드Whirlwind[8]로, 이들은 지난 30년간 수천 개의 휠체어를 개발도상국에 제공해왔다. 개발도상국과 선진국 간의 제품 개발 협력을 통해, 공동창작 거친 노면에서도 휠체어를 사용할 수 있게 만들 수 있었다. 설계 도면에는 CCL을 적용했다. 가장 많이 팔린 제품은 러프라이더 휠체어RoughRider Wheelchair로, 개발도상국에서 지역 제조업체가 생산해 이미 2만 5,000명의 장애인이 사용하고 있다.

지식과 자원을 공동화함으로써 개인들이 사실상 공급망을 뒤엎고 있다. 고무적인 사례를 건축 분야에서 찾을 수 있다. 핀란드 헬싱키의 노인 요양 시설인 로푸키리Loppukiri[9]가 한 예다. 기존의 요양 시설에 만족하지 못한 연금 수급자들이 연금을 모아 건축가를 고용해 자신들이 원하는 바를 충족할 맞춤형 주거 시설을 지은 것이다.

로푸키리 조합은 디자인 작업을 물리적 환경으로 한정하지 않았다. 많은 전문가들의 조언을 통해 활동을 체계화하고 가계의 형태도 디자인했다. 이 공동체 사람들은 집안일을 분담하고 서로 점심을 요리해주고 함께 먹는다. 대체로 이들은 고독과 사회적 고립이라는 노령화의 가장 큰 시련 중 하나를 슬기롭게 해결하고 있다. 공동 디자인 건축 방식은 이곳의 공동체 중심 정신을 지지하며, 구성원들은 자신이 아는 바를 남들과 기꺼이 나누고자 한다.

이 사례가 보여주듯, 군중이 참여하더라도 전문가가 아예 쓸모없는 존재가 되지는 않는다. 이와 동일한 접근법이 특별한 욕구가 있는 다른 그룹에도 적용될 수 있을 것이다. 디자이너의 역할은 트레이너, 번역가, 통합가로서의 역할로 점점 더 변화될 것이다. 해당 집단이 가진 사용 가능한 자원과 심층적 지식을 활용하려면 디자이너는 그들의 필요와 욕구를 맞춰줄 수 있어야 한다. 많은 디자이너를 동원해 좀 더 큰 공동체 차

원의 문제를 해결하는 것이 새로운 고객의 신뢰를 얻는 방법이 될 수도 있다. 군중이 자원을 통제하는 세계에서, 가치중심적 디자인에 대한 수요가 커지며, 이는 확실히 조합이나 사회적 기업으로 활동하는 디자인 회사들을 위한 잠재적인 성장 시장이 되고 있다.

시간이 돈

오픈 디자인을 위해서는 시간 개념부터 다시 생각해보아야 한다. 사람들은 공익을 위한 일이라고 느껴질 때 공동의 이니셔티브에 더 많은 시간을 기꺼이 쏟고자 한다. 진정한 행복은 스스로를 필요하고 가치있고 남들이 원하는, 자신 있고 능력이 있는 존재라고 느낄 때 찾아온다. 오픈 디자인은 기술, 경험, 지식, 열의를 가진 사람들이 무언가를 함께 만드는 일에 자기 시간과 에너지를 쏟을 수 있게 해주며, 그것이 이상적인 오픈 디자인의 효과이자 목표이다. 최근의 경제적 혼란과 갈수록 고학력화되는 인구도 오픈 디자인 운동에 동기를 더하는 잠재적 요소다. 모든 것을 개방하다

엄청난 다양성은 전문가와 아마추어 사이에 분명한 선을 긋는 것을 너무나 어렵게 한다. 포용과 신뢰의 전략이 세계 금융 세상 밖에서 작용하는 경우가 나타나기도 한다. 즉 모든 개인이 동일한 가치를 가질 수 있다는 가정에 기초해 사람들의 기여를 평가한다는 뜻이다. 이런 시도로서 시간은행Timebank[10], 디자인 회사 IDEO가 제안한 디자인 지수, 지역공동체 화폐[11] 같은 혁신이 등장한다. 사람들이 디자인 과정 크라우드소싱에 참여함으로써 신용을 얻는 시스템은 시민들이 자신이 살아가는 세상을 직접 만들어나가는 데 참여할 권리와 책임을 가진다는 유용하고도 중요한 깨달음을 준다. 또 참여를 체계화함으로써 선순환을 촉진할 수 있다. 예를 들어 각자 기여한 시간만큼 시간당 신용의 형태로 적립되도록 하고, 이렇게 얻은 신용은

다른 사람에게 도움을 받을 때 교환 수단으로 사용할 수 있을 것이다. 시간은행 같은 건전한 상호의존을 조성하는 시스템은 모든 사람에게는 사고 능력, 뛰어난 기술력, 행사를 위한 음식 공급, 번역 등 공유할 만한 어떤 가치 있는 것을 갖고 있다는 점을 상기시켜준다. '모든것의학교School of Everything(사람들이 모여 서로 배움을 주고받는 지역 소셜 미디어)'[12] 같은 도구는 커뮤니티가 실제로 무엇을 할 수 있는지를 더욱 명확하게 이해할 수 있게 해주는 방법이다.

지역의 지속 가능한 행복을 위한 오픈 디자인은 상당한 시간 투자가 필요한 일일 것이다. 그런데 다행히도, 우리가 많이 갖고 있는 것이 시간이다. '피부양 인구'의 연령대는 전 세계에서 지역마다 매우 다르게 나타난다. 중앙아프리카와 서아시아에서는 젊은 층이 노인 인구를 훨씬 웃돈다. 반면 일본은 청년 한 명당 부양해야 하는 연금 수급자가 거의 다섯 명 꼴이다. 청년층과 노년층 모두 앞으로도 계속 노동시장에 남아있거나 혹은 새로 진입하겠지만, 의미 있는 일은 하지 못하는 사람들의 수도 계속 증가하고 있다. 이 시기에 사적인 활동에 몰두할지, 공익에 몰두할지가 우리 사회의 안녕뿐 아니라 전 세계 자원의 잠재력을 위해서 매우 중요하다. 이는 특히 개인의 가치가 직업의 돈벌이 수준과 밀접하게 관련되어 있는 문화들에서 진지하게 다시 생각해볼 필요가 있음을 뜻한다.

삶의 질 향상을 위한 디자인

과정에 대한 참여도 지속 가능성을 위한 강력한 동인이다. 창작 과정에 참여하는 것은 최종 결과물과 경험 사이에 좀 더 강한 연결고리를 만든다. 최근 여러 연구 결과 제품 소비가 경험에 비해 개인의 행복에 더 적은 영향을 준다는 점이 뚜렷하게 나타나고 있다. 참여 덕에 갖게 되는 주인 의식이 사물과 그 소유주 사이에,

조합 또는 사회적 기업으로 기능하는 디자인 회사

	강한 커뮤니티	디자인 과정	생산 및 유통
목표	문제점과 필요한 기술 파악 시급성의 공감대 형성	우려점, 아이디어, 자원 수집 테스트와 솔루션 도출	제품 공유
요건	신뢰, 자유, 교육, 좋은 공공의 공간	독점적 표기 언어 사용	브랜드화, 커뮤니케이션, 강한 커뮤니티
지속 가능성	자원을 공유하고 모을 인센티브가 더 높아짐	창의적인 방식으로 재료와 아이디어를 탐색	P2P 유통 네트워크, 프린팅 기술을 통한 지역 현지 제작
정부의 역할	평등에 대한 투자 (교육, 자료, 공공장소 등)	디자인 교육에 지속 가능성과 커뮤니티에 대한 인식을 포함	운송, 기반 시설, 법안
디자이너의 역할	듣기, 조율	훈련, 포장, 번역	공유
결과	문제점이 파악되고 우선순위가 설정됨	솔루션, 감정적 유대감	생활 개선과 강하고 튼튼한 커뮤니티를 위한 도구

그리고 사물과 그 소유주의 네트워크에 속하는 사람들 사이에 더욱 강력한 정서적 유대 관계를 형성한다. 경험이 담긴 사물은 유형의 기억으로 탈바꿈되지만, 그렇지 않은 단순한 사물은 자원의 가치를 떨어뜨릴 뿐이다. 게다가 해결책과 최종 결과물에 공동의 소유권이 있다고 가정하는 경우, 그 사물을 처리하는 방법을 결정하는 데 더 많은 사람들을 참여시켜야 한다.

공익을 추구하고자 하는 욕구에서 비롯된 디자인은 사람들이 더 나은 삶을 충실히 살아갈 수 있는 도구를 주고 더 수명이 긴 사물을 만들어내는 것을 진정으로 추구한다. 그 잠재력을 보여주는 고무적인 사례들은 이미 존재한다. 예를 들어 오픈 소스 생태계Open Source Ecology[13]는 식량 자급자족을 강화하는 프로젝트다. 도요타는 코롤라 자동차를 e코롤라로 바꾸는 방법에 대한 내용을 공유함으로써[14] 사람들이 이미 갖고 있는 물건을 개선해 사용할 수 있게 되었다. 리믹스 오픈 인공 관절 프로젝트[15]는 전 세계의 모든 장애인과 P2P 방식의 학습 곡선을 공유한다. 미국 미주리 주의 팩터이 팜 프로젝트[16]는 고물과 노동력만으로 친환경 독립형 커뮤니티를 짓는 방법을 모색한다. 누구나 보고 각자의 목적에 맞게 적용해 활용할 수 있도록 결과물을 공개함으로써, 공동체들은 서로 배움을 주고받는다.

베끼고 프로토타입을 만들고 개선하고 판형을 만드는 과정을 통해, 공공의 이익이 증가할 수 있다. 여기서 동기가 매우 중요하다. 참여에 대한 어떤 사람의 내적 동기가 자기가 속한 공동체의 문제를 해결하는 것과 관련이 있다면, 공익의 증가를 위한 올바른 전략은 방법을 공개적으로 공유하는 것이다.

오픈 디자인이 더 나은 서비스와 제품으로 이어질지 단언하기는 어렵다. 다만 확실한 건 오픈 디자인이 더 강력한 공동체 공동체 를 형성하게 해준다는 것이다. 오픈 디자인을 통해 사람들은 주변 사람들과 친분을 쌓고 동시에 의미 있는 무언가를 한다. 사람들이 서비스, 장비, 시간을 교환하면서, 오픈 디자인은 유대감을 형성하고 건전하고 호혜적인 의존 관계를 구축한다. 사람들이 과정에 참여함으로써 디자인은 그들 삶의 DNA에 뿌리내리고, 사람들은 물건을 더 오래도록 간직하게 된다. 또 오픈 디자인은 P2P 정치를 위한 토대를 마련한다.

오픈 디자인은 '우리'를 다시 발견하기 위한 중요한 도구다. 성공적일 경우 오픈 디자인은 지식, 전문성, 민주주의에 대한 전통적 선입관에 의문을 던지는 역할을 하고 현재의 힘의 균형을 뒤흔들 것이다. 따라서 품질 저하, 미적 수준 저하, 쓰레기 양산, 안 먹힐 물건 등 오픈 디자인의 위험이라고 꼽히는 점을 경고하는 말들의 상당수가 먼 옛날로 거슬러 올라가면 프랑스혁명을 비롯해 역사상 모든 민주화 과정에서 반복됐던 똑같은 불만들을 표현하고 있다는 것도 그리 놀랍지 않을 것이다.

던져야 할 올바른 질문은 어떤 과정이 최고의 디자인으로 이어질까가 아니다. 근본적인 물음은 훨씬 더 간단하다. 무엇이 공정하고 공평한가이다.

2050년 세계 여가 시간 전망도

'피부양 인구' 연령층. 15-24세 청년층과 65세 이상 노년층 인구는

세계 각 지역마다 매우 다르게 나타난다. 중앙아프리카와 서아시아에서는

청년 인구가 노인 인구를 훨씬 웃도는 반면, 일본은 청년 한 명당

거의 노인 다섯 명을 부양한다.

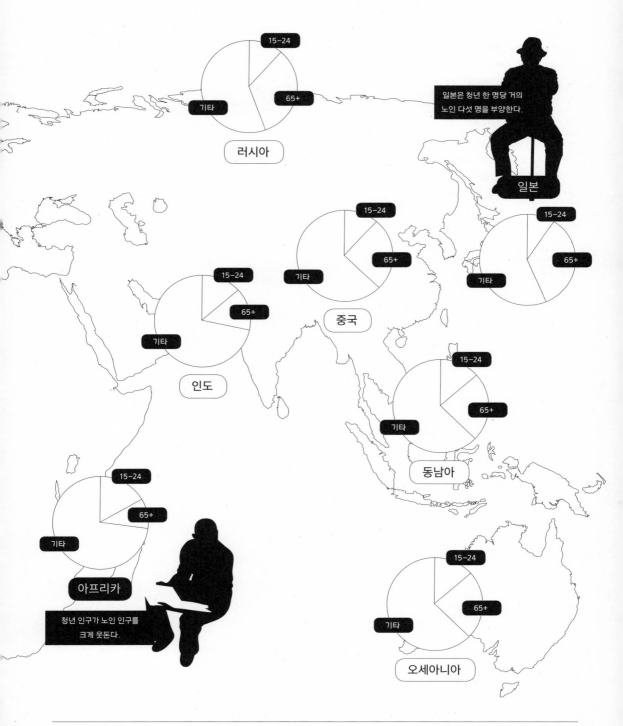

15-24
65+
기타
러시아

일본은 청년 한 명당 거의
노인 다섯 명을 부양한다.

일본

15-24
65+
기타
중국

15-24
65+
기타
인도

15-24
65+
기타

15-24
65+
기타
동남아

15-24
65+
기타
아프리카

청년 인구가 노인 인구를
크게 웃돈다.

15-24
65+
기타
오세아니아

NOTES

1 Chapman, J, *Emotionally Durable Design: objects*, Experiences
and Empathy. Earthscan Ltd, 2005

2 http://wwf.panda.org/about_our_earth/all_publications/
living_planet_report(2011년 1월 16일 접속)

3 Wilkinson, R and Pickett, K, *The Spirit Level: Why More Equal
Societies Almost Always Do Better*. Allen Lane, 2009.

4 http://www.ideorg.org

5 http://www.oswash.org

6 Michel Bauwens, TEDxBrussels, 2009.
http://www.youtube.com/watch?v=DGjQSki0uyg
(2010년 11월 29일 접속)

7 Bauwens, M, ' To the Finland Station'.
http://p2pfoundation.net/To_the_Finland_Station
(2010년 11월 29일 접속)

8 http://www.whirlwindwheelchair.org

9 http://www.loppukiri.fi

10 http://www.timebank.org.uk

11 네덜란드 텍셀(Texel) 섬의 사례가 있다.

12 http://choolofeverything.com

13 http://openfarmtech.org

14 http://ecars-now.wikidot.com/cars:electric-toyota-
corolla:c-guide(2011년 1월 16일 접속)

15 http://www.openprosthetics.org

16 http://openfarmtech.org/wiki/Factor_e_Farm
(2011년 1월 16일 접속)

DIY = GOOD. DIWAMS = BETTER.

Do It With
Already
Made Stuff

비판적 제작

매트 라토

매트 라토는 오픈 디자인을 통해 지금의 사회 제도, 관행, 규범에 대한 비판적 관점을 제시하고 물질성과 도덕성을 다시금 연결할 수 있다고 본다. 개인제작자 스스로가 물질적, 개념적 차원에서 참신한 해석을 탐구하고 만들어내는 과정으로 '비판적 제작 Critical Making'을 소개하고, 교육과 연구 사례를 통해 이러한 과정을 구체적으로 설명한다.

매트 라토 Matt Ratto는 캐나다 토론토대학교 University of Toronto 정보학부의 크리티컬메이킹랩 Critical Making Lab 소장이자 조교수다. 이곳에서 그는 현실을 반영하는 활동으로서 실천적 생산 작업을 연구한다. 그에 따르면 "오픈 디자인은 디자인의 제도, 관행, 도구의 변화를 집약적으로 나타내는 용어"다. 이 변화는 중요한 인간 활동인 제작의 재민주화 re-democratization를 나타낸다. 오픈 디자인의 주요 가치는 단지 더 많은 사람들이 건설적인 물질적 활동에 참여할 수 있게 된다는 것만이 아니라, 그러한 참여를 통해 더 많은 사람이 잠재적으로 비판적인 물질적 리터러시를 기르게 된다는 점이다. 이렇게 길러진 리터러시는 만들어진 사물의 사회적, 환경적 가치에 대해 한층 뛰어난 통찰력을 갖도록 돕는다.

http://www.criticalmaking.com

이 책의 다른 저자들이 지적했듯, 오픈 디자인 방식, 커뮤니티, 기술의 등장은 전문가와 초보자, 정보에 대한 배타적 접근과 개방적 접근(오픈 액세스), 매체와 기술에서의 생산자와 소비자 등 디자인 세계에 나타나는 여러 관계들의 변화를 시사한다. 추세: 네트워크 사회

이 같은 확연한 변화 외에도, 오픈 디자인은 기술 기반 사회에서 현재 이루어지는 제도, 관행, 규범에 대해 점점 더 비판적인 관점을 갖도록 만든다. 특히 디지털 하드웨어 및 소프트웨어와 관련해, 오픈 디자인은 예술가, 학자, 관심 있는 시민 들이 사회의 기술과 정보 시스템에 대한 개념적, 물질적 차원의 비판적 고찰에 더욱 적극적으로 참여할 수 있는 새로운 가능성을 열어준다. 제도화된 기술적 시스템에 따른 제약 앞에 그저 한탄만 하는 것이 아니라, 개인제작자들이 대안을 생각해내고 만들어낼 수 있는 능력과 기회가 점점 늘어나고 있다. 그런 대안들이 항상 기존 시스템을 대체하는 것도 아니고, 또 그럴 의도가 아닌 경우도 많다. 다만 이러한 물질적 활동들은 사회와 기술의 관계가 현재와 같은 형태가 아니라면 어떤 모습이 될 수도 있을지를 실체화해 보여준다. 그리고 전통적으로 성공을 위해서는 배타적, 폐쇄적 개발이 필수적이라고 여겨졌던 복잡한 하드웨어와 소프트웨어 솔루션 모든 것을 개방하다 사례들이 특히 이를 잘 보여준다.

공유재 기반 협업생산
예를 들어 2005년 시작된 턱스폰TuxPhone 프로젝트를 비롯한 많은 오픈 하드웨어 및 소프트웨어 휴대전화 프로젝트는 점차 오픈 개발로 가고 있는 휴대전화 운영체제 및 애플리케이션 개발에 대해 개념적, 물질적 차원에서 방향성을 제공하였다. 오픈 개발에서 부딪히는 제도적, 법적 어려움들을 보여줌으로써, 적어도 대안적 오픈 솔루션을 개발할 때의 문제점이 단순

히 기술적인 것만은 아님을 드러내주었다. WYS ≠ WYG 이처럼 턱스폰 같은 프로젝트의 기술 개발 과정과 결과를 통해 미래의 휴대기기 개발 프로젝트와 오픈 하드웨어 대안의 효용성에 대해 다양한 통찰력을 얻을 수 있었다. 그러나 턱스폰 프로젝트의 또 다른 중요한 결과는 휴대전화 하드웨어 및 단말기 제조업체와 전화 서비스 공급자 간의 결탁을 뒷받침하는 제도적, 기관적, 법적 장치들이 더 겉으로 드러나게 되었다는 점에 있다. 그런 결합 장치들은 애플리케이션과 운영체제 개발 환경을 더 까다롭게 만들기만 했다. 사실, 결국은 막강한 영향력을 가진 시장 선두주자들이 나서서 애플리케이션, 운영체제, 하드웨어, 서비스 약관 사이의 단단한 연결 고리를 풀기 시작했고, 그럼으로써 휴대전화의 시장 경쟁에 변화를 가져올 수 있었다. 건축 애플과 구글이 서로 매우 다른 방식으로, 또 각자의 목적을 위해 그런 노력을 해왔다. 하지만 애플과 구글은 각기 취한 과정과 기술적, 사회적 선택에서 서로 다른 방식의 개방성을 추구하며, 오픈 휴대전화 프로젝트를 지지했던 디자이너와 제작자 들은 오픈 휴대전화 개발을 경험해보지 못한 이들과는 달리 애플과 구글의 태도를 다르게 받아들인다.

오픈 디자인은 예술가, 학자, 관심 있는 시민이 사회의 기술과 정보 시스템에 대한 개념적, 물질적 차원의 비판적 고찰에 더욱 적극적으로 참여할 수 있는 새로운 가능성을 열어준다.

오픈 소스와 오픈 콘텐츠 개발 이니셔티브에 대한 저술 활동을 하고 있는 요차이 벤클러는 이런 커뮤니티와 관행을 '공유재 기반 협업생산'이라고 설명한다.[1]

이 용어는 현재 유행하는 사용자 제작 콘텐츠보다는 좀 더 포괄적인 용어다. 다운로드 가능한 디자인 그의 주장 중 하나는 이러한 관행이 배타적 시장경제를 통해 현재 생산되고 있는 것들과는 다른 제품과 서비스를 낳을 수 있다는 것이다. 그는 공유재 기반 협업생산이 오픈 형식이라는 것 말고는 사실상 거의 다른 점이 없는 제품과 서비스를 만들어내는 것이 아니라, 그 이상의 결과를 가져다줄 수 있다고 본다. 오픈 관행이 전혀 새로운 결과를 만들어낼 수 있으며, 더 중요하게는 시장의 손이 닿지 않는 사용자와 필요까지 만족시킬 수 있다는 것이다.

위의 사례는 오픈 디자인이 참신한 제품과 서비스를 디자인하고 만들어내는 또 다른 방법 이상의 어떤 것을 잠재적으로 제공할 수 있음을 보여준다. 그리고 역시 '잠재적으로' 오픈 디자인은 사회 기술적 차원의 고찰 및 비판과 함께 도입될 때 진정으로 혁신적인 사고와 제작을 위한 가능성을 제공한다. 그리고 그 결과, 기존과 다를 바 없는 물건 하나를 더 만들어내는 것이 아니라 사회적인 삶과 기술적인 일 사이의 관계에 대해 새로우면서도 좀 더 종합적인 시각을 선사한다. 이쪽 학문 분야에서는 이런 잠재력을 '비판적 제작'이라 일컫는다.

비판적 제작

'비판적 제작'은 제작에서 서로 관련된 물질적, 개념적 작업을 강조하기 위한 용어다. 교육과 연구 전략으로서의 비판적 제작은 '가치'를 강조한다는 점에서 비판적 디자인과 그 밖의 다른 비판적 관행들(비판적 디자인이 파생된 비판적 기술 관행[2], 가치 중심 디자인 Value Sensitive Design[3], 디자인 가치[4] 등)과 공통점이 있다. 나는 사회 안의 가치들과 그 가치들이 기술적 인공물 안에서 어떻게 구현되고 구체화되는지를 살펴보

는 것에서부터 출발하고자 한다. 특히 인문학적 방식의 개념적, 학문적 탐구 관행을 스토리보드, 브레인스토밍, 바디스토밍 Bodystorming, 프로토타이핑 등의 디자인 방법론과 연결하려는 시도를 통해 이를 살펴보도록 하겠다.

내가 이 작업을 '비판적 제작'이라고 부르는 것은 보통은 따로 취급되는 세계에 대한 두 가지 참여 방식을 다시 하나로 연결한다는 점을 강조하기 위해서다. 하나는 전통적으로 개념적, 언어적 차원에 기반을 두는 것으로 이해되어온 비판적 사고이고, 다른 하나는 목표에 기반을 둔 물질적 작업으로서의 물리적인 '제작'이다. 나는 여러 이유에서 이 두 가지의 결합을 필연적 통합이라고 본다. 첫째, 종종 비판적인 사회과학 문헌에 등장하는 기술에 대한 '불안정'하고도 지나치게 구조적인 인식을 극복하는 방편이 될 수 있다. 둘째, 그러한 사회 기술적 인식을 바꾸는 데 쓰일 공동의 자원을 제공하는 기술들에 대해 공통된 경험을 갖게 해준다. 셋째, 기술과학 내의 학제 간 분열 문제를 극복할 공간으로 기능할 수 있다.

비판적 디자인을 비롯해 앞에 나열한 다른 관점들과 사실상 유사한 개념이라는 점에서, 비판적 제작의 목표 또한 그러한 유사 개념들의 목표와 연관성이 높다. 토니 던 Tony Dunne은 이를 다음과 같이 정의한다.

> "비판적 디자인은 오트쿠튀르, 콘셉트카, 디자인 프로파간다, 미래에 대한 비전과 관련이 있다. 하지만 그 목적은 산업의 꿈을 보여주는 것도, 새로운 사업을 끌어들이는 것도, 새로운 트렌드를 예측하는 것도, 시장을 테스트하는 것도 아니다. 기술에 기반을 둔 우리 삶의 심미적 요소에 대해 디자이너, 산업, 대중 사이에 활발한 논의와 논쟁을 활성화하는 것이다."[5]

반면, 비판적 제작은 디자인 작업의 미학 미학: 2D 및 정치와는 그다지 관련이 없고 그보다는 물질적, 개념적 탐구의 과정으로서 제작 작업 자체에 초점을 둔다. 비판적 제작 경험의 궁극적 목표는 다른 사람에게 어떤 감상을 불러일으키거나 교육함으로써 의도된 경험을 주는 것이 아니라, 개인제작자 스스로의 참신한 해석이 나올 수 있게끔 하는 것이다. 비판적 제작에서 교환 대상은 물건도, 서비스도 아니다. 내가 생각하기에 공유되는 것은 제작의 '경험'이다. 따라서 비판적 제작은 오픈 디자인 기술과, 작업과 그 결과물의 배포와 공유를 가능하게 하는 과정에 의존한다. 청사진 이렇게 비판적 제작은 지식의 생산과 공유의 실체성을 강조하는 구성주의적[6] 방법론에 기초한다. 비판적 제작을 통해 만들어지는 '물건'은 제작 경험의 공유를 목적으로 하며, 이때의 경험은 물질과 텍스트를 활용해 작성된 설명서를 통해 인위적으로 구성된다. 그렇게 구성되는 '제작 경험'은 오랫동안 기술과학 교육 영역의 것이었다. 장난감 가게에서도 무수히 많은 예를 볼 수 있고, 전자 키트가 현재 다시 새로운 관심을 받고 있다. DIY 비판적 제작을 구분 짓는 차이점은 자연 세계에 대한 기술적 전문성이나 실용적 지식에 주로 초점을 맞추는 것이 아니라 현대인의 삶에서 서로 얽혀 있는 사회적, 기술적 요소들(이론가들은 이를 가리켜 사회 기술적[7] 요소라 하지만)에 주목한다는 점이다.

이런 미묘한 차이점들에 대해 일부 독자는 디자인을 기반으로한 여러 방법론 중 하나일 뿐인데 군이 또 새로 용어를 정의할 필요가 있느냐고 생각할지도 모르겠다. 사실, 비판적 제작과 관련하여 현재 진행되고 있는 학문적, 기술적 작업의 상당 부분은 용어의 충돌에 대한 불편함에서 시작되었다. 왜 '비판적 사고 Critical Thinking'는 그렇게 상식적인 용어가 되었는데 '비판적 제작'은 대부분의 사람들에게 어색하게 들릴

까? 나는 이것이 주로 마음속 혹은 기껏해야 언어의 매개 과정 속에서 이루어지는 작용으로 인식되는 '사고'라는 단어와, 비개념적이고 비언어적이며 습관적인 형태의 주변 세계와 상호작용하는 과정으로 인식되는 '제작'을 여전히 가르고 있는 서구 사회의 인식에서 비롯하는 것이라고 본다.

개인제작자들(어떤 식으로든 우리 대부분이 포함된다.)은 이런 생각의 오류를 알고 있다. 따라서 '비판적 제작'이라는 말은 우리의 사회 기술적 세계가 공동의 노력을 통해 만들어진다는 특징에 대해 깊이 있는 연구를 하고자 하는 의지를 나타내는 용어인 것이다.

크리티컬메이킹랩이 시도한 방법

토론토대학교의 크리티컬메이킹랩은 정보학부, 캐나다 혁신사회과학재단, 인문학연구위원회의 후원을 받아 연구, 교육, 기반구조 프로젝트로 설립되었다. 이곳은 디지털 정보의 물질 기호학에 주로 연구의 초점을 두고 있다.[8] 미학: 3D 정보를 상징적인 동시에 물질적인 대상으로 다루는 것이 정보가 개인, 문화, 기관의 활동에서 하는 역할과의 흥미로운 연관성이나 모순점을 어떻게 드러내는지를 연구하고 있다. 우리는 개념적, 물리적 탐구 과정을 연결하는 비판적 제작 경험을 통해 정보의 복잡성을 풀어내는 작업을 한다. 이때의 제작 경험들은 교육 또는 연구 목적으로 인위적으로 조직되기도 하지만, 각각 다음과 같은 상호적이고 비선형적인 단계로 구성되는 경우가 많다. 사회 기술적 주제에 관한 기존의 학술 문헌에 대해 종합적으로 검토하고, 개념적 차원에서 연관성 있는 제작 경험을 종종 '키트' 형태로 개발하고, 참여자들이 기술적인 물건을 만들고 개념적 논거를 받아들일 수 있도록 돕기 위한 설명서를 작성하고, 키트와 설명서를 사용해 이해 당사자 워크숍을 열고, 결과를 기록 및 분석하는 것이다.

비판적 제작 수업

최초의 비판적 제작 과정은 2008년 정보학부에서 개설됐다. 그해 겨울, 우리는 제작을 통해 지식재산권, 프라이버시 구현의 문제 등 중요한 정보 관련 문제들을 살펴보는 석사 과정 강좌를 맡았다. 이 수업에서는 아두이노 소프트웨어 및 하드웨어 개발 환경을 활용했는데, 아두이노는 오픈 소스인데다 관련 예술가와 디자이너 커뮤니티가 활발하고 우호적이기 때문이었다. 우리는 처음에는 두 가지 이유에서 일부러 주로 소프트웨어를 기반으로 한 개발이 아니라 물리적 컴퓨팅 플랫폼을 사용하기로 했다. 첫째, 물질적이고 수작업을 요하는 아두이노의 특징 때문에 정보의 물리성에 주목하게 되기 때문이었다. 이 부분은 우리의 교육과 연구 목표에서 중요한 요소였다. 주로 텍스트에 기반을 둔 소프트웨어 개발의 세계에서 작업할 때는 물질적 작업이 이루어지고 있다는 사실을 분명하게 인지하지 못한다. 아두이노는 그 물질적 작업을 개발 과정의 일부로 만들어주며, 따라서 물리적인 전자기기의 '푸시백Push Back(인위적인 통제 시도에 대한 현실의 저항력)'을 좀 더 직접적으로 확인할 수 있다. 둘째, 물질적 세계에서 작업하게 되면 종종 개발 혹은 논의 중인 주제에 대해 덜 실용적이고 더 감정적이며 체화된 반응이 나오는 경우가 많다. 이처럼 재료의 저항력과 그런 현상에 대한 학생들의 감정적이고 체화된 반응이 합쳐지면, 더 적극적으로 관심을 갖고 참여하는 참여자의 태도로 이어질 수 있다. 이 같은 '구성주의적' 교육 요소들은 과학 교육자와 수학 교육자가 이미 주목했던 점들이다.[9]

그러나 좀 더 물질적 형태의 개발 방식을 사용하기로 한 셋째 이유는 최초의 경험에서 나왔다. 디지털 소통과 경험이라는 '제작 재료'가 곧 정보기술의 사회기술적 측면을 분석하기 위한 훌륭한 전략이라는 점이 곧 드러난 것이다. 예를 들어 학생들에게 내준 과제 중에 '물리적 권리 관리 Physical Right Management, PRM' 시스템 개발이 있었다. 이 시스템은 디지털 권리 관리 시스템이 디지털 자원을 관리하는 방법과 비슷한 방식으로 물리적인 사물을 관리하는 디지털 시스템이었다. 처음에 이 과제를 생각해낸 건 단지 디지털 저작권 관리 Digital Rights Management, DRM 방식을 가져다가 그 맥락을 바꿔 낯선 대상으로 만드는 과정을 통해 '비정상화'하기 위해서였다. 일종의 초현실주의적인 '낯설게 하기'였다. 그런데 학생들은 우리의 말을 곧이곧대로 받아들여 DRM 시스템의 디지털 자원 관리 방식을 열심히 뜯어보고는 같은 통제 메커니즘을 적용한 시스템을 만들었고, 그중 놀라운 수준도 있었다.

예컨대 한 그룹은 RFID 카드를 이용해 책과 잡지의 물리적 복사에 대한 권한을 설정하는 복사기 모델을 만들었다. 권한을 위반하면 시스템이 자동으로 (상상의) 관계 당국에 메시지를 보내고 복사기 사용자에게 경찰이 도착할 때까지 자리를 떠나지 말라는 메시지를 띄운다. 이듬해 학생들은 PRM의 대안 시스템을 구축했는데, 통제 메커니즘을 책 자체에 집어넣은 모델이었다. 이 버전에서는 책에 빛 센서가 있어 책이 복사될 때 이를 감지하고, 복사 권한을 위반하면 책이 잉크가 담긴 풍선을 터뜨려 '자폭'한다. 풀뿌리 발명

비판적 제작 경험의 궁극적 목표는 다른 사람에게 어떤 감상을 불러일으키거나 교육함으로써 의도된 경험을 주려는 것이 아니라, 개인제작자 스스로의 참신한 해석이 나올 수 있게끔 하는 것이다.

그러나 학생들은 이 통제 방식의 불합리성은 보지 못했다. 기존의 DRM 시스템에서 똑같이 불합리한 방식을 가져다가 그 방식에 대한 분석을 토대로 자신들의 시스템을 디자인하고 구축했기 때문이었다. 지식 과제 후, 학생들은 전에는 DRM이 미디어의 사용과 창작에 어떻게 영향을 주는지 추상적으로만 이해하고 있었다고 토로했다. 그러나 직접 자기만의 PRM 시스템을 만들고 그 시스템이 어떤 기능을 할지 결정하는 경험을 통해, 학생들은 더 많은 지식을 얻게 되었을 뿐 아니라 DRM의 적용과 사용에 대해 좀 더 관심을 갖게 되고 어떤 면에서는 책임감까지 느끼게 되었다. 비판적 제작에 대한 이전의 연구에서 우리는 이를 문제에 '대한' 관심에서 문제를 '위한' 관심으로의 이동이라고 일컬은 바 있다.[10]

이 수업은 그때부터 2009년에 이어 2010년에도 다시 개설될 예정이다. 그러나 기술적이고 사회적이고 개념적이며 물질적인 특징을 동시에 모두 갖는 수업을 맡는 것은 쉽지 않은 일이다. 특히 그 강좌가 디자인이나 엔지니어링 학부가 아니라 사회과학 학부에 개설될 때는 말이다. 이쪽 교수진들은 교실에 싱크대나 납땜용 인두를 위한 통풍구를 설치하는 것 같은 간단한 요건도 감당할 준비가 되어 있지 않다. 교수법으로서의 비판적 제작이 갖는 이러한 물질적인 특성이 이 방식이 전통적 학제 바깥에서 더 통합되지 못하고 있는 이유를 설명해준다. 그러나 오픈 디자인 도구와 과정이 이런 작업을 위해 필요한 기반구조를 어느 정도 제공해주고 있다.

비판적 제작 연구

앞에서 설명한 교육적 목표 외에, 우리는 연구 전략으로서도 비판적 제작을 다루고 있다. 여기에는 보통 이해 당사자들이나 그 밖의 참여자들이 사회 기술적 현상에 대한 통찰력과 시각을 갖도록 하기 위해 비판적 제작을 인위적으로 조직하는 과정이 포함된다. 이 부분에서 우리는 현장 연구[11]와 같은 민족지학적 정보를 반영하는 연구 방법론을 활용하고, 문화 조사와 관련된 방법과 관점을 더욱 적극 활용하고 있다.[12] 비판적 제작을 활용해 실시한 과거 연구에서는 사회적 연구[13]에서의 물질성의 역할을 다룬 바 있으며 현재는 바이오센서의 사회 기술적 영향과 노동 및 기관 관점에서 본 디지털 탁상제조에 대한 연구 프로젝트를 진행하고 있다. 앞에서 설명한 교수법 전략과 마찬가지로, 오픈 디자인 도구와 과정들은 연구로서의 비판적 제작의 발전에도 매우 중요하다.

결론, 그리고 앞으로의 작업

비판적 제작은 고도의 초학문적 과정으로, 인문학과 사회과학 분야의 연구 기술과 폭넓은 학술 문헌에 대한 풍부한 경험을 필요로 한다. 아울러 연구자 개인이 어느 정도의 기술적 전문성을 갖추어야 한다. 기술적 배경지식이 거의 또는 전무한 참여자들의 기술적 경험을 이끌 수 있어야 하기 때문이다. 아마추리시모

따라서 교수법과 연구 방법으로서 비판적 제작은 오픈 디자인 방법, 도구, 커뮤니티에 의존한다. 아주 간단히 말하자면 위에 설명한 것과 같은 종류의 매우 적극적인 참여를 통한 작업들이 이루어지려면 프로토타입을 만들고 소프트웨어와 하드웨어 개발 과정에 참여하는 데 필요한 전문성이 누구에게나 열려 있어야 한다. 이는 디자이너나 디자인 전문성을 대체 혹은 재생산한다는 이야기가 아니다. 널리 인식되었듯 '비판적 개인제작자'는 다양한 학문 분야에서 나오며 그중 일부만이 디자인과 관련된 종류의 일에 관심을 갖거나 참여한다.

또 비판적 제작에는 공간, 장비, 전문성에 대한 접근성과 같은 기관 차원에서의 자원도 필요한데, 인문학이나 사회과학 분야에서는 그런 상황을 만나기 어렵다. 우리 연구실은 다행히도 방법론의 혁신과 초학문적 연구에 관심이 있는 우호적인 교수진과 대학, 자금 지원이 있었다. 하지만 그래도 문제는 여전히 나온다. 비판적 제작이 인문학과 사회과학 연구진과 학생들에게는 너무 기술적으로 여겨지거나, 반대로 참신한 기술과 제품 개발로 이어지기에는 충분히 기술적이지 않다는 인식을 받고 있기 때문이다. 오픈 디자인의 방법과 도구 들이 이런 측면에서 어느 정도 방향성을 제공하고 뒷받침해주는 역할을 해주고는 있지만, 제작이 사회 연구의 주요한 분야로 자리 잡으려면 더 많은 노력이 필요할 것이다.

궁극적으로, 우리는 사회 기술적 비판과 물질적 제작 간의 통합을 라투르가 '조심스러운 프로메테우스'의 등장이라고 일컬은[14] 변화의 필수적인 부분으로 본다. 디자인 히스토리 소사이어티Design History Society 기조연설에서 라투르는 기호학적 삶과 물질적 삶의 상호연결성을 인식하기 위한 모델을 제안했다. 그는 또 우리가 물리적인 물건을 주어진, 자연스러운, 이견의 여지가 없는 사물, 다시 말해 '사실'로 간주하는 것에서 본질적으로 정치적이고 경쟁적이며 논의와 논쟁의 가능성이 있는 것으로 생각하는 태도로 나아갈 수 있도록 도와주는 역할을 디자인이 한다는 점을 자세히 설명하였다. 또한 정치적, 생태적 이유로 이러한 전환이 필요함을 지적하고, 그러나 아직 이러한 전환은 끝나지 않았다고 언급했다. 라투르는 다음과 같이 문제를 제기한다.

"어떻게 하면 문제들을 죄다 끄집어내서, 우리가 우리의 물질적 존재의 사소한 부분을 바꿔야 할 때마다 어떤 어려움이 우리를 옭아맬지를 한눈에 알 수 있게끔, 아니면 최소한 어느 정도라도 파악할 수 있도록 정치적 논쟁들 앞에 던져줄 수 있을까?"[15]

오픈 디자인은 이런 변화에서 필수적인 부분이다. 그러나 디자인을 민주화한다거나 대중에게 디자인을 '오픈'하기 때문이 아니다. 오픈 디자인은 직업적 디자인 전문성과 기술을 대체하는 것이 아니라 비판적 제작의 주요 목표인 사회 기술적 비판과 같은 비전통적인 디자인 목표들을 위한 디자인 방법론들을 활성화하고 뒷받침하며, 이러한 노력이 물질성과 도덕성을 다시 연결하기 위해 필요한 일종의 사회기술적 리터러시를 성취하는 데 도움이 되기 때문일 것이다. 결국 이것이 오픈 디자인이 가져올 수 있는 가장 중요한 효과일 것이다.

NOTES

1 Benkler, Y, 'Freedom in the Commons: Towards a Political Economy of Information', *Duke Law Journal*, 52(6), 2003, p. 1245–1277.

2 Agre, P, 'Toward a Critical Technical Practice: Lessons Learned in Trying to Reform AI', in Bowker, G, Gasser, L, Star, L and Turner, B, eds, *Bridging the Great Divide: Social Science, Technical Systems, and Cooperative Work*. Erlbaum, 1997. Dourish, P, Finlay, J, Sengers, P, & Wright, P, 'Reflective HCI: Towards a critical technical practice', in *CHI'04 extended abstracts on Human factors in computing systems*, 2004, p. 1727–1728.

3 Friedman, B, 'Value–sensitive design', interactions, 3(6), p.16–23. DOI:10.1145/242485.242493.

4 Flanagan, M, Howe, D, & Nissenbaum, H, *Embodying Values in Technology: Theory and Practice. 2005* (draft).

5 Dunne, A, & Raby, F, *Design Noir: The Secret Life of Electronic Objects*. Birkhäuser Basel, 2001.

6 Papert, S, *Mindstorms: Children, Computers, and Powerful Ideas (2nd ed.)*. Basic Books, 1993.

7 Law, J, *After method: mess in social science research*. Routledge, 2004.

8 Haraway, D, Simians, *Cyborgs, and Women: The Reinvention of Nature* (1st ed.). Routledge, 1990. Hayles, N, 'The Materiality of Informatics', *Configurations, 1*(1), 1993, p. 147–170. Hayles, N, *How we became posthuman: virtual bodies in cybernetics*, literature, and informatics. University of Chicago Press, 1999. Kirschenbaum, M, Mechanisms: *New Media and the Forensic Imagination*. The MIT Press, 2008.

9 Lamberty, K, 'Designing, playing, and learning: sustaining student engagement with a constructionist design tool for craft and math', in *Proceedings of the 6th international conference on Learning sciences*, 2004, p. 652. Lamberty, K, 'Creating mathematical artifacts: extending children's engagement with math beyond the classroom', in *Proceedings of the 7th international conference on* Interaction design and children, 2008 p. 226–233.

10 Ratto, M, 'Critical Making: conceptual and material studies in technology and social life', paper for Hybrid Design Practice workshop, Ubicomp 2009, Orlando, Florida.

11 Lewin, K, 'Action research and minority problems', J Soc. Issues 2(4), 1946, p. 34–46. Argyris, C, Putnam, R, & Smith, D, *Action Science: Concepts, methods and skills for research and intervention*. San Francisco: Jossey-Bass, 1985.

12 Gaver, B, Dunne, T, & Pacenti, E, 'Design: Cultural probes', interactions, 6(1), p. 21–29. DOI:10.1145/291224.291235.

13 Ratto, M, Hockema, S, 'Flwr Pwr: Tending the Walled Garden', in Dekker, A & Wolfsberger A (eds) *Walled Garden, Virtueel Platform*, The Netherlands, 2009.Ratto, op.cit.

14 Latour, B, 'A Cautious Prometheus? A Few Steps toward a Philosophy of Design', Keynote lecture for the Networks of Design* meeting of the Design History Society, Falmouth, Cornwall, 3rd September 2008.

15 Idem (p.12).

Your local flavor.

WikiCoke

세상을 바꾸는 오픈 디자인 이야기

세상을 바꾸는 오픈 디자인 이야기

50달러 의족
Fifty Dollar Leg Prosthesis
의족 디자인을 위한 대륙 간 협업

알렉스 샤웁 Alex Schaub
데아나 헤르스트 Deanna Herst
토미 '이모트' 수리야 Tommy 'Imot' Surya
아이린 '이라' 아그리비나 Irene 'Ira' Agrivina

인도네시아 같은 개발도상국의 무릎 아래로 다리가 절단된 사람들을 위해 50달러짜리 의족을 만드는 계획을 세운다면, 무엇부터 시작하겠는가? 선진국의 의족 제작 비용이 4,000달러인데, 그게 과연 가능할까? 네덜란드에 있는 바그소사이어티의 팹랩암스테르담과 인도네시아 욕야카르타Yogyakarta에 있는 미디어아트 랩인 자연섬유의집House of Natural Fiber, HONF은 이런 문제들의 답을 찾고자 협업 프로젝트를 진행하고 있다.

HONF는 주변 지역을 대상으로 예술과 디자인에서 교육, 공익사업에 이르기까지 다양한 프로젝트를 벌이고 있다. 사람과 환경의 상호작용에 대한 일관된 관심에 따라 HONF는 지역 공동체의 요구에 기초해 이런 프로젝트들을 선정하고 조직한다. 소셜 디자인 프로젝트 중에는 로보틱스, 오픈 소스, 과학자(예를 들면 미생물학자) 등과 관련한 생산 및 제작 공정에 대한 연구 프로젝트도 있다. HONF의 지원 혜택을 받은 협력 기관으로 장애인재활센터인 야쿰Yakkum이 있다. HONF는 거의 9년 동안 야쿰과 협력해 예술 워크숍과 역량 강화 영역의 워크숍을 통해 비공식적인 중재 및 조정 역할을 하고 있다. 야쿰과의 협업은 HONF의 제작 공정 측면에서 가장 어려운 프로젝트였다. 야쿰은 특히 욕야카르타와 그 밖의 인도네시아 도시 지역에 거주하는 장애인들을 위한 의료보조기를 생산한다. 그러나 이런 보조기는 제작 비용이 비쌀 뿐 아니라 시간도 너무 오래 걸린다. 의족 하나를 완성하는데 2주가 걸린다. 게다가 이런 상황이 특히 문제인 것은 인공 보조기를 당장 급하게 필요로 하는 환자들이 많고, 또 그런 환자들은 대부분 경제 사정이 어렵다는점이다. 50달러짜리 인공 보조기 프로젝트의 목표는 야쿰이 팹랩 기술을 이용해 하루 두 명에게 인공 보조기를 제공하는 것이었다.

이 협업의 첫 번째 단계는 2009년 5월에 이루어졌다. 팹랩암스테르담이 사용자와 디자이너가 먼저 서로 경험을 나누는 자리인 인공 보조기 입문 워크숍에 HONF를 초청한 것이다. 공동 창작 워크숍에서는 방법, 기술, 재료 등을 다루었고 MIT 생체공학 연구팀의 휴 헤어Hugh Herr와 위트레흐트에 있는 데호흐스트라트De Hoogstraat 재활센터 소장 마르컬 콘라디Marcel Conradi로부터 조언도 받았다. 수족을 잃은 사람들을 위한 네덜란드의 지원 활동 단체인 코르터르마르크라흐티흐Korter maar Krachtig[1]를 창안한 아피 리트벨트가 최종 사용자 평가도 제공했다.

2010년 1월에 열린 두 번째 인공 보조기 워크숍은 조정할 수 있는 디자인 변수를 정의하고, 생산을 위한 저렴하면서도 효율적인 방법을 고안하고, 현지 재료를 활용할 방법을 모색했다. 특히 알루미늄 대신 현지의 대나무를 활용함으로써 생산 비용을 크게 절감할 수 있었다. 추세: 자원의 부족 아주 유용한 통찰들도 나왔는데, 예를 들면 인공 보조기의 매우 중요한 부분인 '피라미드 어댑터'의 특허가 만료되었음을 알게 된 것이다. 이를 통해 협업 파트너들이 이 기술을 가져다 재설계할 수 있게 되었다.

250

다음 단계는 첫 번째 대나무 프로토타입을 테스트하고 조정할 수 있게 만드는 일이었다. 대부분의 인공 보조기 사용자들은 현재 보조기를 조금이라도 조정하려면 정형외과 의사를 찾아가야 하지만, 이 기술이 있으면 이론적으로는 그럴 필요가 없다. 많은 사용자가 보조기를 1년 365일 24시간 내내 착용하고 있기 때문에 보조기에 대한 경험을 통한 지식이 이미 많다는 걸 깨닫지 못하고 있다. 자기가 사용하는 보조기는 자신이 전문가라는 걸 말이다. 아이들은 일반적으로 여섯 달마다 의사에게 의족을 다시 측정받아야 한다. 그러려면 인도네시아에서는 어마어마한 시간과 돈이 든다. 이 기술을 통해 최종 사용자는 의족의 착용감을 느껴보고 경험해보고, 측정하고 맞춰봄으로써 혼자서도 의족을 조절할 수 있게 될 것이다.

또 다니는 길의 표면이 다르기 때문에 의족을 조절할 수 있어야 한다. 노면이 다른 길을 걸을 때는 발이 지면에 닿는 곡선 부분이 크게 바뀐다. 그런데 시중의 의족 대부분은 한 가지 표준 노면에만 맞춰 디자인되어 있다. 조절 가능한 의족을 개발한다면 사용자가 지면의 곡선이나 발의 각도, 의족 자체의 높이 등 여러 요소를 관리할 수 있게 될 것이다. 인도네시아에서 의족 조정은 주로 수동으로 이루어진다. 이 과정을 돕기 위해 협업 팀이 값싼 조정 레이저 기기와 휴대용 3D 스캐너 등의 도구를 개발하기 시작했다. 이런 DIY DIY 키트 같은 도구는 의족의 정확도를 개선하고 저렴하고 쉽게 의족 조정 도구를 구할 수 있게 해줄 수 있을 것이다. 디지털 제작 자원 외에도 이 팀은 오픈 혁신 원칙을 도입해 야쿰의 전문가 사용자, HONF와 팹랩암스테르담의 디자이너, 베르트 오턴Bert Otten 교수(그뢰닝겐대학교 인체동작학, 신경역학 센터) 같은 학계 고문, 암스테르담의 카머르 오르트호페디Kamer Orthopedie 같은 전문 제조사 등으로부터도 지식을 전수받았다. 모든 참여자가 기여한 지식은 조정 가능한 의족 개발 및 디자인 과정에 사용될 것이다. 50달러짜리 의족 프로젝트가 현재까지 보인 구체적인 결과에는 디자인 측면에서 중요한 통찰도 있다. 예를 들어 조정 가능성을 확보하면 최종 사용자는 독립을 향해 중요한 첫 걸음을 내딛을 수 있다. 의족의 시각적 디자인도 최종 사용자에게 중요하다. 생산 측면에서는 이 팀들은 우수한 품질의 의족 소켓을 빨리 생산하기 위해 열성형을 활용하는 방법에 대한 지식지식을 모았다.

다음 단계는 최종 사용자의 구체적이고 실제적인 필요와 선호를 해소하는 것이다. 사용자가 의족을 효과적으로 조절하려면 무엇이 필요할까? 어떤 디자인을 원할까? 목표는 '전문가 사용자'와의 협의를 통해 정의된 변수들, 즉 조절 가능성, 오픈 혁신, 디지털 제작과 같은 기준에 기초해 디자인을 위한 과정이나 방법을 구축하는 것이다. 이러한 목표를 위해 팹랩은 특별 의족 부서를 욕야카르타에 설치할 예정이다. 협업 팀은 여기에서 멈추지 않고, 최종 사용자의 경험과 효과를 더욱 개선하기 위해 인공지능 재료를 사용하는 옵션을 연구할 계획이다. 체화된 인지의 사용 가능성을 살펴보는 것도 또 다른 목표다. 버트 오텐은 수족이 없는 장애인들이 의족으로 걷는 법을 배워가면서 이들의 체화된 인지가 발전되는 과정에 대해 협업 팀이 더 많은 통찰을 얻고, 그러한 통찰이 의족 디자인 과정을 이끌 것으로 기대하고 있다. 환자가 어떻게 움직이고 직관적으로 의족을 조정하는지를 보면 동적 균형에 대한 환자의 인식이 나아졌음을 가장 잘 확인할 수 있다. 사용자에게 체화된 인지에 기초해 의족을 디자인한다면, 기술적 이해나 전문지식이 없더라도 의족을 최상의 상태로 조절할 수 있을 것이다.

→http://blog.waag.org/?p=2454

NOTES

1 '작지만 강한'이라는 뜻이다.
 http://www.kortermaarkrachtig.com

개방형 표준
Open Standard

사용자 조정용 디자인, 새로운 디자인 용어

토마스 롬메 Thomas Lommée

지난 20년간 우리는 서로 연결된 참여자들에 의해 작동하는 네트워크 경제의 초기 발전 과정을 목격했다. 정보의 흐름과 출처의 탈중심화가 사람들의 관심의 범위, 욕구, 목표를 바꾸어놓았고, 더 비판적이고 능동적인 태도를 촉진했다. 소비자들은 전문 광고 부서가 깔끔하게 잘 만들어 보내주는 광고를 수동적으로 소비하는 대신, 사용자가 만든 콘텐츠를 통해 정보와 영감, 배움을 주고받으며 트위터 피드, 블로그, 유튜브 동영상을 이용해 기술, 지식, 아이디어를 교환하고 있다.

그러나 전 세계 사용자 간에 직접적인 정보 전달이 이루어지는 월드와이드웹의 방식 추세: 네트워크 사회 은 소비자 사이에서만이 아니라 소비자와 생산자도 대화를 하게 만들었다. 이러한 새로운 대화는 흥미진진한 새로운 비즈니스 모델을 만들어내고 있으며 현재의 예술 현장을 재편하고 있다.

새로운 대화는 한편으로는 소비자들이 디자인 과정에 다양한 단계에서 참여할 수 있게 해준다. 블로그의 등장으로 제품 리뷰와 평가가 활성화되었고, 온라인 설명 자료를 쉽게 이용할 수 있게 되면서 소비자들이 제품을 개인의 필요에 맞춰 제작, 조정하고 수리 수리 하거나 해킹 해킹 하는 활동이 활발해지고 있다. 다른 한편에서는 생산자들이 이제 온라인상에서 벌어지는 이러한 수백만 개의 작은 움직임들을 관찰하면서 제품에 대한 많은 사용자 의견을 얻을 수 있게 되

었고, 그런 의견을 다음 제품 개발에 반영해 출시할 수 있다. 어떤 생산자들은 심지어 최종 사용자에게 새로운 애플리케이션을 디자인하거나(애플의 앱스토어 등) 제품의 새로운 사용 방법을 제안(룸바Roomba 진공청소기[1] 등)할 수 있는 기회를 줌으로써 최종 사용자를 창작 과정에 적극 참여시키고 있다.

창작 대화 바깥에서는 공통의 디자인 언어, 즉 그 자체의 고유한 규칙, 특징, 결과가 있는 공통의 디자인 용어 정립에 대한 필요성이 서서히 대두되고 있다. 표준 그리고 그 용어는 사물의 치수 지정, 조립, 재료의 자원 순환 과정 안에서 형성되는 공통의 합의를 통해 모습을 드러내고 있다. 개방형 표준을 도입한다는 개념 자체는 새로울 것이 없다. 공유의 필요성이 부각될 때마다 개방형 표준이 늘 유연하고 탄력적인 교환 모델을 만들기 위한 수단으로 부상했다. 예를 들어 인터넷은 HTML에 기초하는데, HTML은 누구나 웹페이지를 만들고 공유할 수 있게 해주는 공통의 무료 텍스트 및 이미지 포맷을 정하는 언어다. 위키백과는 몇 번이고 반복해서 입력하고 복제하고 공유하고 수정할 수 있는 공통 표준 템플릿일 뿐이다.

공통의 표준과 디자인 프로토콜이 가져다주는 명백한 이점에도 디자이너들이 이런 표준과 프로토콜을 받아들이는 것을 상당히 회의적으로 바라보고 있는 것도 사실이다. 아마도 그 이유는 최근까지도 자원의 양이 무한한 듯 보이는 탓에 굳이 더 유연하고 개방된 시스템을 도입할 필요성을 느끼지 못했고, 매스커뮤니케이션의 위계적, 하향식의 일방적 커뮤니케이션이 교환의 기회를 거의 허락하지 않았다는 데 있을 것이다.

또한 이 같은 개방형 모델은 책임성, 수익성, 형식적 표현의 문제를 제기한다. 기여자의 공을 어떻게 인정

해줄 것인가? 돈은 어떻게 벌까? 그리고 마지막으로, 개방성과 보호, 자유와 제한 사이에서 어떻게 균형을 맞출까? 모든 표준은 본질적으로 제한을 가한다는 점에서, 표준은 디자이너의 선택을 제한하고, 디자인하고 형태를 정할 자유를 억제하며, 디자이너로서의 독립적 지위를 저해한다.

그럼에도 우리가 공유하고 교환하면 할수록, 공동 플랫폼에 대한 필요성이 문화의 모든 측면에서 대두될 것이다. 하나의 시스템이 다른 시스템을 대체한다는 뜻이 아니다. 어떨 때는 공유재가 더 유리한 경우가 있을 것이고, 또 어떨 때는 고전적 시스템이 더 적합할 경우가 있을 것이다. 열린 시스템과 닫힌 시스템 모두 앞으로도 계속 존재할 것이며, 다만 네트워크 사회의 등장과 관련한 이 두 시스템의 진화, 그리고 점점 다양해지고 있는 혼합형 시스템들(개방성의 요소로 구성된 폐쇄 시스템)을 면밀히 관찰하고 실험해볼 필요가 있다.

하나의 공통 표준에 따라 디자인하려면 디자인 과정에 관여된 모든 이해당사자가 이전과는 다른 방식으로 사고해야 한다. 그 '상자 안에서' 생각하기 위해, 그리고 공통의 제약에서 발생하는 새로운 기회를 수용하고 받아들이기 위해, 자신이 하나의 전체가 아니라 더 큰 전체의 일부분임을 인지해야 한다. 그러려면 '새로운 뭔가,' 즉 '이전에 시도된 적 없는' 뭔가를 만들어내겠다는 믿음은 버리고 대신 공동의 차원에서 타당한 의미를 갖는, 더 큰 프로젝트 안으로 기꺼이 스며들고자 하는 자발적 자세를 지녀야 한다. 이런 새로운 사고방식은 '디자이너-창작자 디자이너 라는 낭만적 이상을 철저히 무너뜨리는 대신 '디자이너-협업자'라는 인식으로의 전환을 가져올 것이다.

솔직히 말해서, 이는 작업을 하는 디자이너에게는 상당히 다른 방식의 관점이다. 우리 세대 디자이너 가운데 픽셀 하나가 되고 싶은 사람은 어디 있겠는가? 모두들 전면 컬러 이미지가 되기를 원한다.

디자인스매시
Designsmash
오픈 디자인 비즈니스 모델

엔라이 후이|Enlai Hooi

NOTES

1 룸바는 시리얼 인터페이스가 지원되는 자동 로봇 진공청소기다. 이 인터페이스는 표준 PC/맥 시리얼 포트 및 케이블과 호환된다. 사용자는 이 인터페이스를 통해 룸바의 많은 센서를 모니터하고 행동을 변경할 수 있다. 프로그래머와 로봇공학자가 저마다 룸바를 다르게 개선한 버전을 내놓으면서 수많은 '룸바 해킹 작품'이 쏟아져나오고 있다. 그중에는 실용적인 아이디어인 경우도 있고 순전히 재미를 위한 것도 있다. 지금까지 룸바를 변형해 만들어진 예로는 바닥 플로터(Floor Plotter), Wii 게임기 리모콘으로 제어하는 로봇, '햄스터 운전' 청소기 등이 있다.

오픈 디자인을 실행 가능하고 수익성 있는 비즈니스 전략으로 고려해볼 만하다는 생각은 여전히 평범하지 않다. 지식재산 분야가 개방형 구조를 적용하기 가장 안정적인 영역이라는 사실에도, 제품 디자인 산업은 지식재산의 개방 문제에 아직 소극적이다. 많은 사람이 소프트웨어를 복제하고 음악을 내려받을 수 있는 장비를 갖고 있지만, 빠른 제조 서비스, 워크숍, 특정 부품과 재료에 대한 접근성을 갖는 건 그리 흔하지는 않다.

사실 자원이 있는 사람들이 물건을 생산하지 못하도록 막을 이유는 전혀 없어야 한다. 이들은 생산 공정이 물건의 품질과 어떤 관계를 갖는지 알기 위해 가장 많은 투자를 한 사람들이다. 따라서 훌륭하고 필요한, 중요한 피드백을 준다. 디자인스매시Designsmash는 디자인의 합법적 재생산을 가능하게 해주는 CCL 크리에이티브커먼즈에 라이센스 기반한 제품을 생산하고 판매하는 회사다. 디자인스매시의 오픈 디자인 프로젝트에 투자한 사람들이 제공하는 피드백과 디자인 변경 사항은 회사 사업 계획의 중요한 일부분이다. 정기적으로 행사 행사를 열어 디자이너들이 협업 디자인 세션인 집단 토론회를 통해 협업을 하고, 파티 중에 '스매시아웃' 제품을 만든다. 이 제품들은 현장에서 레이저커터로 제작된 후 행사 끝에 관객 앞에 발표된다.

네 시간 정도의 디자인 작업만으로 제품이 늘 완벽하게 완성되는 것은 아니지만, 물건의 가치는 분명해진

다. 중요한 것은 디자인 파일을 인터넷에 공개함으로써 다른 디자이너들이 의견을 달고 원 디자이너의 작품을 변경할 수도 있게 된다는 점이다. 개발 과정은 사용자가 주도한다. DIY DIY로 잃어버린 잠재적 수익은 다른 사람을 디자인 작업에 참여시킴으로써 얻는 피드백과 홍보 효과에서 생기는 이익에 비교하면 무시해도 될 만한 수준이다. 자원이 제한적인 창업 회사에는 이런 상호작용이 매우 중요할 것이다.

이런 행사는 디자이너에게 노출의 기회를 주고 하루 저녁 행사 공간 안에서 배우고 생산하고 협업하고 함께 춤출 수 있는 기회를 준다. 이렇게 나오는 디자인의 일부는 제품으로 만들어진다. 디자인스매시를 통해 생산하는 경우에는 제품 수익의 12.5퍼센트가 디자이너에게 돌아간다. 이는 업계 표준에 비해 훨씬 높은 수준인데, 이런 계약은 디자이너에게 확실히 유리한 조건이다. 또 다른 12.5퍼센트는 이후의 오픈 디자인 이니셔티브와 오픈 디자인 교육을 위해 투자된다.

고객들은 물건의 가치에 대한 평가에 기초해 물건을 구매할지 결정한다. 제품 가격이 일정 수준 아래일 경우, 다시 말해 구매자의 라이프스타일에 영향을 주지 않을 정도로 저렴할 경우, 브랜드의 가치는 고객의 제품 구매 결정에 더 큰 영향을 끼친다. 왜 아니겠는가? 오픈 디자인, 현장 제작, 디자이너의 이야기. 이 모든 요소가 제품에 뒤따르는 가치 방정식에서 상호 협력의 요소로 축적된다. 디자인스매시는 이 문제에 대해 분명한 입장을 갖고 있다. 왜 디자이너에게 더 크게 수익을 분배하지 않을까? 왜 생산되는 물건에서 사람들이 학습하도록 하지 않을까? 왜 디자인계에 재투자하지 않을까? 도대체 왜? 분명 사업에 도움이 될 텐데.

→ http://design-smash.com

렙랩
Reprap
오픈 디자인의 실행 가능성

에리크 더 브라윈 Erik de Bruijn

렙랩 디지털 제조 시스템은 시스템 부품의 상당 부분을 3D 프린터로 찍어낼 수 있다. 사실 대부분의 지식을 전달하는 중요 부품의 거의 90퍼센트 가량을 3D 프린터로 제작할 수 있다. 나머지 10퍼센트는 핫엔드와 모터 제어용 메인 전자 보드다.

덕분에 탈중심적인 커뮤니티에서 인터넷에 공유되는 디지털 디자인을 이용해 물리적 부품들을 독립적으로 생산할 수 있게 되었다. 혁신적인 사용자들은 기기를 개선하는 것 말고도 협업을 돕기 위한 전용 기반구조 건축 를 개발했다. 그런 기반구조의 예로는 웹 기반 디자인 공유 플랫폼인 싱기버스, 웹 기반 솔리드 3D CAD 모델인 클라우드 SCAD CloudSCAD가 있다.

오픈 소스 소프트웨어 개발에 대해서는 폭넓은 연구가 이루어져온 반면, 그와 동일한 개발 모델을 물리적 사물 디자인에 도입할 경우의 실행 가능성에 대해서는 거의 알려진 바가 없다. 이를 해결하기 위해 렙랩 커뮤니티의 사례 연구 및 조사가 실시되었다.[1]

오픈 3D 프린터 기술의 경우 상당한 도입과 개발이 이루어진 바 있다. 심지어 25년된 3D 프린터 산업 프 린팅 에서 가장 큰 업체들의 판매 대수와 비교해도 그렇다. 렙랩 커뮤니티 구성원들은 정규 근무 시간 145−182일에 해당하는 시간을 할애하고 있으며, 혁신에만 38만 2,000−47만 8,000달러를 썼다. 여섯 달마

다 두 배씩 성장하는 렙랩 프로젝트의 속도대로라면 렙랩 프로젝트가 혁신을 도입하고 파괴적인 성과를 내는 수준이 현재 산업의 혁신 수준을 뛰어넘는 것도 충분히 가능하다.

오픈 디자인과 오픈 소스 소프트웨어는 또한 여러 측면에서 비슷한 점이 많다. 디자인 정보는 소프트웨어 코드처럼 디지털 형태로 인코딩되고 전송될 수 있다. 또 소프트웨어나 물리적 사물을 개발하거나 개선하기 위한 동기는 어떤 측면에서는 그것을 사용함으로써 이익을 얻을 수 있다는 점에서 이끌어낼 수도 있다. 이 연구의 맥락에서 또 다른 중요한 유사점은 오픈 소스 소프트웨어와 오픈 디자인 모두에서 오픈 소스 개발을 실천하기 위한 도구를 종종 사용자가 직접 개발한 경우도 많다는 것이다.

커뮤니티 내에서는 소프트웨어보다 하드웨어의 변경이 발생하는 빈도가 더 높다. 그리고 놀랍게도, 사람들은 하드웨어 변경이 다른 사람들이 따라 하기가 상대적으로 더 쉽다고 예상하고 있었다. 협업 `공동 창작` 의 강도도 하드웨어보다는 소프트웨어에서 더 높다.

오픈 디자인이라고도 부르는 오픈 소스 물리적 디자인은 물질적 형태를 가진다는 점에서 오픈 소스 소프트웨어와 다르다. 이는 관련 지식의 보급과 그 물리적 형태로 만드는 과정에도 영향을 미치게 되며, 그 결과 분석가들은 오픈 디자인은 근본적으로 다른 것이라고 판단하게 되었다. 더군다나 오픈 소스 소프트웨어는 라이선스 발전 정도에서도 오픈 디자인과는 다르다.

개인제작

이번 연구에서는 디지털 제작을 통해 갖게 되는 능력의 역할과 그 능력이 협업 능력에 미치는 영향을 집중적으로 살펴보았다. 디지털 제작은 물리적 형태로 체화된 혁신적 아이디어를 개발, 생산, 재생산 `재생산`, 배포하는 비용을 줄여줄 수 있다. 물리적 형태 안에 담긴 내재된 지식이 혁신적 아이디어의 창발에 영향을 주는 것은 그대로 유지하면서도 물리적 형태 자체의 영향은 줄일 수 있는 것이다. 조사 결과에 따르면, 소프트웨어와 비교할 때 디지털 제작의 경우 공유, 협업, 그리고 심지어 하드웨어의 재생 가능성까지도 모두 높다고 여겨지는 것으로 나타났다. 이는 개인제작 도구들이 오픈 디자인에서의 공동 활동을 가능하게 하는 중요한 역할을 할 수 있다는 생각을 뒷받침한다.

싱기버스를 통해 1,486개의 물리적 사물 디자인이 지난 여섯 달 동안 공유되었다. 또 1만 개 이상의 사물이 싱기버스 회원의 기계로 자체 생산되었다. 이 정도도 이미 상당한 수준인데 갈수록 기하급수적으로 성장하고 있다.

도구, 기반 시설, 인센티브를 제공하는 과정에서 렙랩 커뮤니티는 오픈 소스 개발 방법론을 활용해 물리적 사물을 디자인함으로써 엄청난 성공을 달성하고 있으며, 동시에 과정의 민주화도 촉진한다. 이런 현상이 확장될 수 있다는 점은 많은 시사점을 준다. 사람들은 굳이 물리적 사물 `청사진` 을 갖는 것보다 제품의 디지털 디자인을 얻는 것을 점점 더 선호하고 있다. 이는 부분적으로는 리드 타임과 운송비를 포함한 물리적 배송의 문제 때문이기도 하다.

많은 렙랩 커뮤니티 회원은 일반인은 접근하기 어려운 수준의 제작 설비를 갖추고 있다. 이러한 점에서 이번 연구 결과를 오늘날 전체로 일반화할 수는 없을 것이다. 그러나 가까운 미래에 디지털 제작에 대한 개인의 접근 가능성이 매우 높아질 거라고 기대할 이유

는 많다. 점점 더 비용은 저렴해지고 그러면서도 더 강력하고 가치가 높아지는 제작 기술이 신속하게 개발, 적용되고 있다는 점, 그리고 오픈 디자인이 반경쟁적 구조를 갖는다는 점 덕분에 사용자가 지배적 역할을 수행하는 협업적 개발이 사회의 재화 공급에서 중요한 영향을 끼치고 있다.

→http://reprap.org

NOTES

1 에리크 더 브라윈은 예룬 데 용(Jeroen de Jong, EIM 및 로테르담 에라스무스 대학교)과 에릭 폰 히펠(Eric von Hippel, MIT 슬론 경영대학)과 공동으로 '물리적 사물 디자인을 위한 오픈 소스 개발 모델의 적용가능성-렙랩 프로젝트 사례를 중심으로 Erik de Bruijn conducted his study entitled 'On the viability of the Open Source Development model for the design of physical object: Lessons learned from the RepRap project'라는 제목의 공동 연구를 진행했다. http://thesis.erikdebruijn.nl/master/MScThesis−ErikDeBruijn−2010.pdf

리디자인 미
Redesign Me
온라인 공동 창작과 공동 디자인

막심 슈람 Maxim Schram

온라인 커뮤니티에 의한 오픈 디자인이 이전에는 제품에 대한 비밀 유지 정책을 취하던 회사들 사이에서도 점점 일반화되고 있다. 예를 들어 네덜란드의 홍차 회사인 피크위크Pickwick의 경우, 온라인 디자인 및 아이디어 커뮤니티인 RedesignMe.com을 이용하여 외부 디자이너, 마케터, 소비자 등의 관객들과 소통에 나섰다.

목표는 이해당사자들의 의견을 모으고 혁신적인 홍차 상품에 대해 사용자들의 논의를 이끌어내는 것이었다. 약 3,500명이 모인 커뮤니티에 한 가지 도전 과제가 주어졌다. 바로 '피크위크의 브랜드 가치에 맞는 혁신적인 차 상품 아이디어를 내는' 것이었다.

대회에서 나온 아이디어의 개수로 보면 이 행사는 성공적이었다. 여섯 주 동안 아흔 명이 활발히 참여해 차와 관련한 198개의 아이디어를 내놓았다. 아이디어는 새로운 맛에서부터 포장에 이르기까지 다양했고, 판매용 상품과 마케팅용 증정품도 있었다.

처음에는 굳이 더 격려하지 않았음에도 일흔 명이 125개의 아이디어를 내놓았다. 우리 연구에 따르면 피크위크에서 커뮤니티 공동체 관리자를 둔 것이 참여에 긍정적인 영향을 준 것으로 나타났다. 많은 사람들이 피크위크로부터 직접 피드백을 받았기 때문에 참여가 늘었고, 고무된 참여 사용자들은 한두 가지 아이디어를 더 내놓게 되었다.

아이디어를 내는 사람 외에 댓글을 달아 참여하는 사람들도 있었다. 500명이 넘는 사람들이 도전 과제와 그 결과물로 나온 아이디어에 댓글을 달았다. 사람들 사이의 토론은 이렇게 나온 아이디어에 대한 수많은 개선으로 이어졌다. 한 명의 사용자가 쓴 짧은 글로만 되어 있던 아이디어들이 다른 사용자를 거치며 3D 모델로 변신하기도 했다. 또 어떤 아이디어는 참여자들과 피크위크 마케터들 사이의 토론에 기초해 완벽한 형태로 거듭나기도 했다.

대회가 끝날 무렵 이 도전 과제는 2만이 넘는 조회건수를 기록했고, 대부분은 수동적으로 '잠복해 있던' 독자였다. 비록 과제에 활발히 참여한 사람 수는 총 독자 수의 약 2퍼센트에 불과했지만, 빠르게 변하는 소비재를 생산하는 네덜란드 업체로는 처음으로 이런 수준의 온라인 공동 창작을 시도했다는 중요한 홍보 효과를 누릴 수 있었다는 점만은 분명했다. 공동 창작

피크위크 대회는 다른 식품 회사들이 온라인 커뮤니티를 통해 공동 디자인을 이용할 수 있는 길을 닦아주었다. 공동 창작을 하게 되면 원본 아이디어를 나중에 찾지 못할 위험도 있기는 하지만, 회사들은 공동 창작이 뒤로 한발 물러나 회사 사업과 관련한 더 큰 그림을 바라보는 데 도움을 준다고 말한다.

→ http://www.redesignme.com

미디어랩 프라도
Medialab Prado
협업적 프로토타이핑 방법론

로라 페르난데즈 Laura Fernández

마드리드시 예술부에 소속된 미디어랩 프라도의 목표는 예술, 과학, 기술 사회가 교차하는 영역과 디지털 문화를 생산하고 연구하고 확산하는 것이다.[1] 이곳에서는 현재 여러 프로그램이 진행되고 있는데, 모두 일반 대중이 자유롭게 참여할 수 있다. 미디어랩 프라도의 이니셔티브 중 두 개를 여기서 소개한다.

2006년 시작된 인터랙티보스 Interactivos 프로그램은 기술의 창의적, 교육적 활용을 위한 연구 및 생산 오픈 플랫폼으로, 오픈 하드웨어와 오픈 소프트웨어 도구를 활용한 공동 창작을 촉진한다. 이 프로그램의 목표는 전자공학과 소프트웨어를 예술, 디자인, 교육 프로젝트에 활용하는 실험을 하는 것이다. 비주얼리자르 Visualizar는 2007년에 시작되어 데이터 문화의 사회적, 문화적 예술적 영향을 살펴보고 그런 영향을 좀 더 이해하기 쉽게 만들기 위한 방법론을 제안하며, 참여와 비판의 기회를 열어주고 있다.

미디어랩 프라도는 프로그램과 관련하여 국제 행사 행사 를 조직하기도 하는데, 생산 워크숍, 심포지엄, 그 결과물을 보여주기 위한 최종 전시 등을 합친 형태로 행사를 연다. 이 이니셔티브들이 진행되고 있는 미디어랩 프라도의 새로운 시설은 고민과 연구, 집중적인 협업을 위한 다목적 공간이 되고 있다.

이 공간에서 이전에 국제적인 공개 모집을 통해 선정된 몇몇 프로젝트가 학제간 실행 그룹을 조직하여 개발되고 있다. 참가자는 처음 제안서를 작성한 사람들과 협업에 관심이 있는 모든 사람들로 구성된다. 3주 동안 각 실무 그룹의 구성원들은 전문가 자문위원과 협의해 프로토타입을 개발하고, 이 기간이 끝나면 결과물이 발표되고 전시회를 통해 전시된다.

전 과정은 처음부터 끝까지 공개된다. 참가자들은 워크숍 기간과 워크숍이 끝난 뒤에 모두 각 프로젝트에 대한 보고서를 작성하며, 그 결과물과 소스 코드를 라이선스에 따라 공개하도록 독려된다. 미디어랩 프라도는 포럼, 위키, 블로그, 코드 레파지토리 등 프로젝트 관련 지식_{지식}의 교환을 촉진하기 위한 다양한 도구를 제공한다.

미디어랩 프라도가 개발한 방법론을 활용해 현재까지 열다섯 개의 워크숍이 열렸고, 그 결과로 900명이 넘는 참가자가 140개의 프로토타입을 개발했다.

저렴한, DIY 방식의 디지털 제작 수단

2009년 인터랙티보스 거라지 사이언스^{Interactivos} Garage Science 워크숍 때 미디어랩 프라도에서 아홉 명으로 구성된 팀이 렙랩²이라는 이름의 기계(빠른 프로토타입 제작을 위한 자체 복제 3D 프린터) 재생산를 개발했다. NYC 레지스터의 자크 호에켄 스미스^{Zach} Hoeken Smith는 이 렙랩에서 영감을 얻어 메이커봇 프로젝트³를 시작했다. 메이커봇 프로젝트는 인터랙티브 디자인 과정을 통해 키트로 쉽게 만들 수 있는 저렴한 3D 프린터를 개발한 프로젝트였다. 2009년 1월에는 이 두 프로젝트에 지속적으로 참여할 수 있는 지역 커뮤니티를 구축하기 위해 메이커봇 제작과 활용에 대한 워크숍을 진행했다.

텍스트 디지털화 워크숍

2010년 5월에는 무료 오픈 기술을 활용한 텍스트 디지털화와 관련된 활동의 전반적인 내용을 다루기 위해 디지털화 워크숍이 개최되었다. DIY 북스캐닝⁴에서 영감을 받아 열린 이 워크숍은 디지털 마크업, 편집, 출판, 디지털 콘텐츠 홍보 등을 다뤘다.

→ http://medialab-prado.es

NOTES

1 http://medialab-prado.es/article/que_es
2 http://reprap.org
3 http://makerbot.com
4 http://www.diybookscanner.org

사용자에 따라
형태가 결정된다
Form Follows User

참여형 디자인, 오픈 형태,
그리고 미술 교육

데아나 헤르스트 Deanna Herst

참여형 디자인은 디자이너의 역할을 바꿔놓고 있다. 책이나 가구 같은 완제품 제작자에서 위키백과 같은 '개방형 작업물'의 프레임워크나 구조를 만드는 개발자로 역할이 변화하고 있다.

전통적 방식은 디자이너가 만든 물리적 형태가 이끄는 대로 사용자가 따라가는 방식이었다.(예를 들면 독서) 그러나 이제 '개방형 작업'에서는 디자이너가 이끄는 과정을 통해 디자인에 대한 책임을 공동으로 진다.(예를 들면 의자 공동 창작) 참여형 디자인의 맥락에서는 '사용자가 형태를 따라간다'는 개념이 그 정반대의 접근 방식, 즉 '형태가 사용자를 따라간다'는 개념으로 대체된 것으로 보인다. 이 경우, 디자이너는 사용자가 형태나 제품을 완성하도록 북돋는 틀을 만든다. 그렇다면 이러한 역할 변화가 예술과 디자인 교육에 가져오는 결과는 무엇일까?

'사용자에 따라 형태가 결정된다'는 패러다임은 전통적으로는 예술가/디자이너의 '천재성'으로 정의된 예술적 작가주의라는 고전적(현대주의적) 개념으로의 전환을 나타낸다. 디자이너 이런 관점은 특히 예술과 디자인 교육에서 큰 의미가 있는데, 이 분야에서는 작가라는 개념이 예술적 관점에서 정당성을 갖고 학생들은 그들 각자의 미학과 특징을 개발함으로써 '작가'

가 될 수 있도록 훈련을 통해 양성되기 때문이다. 참여형 디자인의 맥락에서 미술 학계가 직면하는 어려움은 참여형 작가 방식에서 예술적 고유성을 정의하는 새로운 방법을 찾고 개발하는 것, 그리고 교육 프로그램 안에서 그런 방법을 실행하는 것이다. 그렇다면 그래픽 디자이너, 제품 디자이너, 그 밖의 디자인 직종에서 어떤 분야를 살펴봐야 할까?

기능주의적 관점에서 보면 흔하게 적용되는 참여형 디자인의 속성은 유용성, 즉 '디자인 과정에서의 사용의 편의성을 개선하기 위한 수단'이다.[1] 유용성은 사용자 접근성과 관련이 있으며, 모든 사용자에게 그에 상응하는 경험과 동일한 공감을 불러일으킨다는 것을 내포한다. 그러나 미술 학계의 관점에서 그에 못지않게 중요한 것은 미학적 요소를 파악해 디자인 대상물의 기능적 속성에 미학적인 속성을 더하는 일이다. 새로운 종류의 작가 개념이 등장한 맥락에서 생각하면, 참여형 미학이나 사용자들을 참여시키기 위한 창작 전략 같은 분야를 좀 더 탐색해볼 필요가 있을 것이다. '개방 형태'에 대한 탐색이 그 출발점이 될 수도 있을 것이다. 움베르토 에코 Umberto Eco는 『열린 예술 작품 Open Aperta』에서 개방 형태의 미적인 사용에 대해 다음과 같이 설명한다.

> 작가는 (…) 완성될 작품을 사용자에게 제공한다.
> 작가도 자신의 작품이 정확히 어떤 방식으로 완료될지
> 알지 못한다. 다만 그 작품이 완성되면 그래도 여전히
> 자신의 소유라는 점을 알 뿐이다. 해석에 대한 대화가
> 오고간 끝에 마침내 그 작품의 형태가 만들어지게 될
> 것이다. (…) 작가란, 합리적으로 조직되고,
> 어떤 목적에 맞게 조정되고, 적절하게 개발되기
> 위한 사양이 이미 설정되어 있는 수많은 가능성들을
> 제안하는 사람일 뿐이다.[2]

이같은 언급은 참여적 상황에서 디자이너가 해야 할 역할과 태도를 정확히 보여준다. 미술이나 디자인을 전공하는 학생들에게 '개방 형태'에 대한 창작자로서의 책임을 인식하는 것이 중요한 출발점이 된다. 사용자를 위한 규칙을 어떻게 디자인하는가 하는 것이다. 다음 단계는 예를 들면 스토리텔링과 같은 다른 영역에서 유래된 참여형 전략들을 탐색하는 것이 될 수 있을 것이다. 인류학자인 메릴린 스트래선Marilyn Strathern 은 효과적인 참여 전략을 찾아낸 바 있다. "어떤 파퓨아뉴기니 전통에서는 사람들에게 이야기의 절반만 들려주고 나머지 절반은 각자 다른 사람에 의해 완성된다."는 것이다.[3] 이런 접근 방식은 '아름다운 시체 Cadavre Equis'라는 초현실주의 모델과 비슷하다. 둘 다 그 형태를 통해 사용자를 자극하는 어떤 구조를 제공하기 때문이다. 이러한 사례들에서 형태는 사용자에 따라 결정되지만, 결국 사용자에게 참여하라고 손을 내미는 것은 디자이너다.

NOTES

1 Nielsen, J, Ten Usability Heuristics. http://www.useit.com/papers/heuristic/heuristic_list.html(2010년 10월 19일 접속)

2 Eco, U, *The Poetics of the Open Work*. Cambridge, Massachusetts, 1989.

3 Strathern, M, 'Imagined Collectivities and Multiple Authorship', in Ghosh, R (ed.) CODE: *Collaborative Ownership and the Digital Economy*. Cambridge, Massachusetts, MIT Press, 2005. http://mitpress-ebooks.mit.edu/product/code (2011년 1월 13일 접속)

셰어러블
Shareable
접근 경제를 위한 오픈 디자인

닐 고렌플로 Neal Gorenflo

혁신이 다 그렇듯 오픈 디자인 그 자체는 좋은 것도, 나쁜 것도 아니다. 오픈 디자인의 사회적 가치는 순전히 그것이 어떻게 사용되는가에 달려 있다. 공익을 위해 사용될 수도 있고, 우리가 생존을 위해 의존하는 인간 사회와 생물 집단을 파괴하는 데 쓰일 수도 있다.

후자로 이어진다면, 이는 끔찍한 일일 뿐 아니라 너무 뻔하고 지루한 결과일 것이다. 이야기가 이것보다는 나아야 하지 않을까? 인류는 현재까지 이미 생태계에 2.5년의 빚을 지고 있다.[1] 그리고 그 빚은 빠르게 불어나고 있으며, 올해는 지구가 만들어낼 수 있는 자원의 150퍼센트를 써버릴 것으로 추정된다.[2] 추세: 자원의 부족 이러한 수준의 자원 낭비에도 지구라는 우주선에 탄 인간이라는 탑승객 중 10억 명이 극심한 빈곤 상태에서 살아가고 있다. 대실패도 이런 실패가 있을 수 없다.

그렇다면 문제는, 어떻게 하면 생태계에 진 빚을 갚고 10억 명의 인구를 빈곤에서 구해낼 수 있을까 하는 것이다. 우리의 비상한 머리를 쓸 도전 과제가 아닐까? 물론 3D 프린터로 스타워즈의 오비완 캐릭터 피규어를 만들 시간도 있어야겠지만, 이 '위대한 승리'를 위한 시간도 좀 남겨두자는 것이다. 인류가 망각 속으로 사라지는 것보다는 더 신나는 곳으로 갈 수 있다고 생각하지 않는가? 어떤 미래를 그려볼 수 있을지 생각해보기 위해 문제를 물건의 관점에서 살펴보자.

분명한 건, 우리에게 물건이 더는 필요하지 않다는 점이다. 인간이 만드는 물건의 99퍼센트가 만들어진 뒤 여섯 달이면 쓰레기로 버려진다.[3] 그리고 우리 물건 대부분은 그중 대부분의 시간 동안 사용되지 않고 놓여 있을 뿐이다. 예를 들면, 자동차는 하루에 평균 스물두 시간 동안 서 있는다. 전동 드릴은 버리기 전까지 총 평균 20분 사용된다. 잔디 깎는 기계는 한 해에 네 시간 사용된다.[4]

차량공유Car-sharing의 교훈

그렇다면 이런 상황에서 무엇을 할 수 있을까? 차량공유Car-sharing가 한 가지 교훈을 준다. 그러니까, 공유다. 차량공유 이용 통계는 접근 경제Access Economy가 가져올 긍정적 변화를 보여준다. 접근 경제에서 제품은 사용자 주문 방식 다운로드 가능한 디자인 으로 접근할 수 있는 서비스다. 2010년 6,000명이 넘는 미국 차량공유 서비스 회원을 대상으로 실시한 연구에 따르면[5] 가입자 중 51퍼센트는 차가 없지만 차를 이용하고자 하는 사람이었다. 회원의 거의 4분의 1은 차를 없앴으며, 이는 총 1,400대에 해당했다. 시티카셰어City Carshare[6]를 대상으로 2004년 캘리포니아주립대학교 버클리캠퍼스에서 실시한 연구에 따르면, 회원들이 이 서비스에 가입한 뒤 운전 시간이 47퍼센트 줄었으며, 그 결과 CO_2 배출량이 70만 파운드 감소했다. 차량공유 서비스가 자동차에 대한 접근성을 향상시킴으로써 혹시 상황을 더 악화시키지 않을까 하는 생각이 든다면, 미국 차량공유 서비스 시스템에서 사용자 대 자동차의 평균 비율이 1 대 24라는 사실에 주목하자.[7] 이에 비해 미국의 자동차 소유 통계는 자동차 대 운전자 비율이 1.2 대 1이다.[8] 이 밖에도 더 많은 이익이 있다. 차량공유 서비스 회사[9]는 카풀 회사와 협력해 렌트 자동차 한 대당 승객 수를 높이고자 한다.

자원에 대한 접근성을 높이면서도 인간이 환경에 끼치는 영향을 줄여주는 혁신으로 공유경제 외에는 본 적이 없다. 우리가 직면한 환경과 에너지의 위기 때문에 어떤 사람들은 인류가 살아남으려면 아껴야만 한다고 생각한다. 반면 공유는 더 나은 이야기를 들려준다. 우리가 잘 살면서도 환경에 대한 영향을 줄일 수 있음을 시사하기 때문이다.

게다가 그 영향은 물질적인 차원을 넘어선다. 연구 결과는[10] 공유가 우리를 행복하게 하고 삶을 연장해줄 수 있음을 보여준다. 공유 또 잡지《셰어러블》[11]과 래티튜드 리서치Latitude Research[12]에서 실시한 새로운 공유 경제New Sharing Economy에 관한 연구에 따르면[13], 차량공유에 참여하는 사람들은 차량공유에 참여하지 않는 사람에 비해 11 대 8의 비율로 훨씬 더 많은 카테고리를 넘나드는 전방위적 공유 활동에 참여하고 있는 것으로 나타났다. 공유가 많은 이익을 줄 뿐 아니라 더 많은 공유를 낳는 것이다. 이쯤 되면 참으로 멋진 해킹이 아니겠는가.

갈수록 반가운 소식이 들린다. 창업가가 차량 공유 템플릿 템플릿 문화 을 주차 공간[14], 항공기와 배[15], 카메라 렌즈[16], 교과서[17], 아동복[18], 핸드백[19], 남는 방[20]과 집[21], 사무 공간[22], 가정 용품[23]을 비롯해 다양한 자산[24]에 적용한다. 새로운 공유 경제 연구에서는 공유 경제의 미래가 밝다고 내다봤다. 참여자 75퍼센트가 앞으로 5년 뒤에 자신이 공유하는 물품이 더 늘어날 거라 생각한다고 답했다. 『협력적 소비Collaborative Consumption』[25]를 쓴 레이첼 보츠먼Rachel Botsman[26]은 접근 경제가 산업혁명만큼이나 엄청난 변혁이 될 것으로 본다. 나는 접근 경제를 만드는 노력에 여러분이 동참하길 권한다. 오비완 피규어를 제외하면, 우리의 재능을 이보다 더 잘 활용할 수 있는 방법은 없다. 혁명

→ http://share able.net

NOTES

1 http://www.footprintnetwork.org/en/index.php/GFN/
 page/glossary/#ecologicaldebt

2 http://www.footprintnetwork.org/en/index.php/GFN/
 page/earth_overshoot_day

3 http://dangerousintersection.org/2010/08/24/beware-
 annie-leonards-depressing-presentation-about-all-of-
 our-stuff-unless-youre-ready-to-implement-big-changes/

4 http://www.amazon.co.uk/Whats-Mine-Yours-
 Collaborative-Consumption/dp/B003VIWNEO

5 http://www.carsharing.net/library/Martin-Shaheen-
 Lidicker-TRR-10-3437.pdf

6 http://www.citycarshare.org/pressrelease_01-12-04.do

7 2040 지역 종합 계획 전략 분석(2040 Regional Comprehensive
 Plan Strategy Analysis), http://bit.lyci4RHo

8 http://en.wikipedia.org/wiki/Passenger_vehicles_in_the_
 United_States" 'l "Vehicle_and_population_ratios_.28milli
 ons.29_since_1960

9 http://www.zimride.com/zipcar

10 http://shareable.net/blog/seven-ways-that-sharing-can-
 make-you-happy-and-healthy

11 http://shareable.net

12 http://www.life-connected.com

13 http://shareable.net/blog/the-new-sharing-economy

14 http://www.parkatmyhouse.com/uk

15 http://sharezen.com

16 http://www.borrowlenses.com/

17 http://www.chegg.com/

18 http://www.thredup.com/

19 http://www.bagborroworsteal.com/

20 http://www.couchsurfing.org/

21 http://www.airbnb.com/

22 http://en.wikipedia.org/wiki/Coworking

23 http://rentalic.com/

24 http://us.zilok.com

25 http://www.collaborativeconsumption.com

26 http://www.rachelbotsman.com

싱기버스
Thingiverse

인터넷, 공유, 디지털 제작이
어떻게 오픈 소스 하드웨어라는
새로운 흐름을 가능하게 하는가

잭 스미스Zach Smith

**Thingiverse.com은 2008년 10월 말 어느 나른한 토
요일 오후에 시작됐다. 나는 친구인 브레 페티스와 함께
근처 해커스페이스인 NYC 레지스터에서 여느 때처럼
렙랩 기계를 만지작거리면서 3D 프린팅이 일상화되는
날을 꿈꾸고 있었다. 작업을 하면서 원하는 건 무엇이든
만들 수 있게 해주는 3D 프린터가 있다면 어떨지 잡담
을 나눴고, 개인이 인터넷에서 디자인을 내려받은 다음
직접 3D 프린터로 실물로 만들 수 있다면 가장 멋진 일
일 것이라는 결론에 이르렀다.**

그러고는 그런 미래는 어떤 모습일지 떠올려보았다. 헬
로월드 슬쩍 구글 검색을 해보았더니 인터넷에 있는 거
의 모든 3D 모델 저장소가 유료라는 걸 알게 되었다.
정말 오싹할 정도로 충격적이었다. 자유 소프트웨
어 기술이 하드웨어에 적용됨에 따라 가능해진 디지
털 제조의 미래가 이제 엄청난 유통 비용으로부터 우
리를 해방시켜줄 거라고 믿었기 때문이다. 말보다 행
동을 추구하는 사람으로서, 우리 둘은 우리가 원하는
미래의 모습을 반영한 사이트 제작에 착수했다.

싱기버스 공동체 는 처음부터 사람들이 물리적 사물을
위한 디지털 디자인을 자유롭게 공유하는 공간으로
개발됐다. 우리는 싱기버스를 되도록 많은 사람을 아
우르는 곳으로 만들었다. 현실의 물리적 사물을 위한

디자인이기만 하다면 무엇이든, 거의 모든 디지털 파일을 올릴 수 있게 할 계획이다. 사실 싱기버스 웹사이트의 초기 디자인 대부분은 레이저 커팅용 벡터 드로잉으로 이루어져 있다. 이후 이를 확장해 3D 모델, 전자공학, CNC 장비용 디자인까지 지원했다.

프레임워크를 대강 만들고 난 뒤 오픈 디자인과 협업을 촉진하기 위한 기능을 추가했다. 첫 단계는 사용자들이 업로드한 파일에 적용하고자 하는 라이선스를 아주 명확하게 표시할 수 있게 해주는 라이선스 시스템이었다. 디자이너들은 크리에이티브커먼즈 크리에이티브커먼즈, GPL, LGPL, BSD, 퍼블릭 도메인 등 많은 라이선스 가운데 선택할 수 있었다. 심지어 웹페이지 자체에 메타데이터로 라이선스를 적용할 수도 있다. 또 사람들이 어떤 디자인에 대한 수정판을 업로드할 수 있게 해주는 개작 시스템을 포함시켜 협업 공동창작 을 촉진하고자 했다. 이 기능은 특히 큰 호응을 얻었는데, 수정된 디자인에 쉽게 원저작자를 표시할 수 있고 모든 파생된 개작을 트리 구조로 모아 볼 수 있기 때문이었다. 이는 디자이너뿐 아니라 이미 공개된 디자인을 개선하고자 하는 이들에게도 좋은 기능이었다. 디자이너는 최초의 디자인에 대한 공을 인정받고, 사용자는 최신 디자인을 쉽게 찾을 수 있었다.

그 결과, 싱기버스에는 이제 4,000개의 오픈 소스 모든것을개방하다 사물이 공유되어 있다. 활발한 사용자 수가 5,000명이 넘고 모든 디자인 파일의 다운로드 수가 거의 100만 건에 이른다. 또한 매우 다양한 오픈 소스 하드웨어 프로젝트를 볼 수 있는 공간이 되었다. 싱기버스에서는 오픈 소스 병따개, 조각상, 로봇, 장난감, 도구, 심지어 3D 프린터까지 다운로드할 수 있다. 재생산 인터넷상에서 가장 큰 오픈 소스 하드웨어 저장소이자 내 것을 세상과 나눌 수 있는 멋진 곳이다.

→ http://www.thingiverse.com

아이데오와 오픈아이데오
IDEO & OPENIDEO.COM

협업을 통한 사회적 문제 해결

톰 흄Tom Hulme

훌륭한 혁신은 광범위한 협업을 필요로 한다. 이런 상관관계를 가장 잘 보여주는 증거가 산업혁명기에 일어났던 혁신의 폭발적 증가로, 이 시기에 다양한 배경의 사람들이 최초로 도시에서 함께 살아가고 일하기 시작했다. 그때나 지금이나 개인 발명가들이 놀라운 발견을 내놓을 수 있기는 하지만, 세상이 너무나 복잡해지고 있어서 개인이 예전만큼 자주 사회적 규모의 획기적 발전을 이뤄내기는 어려워지고 있다.

다양한 개인들 사이의 광범위한 협업 공동 창작 을 위해서는 모든 사람이 과정과 역할, 동기를 명확히 이해해야 하는데, 문제해결에 시각적 접근법을 취하는 것이 명확한 이해에 도움이 되는 경우가 종종 있다. 이미지와 드로잉은 언어를 초월하고 문화를 넘어선 커뮤니케이션을 가능하게 하기 때문이다.

새로운 협업 방식

아이데오에서는 혁신과 협업이 밀접히 연관되어 있다고 생각해왔다. 고객과 일할 때 그들은 보통 디자인 연구와 테스트에 외부 전문가와 소비자를 참여시킨다. 최근 몇 년 전부터는 디지털 동영상에서 소셜네트워킹에 이르기까지 새롭게 등장한 기술이 협업을 위한 새로운 도구를 제공한다. 그런 점에서 웹 기반 커뮤니티를 구축하고 온라인에서 시합을 여는 것이 자연스러운 다음 단계인 듯했다. 그런데 모든 기준을 충족하는 플랫폼을 찾지 못하자, 직접 플랫폼을 만들기로 했다.

오픈아이데오는 세계 곳곳의 창의적인 사람들을 한데 모아 사회적 공익을 위해 디자인 문제 소셜 디자인 를 해결하려는 플랫폼으로, 다른 어떤 플랫폼과도 다르다. 참여자들에게 혁신 과정을 세 가지 뚜렷하게 구분되는 단계에 따라 안내하고, 디자인에 기여하도록 장려한다. 또 디자인지수DQ라고 부르는 자동 피드백 도구도 기능으로 제공한다. 특히 DQ는 개인이 기여한 바를 질과 양의 측면에서 인정해준다. 모든 기여, 심지어 다른 사람의 노력에 박수를 쳐주는 것조차 가치 있게 여기고 평가된다.

플랫폼을 개발할 때 특히 초점을 둔 부분은 협업을 가능한 한 장려하는 것이었다. 예를 들어 오픈아이데오에서는 사용자들이 다른 이의 기여를 토대로 활용해 다른 기여를 하도록 한다. 청사진 또 아무리 사소한 것이라 하더라도 모든 종류의 기여에 의견을 달 수 있도록 하고 있다. 이 두 가지 기능은 이미 혁신적인 아이디어의 생산으로 이어지며, 최종 해결책만을 내놓도록 하는 전통적인 폐쇄적 요청 방식에서는 결코 이끌어내지 못했을 아이디어들이다.

오픈아이데오가 출범한 이래 첫 여섯 달 동안 1만 명의 사용자가 네 개의 디자인 도전 과제를 완료했다. 현재까지 아이데오에는 1,500개 이상의 영감과 1,000개 이상의 콘셉트가 모였다. 또 오픈아이데오가 세계에 어떻게 영향을 미치는지를 보여주는 성공 사례도 모으기 시작했다. 그것이야말로 정말 유일하게 의미있는 지표일 것이다.

→ http://openideo.com

(언)리미티드디자인대회
(Un)Limited Design Contest

개방성을 실험하다

마리아 네이쿠Maria Neicu

개방성은 더이상 오픈 소프트웨어의 맥락에서만 인식되지 않는다. 아날로그 세상에서 디지털 방식으로 담을 수 있는, 폭넓게 적용될 수 있는 개념이 되어가고 있다. 디지털 제조라는 새로운 맥락 속에서 소프트웨어 프로그램과 장비에 대한 접근성이 일반에게도 열리면서, 디지털 도구가 이제 사용자의 손에도 쥐어지게 되었다. 개방성의 흐름이 이미 본격적으로 진행되고 있으며, 아직 절정을 향해 부지런히 달려가고 있다.

아마추어들 아마추리시모 도 이제 수공예를 첨단 기술과 결합하는 단계에 뛰어들 준비가 되어 있는 것 같다. 이들은 더이상 전문가들이 무엇이 맞고 틀린지 얘기해주기를 기대하지 않는다. 디자인이 대중에게 개방되고 있는 가운데, '취향을 남다르게 구성하는 것'에 대한 요구가 높은 현실 앞에서 디자이너는 이제 직업의 정당성을 다시 정립해야만 하는 상황이다.[1] 그러나 접근성 자체만으로는 이러한 목표를 달성하기에 충분하지 않다. 접근성은 개방성으로 가는 길의 절반에 불과할 뿐이다. 접근성을 넘어 그 이상의 진전이 이뤄지지 않는다면, '오픈(개방)'은 그저 흔한 미사여구, 모든 것을 개방하라 남용되는 '유행어'에 불과할 뿐이다.[2] 그렇다면 더 나아가려면 무엇이 필요할까? 그 길의 나머지 절반을 채워주는 것은 협업이다. 협업을 통해서만 아마추어가 변화를 만들어낼 기회를 가질 수 있다. 접근성과 협업 공동 창작 이 둘 다 충족될 경우, 아마추어와 전문가가 모두 새로운, 디자인 이상을 생각하는

사고방식에 도달하게 될 것이다. 이런 의미에서의 첫번째 이니셔티브가 (언)리미티드디자인대회 행사 다. 디자인 대회라는 틀을 통해 이 행사는 개방성을 실험실 밖에서 테스트해볼 수 있는 맥락을 제공해준다.

첫째, 이 대회는 접근성을 제공한다. 즉 기회, 도구, 비전문가의 작업에 대한 사회적 인식을 제공해주는 것이다. 아이디어가 있는 사람은 누구나 그 아이디어에 생명을 불어넣을 수 있다. 참여자들이 각자의 주관적 시각에 맞춘 프로토타입을 만드는 것이 장려된다. 디자인이 참여를 장려하는 것이다.

둘째, 이 대회는 디자인을 수공예와 다시 연결한다. 수공예는 더는 물건, 즉 물리적 사물만을 대상으로 하는 작업을 뜻하지 않는다. 이제는 상징, 사람, 네트워크처럼 무형의 가치를 나타내는 것들도 수공예가 다루는 대상이며, 그러한 대상들은 갈수록 지적 자극을 주는 무언가로 인식되기 시작하고 있다. 지식 공예가가 손으로 완성한 작품에 자본이라는 상징이 더해지면서 그 지위가 격상되고 있고, 그럼에 따라 우리 주변의 공예품들에 대해, 그리고 특히 그런 공예품들을 어떻게 다룰 수 있을지에 대한 새로운 인식이 집중되고 있다. 오픈 디자인은 사용하고 구부리고 부러뜨리고 착용하고 소비하고 결국은 버리게 되는 물건과 사람의 관계에 변화를 야기한다. 또 그 물건들의 진정한 가치를 정당하게 평가한다. 한편으로 오픈 디자인은 우리가 세상을 채우고 있는 공예품들에 대해 조상 때부터 전해져온 호기심으로 우리를 다시 데려가기도 하고, 또 다른 한편으로는 우리가 세상과 상호작용하는 방식에서 우리가 갖는 책임을 다시 생각해보도록 환기한다.

셋째, 이 대회는 사람들을 하나로 화합시킨다. '공통의 사고'가 정말로 가능한지를 보기 위한 실험을 하

는 것이다. (언)리미티드디자인대회 ^{행사}는 일종의 방어선이다. 오픈이 한때의 유행어 이상이 될 수 있다는 것, 그리고 협업이 가능하다는 것을 증명하려는 시도다. 그러한 시도를 통해 디자인이라는 직종을 미래 사회의 가치 있는 무언가로 탈바꿈시킨다. (언)리미티드디자인대회에서 보듯, 사물 디자인의 가치는 그 사물이 본래의 한계 범위를 뛰어넘어 확장될 잠재력을 통해 표현되는 것이다. 스크립트가 갖는 '미완성'의 속성이 오픈 디자인의 무형의 가치를 만든다. 청사진 그런 점에서, 원본을 수정해 파생된 2차적 창작물은 무언가를 고친 '교정된' 버전으로 인식되지 않는다. 파생물이 존재한다는 것이 원본이 불완전하거나 불량이라는 뜻이 아니다. 오히려 그 반대다. 다른 사람이 내 디자인 스크립트를 가져다가 뒤섞고 모으고 변형할 때, 그 사람은 가장 큰 칭찬을 하고 있는 것이다. 커뮤니티가 수여하는 상인 셈이다. 즉 내 아이디어가 가치 있다는 것, 그리고 더 발전시킬 만한 가치가 있는 것으로 간주된다는 증거인 것이다. 내 아이디어를 개선함으로써 협업자들이 사실상 그 점을 인증해주고 있는 것이다.

적용과 개선

오픈 디자인에서는, 무언가를 적용하고 개선하는 것이 그것을 존중하는 방식이다. 왜냐하면 시간을 들여서 수정하거나 혁신을 더할 가치가 있는 것에 대해서만 수정이 이루어지기 때문이다. 인간 개개인의 창의력은 제한적이고, 따라서 함께하는 것이 사회기술적 혁신을 위한 전제조건이 된다. 서로 다른 참가자들의 서로 다른 인생사, 사고방식, 지식, 경험이 어우러져 각각의 오픈 디자인 프로젝트를 풍요롭게 한다. 이러한 초기 노력은 시작에 불과하며, 이런 실험이 반복되어야만 한다. 효과적인 협업을 위한 첫 발걸음은 이미 내딛었다. 디자인은 재편의 과정에 완전히 들어섰

으며, 개방성이 그 과정에서 아직 건설 중인 새로운 디자인 문화를 키워나가고 있다.

NOTES

1 Roel Klaassen, Premsela

2 Victor Leurs, Featuring–Amsterdam

(언)리미티드디자인대회
(Un)Limited Design Contest

오픈 디자인 실험

바스 판 아벌Bas van Abel

오픈 디자인은 광범위한 영역을 아우르며, 그 윤곽은 아직 명확히 정의되지 않았다. 때문에 디자이너들이 그 변화 양상을 이해하기가 어렵다. 오픈 디자인을 가장 구체적으로 확인할 수 있는 실험 중 하나가 '(언)리미티드디자인대회'이다. 이는 디자이너들이 무언가를 시도해보고 스스로 그다음에 어떤 일이 벌어지는지 경험하도록 도전 과제를 주는 대회다. 알렉산더 룰켄스Alexander Rulkens(스튜디오루덴스Studio Ludens)[1], 실비 판 데 루 Sylvie van de Loo(셈디자인SEMdesign)[2], 고프 판 베이크Goof van Beek[3]가 대회에서의 경험을 공유했다.

제출된 모든 디자인은 디지털 디자인을 물리적 제품으로 전환하는 디지털 제조 기술로 만들어졌다. 디지털 제조는 디자이너에게 새로운 기회를 많이 제공한다. 전문 디자이너인 실비 반 데 루는 컴퓨터 제어 레이저커터를 사용해 과일 그릇을 만들었다. 재료로는 판지를 잘라 나온 128개의 판지 조각을 사용했다. 다운로드가 능한디자인 가장 처음 생각했던 개념은 점토로 그릇의 프로토타입을 만드는 것이었다. 그런데 한 친구와 함께 컴퓨터에서 3D 드로잉을 그리던 중에, 제품을 디지털로 제조할 수 있는 가능성을 타진해보기 시작했다. 이 작업을 위해 그는 위트레흐트의 팹랩을 찾아갔다.

실비 그전에도 팹랩에 간 적이 있었어요. 하지만 그때는 내 작업에 적용할 가능성은 보지 못했죠. 팹랩은 너무 기술적이라고, 창의적인 접근 방식이 부족하다

고 생각했죠. 이제 저는 기술이 제게 영감을 주는 중요한 원천이라는 걸 깨닫고 있습니다.

실비는 그릇을 기술적인 드로잉 프로그램으로 전환하라는 조언을 받아들였다. 그 프로그램을 이용하면 3D 형태를 지정된 너비의 부분적인 평면들로 나눌 수 있었다. 이러한 접근법을 통해 재료가 다르더라도 동일하게 적용할 수 있는 형태를 만들 수 있고, 이런 형태를 레이저커터로 자르면 된다. 미학: 2D 이는 상당히 기술적인 과정으로, 창작 과정에 중요한 영향을 끼치며 결과물의 최종 형태와 외형을 좌우하는 결정적인 요소 중 하나이기도 했다.

실비 레이저커터 작업은 정말 뜻밖의 경험이었어요. 진짜 멋지지 않아요? 뭐든 가능하다니까요. 2D 레이어에서 3D 레이어 형태를 만들 수도 있어요. 아주 정교하기 때문에 이걸 가지고 진짜 아름다운 형태를 조각할 수도 있고요. 디자이너 자신이 직접 프로토타입 제작 기술을 다루게 되기 때문에 제작 과정이 최종 디자인에 가치 있는 기여를 하게 됩니다. 이 장비로 실험을 해볼 기회를 갖지 못했더라면, 이렇게 명확한 형태와 재료의 선택은 절대 불가능했을 겁니다. 헬로월드

그러나 스튜디오루덴스의 디자이너 알렉산더 룰켄스는 사람들이 디자인 공정과 장비를 활용하는 방법에 아직 많은 개선의 여지가 있다고 생각한다. 건축 알렉산더는 이렇게 말했다. "저는 기술이 줄 수 있는 엄청난 힘을 활용할 수 있도록 인터페이스상의 개선이 이뤄진다면 팹랩이라는 아이디어에 더 긍정적인 효과를 줄 거라고 봅니다." 그는 대회에 제품을 출품하는 대신 모든 사람이 쉽게 자기만의 디자인을 만들 수 있도록 해주는 소프트웨어를 출품했다.

나를 위한 공유

기술에 대한 접근성이 새로운 가능성을 제공한다는 점은 분명하다. 하지만 창작물을 공유하는 것은 디자이너에게 어떤 가능성을 줄까? 구프 반 비크는 2009년 디자인 대회 우승자다. 그의 디자인은 폭넓은 주목을 받았다. "사람들이 어디선가 내 디자인을 보고서는 제게 다가와 말을 걸 때면 참 신납니다. 제 옷이 그 정도 수준의 주목을 받은 것이 정말로 그 디자인이 오픈 디자인이라는 특성 덕분이었던 건지는 잘 모르겠어요. 하지만 연구실 밖의 현실 세계에 처음 소개되는 기회로서는 좋은 출발이었습니다. 한 전시회에 참가해달라는 요청도 받았고요."

대회의 참가 조건이 여기에서 중요한 역할을 했을 수 있다. (언)리미티드 디자인의 조건에 따라 디자인은 디자이너 디자이너 의 사전 동의 없이 공개되고 공유될 수 있었다. 한편으로는 이 덕분에 디자이너들은 자신의 명성을 좀 더 빨리 쌓을 수 있었고, 제품에 관심이 있는 회사가 누굴 찾아가 이야기를 해야 할지 알 수 있게 되었다. 그러나 동시에 이는 다른 사람들이 자신의 디자인을 변경하고 거기서 파생된 디자인을 공개할 수 있도록 허락한다는 걸 뜻한다. 실비는 이렇게 말한다. "좀 무섭기는 하지만, 장점도 있어요. 저로서는 그 그릇은 완성품이고, 누군가 다른 사람이 그 디자인을 가져다가 자기 나름대로 변화를 준다면 정말 멋진 일이라고 생각합니다."

그는 이러한 개방성이 디자이너로 나아가려는 자신의 길을 막거나 자신의 사업적 이해관계를 해칠까 봐 두려워하지 않는다. 디자인을 공유함으로써 그는 제품의 원 디자이너라는 관계를 맺게 된다. 그리고 사실 디자인이 공개적으로 공유되지 않는다 하더라도 디자이너는 여전히 아이디어가 도용될 위험을 늘 안고 있다.

알렉산더는 이것이 단순히 비즈니스적 문제가 아니라고 강조한다. "공유의 중요한 혜택은 내 생각과 디자인 과정에 대한 피드백을 초기에 받을 수 있다는 겁니다. 다른 사람들의 지식과 다른 관점에 대해 열린 자세를 취하는 거죠. 이건 디자이너로서 사회에 유의미한 아이디어를 내기 위해 필요한 태도입니다. 디자인 개선에 대해 열린 자세를 가진다는 건 궁극적으로 일상에서 그 제품을 사용하게 될 사람들에게 더 적합한 디자인이 될 거라는 뜻입니다."

고유 스타일

하지만 디자인 대회 출품작들을 보니, '융합' 영역에 출품된 제품은 세 개에 불과했다. 융합 카테고리는 기존에 출품된 디자인의 재사용과 재해석에 인센티브를 주는 영역이다. 리믹스 실비와 구프 둘 다 특히 대회의 경우, 이것이 한 디자이너를 대표하는 고유 스타일의 중요성과 관련이 있다고 짐작한다. 실비는 이렇게 말한다. "디자이너가 자기 디자인에 대한 영감을 얻기 위해 다른 디자인에서 무언가를 가져다 쓰는 것과 순전히 다른 사람의 디자인에 기초해서 내 디자인을 만드는 것 사이에는 차이가 있습니다. 독창성은 디자이너에게 중요하고, 디자이너들은 자기 디자인에 타인이 기여한 점을 공개적으로 인정하는 데 익숙하지 않습니다. 그렇기 때문에 차라리 무언가 새로운 것을 만들어내는 안전한 길을 택하게 되죠." 구프는 이렇게 덧붙인다. "다른 사람의 작품을 개선하는 것을 도전 과제로 여기지 않는다는 게 이상합니다. 왜냐하면 저는 제 주변에 있는 몇몇 디자인에 정말 손을 대고 싶거든요. 제가 생각하기에 더 낫게 개선될 수 있을 만한 디자인 몇 가지가 이미 머릿속에 있어요." 실비는 이런 태도를 형성하는 데 교육이 중요한 역할을 한다고 생각한다. "학교에서 우리는 독특하고 두드러지는 작품을 만듦으로써 독창성을 갖도록 교육을 받았

습니다. 디자이너 저는 말 그대로 기존 디자인을 가져다가 자기만의 해석을 하거나 덧붙일 수 있는 출발점으로 삼는 사람은 단 한 명도 본 적이 없습니다. 어쩌면 우리는 아직도 우리가 그런 작업을 하기에는 너무 뛰어난 존재라고 여기는 건지 모르겠어요."

알렉산더의 시각은 좀 더 급진적이다. 그는 오픈 디자인이 디자이너의 역할을 근본적으로 바꿔놓을 거라고 본다. "디자이너가 디자인 결정을 내리는 것이 아니라 디자인 결정 과정을 돕는 조력자의 역할을 하는 세상에서는, 디자이너는 더 귀를 기울이기 시작해야 할 것입니다." 디자이너의 고유 스타일이 의미하는 바도 바뀌고 있고, 우리가 그러한 고유 스타일을 다루는 방식도 변화하고 있다. 알렉산더는 이렇게 말한다. "우리는 디자인에 대한 개인의 기여가 측정될 수 있고 개인이 기울인 노력에 대한 공을 적절히 인정받을 수 있는 시스템으로 나아가야만 합니다. 이는 디자이너가 '내 아이디어'라는 생각을 이제는 버려야 한다는 걸 의미합니다."

(언)리미티드디자인대회 행사 의 결과에서 성급히 확실한 결론을 내리기는 아직 어렵다. 하지만 디자이너들이 앞으로 이러한 도전에 참여하게 될 거라는 점은 분명하다. 이런 종류의 실험에서 가장 가치 있는 요소는 이런 실험이 우리가 오픈 디자인의 특정 측면들을 살펴볼 수 있게 해준다는 점이다. 첫 대회의 문제는 여전히 디자이너들이 자기 디자인을 기꺼이 내놓을까 하는 것이었다. 두 번째 대회의 초점은 혼합물이었다. 세 번째 대회의 화두는 아마도 대회 참가자들 사이에서 디자인에 관한 대화를 이끌어내는 것이 될 것이다.

→ http://unlimiteddesigncontest.org

NOTES

1 http://www.studioludens.com
2 http://www.semdesign.nl
3 http://www.goofvanbeek.nl

오픈 리:소스 디자인
Open Re:source Design

물질의 전체 흐름을 시각화하다

소엔케 젤Soenke Zehle

알고리즘적 문화의 시대에, 지속 가능성의 달성이라는 도전에 뛰어드는 디자이너들은 복잡한 생태정치Eco Politics에 대처할 준비가 되어 있어야 한다. 동시에 미적으로 개선될 수 있는 장소들의 지도를 그리려면 우선 물질의 전체 흐름을 시각화하는 것부터 시작해야 한다.

비정부기구에서 실시하는 연구와 유명 진보 언론들의 활발한 활동 덕분에, 사용자들도 자신들이 사는 곳에서 발생하는 모바일 미디어 사용이 다른 어느 곳의 자원 갈등 추세: 자원의 부족 과 관련이 있다는 것을 안다. 재생 가능한 자원으로의 전환에 대한 요구는 새로운 종류의 자원 갈등을 촉발했고, 이런 갈등은 자원 채굴의 조건에 대한 문제라기보다는 국제 무역의 조건을 둘러싼 문제로, 자원 접근성이라는 새로운 지정학적 문제를 발생시킨다. 이런 중요 자원에 대한 독립적인 공급망을 확보하려는 경쟁 속에서 유럽과 미국의 산업계와 정계 지도자는 이제 잠재적인 광산 개발 지역을 환경 보호 구역으로 지정한 것을 후회하고, 자원 자치라는 명목으로 채굴을 재개할 것으로 보인다.

그러나 그런 노력을 아무도 눈치 못 채게 한다는 것은 이제 어려워졌다. 전자공학 분야의 운동가들은 이미 무료 지도화 도구를 사용해 전 세계 공급망을 시각화하고 자원 채굴 분야에서도 투명성이 사실 가능하다는 것을 보여주고 있다. 행동주의 정작 생산 공정에는 거의 바뀐 것이 없으면서 친환경을 추구하는 척만 하

는 것일 수도 있는 기업의 사회적 책임 이니셔티브들 외에 기업들이 자사 공급망에서 실제로 어떤 일이 벌어지고 있는지 감시하는 일을 하청 공급업체에게 떠넘기는 것이 아니라 그 책임을 직접 질 것을 촉구하는 역할을 이러한 지도들이 하고 있다. 복잡한 데이터 시각화는 브랜드 경영이 지식재산 시대의 유일한 기업 책임이라는 주장에 의문을 던진다. 또한 새로운 장치를 만드는 디자이너와 사용자 경험 전략은 지역 환경의 모습을 있는 그대로 보호하기 위해 고군분투하는 토착민과 지역의 수입원을 두고 싸우는 민병대의 상황을 좀 더 친절히 반영할 수 있게 해준다.

새로운 환경 거버넌스 체제와 규제 프레임워크 (WEED, RohS 등)가 마련되어 디자이너들에게도 독성, 사용처, 폐기물 처리 위험 요소 등을 담은 방대한 물질 데이터베이스에 대한 접근권을 주고 있으나, 기업의 참여가 아직 법으로 규정되지는 않은 상황이다. 게다가 이런 물질 목록은 최종 생산물에 포함되어 있는 물질만을 다루고 있어 작업자의 건강과 안전, 공정에서 다루는 물질에 대해 알 권리를 보장하지는 못한다. 그런 데이터베이스의 디자인(및 범위)은 이제 환경정치의 한 영역이 되어, 공급망 데이터의 수집과 통합을 확장하기 위한 디자인 관련 데이터 운동이라는 새로운 브랜드가 탄생하게 되었다.

오픈 소스 디자인

다국적 공급망과 생산망에 적용되는 환경 표준의 효과적 관리를 위해서는 근로자가 자신이 다루는 물질을 알고자 하는 요구가 있음을 어느 정도 인식해야 하며, 이는 잠재적으로 산업 전반에서 근로자와 소비자를 위한 보건 및 안전 표준을 높여야 함을 뜻한다. 그럼에도, 예를 들어 엄청나게 세분화되어 있는 전자 제조 산업에서 소비자의 선택은 아직 진정으로 지속 가

능한 기기로 확대되지는 못하고 있다. 기업 지속 가능성 보고서들에서 보듯, 전자제품 기업들은 전체 공급망과 폐기물 처리망을 통제하기는커녕 어떻게 감시하는지도 전혀 모르고 있으며, 이는 자동차 산업에 비해 훨씬 뒤쳐진 수준이다.

공정 생산 Fair Production에 관심이 있는 소비자들은 '쓰레기가 될 디자인'에 더는 관심이 없는 디자이너의 든든한 지원군이다.[1] 재활용 하지만 사용자 제작 콘텐츠에 대한 열광과 '프로듀서'의 등장에도 소비자-디자이너 연합은 보기 드물다. 브리코랩스Bricolabs 같은 운동 네트워크가 앞장서서 개방성 원칙을 하드웨어 디자인에 적용하면서 사용자가 자신의 창작과 참여 욕구를 창작과 참여의 기술 자체를 디자인하고 생산하는 활동으로 확대할 수 있도록 북돋는 역할을 하고 있다. 이 같은 '오픈 리:소스 디자인'의 추구는 디자이너가 활용할 수 있는 교육자원공개Open Educational Resource, OER 물결의 도움을 받는다. 온라인에서 찾을 수 있는 자료는 디자인과 환경 관련 주제에 대한 온라인 강의계획안에서부터[2] 자유 소프트웨어 디자인 도구와 그런 도구를 독학으로 학습할 수 있는 안내서까지 다양하다.[3]

이런 변화 덕에 디자이너는 윤리와 미학이 벌이는 새로운 갈등의 중심에 놓이게 되었으며, 서로 상충하는 미래와 관점, 지속 가능성의 기간 사이의 절충점을 찾는 중요한 역할을 맡게 되었다. 이론적으로는 디자이너가 중추적 역할을 맡기에 좋은 상황이다. 그러나 동시에 디자이너는 불확실한 보상 말고는 그다지 주는 것도 없이 마냥 창작의 자율성을 칭찬하는, 제각각인 창작 산업의 프레임워크에 사로잡혀 있고, 짧은 제품 주기와 실시간 커뮤니케이션 네트워크가 가지는 변동성 큰 관심 경제의 속성은 지속 가능성에 대한 요구의 잠재적인 파괴적 힘을 제한한다. 하지만 '오픈' 리:소스 디자인은 무엇보다도, 이러한 질문들이 갖는 중요성을 높이기 위한 노력이다.

→ http://co.xmlab.org

NOTES

1 Annie Leonard, The Story of Electronics. http://storyofstuff.org/electronics(2011 년 1 월 15 일 접속)
2 MIT OpenCourseWare (http://ocw.mit.edu), OER Commons (http://www.oercommons.org) 등
3 Floss Manuals (http://en.flossmanuals.net) 등

오한다
Ohanda

오픈 소스 하드웨어와 디자인 얼라이언스

위르겐 노이만Jürgen Neimann

오한다는 오픈 하드웨어와 디자인의 지속 가능한 카피레프트 방식의 공유를 촉진하기 위한 이니셔티브다. 2009년 7월 반프센터Banff Centre에서 열린 그라운딩오픈소스하드웨어Grounding Open Source Hardware에서 시작된 이래, 이 프로젝트는 인증 모델과 등록 방식을 포함하는 오픈 하드웨어 디자인 공유를 위한 서비스 구축을 프로젝트 목표 중 하나로 추구하고 있다. 오한다는 현재 개발이 진행중이며, 그 과정은 개방되어 있다.

아무 카피레프트 라이선스나 사용할 수 없는 이유는

카피레프트 행동주의 의 법적 기초는 카피라이트, 즉 저작권에서 나오는데, 카피레프트는 물리적 세계에 효과적으로 적용하기 어려운 방식이다. 그에 상응하는 것으로 특허가 있지만 하드웨어 특허로 개방을 추구하는 과정은 느리고 비용이 많이 든다. 오한다가 제시하는 해결책은 상표 같은 일종의 마크다. 이 마크를 이용하면 개발자는 오한다를 통해 모든 물리적 기기에 카피레프트 라이선스를 붙일 수 있게 되며, 오한다는 등록 기관의 역할을 하게 될 것이다. 이 마크는 유기농 식품, 공정 무역, 유럽 CE 인증처럼 제품에 표시되는 흔히 볼 수 있는 인증 마크와 비교될 수 있다.

작동 원리

디자이너 디자이너 가 오한다 카피레프트 라이선스를 제품 디자인과 문서에 적용하면 디자인의 자유로운 사용을 제한하지 않으면서 디자인을 공개할 수 있다.

우선 디자이너는 등록 계정(개인 또는 기관)으로 가입하고 고유한 생산자 ID를 받는다. 디자이너가 오한다에 등록을 하면 오한다 마크 이용에 대한 약관에 동의하는 것이다. 이는 디자이너가 사용자에게 4대 자유를 부여하고 자신의 작품을 카피레프트 라이선스 아래 공개한다는 것을 의미한다. 그다음 제품을 등록하고 고유한 제품 ID를 받고 나면 그 제품에 오한다 마크를 적용할 수 있다. 오한다 마크와 고유한 오한다 등록 키OKEY는 기기 사본에 인쇄되거나 새겨지는데, 그러면 문서와 기여자에 대한 링크가 물리적 기기에 늘 따라다니게 되고, 그럼으로써 그 제품이 오픈 소스 하드웨어라는 시각적 증거의 역할을 한다. 제품에 붙어 있는 오한다 등록 키를 이용해 사용자는 제품을 오한다에서 제공하는 웹 기반 서비스를 통해 디자이너, 제품 설명, 디자인 작품, 카피레프트 라이선스로 다시 연결할 수 있다. 4대 자유를 부여받은 사용자는 제품을 더 발전시켜나가거나 청사진 자기 스스로 생산자로 등록하고, 카피레프트 라이선스로 자기 디자인 작품을 공유하고, 제품의 파생물에 기여할 수도 있다.

4대 자유

자유 소프트웨어 정의로부터 가져온 4대 자유가 오한다를 통한 하드웨어 공유의 바탕이다. 각색한 버전은 '프로그램'이라는 용어를 '기기/디자인'으로 바꿔 넣어 만들었다. 이는 오픈 하드웨어 공유의 자유를 설명하는 가장 이해하기 쉬운 방법은 아니겠지만, 적어도 오한다가 표방하는 개방성이 어느 정도인지를 설명해준다. 이 같은 4대 자유를 제품에 연결된 모든 문서에 부여함으로써, 지속 가능한 차원에서 공유가 일어날 수 있다.

자유 0: 어떤 기기/디자인을 바탕으로 물건을 만들고자 하는 경우를 포함한 어떠한 목적을 위해서라도 기기/디자인을 사용할 수 있는 자유. 리믹스

자유 1: 기기의 작동 원리를 연구하고, 이를 자신의 필요에 맞게 변경시킬 수 있는 자유. 이를 위해서는 디자인에 대한 접근성이 선결조건이다. WYS ≠ WYG

자유 2: 기기/디자인 사본을 배포할 수 있는 자유. 공유

자유 3: 기기/디자인을 개선하고 그 개선 사항(및 수정 버전 전체)을 공동체 전체의 이익을 위해서 다시 환원할 수 있는 자유. 이를 위해서는 전체 디자인에 대한 접근성 해킹 디자인 이 선결조건이다.

누구의 소유인가

이상적으로는 누구의 소유도 아니다. 혹은 모든 사람의 소유다. 상표를 등록하려면 법인이 필요하다. 여기서의 법인은 믿을 수 있는, 기존에 있는 비영리 기관, 또는 운영 관리상 투명성을 충분히 갖추고 있어 이러한 공동 자산을 소유해도 문제가 되지 않는 새로운 비영리 기관이어야 한다. 기기를 공유하는 모든 사람들에게 점진적으로 소유권을 배포하는 것이 올바른 방법으로 생각되기는 하지만, 너무 복잡해서 장기적으로 이를 관리하기가 어려울 수 있다. 오한다는 현재 개발이 진행 중이다. 모범 사례를 수용하기 위하여 기존의 인증 모델들을 연구하고 있다. 완성본이 나오기 전까지는 오한다에 형성된 커뮤니티 공동체 에서 법인이나 확정된 등록 상표 없이 활동하게 된다.

→ http://www.ohanda.org

이미 만들어진 물건으로 디자인하기
DIWAMS
이미 만들어진 물건으로 만들기

파울루 하르트만Paulo Hartmann

환경 위기가 그 어느 때보다도 심각한 문제가 되어가면서 생태 가치에 대한 인식이 확산하고 있다. 친환경을 부르짖는 기업 홍보와 마케팅 관행이 넘쳐나면서 '지속 가능성' 같은 유행어가 온갖 캠페인과 산업을 도배하다시피 하고 있다. 이런 거품이 있기는 하지만 그럼에도 환경에 대한 인식이 커지고 있는 최근의 흐름은 매우 흥미로운데, 단순하다는 점에서, 그리고 그 영향으로 여러 재사용 방법들이 등장하고 있다는 점에서 주목할 만하다. DIY도 좋지만, DIWAMS, 즉 '이미 만들어진 물건으로 만들기Do It With Already Made Stuff'가 훨씬 낫지 않은가.

일부 브라질 출신 공동 디자인 선구자들은 꽤 오래전부터 DIWAMS 방법론을 지지해왔다. 아우구스투 신트랑굴루Augusto Cintrangulo가 좋은 예다.[1] 그의 '화산 프로젝트Volcano Project'는 내구성과 지속성이 좋은 포장재를 재활용해 장난감, 악기나 게임 등을 만드는 것인데, 포장재를 쓰레기로 버리는 시기를 늦춰준다. 사용하고 난 포장재를 재활용하는 이 프로젝트는 아이와 어른이 함께 제품을 만드는 방법을 배우는 워크숍도 포함되어 있다. 아우구스투는 훌륭하게 설계된 새로운 제작 공정을 도입해 비행기, 동물, 자동차, 장난감 등 대부분의 제품 조립에 접착제나 도장은 전혀 사용하지 않는다.

아우구스투는 이 혁신적 공정으로 수많은 장난감

을 만들고 방법론을 정립한 뒤, 방쿠 시누오주Banco Sinuoso(휘어진 벤치)²라는 새로운 프로젝트를 시작했다. FSC(산림관리위원회) 승인 목재를 사용하는 가구 제조업체들로부터 남은 MDF 자투리 목재를 가져다가 벤치를 만드는 것이다. 방쿠 시누오주는 최근 프레미우 세나이Prêmio Senai-SP 디자인공모전에서 동상을 수여하고 FIESP(상파울루 기업연합)와 국립산업훈련서비스 상파울루 사무소가 주최한 2010 세나이-SP 디자인 쇼에서 전시되었다. 방쿠 시누오주는 공공장소에서 사용할 수 있도록 모듈형 시스템으로 제작됐다. 모듈은 FSC 승인 목재를 재료로 사용하고, 그 위에 수성 광택제를 칠했다.³

DIWAMS의 개념을 성공적으로 적용하고 있는 다른 브라질 출신 환경 디자이너로 에두아르두 페레이라 지 카르발루Eduardo Pereira de Carvalho가 있다. 그는 2,040개의 페트병을 재활용 재활용 해 보트를 만들어 물에 띄웠다.⁴ 두 디자이너 모두 자신의 프로젝트에서 교육적인 면을 기본적이고 중요한 가치로 보며, 지역사회에서 워크숍과 강의를 자주 열고 있다.

DIY 문화 DIY 와 오픈 소스만 다음 산업혁명을 이끌어갈 흐름은 아니다. DIWAMS 개념리믹스 도 충분히 인정받을 가치가 있다. DIWAMS 디자인은 오늘날 거의 의무적인 기본 원칙이된 재활용 가능한 재료를 만들어낼 뿐 아니라 기존의 재료를 재활용하는 것도 중요하게 여긴다.

NOTES
1 http://www.volcano.tk
http://volcanoecodesign.vilabol.uol.com.br
2 http://www.designenatureza.com.br/catalogo09
3 http://www.principemarcenaria.com.br/Produtoaspx?cod=4-http://premiodesign.sp.senai.br/PDF/catalogo.pdf
4 http://www.projetomegapet.com.br-http://www.treehugger.com/files/2005/09/wip_eduardo_de.php

이케아해커: 램팬
Hackers: The Lampan

'새로운' 디자이너를 위한 기회가
'옛' 디자이너에게 가져온 도전

대니얼 석Daniel Saakes

20세기 초 표준화가 디자인을 제조로부터 성공적으로 분리시키면서 새로운 직종이 생겨났다. 바로 산업 디자이너였다. 산업 디자이너들은 엔지니어링, 인간적 요소, 디자인적 제약, 마케팅 사이에서 절충점을 찾음으로써 대량생산에 맞는 디자인을 만들어낸다. 오늘날 등장한 새로운 제조와 유통 방식이 대량생산의 생산 규모를 효과적으로 줄일 수 있게 되면서 인터넷에서 제품을 소규모로 판매한다거나 심지어 가정에서 나만의 제품을 제작하는 경우까지도 생겨나고 있다.

이러한 현대적 제작과 유통 방식을 통해, 최종 사용자는 디자이너로 참여할 수 있게 되고, 생산자는 직접 거래에 나설 수 있게 될 것이다. 산업 디자이너의 전통적 기술들이 앞으로 근본적으로 변화할 거라는 예상도 결코 과장은 아닐 것이다.

실험을 해보고자 나는 '이케아 해킹'의 형태로 전등을 하나 디자인했다. 해킹디자인 이케아 해커는 이케아 제품의 용도를 변경해 각자의 개인 목적에 맞는 물건으로 재탄생시키는 사람이다. '일상의 창작성'[1]과 대조적으로, 이들은 결과물을 온라인으로 공유한다. 표준 표준 이케아 제품은 전 세계에서 구입할 수 있다는 점 때문에, 해킹된 제품은 전 세계에서 누구나 재생산할 수 있다. 나는 내 전등 디자인을 일상의 지식과 기술을 공유 공유 하는 유명한 사이트인 인스트럭터블스에 공유했다.

내게는 이 디자인을 공유하는 것이 디자인을 만드는 것보다 더 어려운 일이었다. 나는 사용자를 위해서만이 아니라 제작자를 위해서 디자인을 한 것이기도 했다. 나는 재료를 쉽게 얻을 수 있는지, 제작자들이 갖춰야 할 전문성의 수준이 어느 정도인지를 고려하고 싶었고, 재생산 가능성이 최적화될 수 있도록 디자인하는 것을 목표로 삼고자 했다. 예를 들어, 전선을 연결하는 방법으로 가장 안전하면서도 전 세계적으로 어디서나 활용할 수 있는 방법은 무엇일까? WYS ≠ WYG 온라인상에서의 토론과 조명을 만드는 사람들이 올린 댓글들을 읽으면서 나는 내 책임을 실감했다. 품질 보증을 더는 적용받지 못할 걸 알면서도 이를 기꺼이 감수하고 인터넷에서 찾은 조명 디자인을 성공적으로 재생산할 수 있을 거라고 확신한 사람들이 그렇게나 많다는 사실에 놀랐다. DIY한다고 제품을 망가뜨리면 상점에서 환불받을 수도 없기 때문이다. 또 제작자들이 내가 디자인한 그대로 전등을 만들었다는 것도 놀라웠다. 내가 올려놓은 디자인에 대해 새로운 솔루션이나 변경된 디자인이 나오기를 내심 바라기는 했다. 리믹스 하지만 개인제작자들이 디자인을 수정하거나 디자인을 온라인에 공유해야 할 동기가 전혀 없었기 때문일 가능성도 있다.[2]

이케아 해킹은 기존 제품을 수정하는 방식과 비슷하지만 거대 시장 충족을 목표로 하는 것이 탁상제조 방식이다. 이 방식은 타협하지 않고도 전문적으로 생산된 제품을 최종 사용자가 자기 기호에 맞게 조정할 수 있도록 해주는 도구를 제공할 것이다. 다운로드가능한디자인 현재 이런 기술을 공급하는 디자인 소프트웨어는 아직은 전문가의 영역이다. 그 소프트웨어를 최종 사용자의 필요에 맞게 조정하고, 디자인에 자유를 주며, 엔지니어링과 인간적 요소가 반영되도록 하는 것이 해결해야 할 과제다. SketchChair.cc가 이러한 변수

들이 어떻게 통합될 수 있는지를 보여준다. 탁상제조는 사용자 신뢰성을 높이고 그럼으로써 디자이너들이 같은 디자인의 반복 생산과 저렴한 프로토타입 제작을 통해 이익을 얻을 수 있도록 해준다.

따라서 산업 디자이너가 도전에 직면하게 될 분야는 메타 디자인이 될 것이다. 다시 말해 '새로운' 디자이너, 즉 능력을 갖춘 최종 사용자를 위한 디자인을 하는 것이다. 전통적 디자이너들은 자신이 필요로 하고 원하고 바라는 제품을 직접 만드는 디자이너와 개인 제작자가 된 최종 사용자의 창작 활동을 지원하기 위한 도구와 기술을 디자인하게 될 것이다.

→ http://www.ikeahackers.net

NOTES

1 Wakkery, M, 'The Resourcefulness of Everyday Design'. http://www.sfu.ca/~rwakkary/papers/p163-wakkary.pdf
2 Rosner, B, 'Learning from IKEA Hacking: 'I'm Not One to Decoupage a Tabletop and Call It a Day''. http://people.ischool.berkeley.edu/~daniela/research/note1500-rosner.pdf
→ http://www.sketchchair.com
→ http://www.instructables.com/id/Big-lamps-from-Ikea-Lampan-lam

인스트럭터블스 레스토랑
Instructables Restaurant

식당에 적용된 오픈 디자인

아르네 헨드릭스 Arne Hendriks

인스트럭터블스 레스토랑[1]은 세계 최초의 오픈 소스 식당이다. 이곳에서는 음식을 마음에 들어하는 고객에게 요리법을 알려준다. 식당의 의자 등 다른 제품이 너무 맘에 든다면, 그 제품을 직접 만들 수 있는 방법에 대한 설명서를 제공한다.

이곳의 전체 메뉴와 인테리어는 순전히 Instructables.com의 회원이 공유해 온라인에 공개한 오픈 액세스 요리법과 설명에 따라 만들어졌다. Instructables.com은 사용자 공동체 가 자신의 DIY 프로젝트에 대한 자세한 설명을 만들어 공유하는 웹 기반 플랫폼으로, '인스트럭터블스'로 알려져 있다.[3] 식당에 있는 것 중 식당 사장이나 요리사가 디자인한 것은 없다. 온라인에서 디자인을 찾아 만들 뿐이다.

이 식당은 이러한 정보를 콘텐츠, 인테리어 장식, 분위기를 만드는 데 적용하기만 하는 것이 아니라 그런 정보를 전시하고 사람들에게 전달한다. 이곳에서 먹거나 사용하는 모든 것에는 그것을 직접 만드는 방법에 대한 전체 설명서가 함께 제공된다. 인스트럭터블에서 선정되어 식당에 사용되는 작품에 대해서는 디자인을 업로드한 원작자의 포스터나 광고지를 식당에 걸어 작품을 홍보해준다.

오프라인 세계로 들어간 온라인 세계
인스트럭터블스 레스토랑은 이렇게 사람들이 공유한

아이디어들의 온라인 잠재력을 오프라인 현실에서 실현하고, 실현된 아이디어에 대한 소비자의 비판을 수렴한다. 식당이 테스트를 하기도 하고 받기도 하며, 회원들이 서로 작품에 대한 의견을 주고 평가할 수 있는 온라인 평가 시스템을 도입하고 있다. 고객들이 웹사이트를 통해 음식과 인테리어에 대한 평가 의견을 나누도록 장려하고, 의견이 들어오면 곧바로 해당 작품을 업로드한 회원에게 전달된다. 단순한 아이디어 인기 경쟁 같은 것이 아니라, 아이디어와 그 아이디어가 실제로 어떻게 작동되는지를 개선할 수 있는 방법도 제공하고 있다. 비판을 겸허히 수용하는 이 같은 태도는 모든 요리와 제품이 시행착오를 거칠 수 있는 개방된 공간을 만들어주며, 그 과정을 통해 더 나은 결과물로 이어질 수 있도록 하고 있다.

이곳을 찾는 고객은 인스트럭터블 웹사이트에 대해 들어보았거나 글로 접한 일반 대중과 180만 명의 웹사이트 회원이다. 회원 모두 이 식당의 잠재적 작가(라고 쓰고 요리사 또는 디자이너라고 읽는다.)인 셈이다. 그럼으로써 이곳을 아끼고, 심지어 이곳에 자기 이름을 걸고 싶은 욕심이 있는 사람들이 최소 180만 명이 생기게 되는 것이다. 결국 인스트럭터블스 레스토랑의 개념 자체도 하나의 인스트럭터블 작품이 되었다. 누구나 비슷한 레스토랑을 차리거나 레스토랑 개선 제안을 할 수 있다.

→ http://instructablesrestaurant.com

NOTES

1. 인스트럭터블스 레스토랑은 아르네 헨드릭스와 바스 판 아벌이 구상했고, 바그소사이어티와 팹랩암스테르담이 함께 개발했다.

2. 2005년 문을 연 Instructables.com의 설립자는 MIT 출신인 빌헬름으로, 그는 지금도 CEO로 활발한 역할을 하고 있다. 웹사이트에 나와 있는 그의 프로필을 보면 그는 '이해를 통해 기술에 좀 더 쉽게 다가갈 수 있게' 하고자 한다. 그러나 인스트럭터블스의 활발한 온라인 커뮤니티는 단지 개인이 자기 프로젝트를 공유하기만 하는 공간이 아니다. 자기 프로젝트를 올리는 것뿐 아니라 가입자들은 다른 사람의 프로젝트에 의견을 제공하고 개선안을 주기도 하면서 함께 더 나은 결과물을 내올 수 있도록 힘을 합친다. 요리법에서부터 공예품, 가구, 태양전지판에 이르기까지 인스트럭터블스에서는 매우 다양한 프로젝트가 공유되며, 끊임없이 개선되고 있다.

페어폰
Fairphone

시대의 요구에 응하다

옌스 미덜Jens Middel

어느 먼 나라의 심각한 인권 침해를 사람들에게 알리고 싶다고 가정해보자. 그리고 그들이 그 상황에 대해 어떤 행동을 취하도록 설득하고 싶다고 하자. 그리고 냉담한 사람들까지 관심을 갖게 하고 싶다고 해보자. 이 모든 것을 어떻게 해야 할까? 페어폰이 그 답이며, 여기서 오픈 디자인이 핵심적인 역할을 한다.

세계 최초의 공정 휴대폰을 함께 만들고 알리는 것, 그러면서도 오늘날의 아주 뛰어나고 멋진 디자인의 휴대폰과도 쉽게 경쟁할 수 있는 그런 물건을 만드는 것, 이것이 페어폰의 목표다.소셜 디자인 더 정확히는 상호 소통을 바탕으로 하는 이 온라인 커뮤니티 사용자들의 공통된 목표다. 이 커뮤니티에서 전 세계의 사람들이 남녀 구분 없이 자신의 디자인 기술지식, 캠페인 아이디어, 사회적 관심사를 모은다. 공정 휴대전화를 만들기 위해 노력하는 과정에서, 참여자들은 특정 핵심 광물이 필요하다는 것을 깨닫는다. 그리고 휴대전화 제조사들이 사용해온 그런 광물의 출처를 밝히기를 꺼리고 근로 조건이 열악한 아프리카 광산에서 채굴하면서 이를 감추려한다는 사실을 알게 된다.추세: 자원의 부족 페어폰은 프로젝트 참여자들이 여건이 나은 광산을 찾고 휴대전화 제조사가 그런 광산과 계약하도록 촉구하는 노력에 도움이 될 것이다.

상호 소통에 대한 요구

페어폰의 키워드는 '함께'다. 어쨌든 중요한 것은 공동 창작공동 창작 과정에 참여하는 사람들의 커뮤니타다. 이는 기존 방식과 다르다. 참여자들의 위에 누가 무엇을 하는지 누구에게 답변을 하는지 정해주는 사람은 아무도 없다. 이 프로젝트에서 유일하게 하향식 조정 과정이 있을 때는 페어폰에서 특정 디자인과 캠페인 문제를 제시하면서 참여자들에게 해결을 요청할 때뿐이다. 참여자들은 아이디어와 디자인을 선택해서 올리고 다른 참여자들은 이를 기초삼아 다른 아이디어와 디자인을 제시하기 위해 자유롭게 이용할 수 있다. 물론 그들 자신의 아이디어나 디자인도 다른 참여자들을 위한 바탕이 될 수 있다. 페어폰은 상호 공동 창작에 의한 동등하고 개방된 프로젝트다.공동 창작 설립자에 따르면 이것이 바로 그토록 많은 사람들에게 관심을 받는 이유다. 심지어 이상주의적 이니셔티브 참여에 평소에는 무관심한 사람들까지 관심을 보이니 말이다.

자유에 대한 요구

페어폰 프로젝트의 설립자는 문화적 혁신을 위한 창의적 기술을 개발하는 재단인 바그소사이어티, 평등권과 부의 공정한 분배를 위해 싸우는 시민단체인 니차NiZA, 그리고 창의적 커뮤니케이션 개념 및 서체 전문 기업인 셰리프Schrijf다.

설립자들의 기본적인 가정은 이 사회의 모든 사람들이 어느 때보다 개인주의적인지는 모르지만, 그럼에도 본심은 사회적이며 창작 욕구를 지닌 동물이라는 것이다. 사람들은 여전히 어딘가에 속하고 싶어 한다. 다만 스스로 어떤 공동체에 소속되어 언제 어디에 참여하고 단체의 목표에 맞는 개인적 기여를 할 것인지 마음대로 결정하고자 할 뿐이다. 또 참여의 행동이 도전적이기를 바란다. 즉 다른 사람과의 상호작용을 통해 개인적으로 성장하기를 원한다.

정의에 대한 요구

페어폰은 이런 현대적 사고방식을 이용한 프로젝트다. 사람들이 마음대로 자유롭게 드나들 수 있는 인터넷 커뮤니티에서 공동체 공동 프로젝트의 완수를 위해 자신의 창의적 재능을 발휘할 수 있는 여건을 만들고, 디자인과 캠페인 도전 과제들을 온라인에 게시해, 참여자들이 서로의 아이디어에 대해 의견을 주고받으며 다른 사람의 아이디어를 바탕으로 더 발전시키도록 북돋아 참여를 이끈다. 페어폰은 이상주의자들도 관심을 가진다. 페어폰은 기업의 사회적 책임과 투명한 생산 공정에 대해 커져가는 소비자의 요구를 따르기 때문이다. 이 프로젝트의 주요 의미는 최초의 공정 휴대전화의 프로토타입을 만드는 것이 아니다. 그보다 사람을 모으고, 휴대전화 제조사들이 '공정'을 추구하도록 자극하고, 가장 효과적인 방식으로 불공정에 맞서 싸우는 것이다. 함께, 집단으로 말이다.

포노코
Ponoko
분배형 제작 시스템

피터 트록슬러Peter Troxler

포노코는 2007년 테크크런치40TechCrunch40에서 성공작으로 처음 주목을 받았다. 테크크런치40은 샌프란시스코에서 열린 컨퍼런스로 '전 세계에서 가장 주목받는 40대 신생 스타트업'을 600명이 넘는 관객에게 선보이는 자리였다. 이 행사는 크리스 앤더슨, 론 콘웨이, 에스더 다이슨, 카테리나 페이크 등 전문가 패널의 도움을 받아 열렸다. 포노코는 앱투유App2You, 닥스탁Docstoc, 칼투라Kaltura, 트리핏Tripit, 트루탭Trutap, 뷰들Viewdle 등과 함께 40대 스타트업 중 한 곳으로 선정되었다.

포노코는 단연 튀는 사례다. 포노코는 디지털 정보 세계 안에만 안주하지 않고 디지털 세계를 물리적 세계와 연결하겠다는 포부를 갖고 있었다. 사용자들이 포노코 웹사이트에 디자인을 올리고 재료를 선택하면 포노코가 제품이나 부품을 만들어 배송한다. 그리고 사용자가 포노코 전시실에 디자인을 올리면 사람들이 디자인을 보고 구매할 수도 있다. '세계에서 제일 쉬운 제작 시스템'이라는 찬사를 받는 포노코는 배포를 위해 디지털 디자인을 인터넷 기술과 결합하고, 생산 부문은 현지 제조에 의존한다.

뉴질랜드 웰링턴에서 시작한 포노코의 첫 디자이너 커뮤니티 공동체 는 열아홉 명의 엄선된 디자이너로 구성되었다. 2007년 7월 19일 모임에서 스물일곱 개의 디자인이 발표되었는데, 자전거 라이트, 전등갓, 귀금속에서 탁자, 방 칸막이, 체스판, CD꽂이, 예술작품,

유명한 웰링턴 근교 지역인 브루클린의 건축 모델에 이르기까지 다양했다.

테크크런치40 연설 후 채 24시간도 지나지 않아 포노코 웹사이트는 방문클릭수가 100만건을 넘는 기염을 토했다. 포노코라는 이름이 미디어와 기술 관련 블로그를 도배했다. Crunchbase.com에 있는 포노코의 회사 프로필에 어떤 사람은 '모든 사람이 디자이너가 되기를 원한다고 생각한다. 포노코가 그걸 가능하게 해줄 것'이라고 댓글을 달기도 했다. 디렉토리 항목에는 '현재 포노코에 필적할 탈중심적 제조 방식을 취하는 경쟁자는 없다.'라고 쓰여 있었다. 실제로 3D 프린팅 서비스인 셰이프웨이즈 프린팅 도 2008년 2월 18일 월요일에 도메인을 등록했다.

테크크런치40 행사 후 포노코는 발 빠르게 미국 시장으로 진출했다. 포노코의 사용자층은 지금도 주로 미국 시장 중심이다. 이들이 베이 지역, 뉴욕, 오스틴, 필라델피아를 주요 거점으로 활동하고 있다는 사실이 이를 말해준다. 포노코 설립자인 데이브 텐 해브Dave ten Have는 "뉴질랜드에도 우리 사용자가 많지만 대다수 사용자는 미국"이라고 최근 인터뷰에서 인정했다.[1]

설립 초반 포노코의 제조 서비스는 레이저 커팅에 국한되어 있었다. 2009년 포노코는 CNC 라우터 제조사인 숍봇Shopbot과 파트너십을 체결하고 100k 거라지 이니셔티브를 시작한다. 이 이니셔티브는 어떤 2D 디자인이든 전문적으로 커팅할 수 있는 기계공작실 180곳과의 네트워크를 구축한 것이었다. 미학:2D 2010년 9월 이들은 디자인에 전자공학을 더할 수 있도록 스파크펀SparkFun과 협력하고 11월에는 클라우드팹CloudFab과의 협업으로 3D 프린팅을 제공했다.

포노코는 웰링턴에 다섯 명, 오클랜드에 세 명의 정규직 직원을 두고 있다. 이들은 베를린의 포뮬러Formulor, 런던의 레이저랩RazorLAB, 밀라노의 벡토리얼리즘Vectorealism 같은 지역 디자인 스튜디오와 협약을 맺고 있다. 포노코의 사용자 커뮤니티에는 수천 명의 디자이너가 활동하고 있고, 그중 일부 제품은 심지어 상당한 성공을 거두기도 했다. 그러나 데이브 텐 해브는 포노코의 수익성에 대해서는 언급을 피하면서 다만 '아직 불이 켜져 있다'라는 말로 대신했다. 포노코에게 남아 있는 숙제는 '규모 측면에서의 확장'으로, 댄은 '매우 의도적인 반복'의 과정이 다소 있을 것임을 시사했다.

→ http://www.ponoko.com

NOTES

1 MacManus, R, 'From Ideation To Creation: Ponoko's Sci-Fi "Making System"', in ReadWriteWeb, 2010년 9월 28일. http://www.readwriteweb.com/archives/from_science_fiction_concept_to_real_product.php(2010년 10월 4일 접속)

프리칭
Fritzing

아이디어의 교환을 위한 공통어

안드레 크뇌리그 Andre Knorig
조너선 코헨 Jonathan Cohen
레토 웨타치 Reto Wettach

프리칭은 디자이너, 예술가, 아마추어(비개발자) 들이 인터랙티브 전자기기를 이용해 창작 활동을 할 수 있도록 지원하는 오픈 소스 프로젝트다. 컴퓨터 프로세싱 능력이 데스크톱에서 '클라우드' 방식으로 옮겨가면서, 이러한 자원을 세계 곳곳의 공작자들이 이용할 수 있도록 만드는 것이 유용하고 중요해지고 있다.

원래 연구 프로젝트로 시작한 프리칭은 현재 1만 명이 넘는 사람들이 전자 프로토타입을 문서화하고, 그 프로토타입을 다른 사람과 공유하고, 전자공학 수업을 하고, 전문 제작용 PCB 레이아웃을 만드는 등 다양한 용도로 활발히 활용하고 있다.

프리칭이 디자인에 기여하는 것 중 가장 중요한 역할은 디자인 작업자가 아이디어를 문서화하고 교환할 수 있는 공통의 익숙한 '언어'를 제공한다는 점이다. 공동체 프리칭에서는 이를 '브레드보드 시각Breadboard View'이라고 부른다. 단순히 개요지만 분명 많은 작업자가 현실 세계에서 작업하는 방식을 브레드보드, 칩, 전선으로 구성된 인식 가능한 소프트웨어 버전으로 만든 것이다. 이런 이미지들은 사진보다 해석이 더 쉽기 때문에 프리칭 스케치는 현재 Arduino.cc나 Instractables.com 같은 사이트와 Fritzing.org의 프로젝트 갤러리에서도 이용된다. 공유

지식의 공유를 촉진하는 것에서 더 나아가 프리칭의 주요 목표 중 하나는 생산을 가능하게 하는 것이다. 전자공학의 경우 이는 인쇄된 회로판을 디자인하고 제조한다는 것을 의미한다. 이는 아직까지는 전문가들만의 영역이었다. 프리칭은 초보자들 아마추리시모 도 막힘없이 브레드보드 스케치를 PCB 디자인으로(필요할 경우 기본 설계 디자인으로) 전환해 그 디자인을 바로 제작소로 보내거나 가정에서 직접 만들 수 있게 해준다. 또 프리칭 자체에서도 제작 서비스를 구축하고 있어, 완료되면 사용자들이 다른 사용자가 만든 디자인을 주문하는 것이 가능해질 예정이다.

프리칭은 모든 측면에서 거의 가장 개방된 서비스다. 소프트웨어 자체도 오픈 소스로 개방형 표준과 파일 형식(SVG, XML)을 사용하며, 다른 개방형 도구(아두이노, 와이어링Wiring, 잉크스케이프Inkscape 등)의 생태계에서도 사용될 수 있고, 온라인 학습 자료들을 통한 오픈 액세스를 제공한다.(CCL 적용)

이러한 토대 위에 프리칭은 기초적 전자공학에서부터 완성된 프로젝트 전체의 모든 문서에 이르기까지 모든 지식의 공개적인 공유를 장려한다. 개방성이 프리칭의 구조에 내재되어 있는 것이다. 소프트웨어에 '공유' 버튼이 있고, 프리칭은 다양한 내보내기 옵션과 온라인 프로젝트 갤러리 기능을 지원한다. 프리칭은 공유가 손쉽고 모든 사람에게 유용하다는 이유만으로도 당연하게 받아들여지는, 그런 문화의 확립을 지향하고 있다.

다른 맥락에서 우리는 프리칭을 생산을 민주화하는 도구로 생각하고 있다. 산업의 도구들을 사람들의 손에 쥐어줌으로써 우리는 기술 미래에 대한 논의를 일반으로 확대할 수 있기를 바란다. 사람들이 산업 공

정의 결과물을 당연하게 받아들여서는 안 된다. 그보다는 자기 물건을 스스로 만듦으로써 우리 문화를 형성하는 중요한 요소로 참여해야만 한다.

→ http://fritzing.org

협업
Co-working

협업적 소비를 위한 디자인

미셸 손Michelle Thorne

20세기는 불행한 고도 소비주의 시대다. 무엇보다 세계는 끝을 향해 달려가고 있고, 그 책임은 만족을 모르는 소비자들인 이 세계의 우리에게 있다. 보편적으로 우리가 사들이는 모든 잡동사니를 처리하는 데는 두 가지 방법이 있다. 버리거나 보관하는 것이다. 그러나 두 가지 방법 모두 쓰레기 매립지가 넘쳐나거나 보관 비용이 붙는 등 나름대로 문제점이 있다.

브루스 스털링Bruce Sterling의 말처럼, 우리는 매 순간 빤한 삶에서 만들어낸 쓰레기를 처리하느라 친구, 공동체, 그리고 자신에게 쓸 소중한 시간을 허비하고 있다. 내가 소유한 것들이 결국 역으로 나를 소유하는 것이다.[1] 그렇다면 이런 암울한 상황에서 어떻게 벗어날 수 있을까? 그런 방법이 있기는 할까? 과연 그런다고 뭐가 변하기는 할까? `행동주의` 그나마 이 시대에 유리한 점이 한 가지 있다면, 바로 네트워크의 힘이다.

우리는 네트워크를 활용할 수 있다. 이전 세대와 달리 우리는 네트워크 기술 덕에 기반 구조를 더 쉽게 주고받고, 각자의 지역에서 효율적으로 물건을 사고 만들고 협업할 수 있다. 더 영리하게 물건을 사고, 더 효율적으로 공유할 수 있으며, 온라인이나 오프라인 네트워크를 활용해 쓰레기를 줄이고 경제와 환경을 개선하고 돈도 아끼고 심지어 즐기며 그 과정에서 친구를 사귈 수도 있다. `공동체`

이것이 협업적 소비다

예를 들어 협업 공간을 생각해보자. 책상 하나를 빌려 나 같은 디지털 유목민과 함께 사무 기반 구조를 공유할 수 있다. 공간을 실제로 운영하는 사람들 말고는 아무도 그 설비를 소유할 필요가 없고, 심지어 운영자들도 다른 회사의 설비를 대여할 수 있다. 협업 공간의 큰 장점은 이런 자원의 공유를 쉽고 매력적으로 만들고, 그럼으로써 공간의 모든 작업자들에게 더 효율적이고 재미있고 사회적인 것으로 만들어준다는 것이다.

다른 종류의 자원에 대해 생각해보자. 이사하는 데 굳이 내 이삿짐 트럭이 필요할까? 그런 사람은 많지 않을 것이다. 베를린의 이삿짐 트럭 대여 회사인 로벤&빈체스Robben&Wientjes 같은 서비스는 이런 이유로 성공할 수 있었다. 미국의 자동차 공유 서비스인 집카Zipcar나 에어비앤비Airbnb, 카우치서핑Couchsurfing 같은 플랫폼도 여기에 해당하며 반바이크Bahn Bikes, 미트파겔레겐하이트 Mitfahrgelegenheit, 네이버굿즈NeighborGoods 같은 물건 공유 사이트도 마찬가지다.[2] 현재 쏟아지는 수많은 웹사이트들은 물건과 서비스를 더 쉽게 찾고, 공유할 수 있게 해준다. 더 유연하고 빠르게, 사회적 방식으로. 공유

또 다른 예로 '공동 가정용 드릴'이 있다. 집에 드릴이 있는가? 있다면 마지막으로 언제 썼는지 기억나는가? 평균적인 가정용 드릴이 수명이 다할 때까지 모두 합쳐봐야 겨우 5분에서 10분 정도 사용된다는 걸 알고 있는가? 기껏해야 구멍을 스무 개 정도 뚫을 시간이다. 고작 그 정도 쓰려고 물건을 사서 유지하고 관리하는 게 과연 효율적일까? 하는 일 없이 대부분의 시간을 선반 위에 자리만 차지하고 있는 대신, 필요한 사람에게 돈을 받거나 또는 무료로 빌려줌으로써 가치를 창출하는 것은 어떤가?

가정용 드릴이나 이삿짐 트럭, 방문하는 도시의 자전거 같은 물건은 굳이 소유할 필요는 없는 것들이다. 대신 그런 물건들을 이용할 수 있다면 그게 더 낫지 않을까? 사용할 수 있는 권리가 소유권보다 더 중요하지 않을까? 협업적 소비의 세기인 현 시대가 추구하는 기조는 바로 이것이다. 사회 전체의 부는 물건의 소유가 아니라 사용에 있다.[3]

디자인의 과제

협업적 소비를 위해서는 몇 가지 디자인 과제가 있다.

개방된 레이어 구축 주요 구성 요소 간의 상호 호환성에 대해 생각해보자. 여러 제품들 간의 리믹스, 수정, 개선을 가능하게 하려면 어떻게 개방형 표준을 사용할 수 있을까? 리믹스 자동차, 전선, 콘센트, 커넥터, 조인트, 축 등이 최대한 맞춤화되고 다양한 용도로 사용될 수 있도록 개방형 층위가 어떻게 적용될 수 있을까?

개별 단위Module 방식 구축 마찬가지로, 공유된 사물은 쉽게 수리하고 수정할 수 있어야 한다. 수리 휴대전화에 흠집이 났다고 통째로 버려서는 안 될 것이다. 개별 단위 방식을 구축한다는 건 생산성 촉진을 뜻한다.

사용을 통한 부가가치의 창출 이것이 가장 강력한 디자인의 도전 과제 중 하나라고 생각한다. 사용할수록 가치가 떨어지는 것이 아니라 오히려 사용함으로써 더 개선되는 사물을 생각해보자. 한 가지 예가 야구 글러브다. 글러브를 처음 사면 너무 뻣뻣해서 공을 잡기가 힘들지만 사용하면서 시간이 지날수록 부드러워지고 더 좋은 물건이 된다. 이건 단지 물리적 차원에서의 얘기에 불과하다. 데이터 차원에서의 부가가치는 어떤가? 물건이 더 많이 사용될수록 사용 행태로부터 어떻게 학습을 할 수 있는지를 생각해보자. 더

많은 데이터 점수를 모으는 식으로 말이다. 혹은 책의 여백에 써넣은 글이나 리뷰, 사실 확인처럼 사용자가 메타데이터Metadata에 기여하는 경우도 있다.

공유된 사물의 개인화 SIM 카드를 여러 개 꽂을 수 있는 휴대전화에 익숙한가? 여러 사람이 한 휴대전화를 사용하는 아프리카 같은 곳에서는 매우 흔한 일이다. 각자 자기 SIM 카드를 꽂으면 자신의 모든 주소록과 개인 설정을 쓸 수 있다. 개인 설정은 기기별이 아닌 사용자별로 저장된다. 이를 다른 기기나 서비스에 적용할 수 있지 않을까? 자동차, 프린터, 냉장고, 커피머신, 심지어 드릴에도.

도서관 다각화 도서관은 책만을 위한 공간이 아니다. 상업적 용도나 공동체 활동을 위한 것, 또는 자원을 모으는 다른 방법들을 생각해보자. 공구 도서관 혹은 전자기기, 요리 기구, 이삿짐 상자, 장신구나 액세서리, 축제용 장식품, 장난감이든 뭐든지 말이다. 청사진 도서관은 엄청난 잠재력이 있다. 많은 사업의 기회와 창의적이고 모험적인 사람들이 풀어야 할 과제가 존재한다.

틀 깨기 쓰레기 더미를 위해 디자인하지 말라. 재활용 20세기 고도 소비주의를 위한 디자인을 하지 말자. 지속되고 공유되고 미래에 협업적 소비의 일부가 될 물건을 위한 디자인을 하자.

→ http://coworking.com

NOTES

1 *Fight Club*, Dir. David Fincher. Perf. Brad Pitt. Fox 2000 Pictures, 1999.

2 Botsman, R and Rogers, R, *What's Mine is Yours: The Rise of Collaborative Consumption*. Harper Business: New York, 2010

3 Aristotle, *Rhetoric*, Book I, Chapter 5, 1361a, trans. W. Rhys Roberts. Princeton University Press: Princeton 1984, http://www2.iastate.edu/~honeyl/Rhetoric/rhet1-5.html (2010년 1월 14일 접속)

I'M FEELING OPEN

찾아보기

001 복잡한 구조 제작

002 혼자 하지 마세요!

003 당신에게 필요한 것은 메이커와 플립 차트입니다!

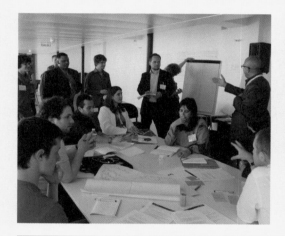

004 항상 공동 작업하는 아이들

005 바캠프: 사용자가 만드는 컨퍼런스인 '언컨퍼런스'

006 새로운 작업 단위 '신단웨이': 프리랜서를 위한 자유 공간

007 이 책은 처음부터 협업으로 만들어졌다.

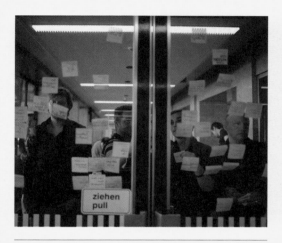

008 JSF: 공동 창작이 항상 좋기만 한 것은 아니다.

009 공동 창작이 의미 없다고 생각하는 이들을 위해

010 공동 창작은 음악 연주와 같다.

공동 창작

고대의 공동체 예술은 공동 창작이 아니었던가? 농부들은 공유지를 공동 창작으로 경작하지 않았던가? 대량생산이 공동 창작의 정신을 앗아가버린 걸까? 디지털 혁명이 공동 창작의 욕구를 되살렸을까? 공동 창작이 세상을 더 나은 곳으로 바꿔줄 잠재력을 갖고 있을까? 광부들은 공동 창작을 할까? 은행가들은? 공동 창작은 사람들이 자신의 삶과 자신의 환경을 디자인할 수 있는 능력을 되찾기 위한 수단이다. 이 책은 공동 창작이 되도록 다양한 삶의 영역으로 퍼져나갈 수 있도록 하라는, 협업적 방식을 권한다.

011 농부들은 공유지를 공동 경작 했을까?

012 instructables.com

공동체

공동체는 소비자의 정반대일지 모른다. 소비자는 개별적 독립체로서 자신을 위한 모든 것을 대량 생산을 통해 얻는 반면, 공동체는 행동을 취하고 더 의식적으로 선택한다. 집단은 개인에 비해 더 쉽게 자유로워지고, 인터넷은 이를 위한 강력한 촉매제 역할을 한다. 이런 네트워크의 등장 이래, 커뮤니티는 그 수와 다양성 측면에서 좋든 싫든 폭발적으로 확대되었다. 온라인 공동체의 상업화는 오프라인 커뮤니티의 부흥으로 이어진다. 함께 요리하는 것도 중요한 공동체를 구성할 수 있다.

013 인스트럭터블스: 이케아 대형 조명 – 대니얼 석

014 인스트럭터블스: 55 갤런 통을 재활용한 의자 – 멍키브래드

015 커뮤니티 수프

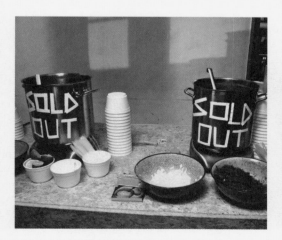

016 대중이 참여하는 치즈 케이크 공모전

017 팹6의 인스트럭터블스 레스토랑

018 인스트럭터블스 레스토랑: 시설

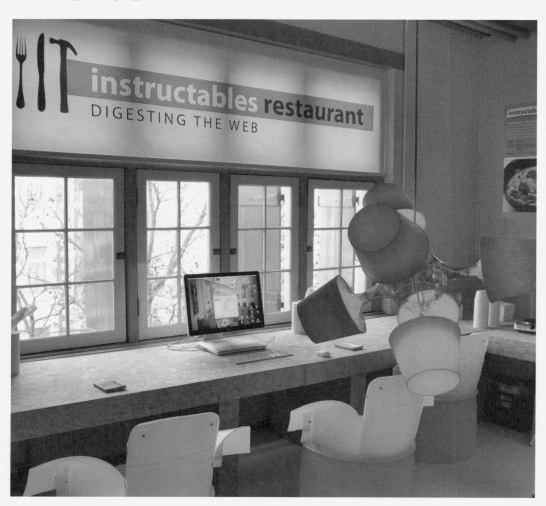

019 아이콘 공유 – 알렉스 왕

공유

공유를 기본으로 한다는 것이 과연 위키리크스가 수주 동안 혼란을 일으킬 수 있는 글로벌 사회에 어떤 의미가 있을까? 모든 사람이 개인의 일거수 일투족을 쫓을 수 있다면 어떨까? 빅브라더는 그 즉시 감시 능력을 잃게 될 테고, 많은 지식 재산이 손실될 것이다. 혁신은 여전히 일어날까? 공동 창작이라는 바벨탑의 세상에서 개인은 서로를 찾을 수 있고, 또 길을 잃게 될까? 우리는 모른다. 하지만 우리가 전 세계적 개방 실험을 진지하게 여긴다면, 이제 답을 찾을 때다. 이 노력 자체를 공유하자.

020 점의 연결: 봉주르 네트워킹(애플)

021 점의 연결: 프레임스바이메일을 사용해 아이콘 공유

022 공유를 위한 첫 번째 조건: 공유 가능한 엠블럼 → 261쪽

023 아이콘의 공유: 지두

024 페이스북 공유 버튼

025 플리커 공유 버튼 → 179쪽

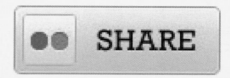

026 구글 학생 포털 EPBS 로고 공유

027 팝랩 로고 → 46쪽

028 아마존 공유 아이콘

029 모바일폰 클리코바 공유 아이콘

032 최후의 분산 기계: 인터넷(2009년 8월 3일 맵핑)

033 하루 24시간 언제 어디서나 온라인

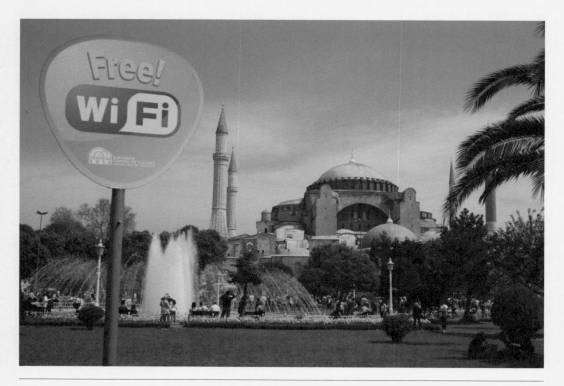

034 정면에서 호감으로 얼굴을 맞대고 → 214쪽

035 집은 내 노트북을 연결하는 곳이다.

036 분산: 부족화(버닝맨 페스티벌, 미국)

037 모바일 개인 보도의 세계화

네트워크 사회

네트워크 사회에서 정보는 빛의 속도로 이동한다. 네트워크 사회에서는 더 이상 누구도 온라인을 벗어날 수 없다. 네트워크 사회에서는 공공과 민간의 경계가 흐려져 혁신이 산업으로부터 나오는지, 가정에서 나오는지 불분명해진다. 일 대 일에서 다 대 다에 이르는 모든 스펙트럼을 인간, 기계 할 것 없이 모든 차원에서 완전히 활용할 것이다. 지금껏 그래왔듯 메시지는 앞으로도 네트워크를 통해 전달될 것이다. 다만 앞으로는 사물 또한 마찬가지일 것이다.

038 트위터의 팔로잉 데이터 시각화

040 숄의 레이저커트 패턴

041 '마술 상자' 프로젝트로 만든 레이저커트 선글래스 – 스튜디오 루덴스
→ 267쪽

042 과일 그릇 128 – 실비 반데 루

043 128가지 레이저커트 조각으로 만든 과일 그릇

다운로드 가능한 디자인

예전에는 파이럿베이가 악명 높은 P2P 파일 공유 서비스로 메르세데스, 애플, 구찌 같은 글로벌 브랜드 제품의 불법 CAD 파일을 교환하는 데 사용되었다. 이런 파일은 각 가정의 3D 전자 레인지를 사용해 가정의 자동차 부품, PC, 의류를 만드는 것으로 대체되었다. 그런데 세계 정부가 이 같은 3D 프린트를 위한 재료에 높은 세금을 부과하면서 다시 합법화되었다. 이것이 미래가 된다면, 다시 말해 디지털 파일이 너무 쉽게 배포되고 물리적 제품으로 만들어지게 될 경우 우리의 미래, 후기 산업 시대는 어떤 모습이 될까?

044 '마술 상자' 프로젝트로 만든 나무 상자

대량 맞춤생산

오픈 디자인, 해킹, 공유, 공동 창작은 정말로 유행이 되면서 기업과 광고 회사에서 가치 있는 개념이 되고 있다. 그 특징을 잘 보여주는 것이 스포츠 의류의 대량 맞춤생산이다. 선두주자인 나이키는 1999년 '나이키 ID'라는 서비스 캠페인을 시작했다. 아무것도 없는 디자인을 주고 누구든 원하는 대로 채워 넣을 수 있도록 하는 서비스였다. 이는 동시에 스포츠 의류 회사를 고객으로 하는 광고 회사의 크라우드소싱 방식의 시장 조사이기도 했다. 그런 회사가 운영하는 공장에서 노동을 착취당하는 평균 열입곱 살짜리 아시아 노동자는 이 책을 어떻게 생각할까?

045 나이키 ID 로고

046 모델 선택

047 색상 범위 선택

048 상세한 색상 추가

049 주문

050 Nihilizt

051 Pink Cloud

052 Global Salvation

053 Unite

054 Next Nature

055 Samothrace

056 적청 의자. 헤릿 리트벨트(1918년) – "리트벨트는 의자 제작 매뉴얼을 출판했다." → 142쪽

참조: 이 책의 다른 작품과 다르게 이 작품은 복제가 허용되지 않는다.

057 임시변통의. 토르트 본체(1998년) – "기본적으로 오픈 디자인의 시초가 된 시도였다." → 156쪽

058 요리스 라르만의 안락 의자(2008년)와 뼈대 의자(2006년) – "모두를 위한 오픈 소스 버전을 만드는 것이 나의 목표다." → 146쪽

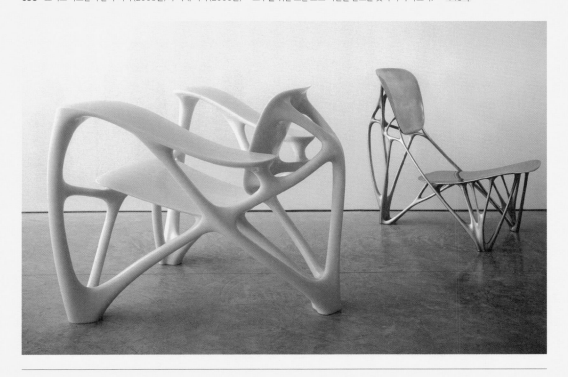

059 로넨 카두신의 해크체어(2009년) – "이 의자에는 갈등이 있다. 분노도 있고." → 129쪽

리믹스

리믹스는 우리의 깊숙한 내면에서 나오는 어떤 것이다. 아이
는 부모의 행동을 리믹스하면서 배운다. 제아무리 참신하다 해
도, 그 무엇과도 비슷한 구석이 하나도 없을 정도로 새로운 건
없다. 서구 세계를 중국과 비교할 때 독창성은 혁신을 가로막는
이상한 장애물로 생각될 수 있다. 리믹스는 엄청난 창작의 원천
이다. 중국에서는 이를 '산자이'라고 부른다. 리믹스 없이 오픈
디자인이 가능했을까? 리믹스 없이 문화가 가능했을까? 재즈
와 케이스 모딩 사이의 차이가 무엇일까?

060 형태는 유희를 따른다: 상하이 테라코타 군대의 휴대 전화기

061 형태는 유희를 따른다: 상하이 푸우 휴대 전화기

062 형태는 유희를 따른다: 상하이 담뱃갑 휴대 전화기

063 샤넬 스타일의 원형통 휴대 전화기

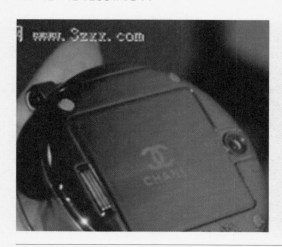

064 샤넬 스타일의 원형통 휴대 전화기

065 슈퍼 사이즈 미: 망원렌즈가 부착된 상하이 휴대 전화기

066 아이팟 스타일 상하이 휴대 전화기

067 추가 기능: 윈도우 98에서 실행되는 상하이 휴대 전화기

068 추가 기능: CCTV를 볼 수 있는 상하이 휴대 전화기 → 267쪽

069 위조가 반문화가 된다.

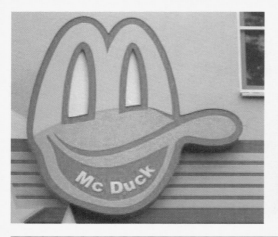

070 위지윅: 주류 브랜드 우리양이의 중국 사무실

모든 것을 개방하다

오픈 소스는 최종 제품 원재료에 대한 접근성을 높이는 작업 방식이다. 어떤 사람은 오픈 소스를 철학으로 생각하기도 하고, 실용적 방법론으로 간주하기도 한다. 어쨌든 '오픈'의 개념이 퍼져간다는 것만은 사실이다. 오픈 소스는 소프트웨어 코딩에서 비롯했지만 많은 다른 영역도 잠재적으로 '오픈'될 수 있는 분야로 여겨진다. 일각에서는 이런 영역이 긴급한 사회적, 경제적, 윤리적 문제를 해결할 수 있다고 주장한다. 또 어떤 것은 놀이와 자극을 위한 것이기도 하다. 개방될 수 있고 또 개방되어야 할 창작의 영역이 너무 많기 때문에, 차라리 무엇을 개방하지 말아야 할지를 정의하는 것이 더 효율적일지 모른다.

071 일반적 형태의 오픈 소스 이니셔티브 로고

072 오픈 하드웨어: 아두이노 우노 마이크로 콘트롤러 보드 → 241쪽

073 프리칭 스케치는 명확해야 한다. → 282쪽

074 오픈 PCR: 취미와 호기심의 분자생물학

075 오픈 소스 도구: DJ 믹서

076 오픈 세대의 선택: 오픈 콜라

077 나는 오픈을 예감한다. → 286쪽

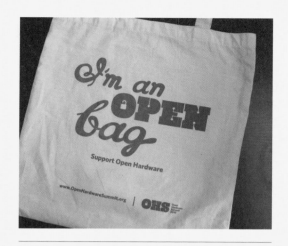

078 오픈 소스 애니메이션 소프트웨어: 블렌더

079 오픈 소스 도박: 심시티의 오픈 소스 조카뻘인 린시티

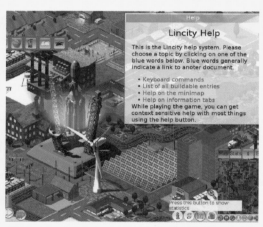

080 오픈 소스 사이언스: 오픈 웨트 웨어

081 오픈 음료: 보레스윌(Vores Øl) 오픈 소스 맥주

082 '나를 깨물어' 사과 – 프로에프 암스테르담 레스토랑

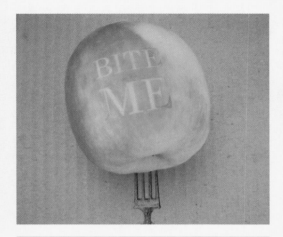

083 박스 창작자 – 다비드 슈너슨

084 고양이 목걸이 – 젤다 보참페트

085 쿠션 조명 – 마니 자마니

086 닭에 각인한 물고기 – 프로에프 암스테르담 레스토랑

087 실험 – 팹랩 바르셀로나

088 모듈식 목걸이 - 포노코 보석 디자인 챌린지 → 280쪽

089 경관 - 팹랩 바르셀로나

090 원피스형 수영복 - 엘리사벳 드룩

091 레이저커트 의상 - 크리스틴 엥켈만

092 래스터 그래픽 실험

미학: 2D

2D 레이어는 3D 사물의 상당 부분을 차지한다. 모듈식 디자인과 건축이라는 원칙에 기초해 레이저커터는 모든 종류의 복잡한 모델과 커다란 물건의 생산할 수 있게 해준다. 커뮤니티 워크숍을 통해 모든 사람이 이 기술을 접할 수 있다. 레이저커팅 기술은 기발한 재미를 선사해줄 뿐 아니라, 전문적 의료 서비스에 따른 인공 관절 지원이 어려운 지역에서 DIY 인공 관절을 지원한다. 수리경제의 가까운 미래에는 이 같은 기술을 학습하는 것이 우리 모두가 배워야 할 필수 요소가 될지 모른다.

093 3D 프린팅 생성 구조

094 3D 프린팅 생성 구조

095 3D 프린팅 생성 구조

096 3D 프린팅 생성 구조

097 3D 프린팅 생성 구조 → 46쪽

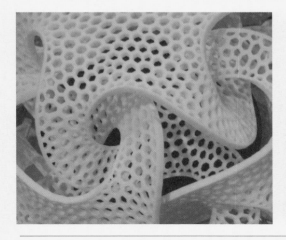

098 3D 프린팅 생성 구조

99 3D 프린팅 생성 구조

100 3D 프린팅 생성 구조

101 유전자 암호를 활용한 생성 알고리즘의 반지 디자인

102 3D 프린팅 생성 구조

103 3D 프린팅 과학 모델→ 260쪽

미학: 3D

생성적 디자인은 종종 CNC 밀링머신과 3D 프린터로 생산되는 프랙털 같은 사물에서 모양을 찾는다. 이 분야에 심취한 열혈 팬뿐 아니라, 단종되어 더 이상 부품을 구할 수 없는 구식 진공청소기의 부품을 교체해야 할 경우에도 유용하다. 3D 프린터는 다른 기계적, 물리적 속성을 갖는 여러 재료로 이루어진 부품과 조립품을 단일 공정을 통해 프린트할 수 있다. 3D 프린팅 기술은 나름대로 고유한 미학을 만들어내며, 어떤 면에서 플래시, 또는 자수가 처음 등장했을 시절을 떠오르게 한다.

104 1963년: 디자이너로서 올바른 선택을!

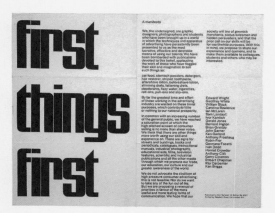

성명

개방성은 아직도 기본적 자세라기보다는 거의 선택에 가깝다. 개방성을 기본으로 할 경우에는 이념적이든 그렇지 않든 지침 같은 것은 필요하지 않다. 반면 이념적인 노력에는 규칙, 행동 강령, 매뉴얼, 법안, 선언, 성명 등이 필요하다. 그런데 이런 것은 대부분 정확하고 유용한 경우가 많고, 때로는 너무 독단적이고 불가지론적이기도 하다. 가끔은 정말 웃긴 경우도 있다. 전 세계 어디서나 클릭 한 번으로 디자인을 물건으로 만들 수 있게 해준 디지털 공유라는 혁명처럼 혁명의 성명이 기본적 원칙으로 적용된다면 정말 멋지지 않을까?

105 1986년: 양심적 해킹 → 109쪽

106 1998년: 불완전하라!

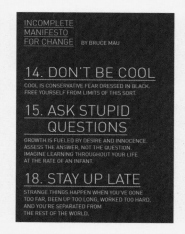

107 2005년: 뭔가 만들어라! → 102쪽

108 2006년: 글자체를 포기하라!

109 당신 자신의 문화를 애도하라!

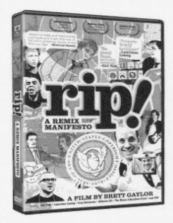

110 명복을 빈다!: 과거는 항상 미래를 통제하려고 한다.

111 2010년: 지금 당장!

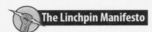

Yes. Now.

I am an artist. • I take initiative • I do the work, not the job. • Without critics, there is no art. • **I am a Linchpin. I am not easily replaced.** • If it's never been done before, even better. • The work is personal, too important to phone in. • The lizard brain is powerless in the face of art. • I make it happen. Every day. • *Every interaction is an opportunity to make a connection.* • The past is gone. It has no power. The future depends on choices I make now. • I own the means of production—the system isn't as important as my contribution to it. • I see the essential truth unclouded by worldview, and that truth drives my decisions. • I lean into the work, not away from it. *Trivial work doesn't require leaning.* • Busywork is too easy. Rule-breaking works better and is worth the effort. • Energy is contagious. The more I put in, the more the world gives back. • It doesn't matter if I'm always right. It matters that *I'm always moving.* • I raise the bar. I know yesterday's innovation is today's standard. • I will not be brainwashed into believing in the status quo. • *Artists don't care about credit. We care about change.* • There is no resistance if I don't allow it to defeat me. • I embrace a lack of structure to find a new path. • I am surprising. (And often surprised.) • I donate energy and risk to the cause. • I turn charisma into leadership. • The work matters. • *Go. Make something happen.*

112 2009년: 재활용을 멈추고 수리를 시작하라! → 283쪽

1. Make your products live longer!
Repairing means taking the opportunity to give your product a second life. Don't ditch it, stitch it! Don't end it, mend it! Repairing is not anti-consumption. It is anti- needlessly throwing things away.

2. Things should be designed so that they can be repaired.
Product designers: Make your products repairable. Share clear, understandable information about DIY repairs.
Consumers: Buy things you know can be repaired, or else find out why they don't exist. Be critical and inquisitive.

3. Repair is not replacement.
Replacement is throwing away the broken bit. This is NOT the kind of repair that we're talking about.

4. What doesn't kill it makes it stronger.
Every time we repair something, we add to its potential, its history, its soul and its inherent beauty.

5. Repairing is a creative challenge.
Making repairs is good for the imagination. Using new techniques, tools and materials ushers in possibility rather than dead ends.

113 게릴라 가드닝: 매뉴얼 페스토

114 2010년: 직접 수리하라!

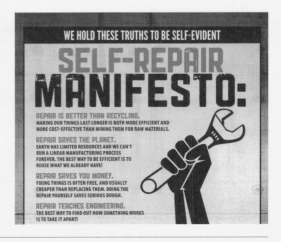

115 글로벌 브랜드: 더 많은 사람들이 생수보다 콜라를 마시게 된다.

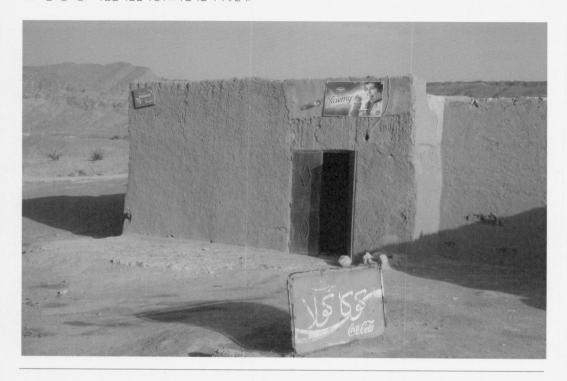

116 이민: 모든 시민이 지구촌에서 평등한 대우를 받는 것은 아니다. → 220쪽

117 값싼 노동력으로 생산되는 단가가 낮은 의류

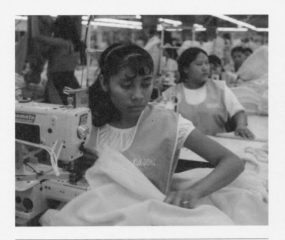

118 글로컬리제이션: 지역적 특성을 반영하는 글로벌 브랜드 → 158쪽

119 전통과 시대적인 영향의 아프간 러그

120 우리 행성의 최초 사진(1972년)

세계화

세계의 소비재 대부분은 중국에서 만들어진다. 반면, 부채 대부분은 미국에서 만들어진다. 고기와 콩 대부분은 남아메리카에서 생산된다. 신자유자본주의가 결국 하나의 통합된 경제로 진정으로 세계화된 세계를 유지할 수 있을까? 단 하나의 시장만 남았을 때 얼마나 자유로워야 자유 시장 경제인 걸까? 바로 그 순간부터 전 지구가 갑자기 협업적, 오픈 디자인과 혁신을 받아들일 수 있을까?

121 신흥 시장의 부흥: 당신은 쇼핑하러 어디로 갑니까?

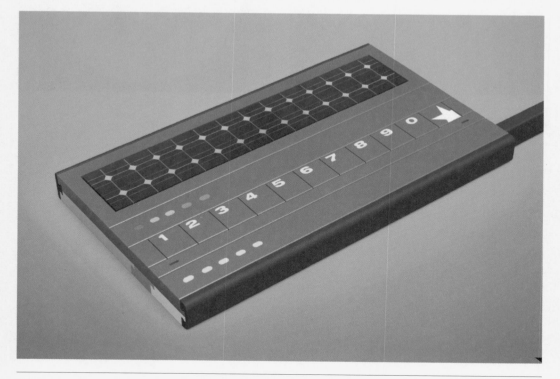

124 50달러 의족: 개발도상국을 위한 저렴한 의족 → 250쪽

125 알루미늄 대신 대나무

126 다른 재료로 시도

127 50달러 의족: 공동의 노력

소셜 디자인

소셜 디자인은 제품에서 서비스에 이르는 다양한 것을 대상으로 사회를 변화시키고 더 나은 세상을 만들기 위해 창작한다. Socialdesignsite.com은 "우리는 세상을 변화시킬 수 없다."라는 슬로건을 내세운다. 이 말로 충분하지 않을까? 디자인은 집단적이고 협업적으로 책임을 지며, 그 해결책은 아름다움을 뛰어넘는 미적 특질을 추구하는 것이다. 모든 상황을 디자인이 가능한 것으로 간주할 경우 개방성은 디자인이 추구하는 사명을 뒷받침하는 자산이자, 그 모든 참여자의 의무를 그대로 반영한다. 소셜 디자인은 보통의 CSR과는 다른 명제다.

128 수리 – 관리 → 242쪽

129 모든 것은 수리할 가치가 있다.

130 플랫폼 21 – 뉴욕에서 수리하기

131 플랫폼 21 – 뉴욕에서 수리하기

132 플랫폼 21 – 수리

133 플랫폼 21 – 수리

134 조부모님은 매일 수리했다. → 283쪽

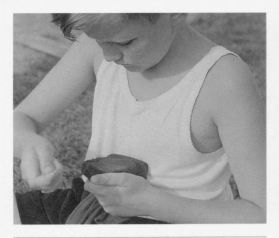

135 인도의 모바일 수리 서비스 → 166쪽

136 골동품 로드쇼: 쓰레기 또는 보물?

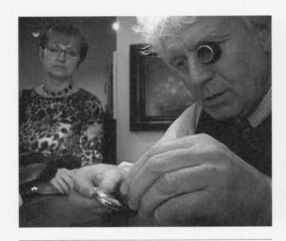

137 우리는 언제 장인에게 전자 기기를 가져갈 것인가?

수리

전 세계적 수리 네트워크는 여전히 변화한다. 수리는 예전에는 지극히 지역에서 벌어지는 활동이었다. 망가진 라디오를 들고 동네 수리점을 찾는 식이었다. 지금은 망가지면 그냥 버린다. 그렇게 버려진 라디오는 분해해서 다른 물건으로 조립해 아시아나 아프리카에 보내지면 다행이다. 예전에는 자동차가 고장 나면 정비소에 맡겼지만, 지금은 벌크선에 실어 나이지리아로 보낸다. 그러나 수리는 재미있을 뿐 아니라 물질성에 관한 관점을 바꾸어 놓는다. 곧 Instructables.com이 Askthemechanic.com을 사들일 것이다.

138 내가 고쳤어요. – 시골 사람의 수리 방식

139 중국 CCTV 쇼 프로그램을 베이징 시민이 패러디한 영상(금지됨)

140 중국 CCTV 쇼 프로그램을 베이징 시민이 패러디한 영상(금지됨)

141 당신을 아이언맨의 토니 스타크로 → 21쪽

142 엘프 귀

143 할머니에게 배우는 나만의 뜨개질

아마추어리시모

전문가와 아마추어 사이의 구분이 이상하지 않은가? 드래그 레이서를 설계하려면 보통 수준 이상의 기술이 필요하다. 아마추어의 참여는 비형식적인 지식도 살아남을 수 있게 하며, 이는 오픈 디자인에서 중요한 힘이다. 얽매이지 않고 즐기는 태도는 쉽게 복잡한 사항을 덜 어렵게 만들어준다. 그런 점에서 이런 태도는 궁극적으로 '아마추어리시모'라고 부를 수 있으며 DIY 문화의 가장 바로크적인 부분을 만드는 요소이기도 하다. 일과 개인적 삶이 점점 더 엮이게 되면서 아마추어리시모는 유튜브라는 엔진을 동력 삼아 혁신적 시장 지배력을 누릴 것이다.

144 케이스 개조: 만화 캐릭터가 된 PC

145 케이스 개조: 장난감 차가 된 PC

146 로보파나틱스: 모바일바 로봇

147 로보파나틱스: 인디비주얼리티봇

148 타이어 튜닝

149 그릴 튜닝

152 분쟁 광물

153 콜탄, 모든 휴대전화의 분쟁 광물

154 멕시코만 재해 후 유출된 기름 (2010년 5월 24일)

155 유전 방화 사건, 쿠웨이트 (1992년) → 261쪽

자원의 부족

자원 고갈에 대한 두려움이 수리경제를 가능하게 하는 원동력
이 되거나 앞으로 원동력이 될 것이며, 사람들 대부분의 삶에
이미 존재하는 수준을 넘어서게 될 것이다. 원료 사용은 전 세
계적으로 다르게 재구성되고 있을 뿐이다. 몇 세기 뒤에는 콜탄
채굴이 무너진 옛 도시의 폐허를 파헤쳐 구식 휴대폰을 찾는 것
을 뜻하게 될 것이다. 모든 개방성은 물질성에서 나오며, 구글
서버실의 평균 전기 소비량은 인구 50만의 도시와 맞먹는다.
여기서 '개방적 채굴'에 대해 아는 사람이 누가 있을까?

156 《내셔널 지오그래픽》의 커버 디자인 (2004년 6월)

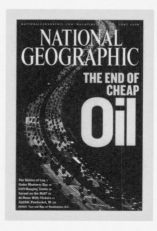

재생산

재생산은 사람들의 접근 가능성을 의미한다. 생산의 재생산은 더욱더 그렇다. 갈수록 특화되는 산업 생산 장비와는 대조적으로, 최근 동등 계층 및 공개 워크숍은 렙랩이나 메이커봇 같은 '자가 복제' 3D 프린터를 갖추고 있다. 이런 기계에 산업 생산에 도전을 다시 일으킬 수 있는 잠재력이 있을까?

157 렙랩의 3D 프린터로 출력한 렙랩 부품

158 렙랩

159 렙랩

160 라티잔 일렉트로닉: 디지털 세라믹 프린팅

161 무한 의자, 디르크 판 데르 코이(2010년)

162 아기 렙랩의 부모 → 255쪽

163 즉시 아이는 최초 손자의 일부가 된다.

164 메이커봇, 합리적인 가격의 오픈 소스 3D 프린터

165 세계에서 가장 큰 전자 폐기물 센터 가운데 하나인 귀유 → 224쪽

166 A모 회사의 기기는 귀유에서 불법적인 결말을 맞았다.

167 전자 폐기물

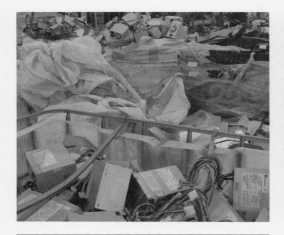

168 재판매를 위해 플라스틱 폐기물을 분해하는 사람

재활용

낭비는 최초의 현대적 유산 가운데 하나다. 몇천 년 전에도 존재했을까? 원료는 고갈되지 않는다. 다만 그 구성이 바뀔 뿐이다. 근처 폐기물 처리장 같이 더 쉽게 얻을 수 있는 곳이 있다면, 그런 곳에서 원료를 채취해야 하는 경우가 있다. 그렇지 않으면 폐기물로 버려지기 전에 '낚아채야' 한다. 이때 해결해야 할 문제는 이미 사용된 재료를 새로운 것처럼 느껴지게 해서 대안적 생산에 대한 수요를 충족하는 것이다. 예상외로 빨리, 프라이탁 같은 업사이클링이 일상이 될 것이다.

169 괴짜 재활용: 조가 만든 레이저 에칭 회로 기판 시계

170 수출용 맥주를 제외한 폐기물: 하이네켄 WOBO병(1963년)

171 왜 WOBO는 성공하지 못했을까?

172 밀레 우주정거장 2012 아키텍튼

173 밀레 우주정거장 부분 → 225쪽

174 트럭 방수포를 재활용한 프라이탁 가방 → 274쪽

175 마르텐 바스: 리트벨트의 지그재그 의자를 재활용하는 것은 잔인하다.

176 ⟨2001, 스페이스 오디세이⟩: 지식 전달

177 지식의 공유: 라스코 동굴 벽화

178 다음 세대로 지식 전달

179 지식의 책

180 파이오니아 플라크: 외계 생명체의 지식 전달 → 61쪽

181 지식의 나무

182 구글 파워

지식

지식 생산은 더 이상 과학만의 독점 영역이 아니다. 최소한 강력히 네트워크화된 지역에서는 버튼 한 번에 많은 정보를 이동시키는 과정이 민주화되었다. 갈수록 정보를 위키백과와 구글 검색을 통해 접한다는 생각이 자연스러워지고, 갈수록 더 많은 '비공식적' 정보가 생산되고 공유된다. 동등 계층, 대안적 지식 생산을 둘러싸고 많은 이니셔티브가 탄생하고 있으며, 지식과 실천을 공유하는 네트워크 커뮤니티가 이를 촉진한다.

183 플람마: 기본적 요구 → 54쪽

184 현 시대 속 오랜 지식

185 이케아 제품으로 불씨 만들기

186 헬무트 스미스의 이케아 부수기

187 목재 전등갓, 청사진→ 107쪽

188 목재 전등갓, 청사진

189 목재 전등갓, 청사진

190 목재 전등갓, 청사진

청사진

청사진은 가장 높은 수준의 기술 명령서에서 설명할 대상을 실제 모습으로 구현한 자료다. 기술적 드로잉과 그 드로잉을 현실화하는 방법에 대한 설명을 합쳐 어떤 것이든 프린터에 보내 밀어넣은 CAD 파일은 그런 역할로 간주될 수 있다. 청사진과 청사진을 활용한 파생물은 오픈 디자인의 중요한 구성 요소가 된다. 청사진은 디자인을 구현될 콘텐츠의 형태로 담아낸 것이다. 이처럼 청사진은 '모두를 위한 청사진'이라는 오픈 디자인 이념을 받아들이는 IP 변호사들에게는 생각해볼 만한 것이다.

191 목재 전등갓

192 목재 전등갓 부분

194 목재 전등갓 부분

195 목재 전등갓 부분

193 목재 전등갓: 오버트레더스–더블유(사진: 욘 반 에크)

196 크라우드소싱의 초기 사례 – 옥스퍼드 사전

크라우드소싱

크라우드소싱은 비정기적으로 만들어지는 커뮤니티가 협업하는 방식, 다시 말해 뿌리줄기 같은 협업 방식이다. 개인이 자발적으로 이미지를 구성하는 픽셀 하나가 되는 것이면서 전체를 만들거나 유지하는 기능을 원격으로 구성하는, DNA 코딩 스트링의 일부를 담당하는 것이다. 네트워크 선물 경제에서는 모든 사람이 잠재적 잠복 세포다. 이런 협업으로 더 강력한 사회적 공유지, 특히 오픈 디자인이 만드는 사회적 기관과 관련된 사회적 공유지가 더욱 자라난다.

197 불후의 한 컷 – 로엘 바우터스(2010년)

198 1만 명의 익명 예술가들이 그린 1,000센트
(http://www.tenthousandcents.com)

199 아마존 인력 시장 – 미캐니컬 터크(https://mturk.com) → 62쪽

Make Money
by working on HITs

HITs - *Human Intelligence Tasks* - are individual tasks that you work on. Find HITs now.

As a Mechanical Turk Worker you:

- Can work from home
- Choose your own work hours
- Get paid for doing good work

Find an interesting task → Work → Earn money

Find HITs Now

200 글로벌 인력 시장의 접속

Get Results
from Mechanical Turk Workers

Ask workers to complete HITs - *Human Intelligence Tasks* - and get results using Mechanical Turk. Get started.

As a Mechanical Turk Requester you:

- Have access to a global, on-demand, 24 x 7 workforce
- Get thousands of HITs completed in minutes
- Pay only when you're satisfied with the results

Fund your account → Load your tasks → Get results

Get Started

201 100만 달러 웹사이트 – 알렉스 튜

202 게릴라 가드닝 → 210쪽

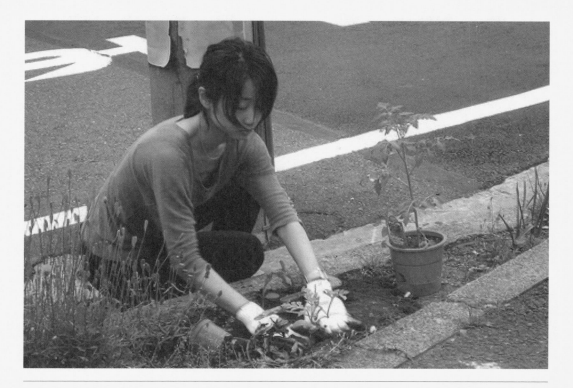

찾아보기

203 크리에이티브커먼즈 라이선스: 퍼블릭 도메인 → 78쪽

204 크리에이티브커먼즈 라이선스: 저작자 표시→ 4쪽

205 크리에이티브커먼즈 라이선스: 비영리(유럽) → 4쪽

206 크리에이티브커먼즈 라이선스: 비영리(일본) → 4쪽

207 크리에이티브커먼즈 라이선스: 비영리(미국) → 4쪽

208 크리에이티브커먼즈 라이선스: 변경 금지 → 78쪽

209 크리에이티브커먼즈 라이선스: 재창작

210 크리에이티브커먼즈 라이선스: 동일 조건 변경 허락 → 4쪽

211 크리에이티브커먼즈 라이선스: 공유

212 크리에이티브커먼즈 라이선스: 제로(퍼블릭 도메인 표기)

크리에이티브커먼즈

크리에이티브커먼즈는 고전적 저작권이 디지털 시대에 만드는 문제점과 기회를 다룬다. 물리적 제작도, 소프트웨어도 아닌 디자인 과정의 모든 단계가 크리에이티브커먼즈 라이선스를 통해 개방된 방식으로 다뤄질 수 있다. 냅킨에 그린 스케치 초안에서 최종 CAD 파일에 이르기까지 콘텐츠로 간주할 수 있는 모든 것을 네 가지 조건을 조합해 만든 여섯 가지 라이선스 가운데 하나를 적용해 공개할 수 있다.

213 로렌스 레식

214 소셜 메시징 플랫폼 템플릿

215 엔터테인먼트 플랫폼 웹사이트 템플릿

216 공동 온라인 백과사전 템플릿

217 소셜 네트워크 웹사이트 템플릿

218 공동 온라인 백과사전 템플릿

219 검색 엔진 템플릿

220 　스웨덴 가구점 웹사이트 템플릿

221 　온라인 서점 템플릿

222 　경매 웹사이트 템플릿

223 　보안 서비스 웹사이트 템플릿

224 　보안 서비스 웹사이트 템플릿

225 　소셜 북마크 웹사이트 템플릿

표준

표준은 언어를 넘어선 커뮤니케이션을 가능하게 한다. 이는 레고가 수익성 있는 사업이 될 수 있는 이유다. 아이들뿐 아니라 디자이너와 해커에게도 좋은 역할을 해왔다. 표준화 전쟁은 순전히 개방 시장 경쟁을 치르느라 엄청난 에너지를 소비하고, 그 결과 소비자는 철마다 새로운 하드웨어를 구입한다. 최소한의 표준화와 최대 수준의 다양성 및 창의성 사이의 적절한 균형점은 어디일까? 오픈 디자인을 공유하고 유지하기 위해, 무엇이 디지털 공동 창작과 분산 방식의 열린 제작 구조를 구성할까?

226 나폴레옹은 1795년 일시적으로 미터법을 중단했다.

227 용지 크기 표준

228 유럽 의회 선거 캠페인

229 표준화 상호작용: 터치 스크린을 위한 제스처 라이브러리

230 쿼티: 새로운 미디어, 살아 남은 오래된 표준

231 1948년 이래 레고 → 101쪽

232 에스페란토어, 배우기 쉽고 정치적으로 중립적인 언어

233 내부 구조의 오픈 디자인 매뉴얼 세부 사항

234 개방형 구조 그리드 – 토마스 롬메 → 252쪽

235 5–20밀리미터 플러그를 개방형 구조에 추가 → 252쪽

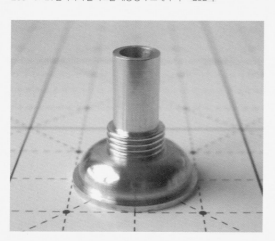

236 개방형 구조의 주방 → 252쪽

237 대나무 자전거 뱀부 세로

238 수제 배터리 조명 → 224쪽

239 폐품으로 만든 보일러

240 자동 햄스터 쳇바퀴

241 네덜란드 최고의 아이디어(TV쇼, SBS6)

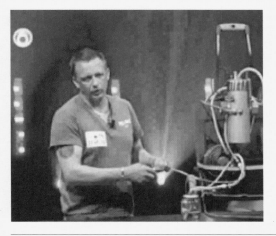

풀뿌리 발명

혁신이 정보 시대의 힘을 통해 퍼지며 도처에서 일어나고 있다. 전 세계적으로 문화적 경계를 뛰어넘어 정보를 확산하고, 비형식적 지식과 공유라는 개념을 활성화한다. 자원 고갈과 재생 가능한 에너지원을 찾아야할 필요성이 커지면서 풀뿌리 발명이 과학과 상업에서 주목받을 것으로 보인다. 풀뿌리 발명은 간단히 표현하면, 필요와 재미를 위한 저렴한 혁신으로 부를 수도 있겠다.

242 개조 전동 휠체어를 위한 접이식 지붕

243 맞춤 보조 숟가락 – 프렌지

244 전 세계의 팹랩 → 54쪽

245 아프가니스탄의 팹파이 무선 네트워크 시험

246 팹랩 보스턴 → 178쪽

247 모바일 팹랩

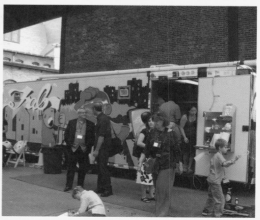

248 초기 구텐베르크 방식 인쇄기 → 74쪽

249 코모도 MPS801 매트릭스 프린터

250 폴라로이드: 당신 손에 즉석 사진기

프린팅

프린팅은 상징을 재생산하는 획기적 방법이다. 사물의 재생산에서는 특히 더 많은 영향력이 있다. 2D와 3D 프린팅은 더 이상 유별난 것이 아니다. 이를 위해 필요한 하드웨어가 소비자 시장에 출시되고, 또 개방형 DIY 산업에서 만들어진다. 이런 DIY 이니셔티브는 저작권과 특허 사무소의 도전에 직면하게 될 수 있다. 이는 개방된, 지속 가능한, 프로슈머 사회가 맞이하게 될 도전이자 기회일 것이다.

251 바이오프린팅: 유기 조직과 뼈 프린팅

252 쾌속 조형기: 데스크톱에서 물건 프린팅 → 152쪽

253 패브리칸으로 뿌린 옷: 프린팅 옷

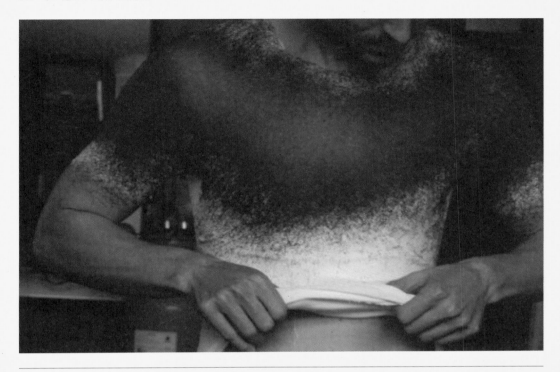

254 필립스의 식품 프린터 프로토타입: 다운로드 레시피와 하루 영양 정보 추가

255 잘린 돌에서 선사시대의 도구로 → 200쪽

256 생명공학: 잘린 채소

257 야후와 모두를 해킹하고 얻는 티셔츠

258 해킹된 도로 표지판

259 메사추세츠공과대학교의 할로윈

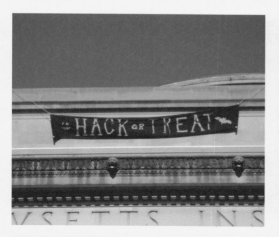

260 인생 게임을 기반으로 한 해커 로고 → 104쪽

261 전자 G.I.조와 바비의 교체, 예스맨

해킹

해킹은 잘 알려진 개념으로, 그 시작은 초기 컴퓨터 시절로 거슬러 올라간다. 해킹은 시스템과 제품을 파악, 이해, 수정하고 개인 맞춤화와 관련된다. 전략으로서의 해킹은 전 세계적 현상이다. 정치(theyesme.org)에서부터 최신 닌텐도 게임 보이에 이르기까지, 많은 것이 해킹의 대상이 될 수 있다. 또 스탠드업 코미디언이 다른 코미디언의 개그를 '해킹'할 수 있을 것이다. 해킹은 인류 역사만큼이나 오래되었다고 말할 수 있다. 물론 이런 이론도 언제든 해킹될 수 있다.

262 구식 게임 보이 안의 신식 게임 보이

263 클래식 맥에서 실행되는 OS X

264 모의 해킹

265 익명

266 시뮬라크르–바스 반 비크

267 플라톤의 태양–대니얼 석

268 올케 볼케–레미&베인하위전

269 스튜디오 플러스의 해킹 조명

270 아스트리드–리세트 하스누트

271 아스트리드–리세트 하스누트

272 재배열된 플랫팩 – 키렌 욘스

273 재배열된 플랫팩 – 키렌 욘스

274 이케아 철제관 – 조 스칸란

275 HEX(이케아 16진수 열쇠 목걸이) – 신시아 해서웨이

해킹 디자인

요제프 보이스의 말을 빌려, 이케아는 한때 '모든 사람이 디자이너'라는 캠페인을 펼치며 알렌 키로 직접 조립하는 소비자들을 찬양했다. 오늘날 소프트웨어 외에도 사람들은 정치, 군사, 요리, DNA, 바비, 그리고 디자인까지 해킹한다. 디자인 해킹은 바로 복제할 수 있는 많은 새로운 제품을 낳을 뿐 아니라, 혁신을 위한 흥미로운 동력이기도 하다. 이는 〈플랫폼21=이케아 해킹〉전에서 볼 수 있었던 해킹에서도 확실히 드러난다. 그뿐 아니라 스티브 워즈니악과 스티브 잡스가 애플을 시작하게 되기까지 영감을 준 '휴대전화 프리킹'을 떠올리게 하기도 한다.

276 비치 가방 – 사라 쿠엥 & 로비스 카푸토 → 21쪽

277 2008년 카피레프트 축제 〈공정해져라, 카피레프트가 돼라〉

278 카피레프트 당원 깃발

279 그리스의 카피레프트

280 창의적 공산주의자

281 인디 미디어의 카피레프트 → 83쪽

282 2006 암스테르담 창의성 국제 회의

283 마드리드 카피레프트 재단

FundaciónCopyLeft

284 납치된 지적재산권

285 아날 저작권

286 저작권 금지 → 116쪽

행동주의

사유 세력이 공유재를 억누른다. 디지털 공공 영역은 공유재의 보호에 대해 이전과는 다른 접근법을 요구하며, 다른 종류의 행동주의를 촉발한다. 반군 세력에게 디지털 네트워크가 있었더라면, 프랑스 혁명은 공산주의 혁명이 되었을지 모른다. 저작권은 혁신을 보호하는 수단인가? 아니면 기업과 소비자 간의 계급 투쟁이 첨예하게 일어나는 새로운 전쟁터로 왜곡된 것일까? 공유지의 비극이 틀렸다는 것을 증명하고, 소비자를 위한 달콤한 꿈에서 깨자. 오늘날 생태적 문제를 생각한다면, 한 사람 한 사람이 모두 운동가다.

287 카피레프트 해적 심볼

294 메이크 아트를 위한 포스터 디자인(프랑스)

295 언제 어디서나 – 메이커 페어

행사

온라인에서 더 많은 시간을 보낼수록, 우리는 서로 직접 만나고 싶어 한다. 기술로 커뮤니케이션이 심화되고, 우리 자신이 심각하기 때문에 커뮤니케이션 역시 심화한다. 점점 더 많은 문화의 중심이 직접적 실천과 과정으로 바뀌면서 표현 양식이 달라진다. 우리는 더 많은 축제와 행사를 통해 협업적, 오픈 디자인을 흥겹게 축하할 필요가 있다. 과거에는 전시와 콘서트에 가곤 했다. 그러나 이제는 우리 자신이 전시이고 공연자이기 때문에, 끊임없이 변화하는 형식과 라인업으로 다양한 모임이 더 빠르게 생겨나고 있다.

296 오픈 디자인 도시 마켓: 창의력과 독창성이 넘나드는

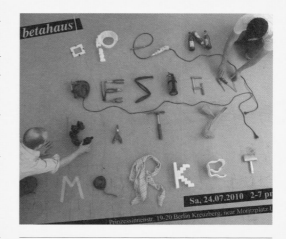

297 벨기에 박람회 오픈 디자인 탐험→ 152쪽

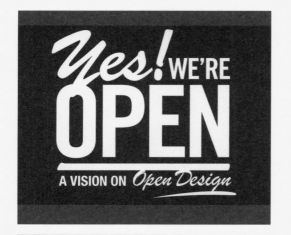

298 탈공업사회 디자인 전시 → 34쪽

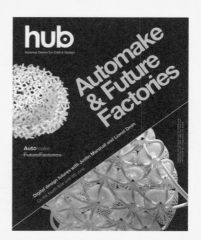

헬로 월드

헬로 월드 프로그램은 전통적으로 C 언어를 시작으로 새로운
컴퓨터 언어를 테스트하는 데 사용되어왔다. 다음 호루라기는
DIY 3D 프린팅의 헬로 월드에 해당하는 것으로, 에버하르트
렌쉬가 처음 디자인했다. 호루라기가 헬로 월드를 대체하게 된
것이다. 오브제로 표현된 커뮤니케이션을 훌륭하게 나타낸 것
이라 볼 수 있다. 헬로 월드와 호루라기가 커뮤니케이션을 상징
한다면, DIY 바이오 프린터의 탄생을 통해서는 또 어떤 상징이
만들어지게 될까? 성대 조직?

299 3D 호루라기 드로잉 – 에버하르트 렌쉬(독일) → 263쪽

300 3D 프린팅 호루라기 – 아누(네덜란드)

301 3D 프린팅 호루라기 – 세바스찬(독일)

302 3D 프린팅 호루라기 – 데이브 메닝어(미국)

303 3D 프린팅 호루라기 – 크리스 팔머(영국)

304 3D 프린팅 호루라기 – 에릭 드 브루인(네덜란드)

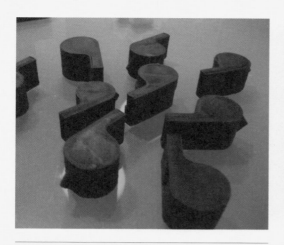

305 3D 프린팅 호루라기 – 브래들리 리그돈(미국)

306 3D 프린팅 호루라기 – BEAK90(미국)

307 3D 프린팅 호루라기 – 시얼트 위니아(네덜란드)

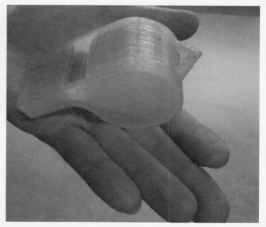

308 3D 프린팅 호루라기 – 후안 곤잘레스(스페인)

309 독일 해커가 3D 프린팅한 네덜란드 경찰 수갑 열쇠 → 90쪽

1980년: 서비스혁명

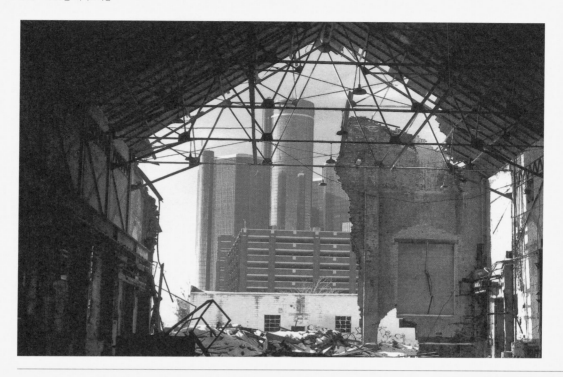

313 1990년: 디지털혁명 → 261쪽

316 예술과 공예 운동

317 이케아 패러디

DIY

우리는 DIY가 기본적으로 당연시된 수천 년 동안의 과거와 앞으로 DIY가 기본이 될 수천 년의 미래와 비교해, DIY가 선택적 방식인 짧은 시기를 살아간다. 지금 이 순간 지구상의 인구 대다수에게는 DIY가 불필요한 단어라는 사실은 말할 것도 없다. 현대의 대량 생산 기술이 DIY라는 용어를 만들어냈듯, 현대의 동등 계층 생산 기술로 이 용어는 다시 사라질지 모른다. 오늘 밤 내 자동차를 직접 접지해보거나, 전자레인지로 가구를 직접 모딩해보는 것은 어떨까.

THE MAKER'S
BILL OF RIGHTS

If you can't open it, you don't own it.

Ease of repair shall be a design ideal, 1
not an afterthought.

2 Screws better than glues.

3 Consumables, like fuses and filters, shall be easy to access.

4 Torx is OK; tamperproof is rarely OK.

5 Batteries shall be replaceable.

6 Special tools are allowed only for darn good reasons.

7 Meaningful and specific parts lists shall be included.

8 Cases shall be easy to open.

9 Components, not entire subassemblies, shall be replaceable.

10 If it snaps shut, it shall snap open.

11 Standard connectors shall have pinouts defined.

12 Docs and drivers shall have permalinks and
shall reside for all perpetuity at archive.org.

13 Circuit boards shall be commented.

14 Profiting by selling expensive special tools is wrong,
and not making special tools available is even worse.

Power from USB is good; power from proprietary power adapters is bad.

15 Schematics shall be included.

16 Metric or standard, not both.

17

Illustrated by James Provost. The Maker's Bill of Rights by Mister Jalopy.

WYS≠WYG

오늘날 자동화된 생산 공정은 너무나 정교해져서 열성적 참여자도 장비의 미세한 부분을 설계하기가 사실상 불가능해졌다. 이는 오픈 디자인이 얼마나 '개방적'일 수 있을지를 제한한다. 예컨대 오픈 하드웨어 프로젝트가 그렇다. 이는 너무 작아서 생산할 수 없기 때문에 아직도 사야만 하는 부품은 무엇이고, 정말로 공개적으로 생산할 수 있는 부품이 무엇인지 묻는다. 새로운 팹 장비가 산업 경쟁에서 승리할까? 생명공학과 전자공학이 합쳐져 프리미엄 하드웨어 공급 업체가 탄생할 때 하드웨어를 키우는 것은 어떨까?

325 아우디 R5 엔진: WYS≠WYG → 109쪽

326 디지털 카메라: WYS≠WYG

327 아이폰: WYS≠WYG

328 DVD: WYS≠WYG

329 개방할 수 없다면, 소유하지 않은 것이다.

330 모두가 엔지니어다.

공동 창작

001 Photo: Andrew Scott
→http://www.flickr.com/photos/afsart
002 'Swell', Design and Photo: Andrew Scott
003 Photo: Waag Society
004 Photo: Jimmy Flink
→http://www.flickr.com/photos/jimmyroq
005 Artwork Barcamp Shanghai 2010 @ Xindanwei,
Author Unknown
006 Photo: Chen Xu / Xindanwei
007 (Un)Limited Design Book Workshop at DMY Berlin.
Photo: Matt Cottam
008 U.S. Air Force, Photo by Senior Airman Julianne
Showalter
009 Read All about Tux, The Penguin:
→http://en.wikipedia.org/wiki/tux
010 Photo: Gerardo Lazzari
011 Thomas Sidney Cooper: 'In the Canterbury Meadows'

공동체

012 Screenshot: http://www.instructables.com
013 Photo: Thijs Janssen
014 Photo: Thijs Janssen
015 Photo: Arne Hendriks
016 Photo: Bas van Abel
017 Photo: Jean Baptiste Labrune
018 Photo: Arne Kuilman

공유

019 Shared…
029

구조

030 Design by Teehan+Lax
→www.teehanlax.com
031 Design by Pavel Macek
→www.matcheck.cz

네트워크 사회

032 Photo: Matt Britt
→http://commons.wikimedia.org
033 Photo: Beate Paland
→http://www.flickr.com/photos/alice_c/4554189742
034 Screenshot

035 Photo: Kevin Mcshane
→http://www.flickr.com/photos/
lobraumeister/4126174862
036 Photo: Christopher Michel
→http://www.flickr.com/photos/
cmichel67/4966958892
037 Still from Amateur Video
→Google Search Entry= 'Neda + Iran'
038 Photo: Yoan Blanc
→http://www.flickr.com/photos/greut/502095764

다운로드 가능한 디자인

039 Photo: Maarten van der Meer
→http://www.maartenvandermeer.nl
040 Photo: Maarten van der Meer
→http://www.toeters.net
041 Photo: Wouter Walmink & Studio:ludens
→http://www.studioludens.com
042 Photo: Norbert Waalboer
→http://www.debestefotograaf.nl
043 Photo: Norbert Waalboer
→http://www.semdesign.nl
044 Photo: Wouter Walmink & Studio:ludens
→http://www.walmink.com

대량 맞춤생산

045 Just Do It: http://www.nikeid.com or Watch It
055 At http://www.flickr.com/groups/nike-id

디자이너

056 Rietveld, Gerrit Thomas *Red Blue Arm Chair*, 1918,
Collection Centraal Museum Utrecht (inv. No 12577)
© Gerritt. H. Rietveld, c/o Pictoright Amsterdam
Photo: Ernst Moritz / CMU
057 Photo: Annabel Elston
→http://wwwtordboontje.com
058 Photo: Joris Laarman Lab
→http://www.jorislaarman.com
059 Photo: Chanan Strauss
→http://www.ronen-kadushin.com

리믹스

060 All These Images are Readily Available
070 In Various Places on the Internet and Believed to be in
Public Domain. Many Thanks to Following Blogs:

http://www.shanzhaiji.cn,http://www.m8cool.com

모든 것을 개방하다

071 'This Image of Simple Geometry is Ineligible for Copyright and Therefore in the Public Domain'
072 Photo: the Arduino Team, Source: http://arduino.cc/en/main/hardware
073 Sketch: Fritzing Team, Source: http://www.fritzing.org
074 Photo: Robert Goodier, Source: http://www.flickr.com/photos/44221799@n08
075 Aurora
→http://www.auroramixer.com
076 Photo: Unukorno, Source http://en.wikipedia.org/wiki/opencola_(drink)
077 Author Unknown, Source: http://tinkerlondon.com/now/wp-content/uploads/2010/09/open-bag.jpg
078 Photo: Rpgsimmaster, Source: https://secure.wikimedia.org/wikipedia/en/wiki/user:rpgsimmaster
079 Source: http://commons.wikimedia.org
080 Design: Jennifer Cook-chrysos, Info: http://openwetware.org
081 Vores øl
→Source: http://en.wikipedia.org/wiki/free_beer

미학: 2D

082 Photo: Michael Pelletier
083 Photo: David Sjunnesson
084 Photo: Joost van Brug
085 Photo: Mani Zamani
086 Photo: Marije Vogelzang, http://www.proefamsterdam.nl
087 Photo: Fab Lab Barcelona http://fablabbcn.org
088 Mujoyas, Etsy.com
→http://www.etsy.com/shop/mujoyas
089 Photo: Fab Lab Barcelona
→http://fablabbcn.org
090 Photo: Elisabeth Droog
091 Photo: Kirsten Enkelmann
092 Photo: Xander Gregorowitsch

미학: 3D

093 Photo: Elodode Beregszaszi
→http://www.flickr.com/photos/popupology

094 Photo: Mattl
→http://www.flickr.com/photos/lewis
095 Photo: Sarah le Clercl
→http://www.flickr.com/photos/sarah_jane
096 Photo: Windell Oskay
→http://www.flickr.com/photos/oskay
097 Photo: Hung Che Lin
→http://www.flickr.com/photos/erichlin
098 Photo: Robin Capper
→http://www.flickr.com/photos/robinzblog, 3d-Print by Gonzalo Martinez
099 Photo: Colby Jordan
→http://www.flickr.com/photos/kolebee
100 Photo: Martin Kleppe
→http://www.flickr.com/photos/aemkei
101 design: Michal Piasecki, Krystian Kwieciñiski—Photo: Lupispuma, Alexander Karelly
102 Photo: Core.formula @ Flickr
103 Photo: Michael Forster Rothbart, University of Wisconsin-madison

성명

104 *First Things First*, Manifesto by Designer Ken Garland
105 Author Unknown, More at: http://www.phrack.org/issues.html?issue=7&id=3&mode=txt
106 Bruce Mau
→http://www.brucemaudesign.com
107 Makezine
→http://cdn.makezine.com/make/makers_rights.pdf
108 Screenshot: http://www.designwritingresearch.org/free_fonts.html
109 DVD Rip! A Remix Manifesto
→http://ripremix.com
110 Still from RIP! A Remix Manifesto
→http://ripremix.com
111 Source: http://sethgodin.typepad.com/files/thelinchpinmanifesto.pdf
112 Platform 21
→http://www.platform21.nl/download/4375
113 David Tracey, http://www.davidtracey.ca
114 Source: http://www.ifixit.com/manifesto

세계화

115 Photo: Richard Allaway
116 Photo: Philippe Leroyer
→http://www.flickr.com/Photos/Philippeleroyer
117 Photo: Marissa Orton
118 Mc Donald's India

119 Photo: Greg Scratchley
→ http://www.flickr.com/photos/scratch/119524328
120 Astronaut Photograph as17-148-22727, a.k.a. The *Blue Marble* Picture, Taken on December 7, 1972. Courtesy of NASA Johnson Space Center
121 Businessweek Cover December 2004 — Bloomberg

소셜 디자인

122 Photo: Blaanc and João Caeiro
123 Idea: Working-5-to-9, Image: Chris Karthaus and Floris Wiegerinck
124 Photo: Alex Schaub,
127 Fab Lab Amsterdam
→http://fablab.waag.org

수리

128 Claire & Tim, Winchester
→http://www.learningtoloveyoumore.com/reports/67/claire_tim.php
129 Kirsten Goemaere, Gent
→http://www.learning Toloveyoumore.com/reports/67/goemaere_kirsten.php
130 Photo: Lindsay Blatt
131 http://www.lindsayblatt.com
132 *Dispatchwork Amsterdam*, Jan Vormann and Platform21. Photography Johannes Abeling
133 Platform 21
→http://www.platform21.nl
134 Deutsche Fotothek
135 Photo: Jan Chipchase
→http://janchipchase.com
136 *Tussen Kunst & Kitsch* — Avro
137 *Repair & Shine*, NY Shoe Repairmen by Lindsay Blatt
→http://www.lindsayblatt.com
138 Author Unknown, Source:
http://www.thereifixedit.com

아마추어리시모

139 Source: http://globalvoicesonline.org/2009/02/05/china-shanzhai-spring-festival-blocked/
140 Source: http://globalvoicesonline.org/2009/02/05/china-shanzhai-spring-festival-blocked/
141 Jamo_g
→http://www.instructables.com/id/you-as-tony-stark-as-iron-man-a-costume/
142 Laminterious
→http://www.instructables.com/id/body-mod-elf-

ears

143 Meredith Swaine, 'the Knitting Nanny'
144 Luis Ricardo
→http://www.flickr.com/photos
145 Lricardo75
146 Jamiep
→http://www.instructables.com/id/build-a-mobile-bar-bar2d2
147 Artqney
→http://www.instructables.com/id/individuality-bot
148 Author Unknown
149 Espen Klem
→ http://www.flickr.com/people/eklem

자원의 부족

150 Photo: Leonardo F. Freitas
→http://www.flickr.com/photos/leoffreitas/1469376131
151 Photo: Stephen Coldrington
→http://commons.wikimedia.org
152 Photo: Rob Lavinsky
→http://irocks.com
153 Photo: Karen Hayes
→Pact, Inc
154 Photo: NASA Goddard Space Flight Center
http://www.flickr.com/photos/gsfc
155 Photo: Us Military
→http://www.defenseimagery.mil
156 Cover Photo: Sarah Leen
→ National Geographic,
http://ngm.nationalgeographic.com

재생산

157 Photo: Tony Buser
→http://www.flickr.com/photos/tbuser
158 Photo: Zach Hoeken
→http://www.flickr.com/photos/hoeken
159 Photo: Chris Helenius
→http://www.flickr.com/people/oranse–
160 Design: Unfold
→http://www.unfold.be,
Photo: Kristof Vrancken for Z33
→http://www.flickr.com/photos/z33be
161 Photo: Dirk van der Kooij
→http://dirkvanderkooij.nl
162 http://reprap.org
163 http://reprap.org
164 Makerbot

242 Eric Ovelgone (darkrubymoon),
 →http://www.cafepress.com/darkrubymoon

243 Gregg Horton
 →http://www.instructables.com/id/custom-
 assistive-spoon
244 Source: http://www.fabacademy.org
245 Photo: Keith Berkoben
246 Photo: Fab Lab Boston
247 Source: http://web.mit.edu/spotlight/mobile-fablab

프린팅

248 Gutenberg Press (15th Century)
 →http://commons.wikimedia.org
249 Commodore Matrix Printer (1984)
 →http://commons.wikimedia.org
250 Mike a.k.a. Squeaky Marmot
 →http://www.flickr.com/photos/squeakymarmot
251 Maria Konovalenko, Picture Taken at Wake Forest
 Institute for Regenerative Medicine
252 Dimension Uprint by Stratasys
253 Photo: Caroline Prew/imperial College London —
 Technology: Fabrican, http://www.fabricanltd.com
254 Food Printer Concept from the Philips Design *Food
 Probe*, Courtesy of Philips

해킹

255 Photo: El Ágora
 →http://commons.wikimedia.org
256 Photo: Foenyx
 →http://commons.wikimedia.org
257 Photo: Premshree Pillai
 →http://www.flickr.com/photos/premshree
258 Bruce Downs
259 Paul
 →source: http://www.mitadmissions.org/topics/life/
 hacks_traditions/hack_or_treat.shtml
260 Author/Owner Unknown
 Source: http://catb.org
261 The Yes Men
 →http://theyesmen.org
262 Photo: Crtdrone
 →http://www.flickr.com/photos/56035206@n00/
 sets/72157624009019424
263 Photo: Willie López
 →http://www.flickr.com/photos/pixelmaniatik/
 2133750549
264 http://www.ethicalhackerguide.com
265 Photo: Vincent Diamante

 →http://en.wikipedia.org/wiki/anonymous_
 (Group)

해킹 디자인

266 Photo: Platform 21 / Premsela
 →http://www.basvanbeek.com
267 Photo: Platform 21 / Premsela
 →http://log.saakes.net
268 Photo: Platform 21 / Premsela
 →http://www.remyveenhuizen.nl
269 Photo: Platform 21 / Premsela
 →http://www.woutervannieuwendijk.nl
270 Photo: Lisette Haasnoot
271 →http://www.lisettehaasnoot.nl
272 Photo: Kieren Jones
273 →http://www.kierenjones.com
274 Photo: Platform 21 / Premsela
 →http://www.thingsthatfall.com/joescanlan.php
275 Photo: Platform 21 / Premsela
 →http://www.hathawaydesigns.org
276 Photo: Sarah Kueng & Lovis Caputo
 →http://www.kueng-caputo.ch

행동주의

277 Author Unknown, Source:
 http://www.bibliotecarezzo.it
278 Illustration: Xeni Jardin
 http://boingboing.net/2005/01/05/bill_gates_free_
 cult.html
279 Author Unknown,
 Source: http://www.copyleft.gr
280 Illustration: Jaime →www.boingboing.
 net/2005/01/06/creative_commies.html
281 Author Unknown,
 Source: http://www.indymedia.ie
282 Author Unknown
283 Source: http://www.mediateletipos.net
284 Source: http://www.p2p-blog.com/index.
 php?blogid=1&archive=2007-06
285 Illustration: Roderick Long ('Either Intellectual
 Property Means Slavery, or It Means Nothing at all.')
286 Author Unknown, Source: http://commons.
 wikimedia.org/wiki/file:nocopyright.png
287 Author Unknown

이 책 『오픈 디자인』을 조판할 때는 표지의 영문 글자체, 판권면, 본문의 몇몇 구두점을
제외하고 공개된 글자체인 바른바탕, 아리따 돋움, 아리따 부리, 노토 산스(Noto Sans),
나눔바른고딕을 사용했습니다. 글자체를 공개해준 대한인쇄문화협회, 아모레퍼시픽,
구글, 네이버에 고마움을 전합니다.

장표지, 제목: 아리따 돋움
본문: 바른바탕
영문, 숫자: 아리따 부리
인용, 주석: 노토 산스
도판 목록: 나눔바른고딕